鯨豚記

WHALE ODYSSEY

RAY CHIN

金磊

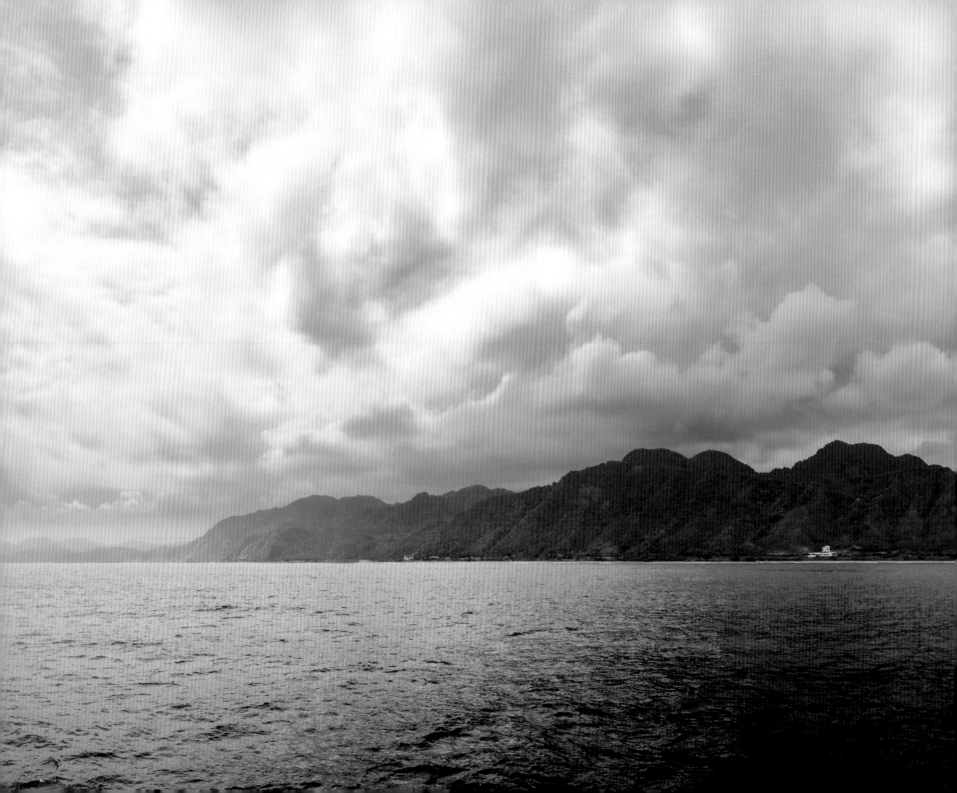

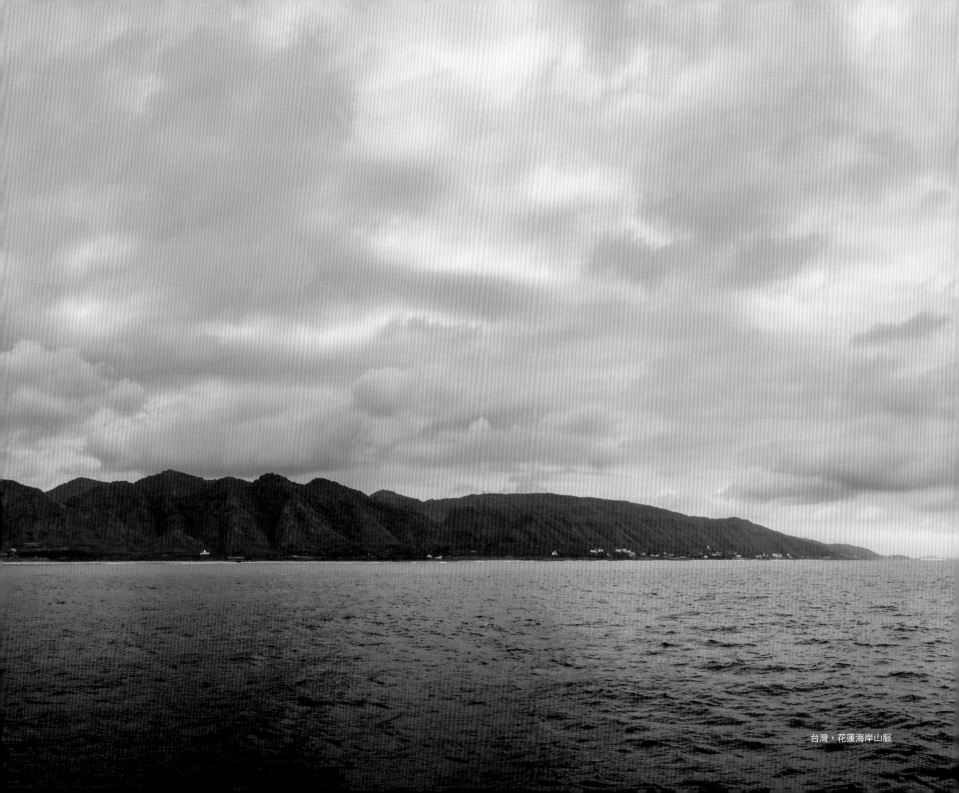

台灣，花蓮海岸山脈

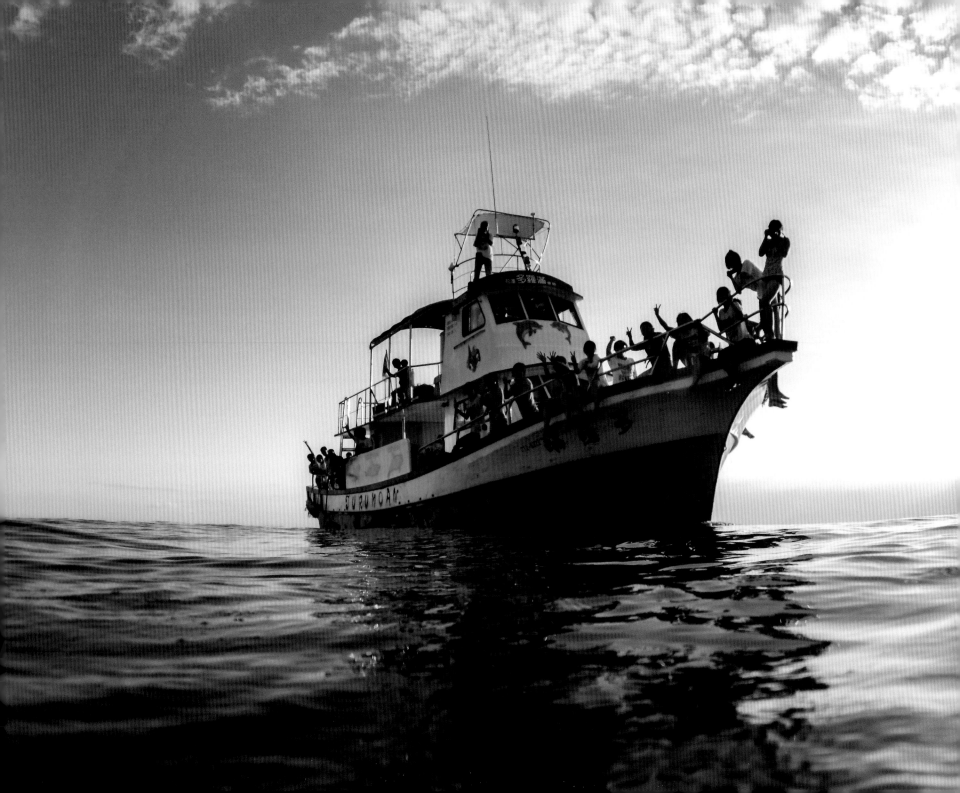

獻
給

一直以來讓我很任性東跑西跑的家人，
一起在海上風吹日曬被浪潑的夥伴們，
一路上支持協助的台灣與國外朋友們，
在尋找屬於自己那片海的每一個人，我們海上見！！

目次

第一部　海洋的召喚

第二部　啓蒙與試煉

序

對於一個小時候聞到海邊曝曬後腥羶氣息會反胃、國小時期要特別去上作文班、到現在寫個500字還是要磨整個下午的人來說，不論是專情於鯨豚與海洋攝影，又或者是完成了一本書籍的出版，都是始料未及的事情，搞不好連以前的作文老師都會覺得訝異。

曾經多次被問到「是有特別怎麼樣地去適應海洋嗎？」其實沒有耶，因為鯨豚，踏上了船出海、端起相機學習平衡、套上蛙鞋下水，當然可以說生物觀察、拍照、潛水這些先備技能從大學時期就開始摸索，但後來也就自然而然地套用至海上的環境。

我想，這20多年一路上走來，與其說我去適應海洋，在許多難忘經驗發生的當下，如同我在書中提到收錄虎鯨的叫聲、幼鯨好奇地跑來身邊打轉、跟鯨魚的對到眼、與藍鯨共處於同一片海水之中、甚至是被好奇個體「摸到」這件事情，更多反而是感受到大海接納了我！

為什麼出書？這20年的夢想與堅持？

從沒事就背著相機往山裡跑的大學時期開始，成為「生態攝影工作者」就是埋在我心裡最深處的一粒種子，但誰都說不準「想做的」跟「能做

的」這兩條線有沒有機會交疊在一起。就像許多徬徨的大學畢業生一樣，我不知該往那個方向邁進，以及該怎麼走——一路上嘗試了學術研究、修了教育學程、考過領隊導遊、在基金會任行政職——繞了一大圈，也反覆自問了無數次，最終還是決定既然要花時間花資源，當然就要賭在自己最想做的事情上面！

這些年，我邊走邊看邊學習，卻不知道能夠走到何時跟怎樣的程度，就像我第一年去東加時，覺得下次再訪搞不好是多年之後。然而，因為有許多朋友的看見和支持，陸續拿到「農委會林務局」的生態紀錄片補助，拍了《海豚的圈圈》鯨豚紀錄片；「國家藝術文化基金會」的「海外藝遊專案」；「帝亞吉歐 Keep Walking 夢想資助計畫」等等的協助，讓我稍微站穩了腳步。

也許是身處於自然之中久了，看著環境不同時刻的變化，並想辦法用能力所及的方式，捕捉住當下自己覺得最佳的畫面，成了再理所當然不過的想法，而不太會有一定非要拍到什麼不可的強求心態。

每個人心中都有著屬於自己的那片海，這本書的出版，如果能對那些還在尋找方向，或著是猶豫裹足不前的朋友們，有著些微的影響；不論是思

考更多的可能性、更堅定了前行的方向，甚至有了邁出第一步的動力，也就很足夠了！

為什麼要拍？為什麼會想要從事海洋攝影？

不只別人總是會問，其實，我也常問自己同樣的問題，尤其是當金錢及時間在無止境地投入後，我的心底也會不時地竄出問號。

對目前的我而言，已經無法分辨從事海洋攝影這件事情，是因為喜歡攝影，還是因為喜歡進入到那深邃的大藍之中。在拍攝過程中，往往需要長時間將自己整個放進大海裡，讓自己能夠用身體去體驗在海洋的波浪或水流與更多隱藏的氛圍，專心面對、仔細觀察拍攝對象。就像每次出海的時候，自己總喜歡站在船舶，低頭望著粼粼波光迅速地往後退去，也感受著海風的吹拂、海浪的韻律。

而攝影這件事情，雖然是發生在瞬間那一刻，可是拍出來的每一張相片，卻是在那一整段時間，我與海洋發生的故事，這樣的過程讓我自己對於環境與生物有著較為深刻的感受並且發生思考。

回到最初的原點，我視我自己跟所拍攝出來的影像是一座橋梁，是最直接把訊息傳遞出去的方

法。不論是在演講過程或是聽到別人分享我所拍攝的影像回饋後，我發現許多人對於所身處的環境並不是真的無感，而是在他們過往的生命經驗當中缺乏與環境的互動；又或者是那一篇篇放在架上的生硬報告，當中隱藏著研究者的辛苦與熱情，以及圖、表、數據背後所包含的有趣故事。

如果能透過小小的觀景窗，用自己所按下的快門，用影像把感動分享出去。當人們感受到這些讓人屏息的美麗、生物的真實，或是科學圖、表後面所隱藏的熱情與趣味，就有可能讓他們跨出生命中的第一步，關注我們所身處的環境。當然，最核心的動力，還是因為自己喜歡；整個人完全被眼前的畫面所震懾，享受著那種拍攝時的澎湃悸動與全神貫注，所以才能夠讓人義無反顧地一直往前進吧！

鯨群們對人總是那麼親近、那麼和善嗎？

這是另一個我常被問到的問題。如同大海雖有著無波似鏡的柔美時刻，但不可諱言的，有時也會展現狂風巨浪的起伏。自然或生物不會只具有一種面貌，而需要學習的，便是如何在對的時間，做對的事情。當身處於深不見底的開闊大洋中，面對動輒十幾公尺的巨大生物，自己是如此的渺小且微不足道；近乎不動漂浮於安定的大翅鯨母子身旁、迴身閃避直衝而至的好奇小鯨、奮力踢著蛙鞋希望能暫時跟上游動的鯨群、躬身下潛只為了捕捉即將隱沒於湛藍的瞬間，學習著如何在最佳的時機，用適當的方式達成目標。

這樣的過程中，除了磨練技術之外，也是訓練心智跟體能，更是面對自己的內心。有時當碰到不理想的環境因素、鯨群狀況，疲累與倦怠感就整個忽然湧現。但自己心裡也清楚，與自然環境一起工作，這是經常會遭遇的情形。只要經過一段時間的休息，又會精神抖擻滿心期待地去跳海。

到了現在，長時間等待畫面的心境，也形成了一種生活態度吧！因為不論再怎麼想拍到虎鯨也好、大翅鯨也罷，沒有目擊就是沒有目擊，就算在岸邊跳斷腳也沒用。但如果真的出現，相關條件又適當的時候，卻沒有把握到機會，就是自己有沒有準備好的問題了。

※

本書攝影作品的編排是以篇章為主，而非拍攝時序。從最初藉由觀察與了解動物的行為，學習著如何凝結鯨豚身形的精準瞬間，跟把畫面塞好塞滿的圖鑑式拍攝手法，到後來越來越喜歡將動物當下的行為、身處的狀態、環境的條件，融合在同一個畫面故事之中。所以其中一些比較著重寬闊、光線、寧靜感的作品，或許就比較是近年所拍攝的囉～

而寫這本書的過程中，想到在國外學習與磨練水下鯨豚的拍攝技術，是我在台灣拍攝海面上鯨豚影像十年後，第二個十年的新目標，如今則是正式邁入第三個十年。而每次述說這些經歷的最後，總會興沖沖地表示自己當然希望能去更多不同地方，拍攝不同的鯨豚。但不論國外的拍攝行程再怎麼安排，我一定會讓自己6月到8月留在台灣進行拍攝與調查，持續記錄台灣的鯨豚。為什麼？

因為台灣的海是培育了我，給我養分，是我起始的地方，也是永遠不會放掉的地方！台灣是家。而在歷經了這麼多海洋與鯨豚賜予的難忘經驗之後，卻越發感受到大洋是如此的寬闊無盡，向自然學習是一輩子的事情，我，才初窺入門之徑。

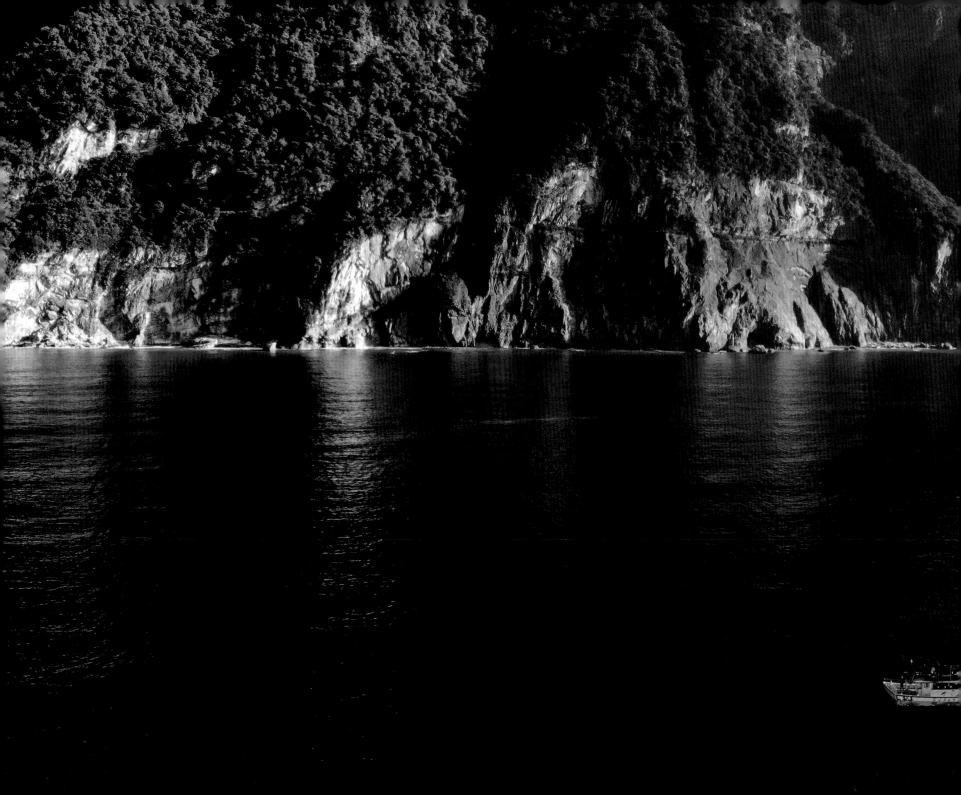

第一部 **海洋的召喚**

20 多年前，大學剛畢業的我來到花東，想認識鯨豚這樣的生物，跑去敲了「黑潮海洋文教基金會」的門，成為海上導覽解說志工。那時起，我發現台灣這片美麗海域周邊，存在著可愛如飛旋海豚和花紋海豚這樣的老鄰居，也有像抹香鯨和虎鯨般的稀客上門。那是我初識海洋與鯨豚的第一個十年，亦開啟了我往後的神奇旅程！

黑潮引力

科學能夠解釋清楚事物的道理，人文則是能夠與人們產生關聯，

因為黑潮，我孕育出再也離不開海洋的依戀，

生命中永遠多了那股海風的鹽味。

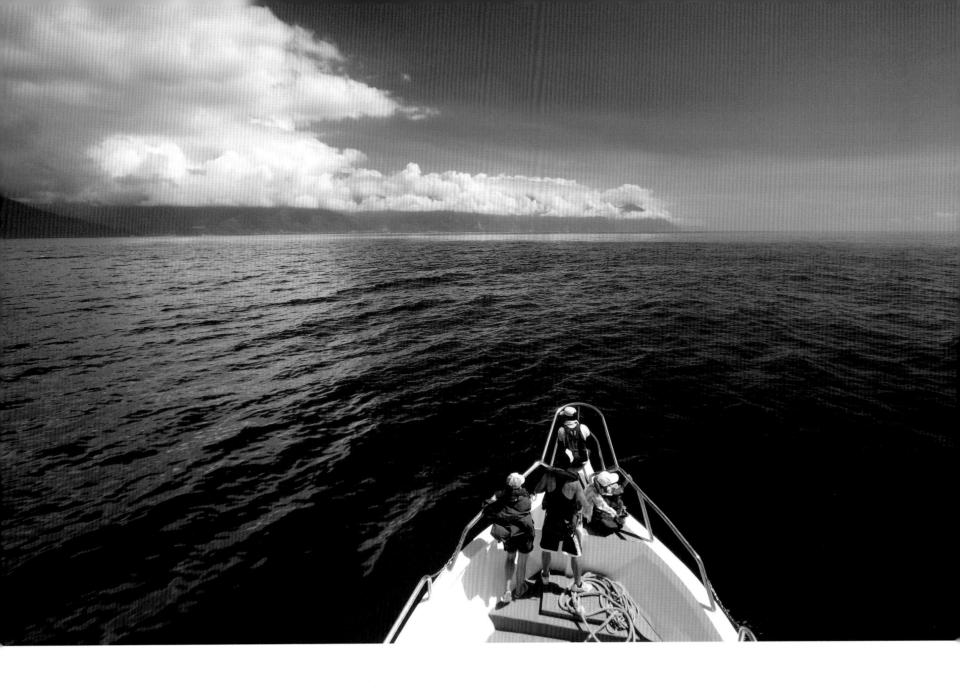

大學畢業後，因緣際會下我來到了東海岸，即使那時候對於海洋不是
那麼熟悉，卻因為想認識鯨豚這種生物，在抵達花蓮的第三天，便主
動跑去長期關注各項海洋議題的「黑潮海洋文教基金會」敲門，說想
要來當志工，這開啟了我接下來超過 20 年的神奇之旅。

當時黑潮在夏天都會舉辦一項重要活動──「海上觀察與解說研習營」，也就是每年七八月，有許
多人，可能是放暑假的學生、退休公教人員，也可能是熱血的上班族會來到花蓮，來到「黑潮」。

每個人會來的原因不盡相同，有些人像我一樣喜歡鯨豚，有的嚮往海洋，或者是想找尋不一樣的生
活方式，但也可能只是無聊找不到事做，然後又很巧地在網路上看到活動訊息就這麼跑來了。

為期兩個月的解說營不算短，上完簡單的引導課程之後，我們這些新加入「黑潮」的夥伴就會出海
實習，以最直接的方式感受海洋。

雖然我們都有各自專精的領域，但往往對於海洋是陌生的。因此，除了依靠課程所給予的基礎知識，
每個人可能會用自己熟悉的角度去認識這片藍色水體──科學資料的切入、文學情感的描述、圖像
的色彩繽紛、音樂的風與浪濤之聲、歷史的過往等等──對於年少熱血的我來說，這是件非常有趣
的事。

不論是解說員或學員都喜歡跟上不同人所解說的船班，去聽聽每個人對於海洋、對於鯨豚的思考與
想像。你會發現熟悉科學的人，也許從來不知道這片大海可以如此充滿人性；以往專注於圖像的，
則為了清脆且有韻律的海浪聲響所著迷，當每個人用自己的眼光去解讀，然後分享，可能感動了自
己，也驚豔了別人。

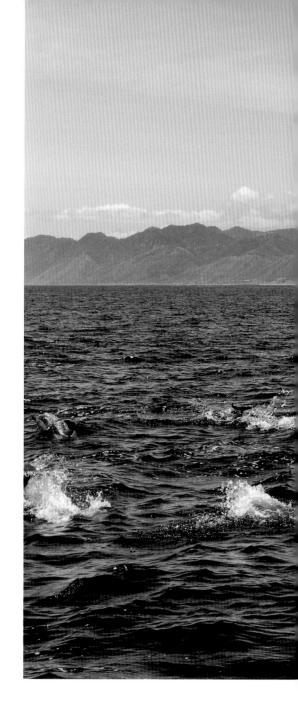

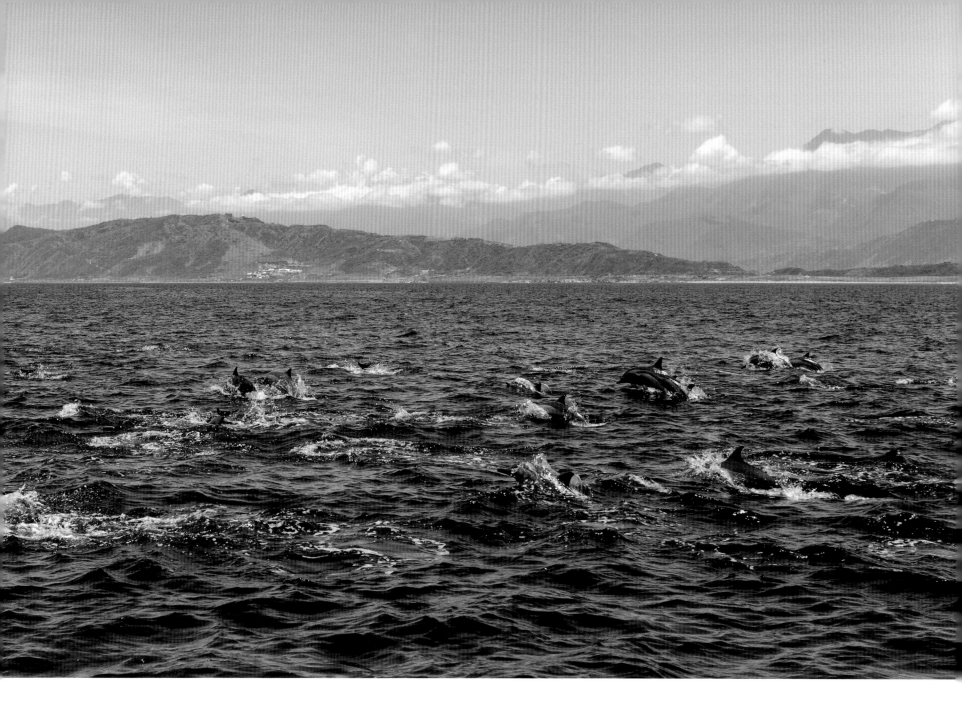

我自己是讀科學出身的人，求學過程中總是不斷地被教導「客觀、真實」的概念，但是當我來到「黑潮」，卻完完全全被黑潮人所傳遞的情感、文字吸引，體認到原來「瑞氏（花紋）海豚」（Risso's dolphin, *Grampus griseus*）除了牠多長、多重、吃什麼、嘴巴裡有幾顆牙之外，在他人心中其實是從容悠緩的美麗存在。

科學能夠解釋清楚事物的道理，人文則是能夠與人們產生關聯，兩者其實是相互依存的。等到感動發生，情感建立了，後續的問題自然而然就會慢慢發酵。

雖然只經歷兩個月的訓練，我們這些有意前來，或者誤打誤撞的人們，經過大海的洗禮，有些人可能不適應離開了，有些人卻孕育出再也離不開海洋的依戀，生命中永遠多了那股海風的鹽味。

然而，解說營的目的，不單單是要訓練具有觀察與解說能力的志工們，並不是所有人都有那個動力，或者適合成為黑潮海上解說員。不過當這些人經過了大海洗禮，身上會散發海的味道，便能成為一顆小小的種子，用最適合自己的方式──文學、繪畫、音樂、影像──傳達關於海洋的訊息。

生命中每條路徑的尋覓、醞釀、嘗試，常常都是邊走邊看邊摸索，而且就算已經踏上了這條路，也還是時常惴惴不安的質疑反思。對我來說，最神奇、也最感動的是，在黑潮的那兩個月，我看見大海將一群不熟悉海洋的人，最後變得跟自己一樣，有著相同的感動、相同的眷戀、同樣地離不開這片湛藍的海洋。

我想，我很幸運，至少我認為自己算是很幸運的，在大學一畢業就碰到「黑潮」，並且推開了，到目前為止人生中最重要的那扇大門！

2018 年「黑潮 · 島航」計畫，基金會的尾鰭 logo 繞過了三貂角燈塔，也持續陪伴許多夥伴從陸地走進海洋。

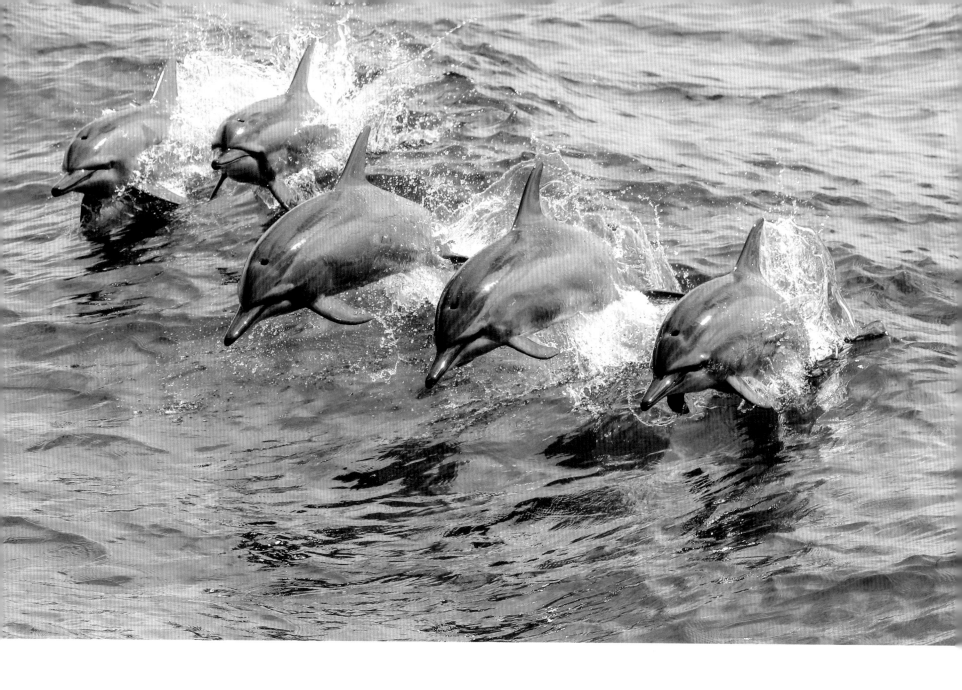

長吻飛旋海豚（Spinner dolphin, *Stenella longirostris*）

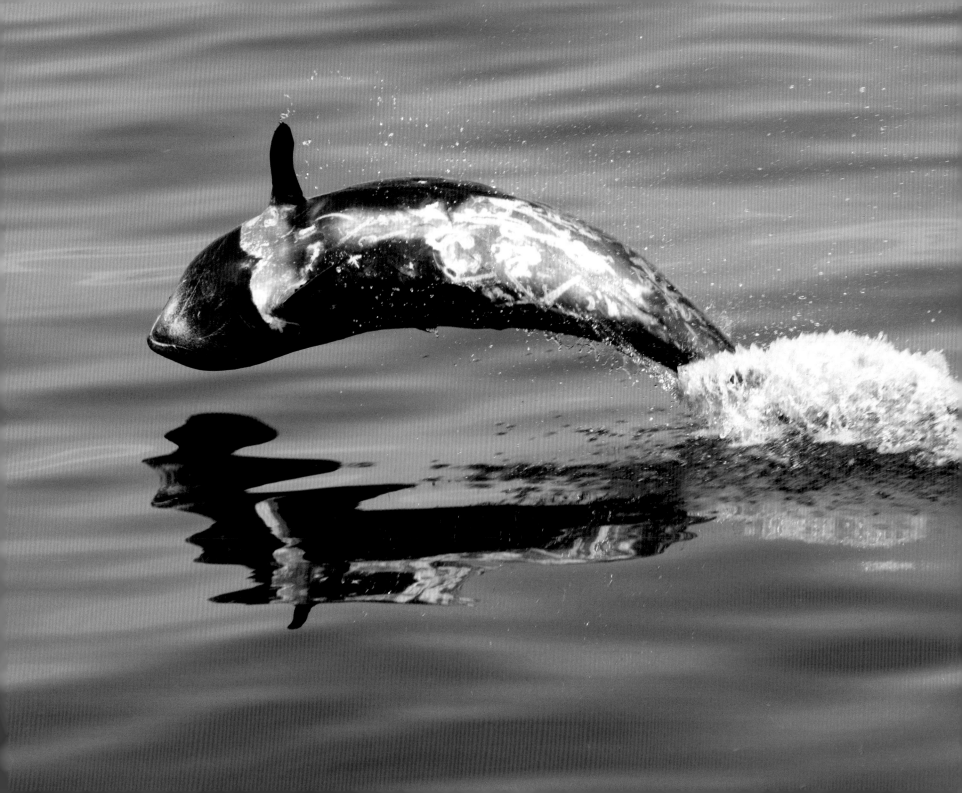

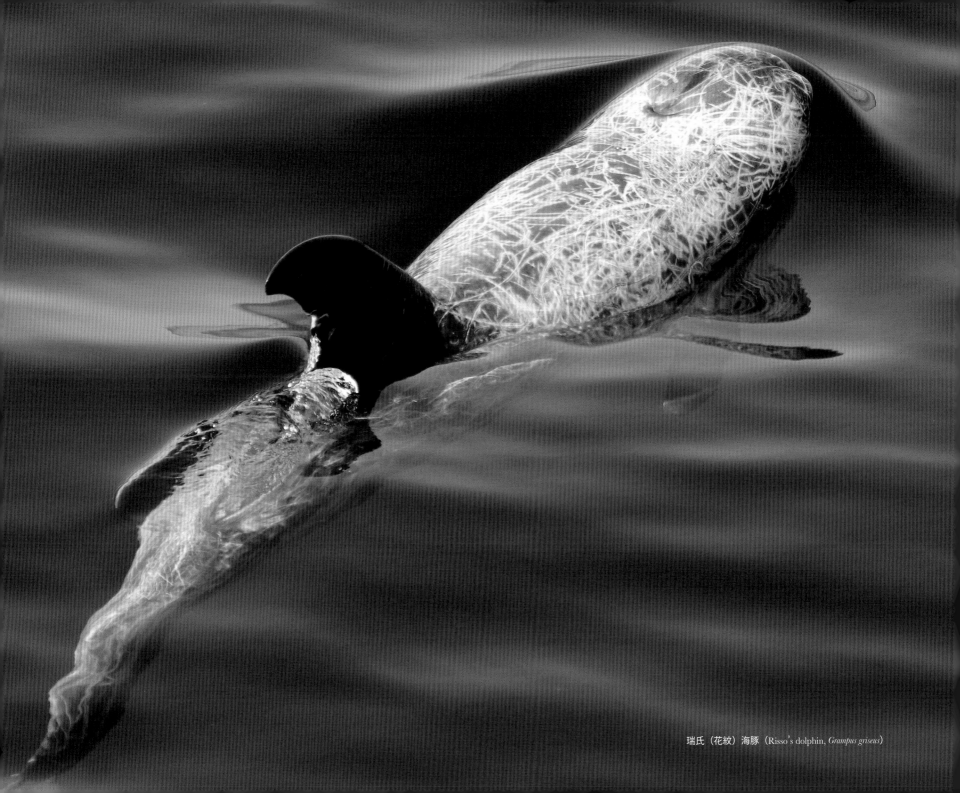

瑞氏（花紋）海豚（Risso's dolphin, *Grampus griseus*）

海洋之子

把自己對於海洋的情感、對鯨豚喜愛分享出去，
只要有一個人因爲聽到我的解說而愛上鯨豚、進而保護海洋，
哪怕只是些許改變，也就足夠了。

「早上五點半的航班是一天中最舒服的。出航的時候，大家不用頂著熱烈的陽光，但隨著太陽慢慢上升，海也會還原成夏天該有的湛藍……」。一大清早，坐在解說教室裡面，等著出海賞鯨看豚的朋友們依然兩眼惺忪，而正在進行出海前說明的我，雖然自認清醒，卻因為天生瞇瞇眼的表情，常被誤會成沒有睜開眼睛在解說，在這情況下，我說的話傳到遊客腦中也會被誤會成呢喃之音，不如趕快帶大家出海，讓海風去把大家喚醒吧！

身為「黑潮」的解說志工，我深深知道行前解說的目的，不只是單純地介紹鯨豚、航行，與安全等等事項，重點更是讓出海的朋友與當班解說的「我」產生連結。如此一來，可以降低遊客的不安。我自己一接到解說行程，也會先了解一下當次船班的年齡組成，如果團員多是阿公阿嬤，那也只好請他們多包涵一下，因為自己的台語實在是非常的「不輪轉」。

這些訓練與反應，都是加入「黑潮」後，一點一滴累積的，而我與「黑潮」的相識機緣，則是從讀了創辦人廖鴻基的著作《鯨生鯨世》後，知道基金會持續進行海洋教育與生態調查，加上大四那年，我曾考慮以鯨豚作為專題討論課的調查對象而開始打聽，可惜當時賞鯨旺季已過，只好作罷。

後來，服役抽分發籤的時候，我在兩處分發地點抉擇，一邊是只有山的南投，一邊是有山又有海的花蓮，加上心中想來「黑潮」接觸鯨豚，當下沒考慮幾秒就把手伸進那只有唯一一支籤的「花東籤桶」，至此與鯨豚結下不解之緣。

「如果不會害羞的話，把自己的手臂張開，讓海風穿過自己的袖間、指縫，那個時候，你就會了解《鐵達尼號》為什麼要這樣演！」

「在船頭的朋友，願意的話，把自己的鞋子蹬掉、褲管捲高，坐在船舷上然後把腳伸出欄杆外，讓海浪拍打你的小腿，回航時候再跟我們說小腿有沒有變瘦喔～」

透過麥克風我鼓勵著船上的朋友，可以用這樣的方式讓自己跟海洋更接近。有些可能在心裡早就妄想許久的朋友，一受到鼓動，非常迅速地脫掉鞋子就定位，而那些內心還在掙扎的，一聽到傳來的笑鬧聲，原先猶豫的情緒就兵敗如山倒，緊接著跑去船舷，也跟著玩了起來。

不論是哪一種情緒，當他們或站或坐在船舷邊，對著站在三樓瞭望台的我投以愉悅的神情時，我也會高興地對他們揮揮手。因為我知道，這些朋友從海洋接觸的過程中，獲得了最單純的快樂。

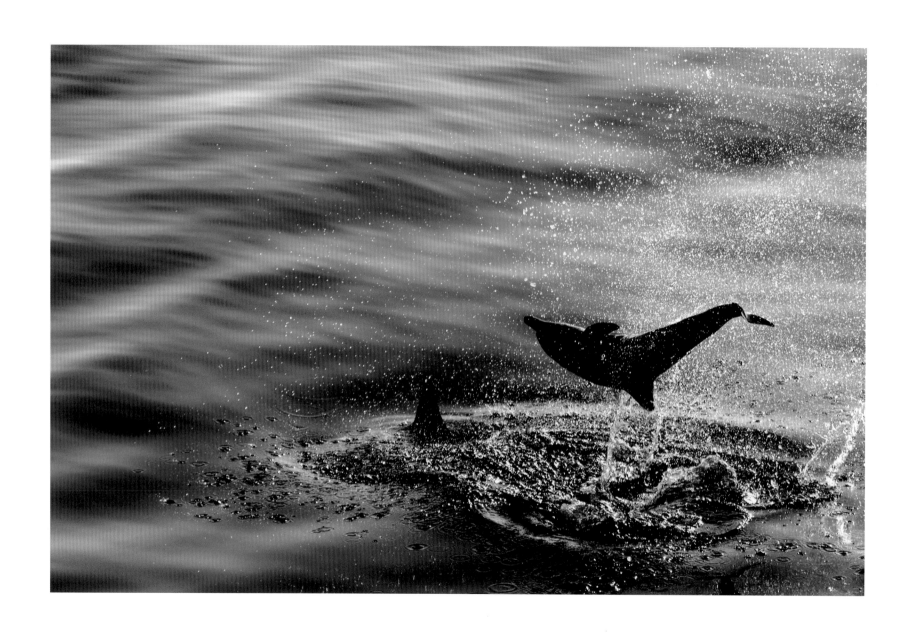

長吻飛旋海豚（Spinner dolphin, *Stenella longirostris*）
清晨與黃昏是一天當中光線變化最精采豐富的時間區段，可以讓海洋幻化出截然不同的樣貌。

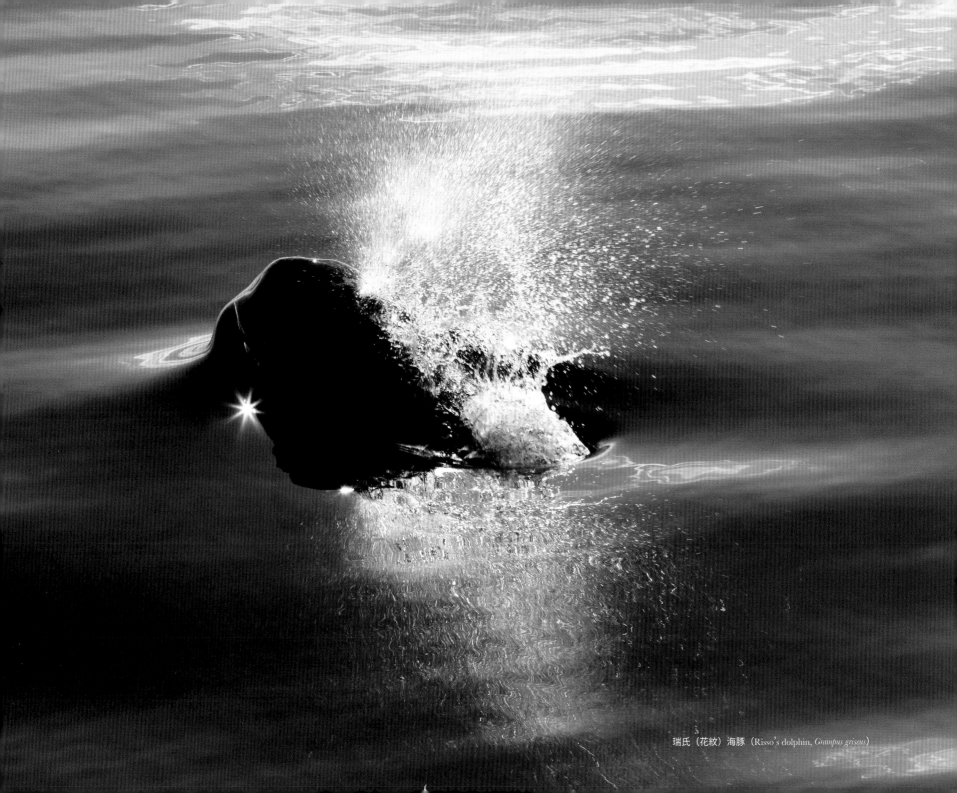

瑞氏（花紋）海豚（Risso's dolphin, *Grampus griseus*）

以鯨豚為餌的海洋教育

「在大海這樣的自然環境中尋找與觀察野生動物，並不像我們到動物園或海洋公園，一進大門，就會看到指標告訴你飛旋海豚在右轉 1,500 公尺處，而是需要花時間尋找與等待。」我總會對朋友分享，大海是鯨豚的家，牠們是主人，我們是來拜訪牠們的客人，當然就要禮貌地接近牠們。

尤其台灣的大型野生動物本來就不多，能夠有緣靠近觀看更是難上加難，如果想要看頭水鹿，基本上是要背上重裝，走個幾天才能一睹廬山真面目，何況是在更加難以捉摸的海上。

因此，當我有幸見到「長吻飛旋海豚」（Spinner dolphin, *Stenella longirostris*）在海上的熱情模樣時，那還真是讓我驚豔了。牠們就在船頭的正下方乘著船頭浪，做著飆船的行為，在船側高高地躍起、旋轉。但並不是每次出海都能如此幸運，回想起自己第一次出海時，只能見到兩、三隻花紋海豚浮浮沉沉，也是從那時開始，我就像著了魔一樣，對鯨豚世界更加好奇與嚮往，逐漸沉迷於藍色大洋之中無法自拔。

在汪洋上進行解說導覽，到底可以講些什麼呢？

其實，什麼都可以說。從歷史、地理、天文、氣象、雲系、生態、地景、潮汐到心情分享等等，為的就是讓出海的朋友，能夠從各種面向來體驗海洋。

尋豚賞鯨，更是整趟出航的重頭戲，只因這群尺寸不一的海上精靈，是夏天時吸引絡繹不絕的遊客們來到東部外海最主要的原因。以鯨豚作為出發點，不只是為了勾起遊客對海洋的好奇，還有機會能藉此傳達關於環境與海洋的訊息。但是我也知道，解說不能只有教育，能以輕鬆帶著潛移默化的方式，才是成功的解說，甚至，有時候帶領遊客見到鯨豚，他們就好似什麼道理都能體會，不須我多言。記憶中，就有幾次賞鯨經驗，成為我和遊客之間的共同回憶。

好比體長近 19 公尺、大概平均一年出現個十幾次的「抹香鯨」（Sperm whale, *Physeter macrocephalus*）；在 2007 年 7 月 27 日的上午，船隻在花蓮外海碰到了 40 多隻的抹香鯨群，忽遠忽近地零星散布在整個海面上。當時我正拿著麥克風為朋友們做抹香鯨基本介紹時，遠方忽然傳來巨大的聲音，大約七、八百公尺遠的海面上，一隻抹香鯨在海面上躍出了三分之二的身體，然後重重地摔落水面，連續三次躍身擊浪。第一次實際看到、聽到大型鯨做水面上的跳躍動作，很遠，但是非常的震撼。

另一次的難忘遭遇，則是由更為的夢幻鯨種來擔當主角；常被俗稱殺人鯨的「虎鯨」（Killer whale, *Orcinus orca*），身披顯眼的黑白配色，有著如同叢林中老虎的王者地位而得名，也因為牠們甚少出現在台灣周邊海域，而在解說員的心中有著不可動搖的地位。

2008 年 6 月 9 日，七隻虎鯨同時現身在花蓮鹽寮海域，也是我第一次看到虎鯨，當時因為海況不好，船隻在風浪中很難跟上牠們。後來我一直期待能和虎鯨相遇，當時那種近在眼前，卻遠又在天邊，只能匆促一瞥的感

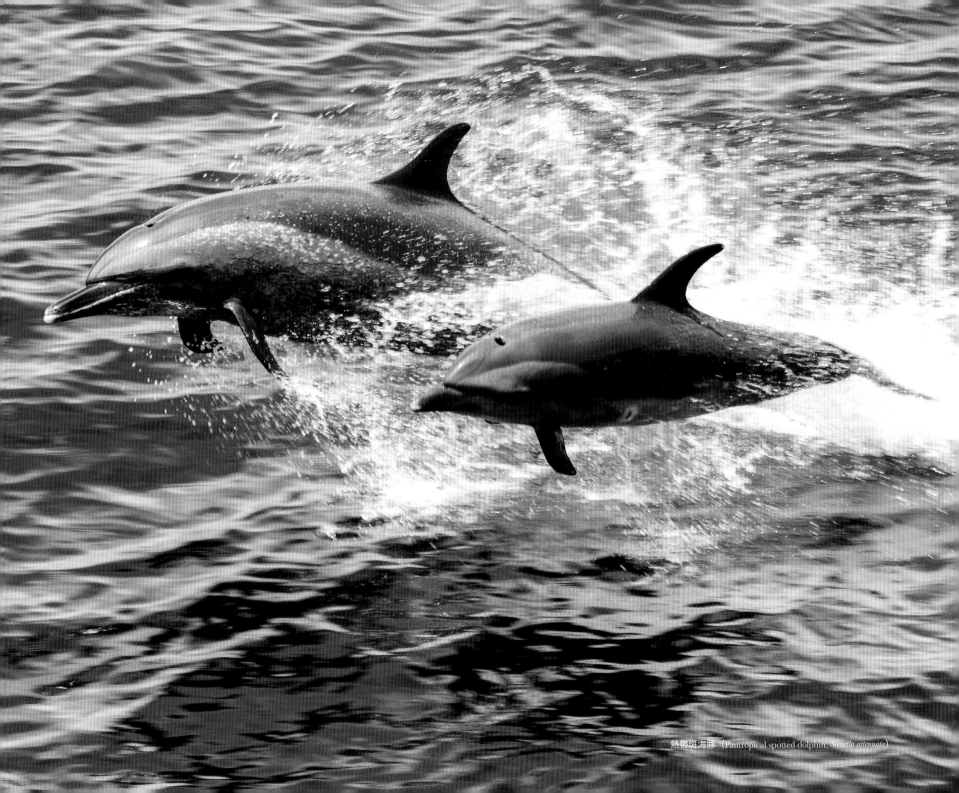

熱帶斑海豚（Pantropical spotted dolphin, *Stenella attenuata*）

覺，套句另一位解說員的話，就是機會被「糟蹋」掉了。但爲了保護鯨群，這種考量還是必要的。不管與鯨豚究竟能接觸的距離是近是遠，能夠彼此相遇，終究讓自己心中的「花蓮海域常見鯨豚拼圖」得以完整。

與鯨相逢，自是有緣

的確，能與鯨相逢，還眞是得學會知足！雖然每個來出海的朋友，都希望能夠碰到「大型鯨」，但因爲台灣近海水域本來就不是這些大型海洋哺乳動物的居留地，有些鯨豚路過的時間可能就是短短的半天、一天，能夠有緣相逢就已是很幸運的了。當然，出海的頻率越高，碰到不同種類鯨豚的機會也就越大，而回到自己更根本的狀態上，隨著出海的次數多了，除了適應海洋的能力變得更好，對於「把海洋分享出去」這回事，也開始逐漸累積了一些心得。

我曾在許多場合聽過不同的人，分享自己的海洋或自然的觀察經驗，字字句句都傳遞出強烈的情感與深層的思考，相較之下，我總覺得自己不是一個心思細膩的人，讓自己繼續下去的力量反而只是單純的「喜歡」兩字罷了。

因爲喜歡，所以不斷地從事野外調查的工作；因爲喜歡鯨豚與海洋，所以不斷地出海滿足自己；因爲喜歡將喜愛的美好事物傳達給更多人知道，所以開始藉由志工服務，進行海洋教育的解說工作。

對我來說，解說最重要的，是把自己的心情分享出去，而不是只有知識面的數據與資料。我將每位遊客當成自己朋友，以帶領好朋友的心情出海，把自己對於海洋的情感、對鯨豚喜愛分享出去。在一個航程中，只要有一個人因爲聽到我的解說而愛上鯨豚、進而保護海洋，哪怕只是些許改變，也就足夠了。

我相信，要能激起遊客的改變，持續累積實際的出海經驗甚爲重要。因爲解說員的個人特質和講說內容息息相關，即使是同樣的主題，也會因爲解說員本身熟悉領域的不同，而有著不同的切入角度與說法，當志工能夠累積屬於自己的海上經驗，才不會變成以標準的訓練流程，製造出格式化的罐頭解說員。

但是，在海上進行解說，與在陸地上進行解說仍然存有很大的差別。在陸地上進行解說，除了生物之外，大部分的景物都是固定不動的，因此解說員能夠大致安排解說的流程。但是在海上解說，時時充滿不確定的變化：波浪的起伏、浪紋的型態、雲系的變動、風向、潮流，甚至隨時隨地就有一群飛魚從船旁邊躍起。最困難的是，光是適應海上的晃動而不暈船，可能對某些人來說就是很大的挑戰。

除了環境難以掌握，鯨豚願不願賞光現出芳蹤，也是出海的另一項考驗。有時，我們才一出海就能發現海豚在跳躍；有時則需要花上一段時間在海面上搜尋；有時甚至會有天時、地利，但就是鯨豚不和，所有的環境條件都很好，就是沒有海豚蹤跡的時候。因此在海上解說的時候，除了必須持續注意周圍的變化之外，解說的架構與內容也要隨著當下的狀況不停地重組。

即使真的碰上整個航程下來沒遭遇到任何鯨豚，被戲稱為「抓烏龜」的損龜航班時，還是能夠藉由解說的過程，讓一起出海的朋友瞭解到一無所獲本來就是在自然觀察的過程中常常會發生的情況，而且花東海域九成的鯨豚發現率，就野外觀察的經驗來說，已經算是高得讓人無法置信的機率了。讓船上的朋友了解生態觀察的過程非常重要，因為大家是到自然環境中觀察野生動物，需要花時間與耐心慢慢地尋找。

至於遊客，有時更比環境條件更難以捉摸，也加深解說時的變數。由於賞鯨活動基本上還是一種消費行為，所以偶爾會碰到一些認為付了錢，就一定要看到鯨豚的遊客，甚至遇過「沒有看到我們就霸船不下來」的非理性行徑。我所能做的，就是藉著解說海洋的生命力，讓遊客有一天能夠開始接受自然的運作模式，而不是存著「付錢的就是大爺」觀念。

親近台灣身邊的海洋

鯨豚是讓人看了就會高興的生物，很少有朋友在外海看到鯨豚後無動於衷，往往發自內心，油然而生出單純的喜悅、大笑、歡呼，或是嘴角上揚。即便是出海已經十幾年、幾乎天天與海豚為伍的船長——鑫伯還是會對我說：「喔，今日的海豬仔多好玩咧，都在船頭飆船。」而船上另外一位讓人懷念不已的工作人員——王伯，雖然口中常唸：「唉，不要看了啦，天天看這個有什麼好看的。」但其實他自己一看到充斥海面的海豚，還是一樣高興地嘆著：「小毛頭啊，亂七八糟，四界攏是小毛頭。」的確，海豚會勾勒出人們的微笑。

從小到大，只要是讀到介紹台灣的文字，都會看到「台灣是一個四面環海的國家……」的情境，但是大家對於海洋卻是非常的陌生，甚至恐懼。可能有許多朋友從小就被告誡不要靠近水邊、不要靠近海邊，但是這樣反而是個惡性的循環，因為不瞭解而恐懼，因為恐懼而不去瞭解，到最後只會更加的危險。不可諱言，海有它狂暴的一面。花蓮冬天的海邊，站在離海500公尺的地方，海浪的飛沫還是會噴濺上身，那就更不用說颱風天了。反倒是夏天的海面平靜如湖，船隻航行的時候，可能連船舷上的欄杆都可以倒映在海面上。

在花蓮從擔任志工到投入海洋教育，海洋的表情讓我時時思索：什麼時候做什麼事情，在對的時候做對的事情，而不是反其道而行。出海，在每個人心中有各自的想像與目的，風和日麗浪好海豚多的日子當然誰都喜歡，但鯨魚與海豚絕對不會是海上唯二的驚嘆號。若是鯨豚害羞地躲了起來，那麼，就乾脆單純看看輕柔似綢的海面、輕撫如絲的海風，任其吹動船舶微微晃動，光是這樣的畫面與感受，就已足夠令人心往神迷了。

走吧，我們出海去。

鯨奇之島

全世界有近 90 種的鯨豚，
在台灣曾經記錄過的鯨豚種類約為 31 種，
我們有全世界 1/3 的鯨豚種類出沒在家園周邊，
這其實是件很厲害的事情！

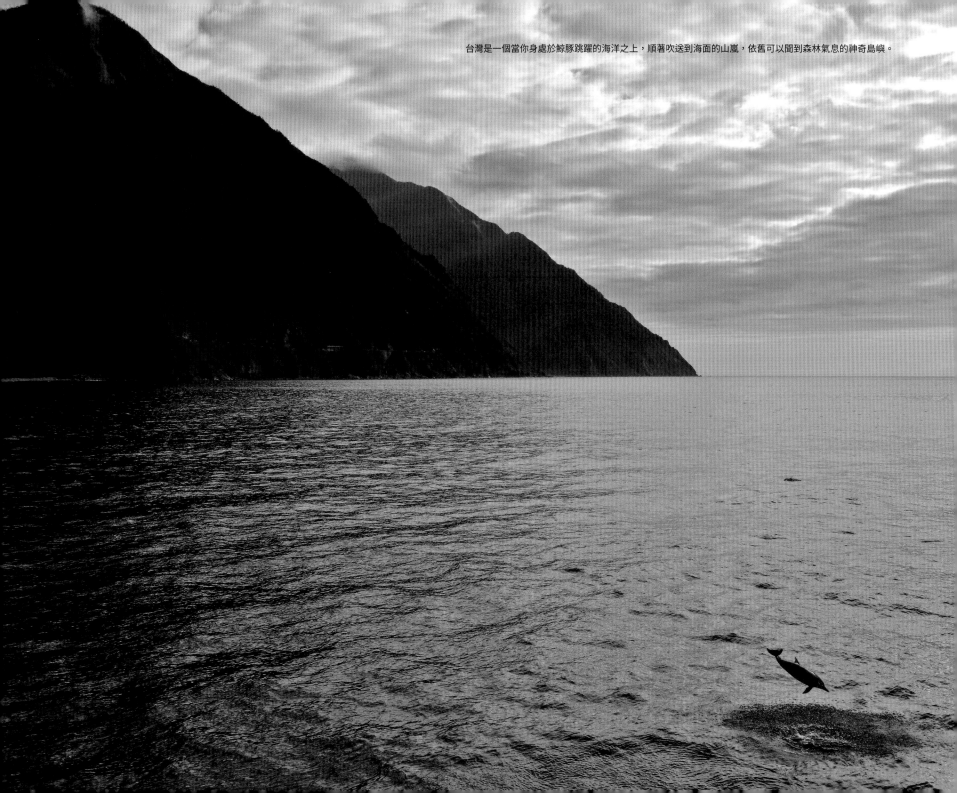

台灣是一個當你身處於鯨豚跳躍的海洋之上，順著吹送到海面的山嵐，依舊可以聞到森林氣息的神奇島嶼。

在花蓮帶賞鯨船班出海，每每都會被問到「有沒有機會看到大隻的？」
「我想要看鯨魚」「抹香鯨什麼時候會出現」諸如此類的問題。即便
當天已經遭遇到與船隻互動狀態還不錯的海豚群體，出海的朋友們偶
爾還是會有沒有看到大物的殘念。

全世界有近 90 種的鯨豚種類，這個數目可能會隨著新種類的鑑別、舊分類的檢視，甚至是滅絕而
改變。令人訝異的是，在台灣曾經記錄過的鯨豚種類約為 31 種，這其實是件很厲害的事情；如此
一座彈丸島嶼，卻有全世界 1/3 的鯨豚種類出沒在我們的家園周邊！

過往這些年，我到世界各地進行拍攝時，往往都是為了拍不同種類的鯨豚而特地前往某個地區，但
這些種類幾乎在台灣都有相關紀錄；又或者在旅途中與其他國家的船家、攝影師、研究人員分享台
灣鯨豚狀況，聽聞者都會為之讚嘆，這讓我再再體會「台灣鯨豚現象」的驚人之處。

2019 年底，我有幸受台灣佳能（Canon）之邀合作攝影展，相較將世界各地拍攝的鯨豚影像作為主
打，我們反而決定以台灣作為展覽的主軸，希望將這座海島的特別之處分享出去！

這些台灣有過紀錄的種類當中，像是在東部海域很常碰到的飛旋海豚、熱帶斑海豚等，基本上就是
固定生活於台灣周邊海域；大家心心念念的抹香鯨，可能因為牠們活動於更廣闊的外圍海域，潮流
的方向對了才會被帶進來，所以平均一年的目擊次數就是落在 10 次至 20 次，約為 2% 左右。

至於虎鯨、「大翅鯨」（Humpback whale, *Megaptera novaeangliae*）這類可能是屬於長距離遷徙的種類，
則是往往數年才目擊一次，有些種類甚至只有擱淺，或是 1、2 次的相關紀錄，就像在 2020 年冬季，
農曆大年初一擱淺在三仙台海灘的「藍鯨」（Blue whale, *Balaenoptera musculus*），就是自日治時期捕

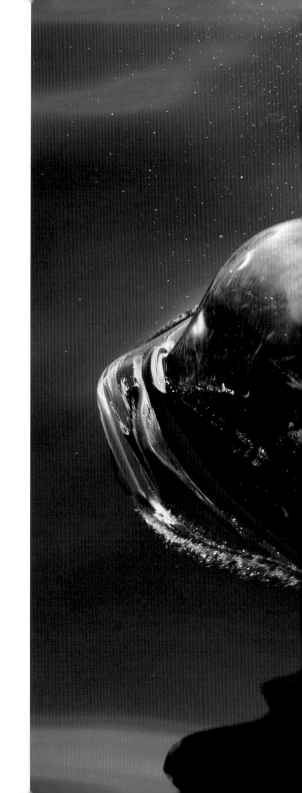

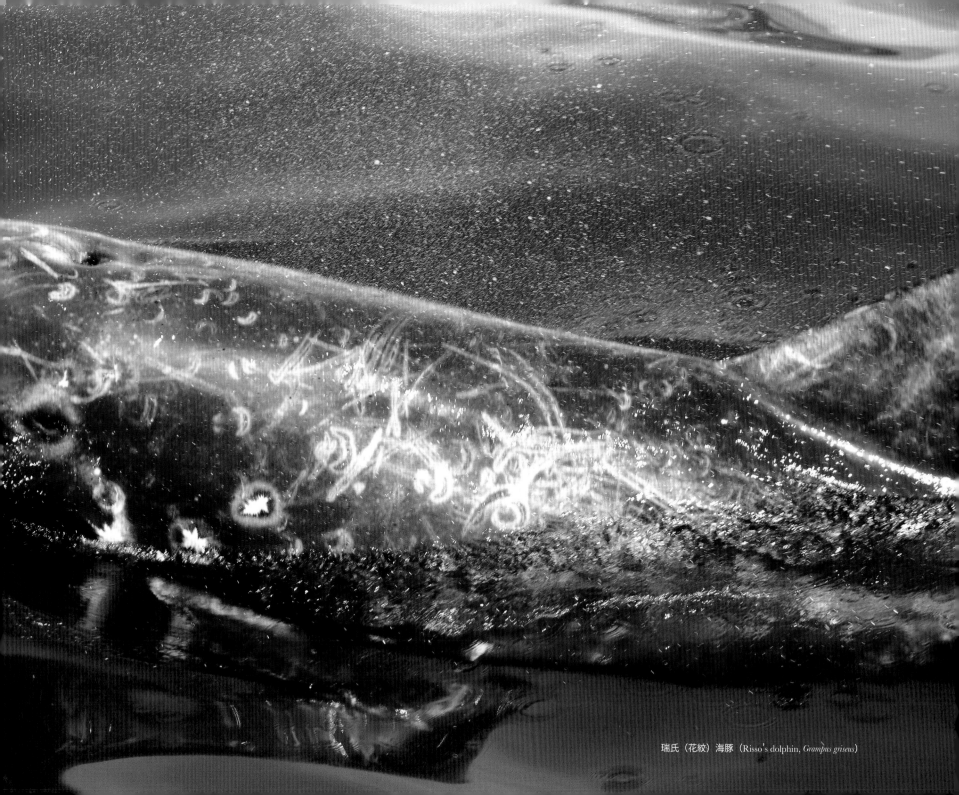

瑞氏（花紋）海豚（Risso's dolphin, *Grampus griseus*）

鯨之後的第一筆紀錄。

而因爲地形、環境的差異，分布於台灣東、西側的鯨豚種類也就有些許的不同，東部因爲海域深邃，很容易發現像花紋海豚這類經常活動於深水域的鯨豚，台灣海峽則是有生活於淺水域、河海交界處的「印太洋駝海豚」（Indo-Pacific humpback dolphin, *Sousa chinensis*），又稱「中華白海豚」。

所以只要你花的時間夠久，還是有機會能在台灣累積出多樣的鯨豚觀察體驗！

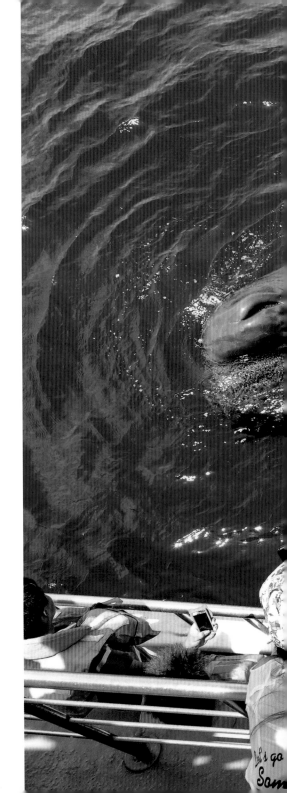

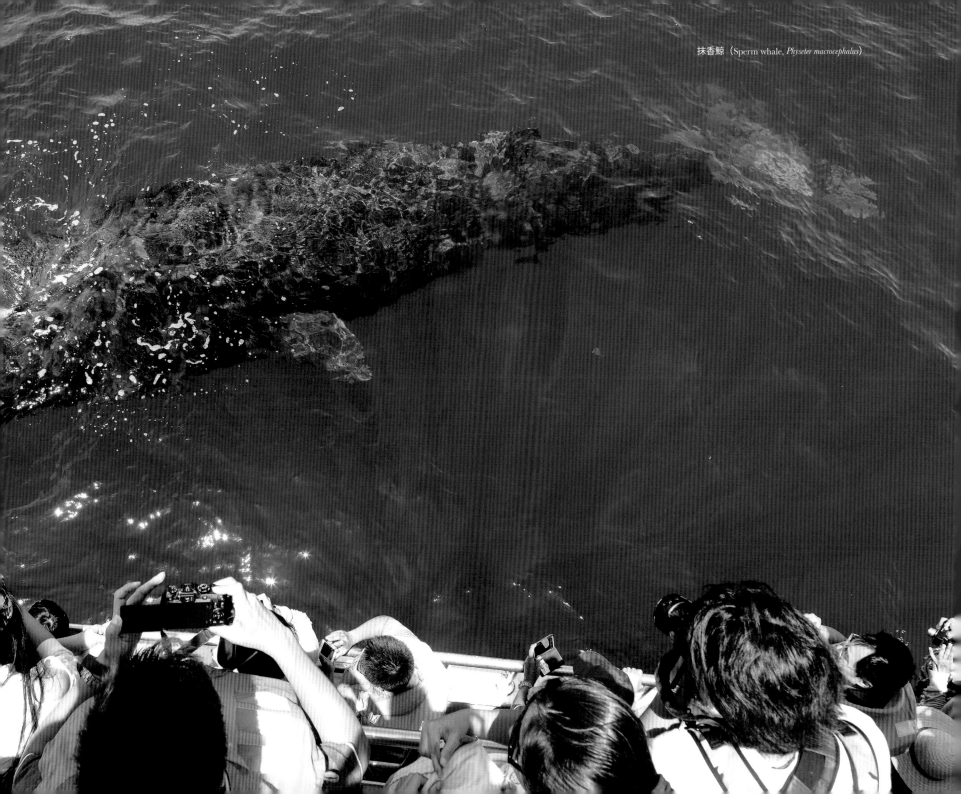

抹香鯨（Sperm whale, *Physeter macrocephalus*）

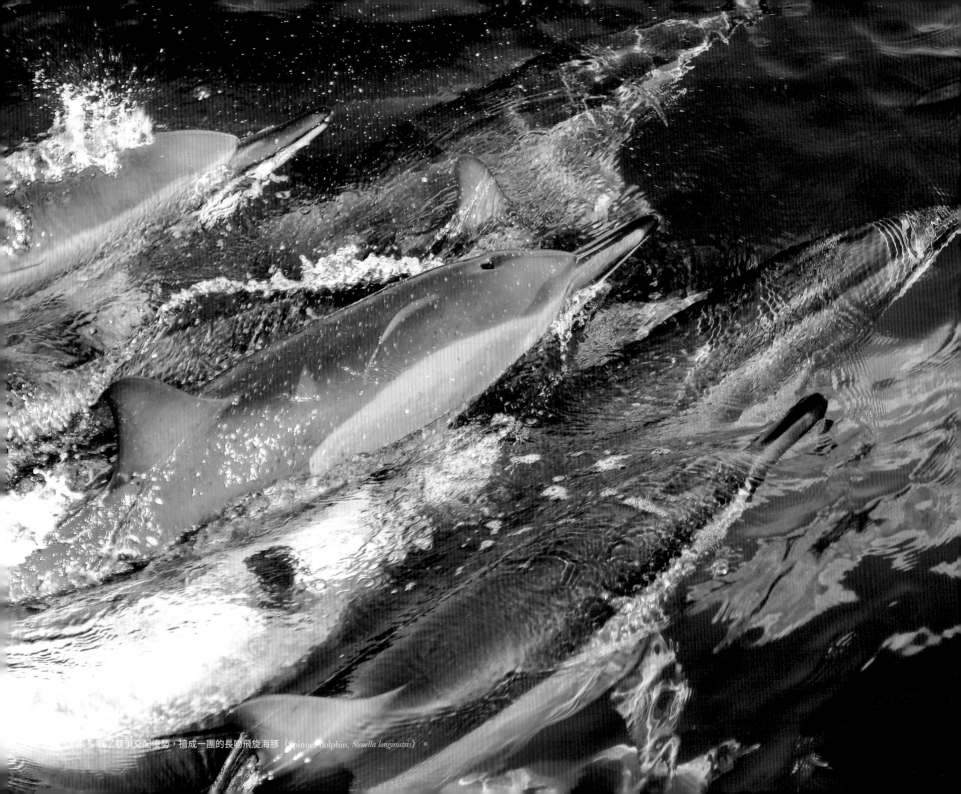

為了競爭交配優勢，擠成一團的長吻飛旋海豚（spinner dolphin, *Stenella longirostris*）。

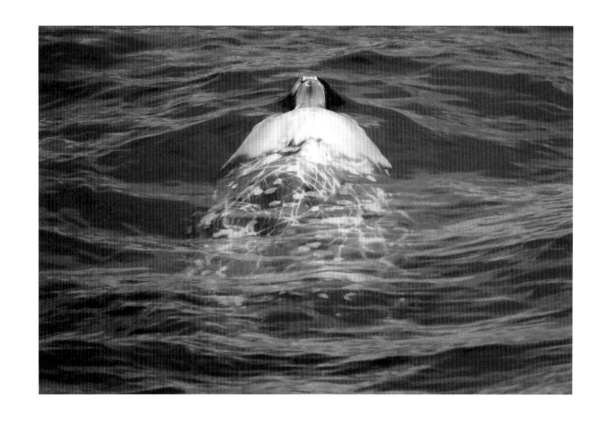

在深邃的台灣東部海域，也有機會遭遇到神祕的柯氏喙鯨（Cuvier's beaked whale, *Ziphius cavirostris*）。

海上調查這檔事

不論是在船頭舉尾下潛的抹香鯨，

或是在船隻底下來回穿梭的虎鯨家族，

只要有機會遇到，就能讓累積了整個夏天的疲累感立刻消失無蹤！

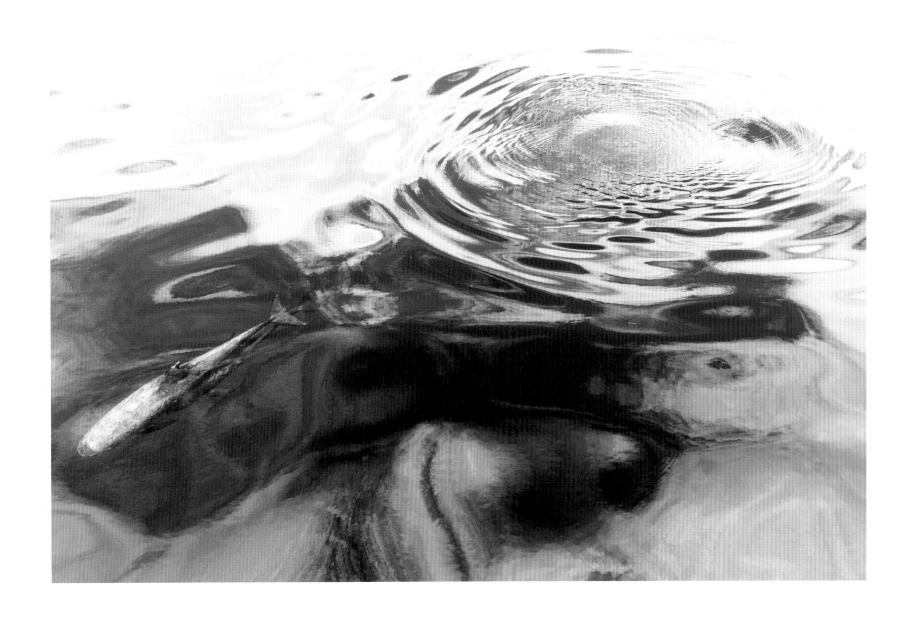

瑞氏（花紋）海豚（Risso's dolphin, *Grampus griseus*）

除了想到要長時間坐船就眉頭深鎖之外，許多喜愛鯨豚的朋友都對出海進行調查這件事情充滿著好奇心與嚮往，甚至以為就像單純出海賞鯨一樣，一整天都有鯨魚、海豚圍繞在船邊的夢幻場景。對這樣的想法，我只能說一半一半囉～～～

真實的調查船班，除了要清晨早起出海、近傍晚才回航、曬一整天的大太陽，還會因為天氣不好變成見到不行的「海盜船」。在這些固定輪替的日常外，其實有泰半時間不會像你以為的賞鯨船那樣，靠鯨豚靠到非常近的距離。

我們多半會沿著預設的調查路線航行，等到發現鯨魚或海豚的蹤跡之後，會試著跟隨群體一段時間，同時記錄過程中牠們的活動模式，以及所展現的行為。

但是呢，為了將我們這群「怪怪跟蹤狂」的干擾降到最低，船隻只會跟隨在距離牠們約 300 公尺至 500 公尺的範圍之外，好進行觀察與記錄，等到該次的觀察流程結束，才會更靠近一些拍攝照片。

有時一整天下來，就是遠遠地看著海豚的小點點身影、水滴般跳躍飛濺的水花、勾選表格上的行為選項、定時寫下 GPS 座標、測量海水的鹽度溫度，如此這般地完成了一趟又一趟的調查航次。

雖然每趟出去都說要抱著平常心來面對，但心底總還是會有那麼一點點期待，「搞不好今天就碰到什麼怪咪呀～」之類的。只要有機會遇到一些恰巧路過的特殊種類，不論那是在船頭舉尾下潛的抹香鯨，或是在船隻底下來回穿梭的虎鯨家族，聽到船上夥伴們興奮大叫，就知道這個經歷能讓累積了整個夏天的疲累感立刻消失無蹤，還有力量能繼續完成接下來的調查。

這也就是為什麼每次出航都讓人期待，因為誰都不知道將會有什麼難忘的遭遇在海上發生囉！

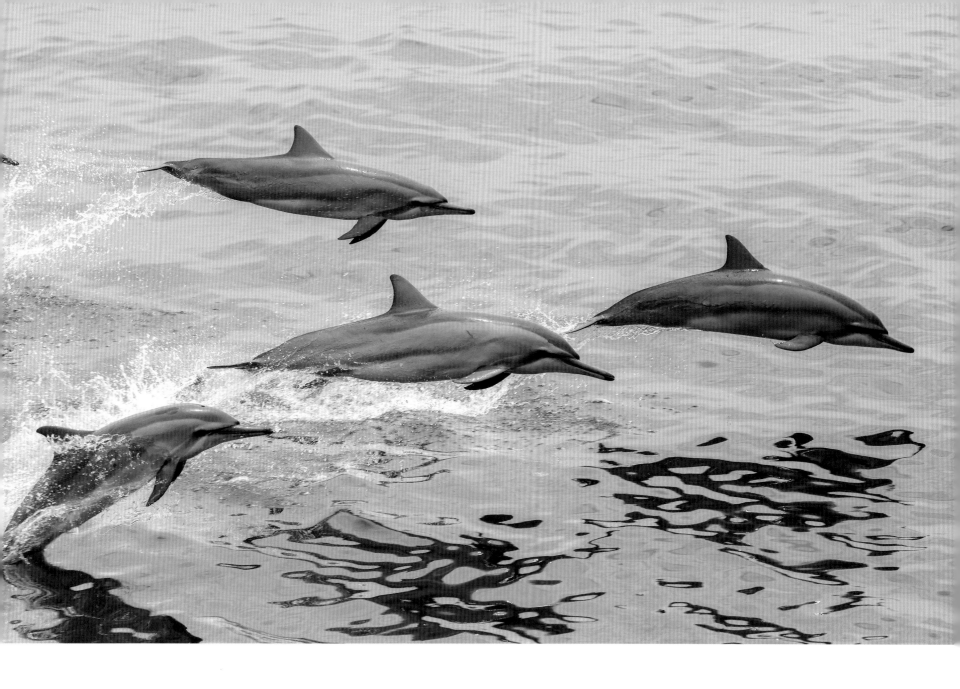

長吻飛旋海豚（Spinner dolphin, *Stenella longirostris*）

虎鯨之聲

站在突出的船艏之上，我趕緊將麥克風放入水中並帶上耳機，
就在只剩我們一艘船的海域上，
我聽見了，耳機那端完美地傳來虎鯨們的鳴叫聲！

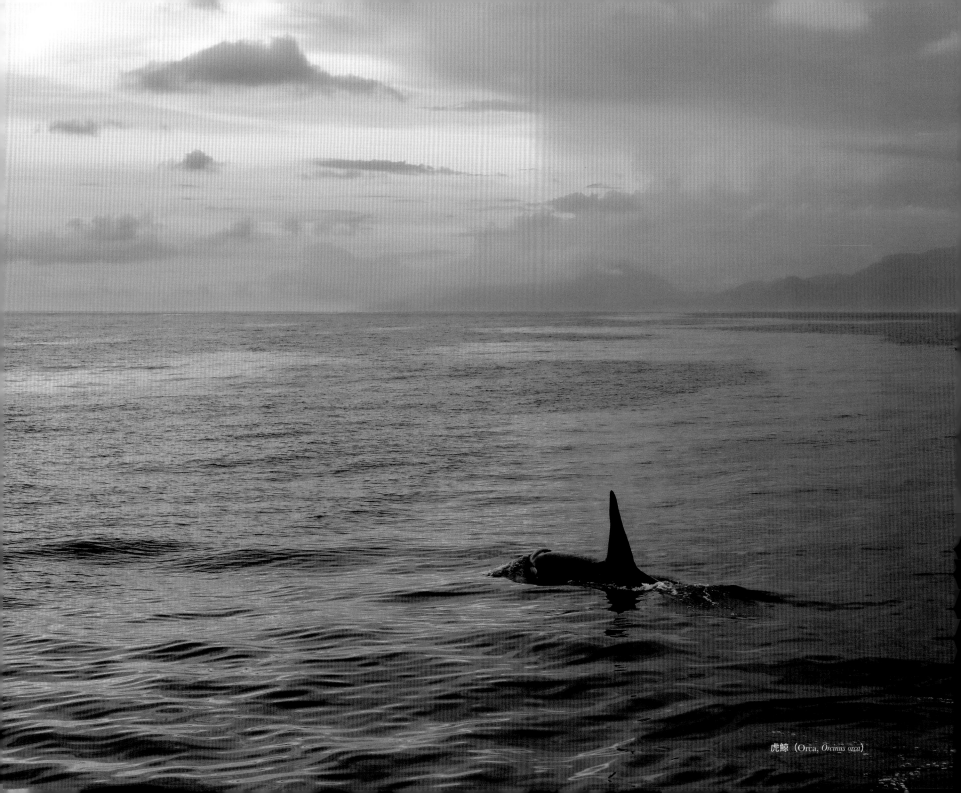

虎鯨（Orca, *Orcinus orca*）

曾經有段時間，黑潮和林務局1 合作，有系統地收錄花東海域的「鯨豚聲音」資料庫。其實只要是動物或環境狀態適合，聲音資料收錄本來就是我們日常工作的項目之一，不過在特殊計畫執行期間，當然也就更著重在這件事上，我們時不時地就把水下麥克風放下去，看能不能收錄到品質還不錯的鯨豚叫聲。

1　對～是林務局沒錯，過往還沒有「海洋保育署」之前，保育類動物的主管單位為農委會林務局，也就含括同樣是保育類動物的鯨豚們。

花東海域常見到的飛旋海豚、花紋海豚、熱帶斑海豚等等，都屬於不用太擔心會收錄不到的種類，而目擊率較低的其他鯨豚，只要計畫執行的時間夠長，還是會有機會發現牠們，進而累積資料。

過程中，我們確實也碰上了許多難能可貴的經驗，像是百來隻的「短肢領航鯨」（Short-finned pilot whale, *Globicephala macrorhynchus*）就漂蕩在調查船的旁邊，但是當我們一次又一次地放下麥克風收音，從早上到過午，這個在水面下的大群體竟然一丁點的叫聲都沒有，只有在海面上不斷聽見牠們強而有力的噗噗噗換氣音。直到接近傍晚時分，突然像是下課時間解禁那般，熟悉的哨叫聲才陸續傳出。

至於等到地老天荒也不知道何時會碰上的虎鯨或大翅鯨等神獸們，則是抱持著可遇不可求的心態，完全不會放在預想列表之內，直到有一天牠們忽然大駕光臨。

2011 年 8 月 11 日上午，接連而至的電話和訊息不斷地轟炸手機，有三大一小的虎鯨家族現蹤花蓮海域！我們盼望許久的機會終於來到，當然要好好把握想辦法去收到聲音。

好巧不巧的，當天的黑潮解說營隊剛好在完全沒有收訊的峽谷內溯溪，會用錄音器材的人也只剩我能即刻出海。果斷地喬好能出海的船隻後，我便跟著幾個能即刻動身的夥伴們約好，扛著大箱小箱器材來到港邊。

懷抱著激動、興奮、期待（偷偷說～還包括暗爽）的心情，我拿著望遠鏡在船隻高處來回地搜索，相信二樓船長室的文龍船長也有著相同心情，因為除了掌舵的那隻手外，他拿著望遠鏡的另一隻手也絲毫沒有鬆懈。

「前方有巨大的噴氣，是抹香鯨！」船長從船長室高喊。
「蛤?! 我們不是出來找虎鯨的嗎？抹香鯨現在出來湊什麼熱鬧？」我回應。

這是我首次在同一天，甚至可說是同一航次內遇到抹香鯨與虎鯨，也是第一次毫不猶豫地就把抹香鯨活生生丟在那繼續航行，我們有更重要的目標啊！！！

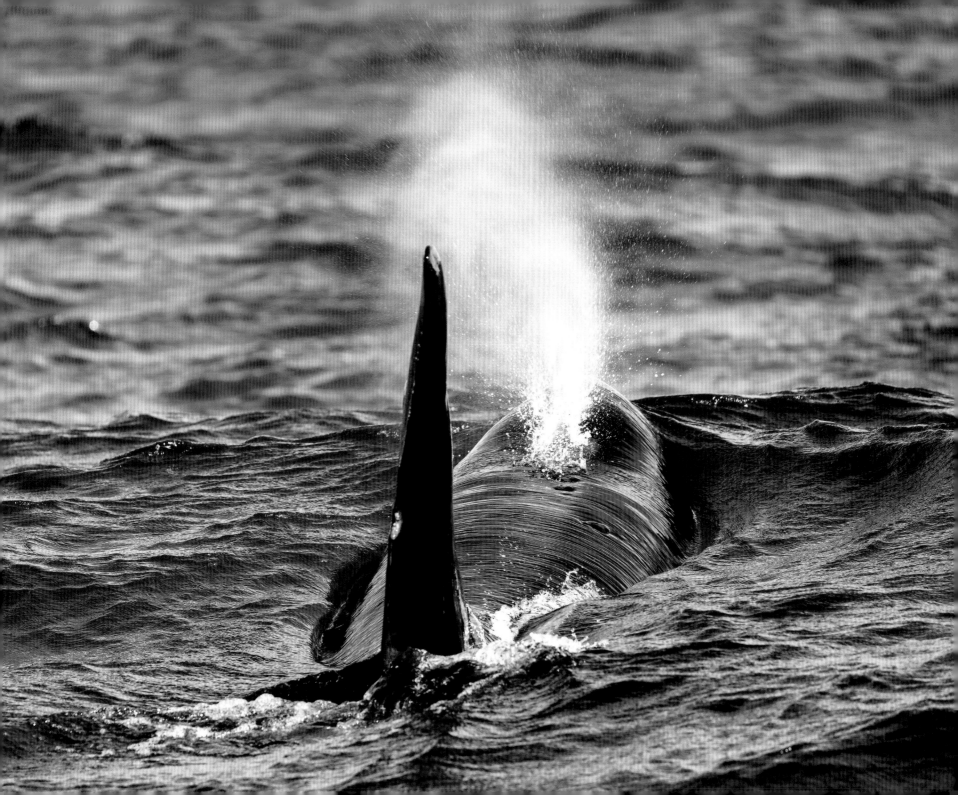

套用討海人的說法「潮流對了，什麼都進來了」，可能因為強力海流連續幾天的推送，將原本都在很外海活動的牠們都給帶了進來。所以這也不是唯一的特例，往後幾年也陸續發生了數次類似的例子。

捨棄抹香鯨這個動作當然讓我心裡淌血，幸好沒過多久之後，我們在更遠的海面上找到了目標——雄鯨聳立的背鰭如大刀般劃開水面，連接的是對比強烈的黑白配色身軀。哇！虎鯨來了！！！

隨著船隻慢慢趨近，除了從遠方就開始一路端著相機猛拍，最重要的工作還是要收錄到虎鯨的聲音。因為牠們一直呈現持續快速移動的狀態，我們試著找了幾次機會停下船丟出麥克風，但卻一點聲音都沒有。

由於船隻接下來有被預訂的航程，還有偷溜出來的夥伴得趕回去上班，我們只能在滿懷殘念的心情調頭離去……而在返航時，「錯過這次，下次不知是何時」的念頭不斷在我的腦子裡迴盪，於是把心一橫，打電話給船公司，要求再出一班船，這次只有我和船長兩個人！

我們依然在南方海域找到牠們，虎鯨依然快速地移動著，依然沒有聲音。怎麼辦呢？那就只好再等等看囉。

我們一路遠遠地尾隨牠們，跟到其他賞鯨友船都滿足地調頭返航，跟到太陽都已經隱沒在中央山脈的稜線之後，突然，牠們停滯下來了，就像完成今天的行程，到達旅途某個休息點一樣，而我們也就在同一片海域停船、熄火。

站在突出的船艏之上，我趕緊將麥克風放入水中並帶上耳機，就在只剩我們一艘船的海域上，我聽見了，耳機那端完美地傳來虎鯨們的鳴叫聲！

整個海面上只有我們，整艘船隻的一樓只有我，有著高聳背鰭的雄鯨，好奇地在船底下來回穿梭不停歇；不遠處的母鯨與小鯨則是拍打著尾鰭並翻滾著。在襯著黃昏暮色的水面上，我一邊聽著虎鯨的叫聲，一邊捧著相機拍攝，享受著海天之間只有我和牠們的獨處時刻，一輩子都不會忘記！

直到天色整個暗下，直到感光元件無法反應，直到陸地上的燈光亮起，我跟船長才心滿意足地發動引擎回家去。

說起來好像頗為八股，不過在經歷過這次永難忘懷的美好經驗之後，自己也才更深刻地體悟到「誰都說不準動物什麼時候出現、環境什麼時候適合，但如果機會出現卻沒有把握住，那就是自己的問題了。所以就是做足準備，並堅持到最後一刻！」這個想法也逐漸實踐在我往後的拍攝工作和心態之上。

至於虎鯨叫聲到底聽起來如何呢？嗯……相較眾多自然音樂裡優美的物種叫聲，牠們在發出的聲音可能比較難聽一些（也可能是我剛好碰到啦），就很像是青蛙和牛叫聲的合體啊～

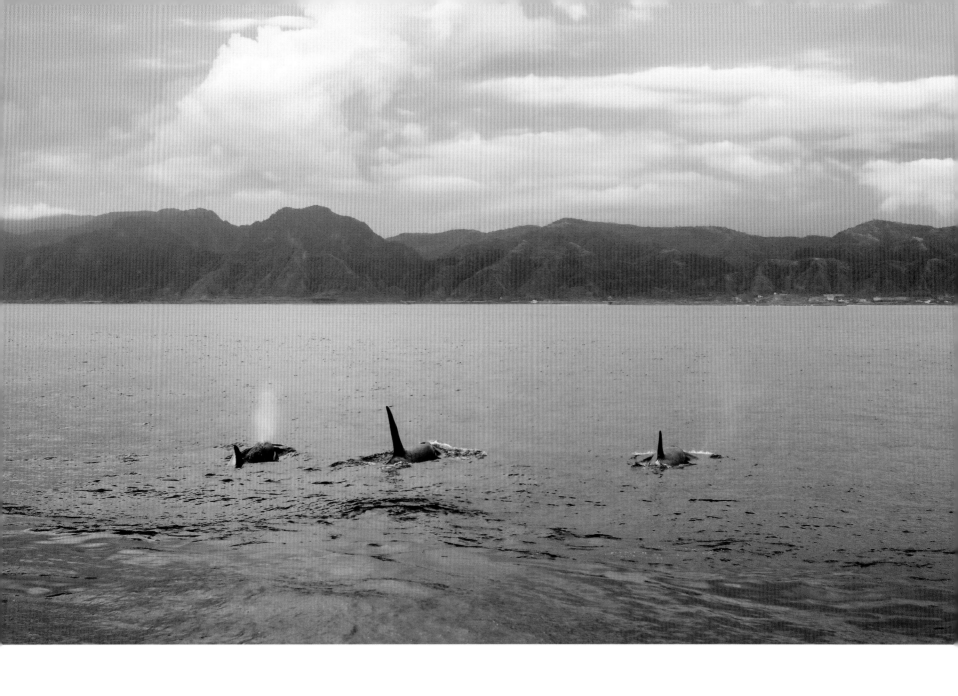

海岸山脈旁的虎鯨家族。

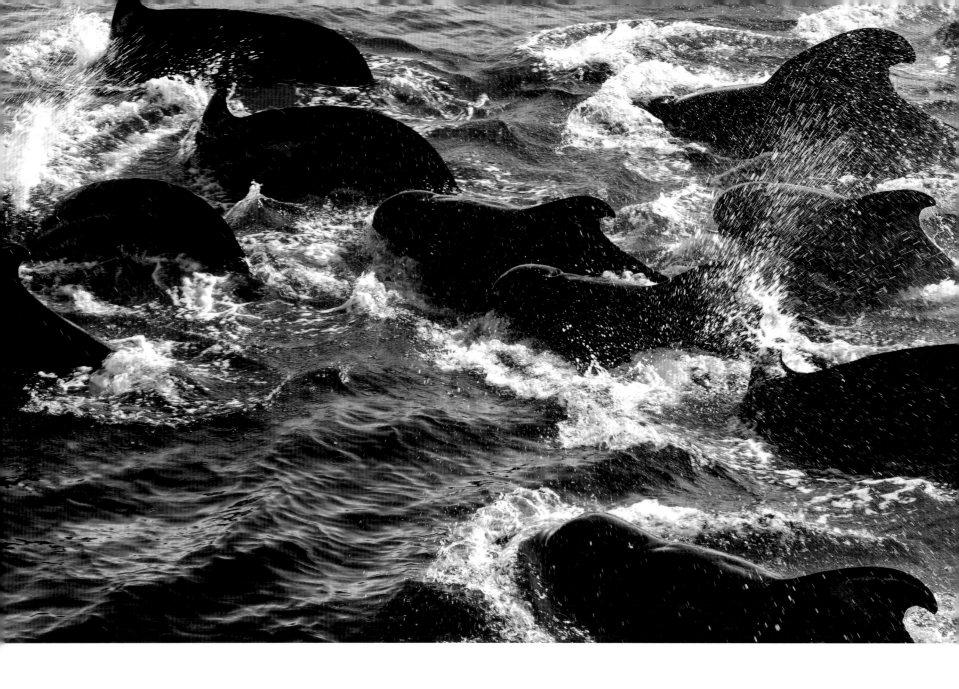

百來隻短肢領航鯨（Short-finned pilot whale, *Globicephala macrorhynchus*）在海面上奮力游動，像是動物大遷徙般的壯觀場景。

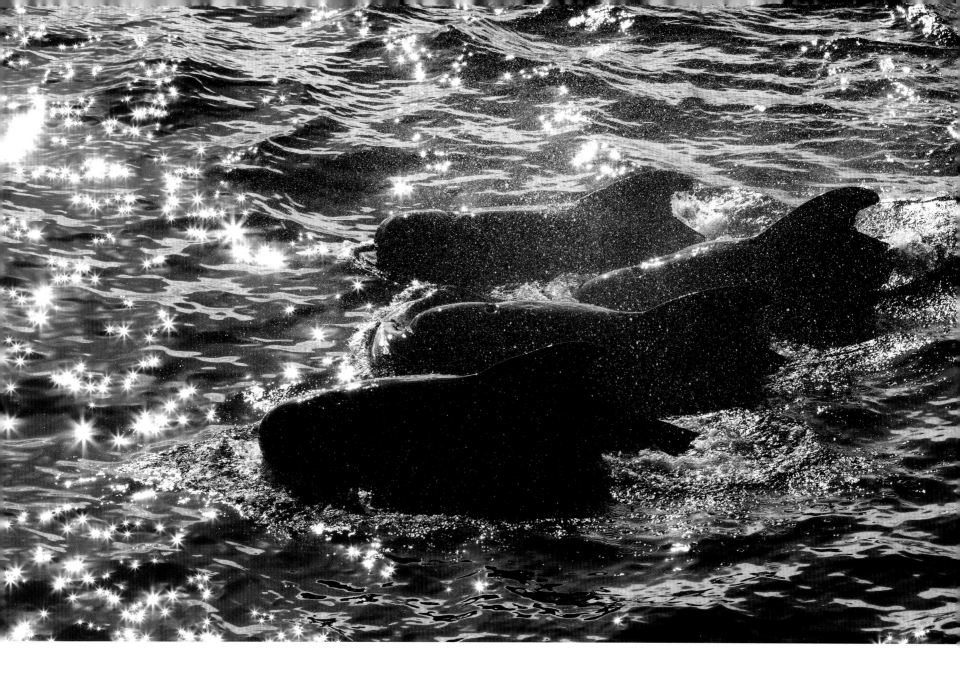

壞天氣時
海豚在幹嘛咧？

在有浪的狀況下，
海豚有時候甚至更為活躍，牠們會像溜滑梯一樣，
乘著浪溜下來，轉頭游回不遠處再來一次，
持續不間斷，獲取速度感的玩樂。

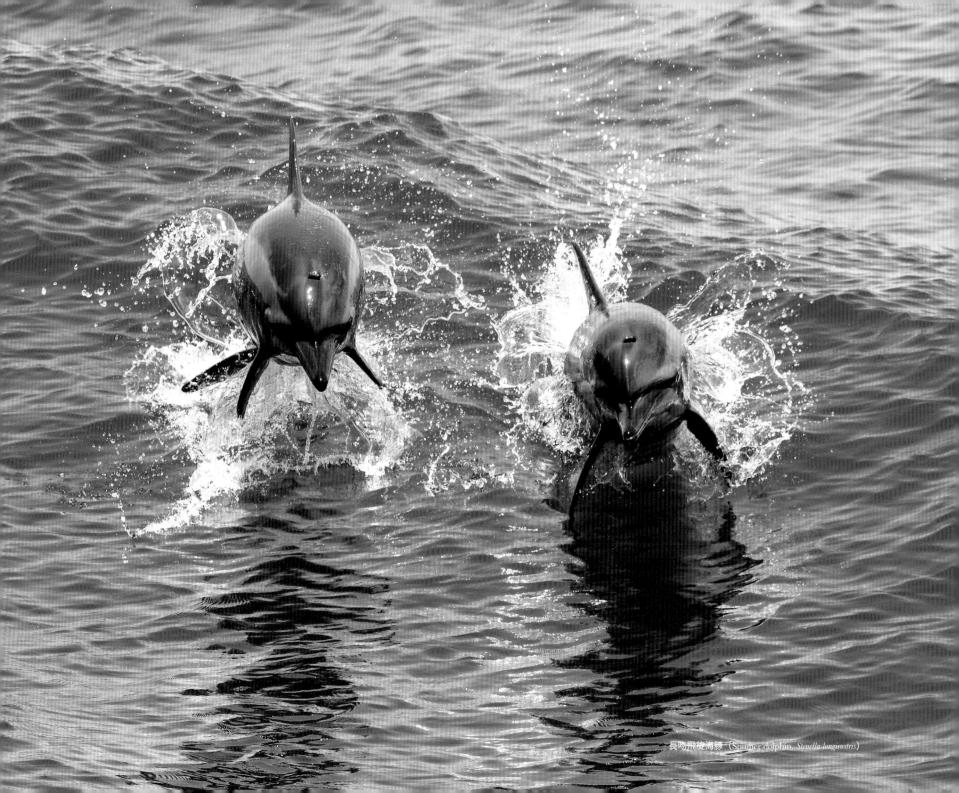

長吻飛旋海豚（Spinner dolphin, *Stenella longirostris*）

隸屬於季風氣候區的台灣，季節與天候的轉變算是相對明顯且頻繁的。
不論是秋冬季的東北季風、春天的梅雨鋒面，甚至是夏季的熱帶性低
氣壓或是颱風；在這些陰雨綿綿的無風海面，到可能是風浪大起豪雨
滂沱的劇烈天氣裡，海豚朋友們在幹嘛咧？

首先呢，在海上雨跟風是要分開來看的。單單的下雨，其實並不會影響海面的起伏，只是海面的能
見度就會被雨勢和水氣給影響。但如果起了風，配合海流的方向，水面上就比較可能會有海浪的起
伏。

通常人們覺得的壞天氣，大多是因爲出海時沒有藍天白雲豔陽天而心情不美麗，或者因爲船隻晃動
的幅度比較大產生不適感，對於一輩子都生活在水裡的鯨豚其實影響不大，牠們玩還是照玩，吃還
是照吃，生活還是照樣過。

在有浪的狀況下，海豚有時候甚至更爲活躍，因爲牠們會利用從浪峰高處往下衝的位能，來達到省
力卻又同時加快自己的速度。海豚們除了會利用這個方式移動之外，有時候似乎也就是單純地爲了
獲取速度感的玩樂；就像我有許多機會到世界各地不同海域拍攝，都很常看到海豚們像溜滑梯一樣，
乘著浪溜下來之後，轉頭游回不遠處再來一次，持續不間斷。

那如果當碰到更強烈壞天氣的時候，海豚們就會花比較多的時間待在比較深的水層，只有在必要時
短暫上來換氣，接著又立卽迅速下潛。因爲相對於受風浪影響很大的表水層跟淺水域，一定深度之
下的水層就會穩定許多。所以有時候海面上起伏大到一定程度，你就會有機會觀察到海豚群們急匆
匆上來換氣，又急匆匆地下潛，可能就是爲了要趕緊回到比較安穩的水域吧！

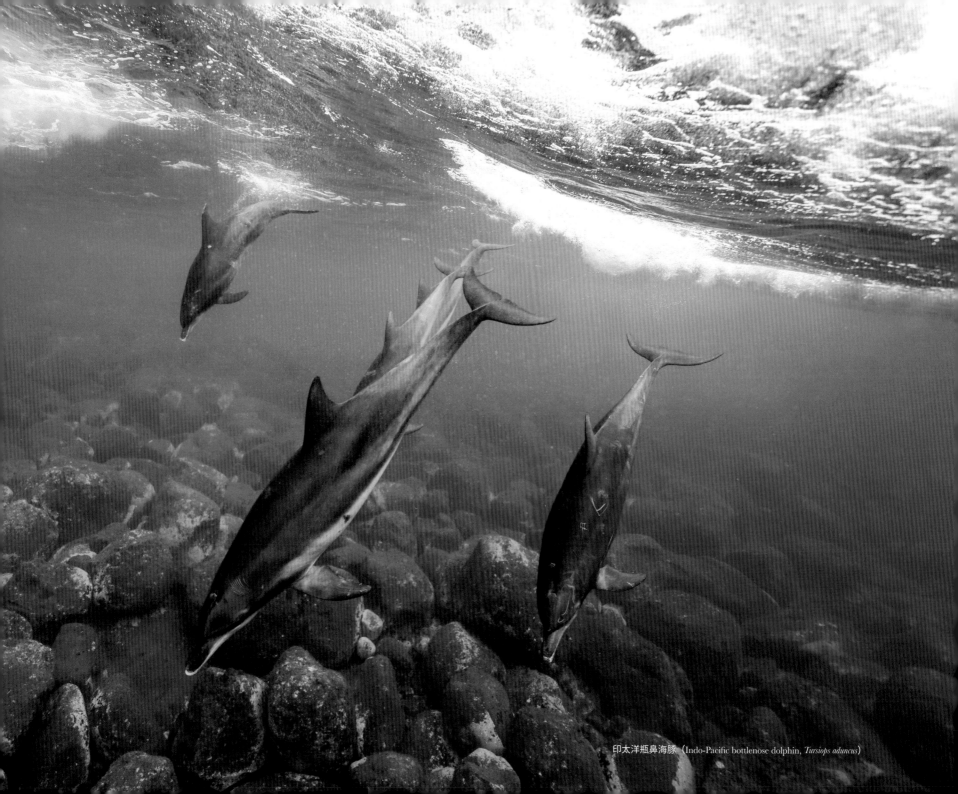

印太洋瓶鼻海豚（Indo-Pacific bottlenose dolphin, *Tursiops aduncus*）

小天使與抹香鯨

「抹！香！鯨！」響亮的三個字迸出，
我好奇地看著這名孩子，問他為什麼如此肯定，
他也說不出個所以然來，只是又重複了一遍「我想要看抹香鯨！」

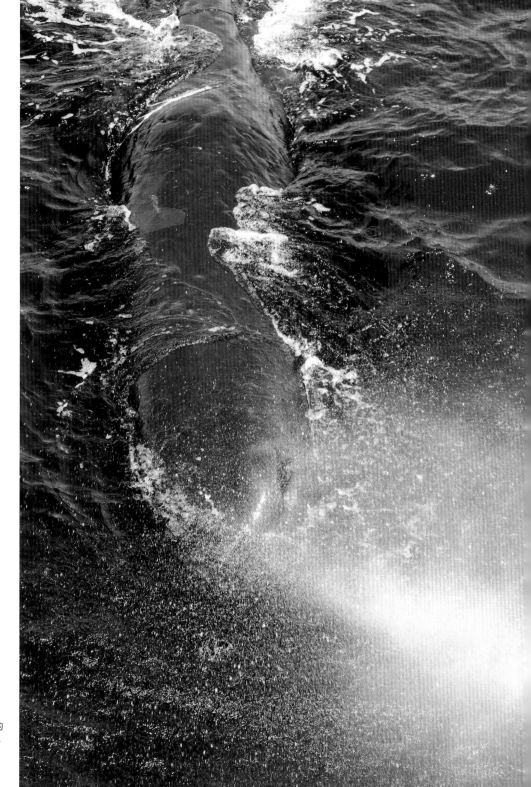

在遠方海面發現抹香鯨（Sperm whale, *Physeter macrocephalus*）噴氣的那刻，真的
驚喜與感動到眼淚都快掉下來了。

每年，當充滿銳利稜角的海面轉爲通透凝滑的時候，黑潮人就會開始不約而同地相互詢問「出海了嗎？」，也開始了黑潮最熱鬧的一個時節。當太陽才稍稍從海面上露出光芒，解說和記錄人員就會蜂擁而至，一路忙碌，直到最後一絲光線消失在中央山脈的稜線上。

那時舊黑友會洄游、新夥伴加入，就像白衣裳黑潮解說員說的，最讓人感動與感謝的，是黑潮人接力似地完成夏日一班接著一班的航行。不論是上下船之際的交頭接耳，GPS 的換手、訊息的傳遞，還是「捉烏龜」的調侃安慰，都是我們共有的默契。不禁讓人疑惑，也不過短短兩個月的觸發，爲什麼能醞釀出那麼那麼多的嚮往與眷戀？

2009 年 5 月的一個航次，我在解說教室進行出航前解說，問了大家「你們會期待在海上遇到什麼樣的鯨豚？」，當時初次體驗航次的解說營夥伴，及在場的東華大學同學們都還沒來得及反應時，「抹！香！鯨！」響亮的三個字從一位腦性麻痺的小朋友口中迸出。我好奇地看著這名孩子，問他爲什麼如此肯定，他也說不出個所以然來，只是又重複了一遍「我想要看抹香鯨！」

那天在海上，我們遇見文龍船長口中，「哦～這是我看過最好看的，有 2,000、3,000 隻在那邊跳欸～」的「弗氏海豚」（Fraser's dolphin,

Lagenodelphis hosei），即便弗氏海豚群如此賣力地演出，風采卻完全被左斜45 度角的巨大噴氣光芒給遮掩。

當我從望遠鏡發現高聳水霧的那一瞬間，腦袋中閃過了「抹香鯨」這個念頭，等到連結上「我想要看抹香鯨」這句話的下一秒，我的眼眶紅了。

過了幾十秒，等我心情比較平復之後，我才拿起麥克風大聲地問著小男孩，「小朋友，你剛剛說你想要看什麼？」那個當下，我很感謝自己有機會能夠浸淫在海風之中、能夠帶船出海、能夠把海洋分享出去、能夠看到每個人的笑臉。

這麼說可能有點對不起我朝思暮想的「虎鯨兄弟」，但還是很開心那年最重要的 VIP 席，在那個載有「小天使」的航次中被「阿抹叔叔」拿去了。

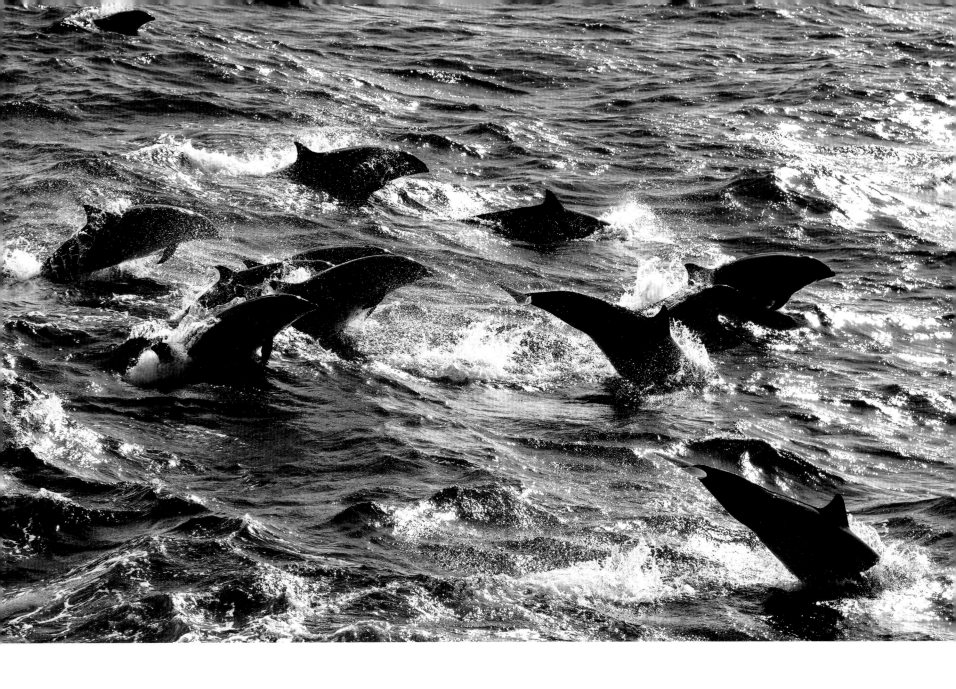

數千隻的弗氏海豚（Fraser's dolphin, *Lagenodelphis hosei*）在海面上此起彼落跳躍著，總是讓海水有沸騰起來的感覺。

My Moby-Dick

那年夏天，我下水了，第一次在水中看到抹香，
而且還是在台灣海域，抹香的尾鰭就在我的腳底下。
當時覺得，我生命中的 Moby-Dick 應該就是牠了吧！

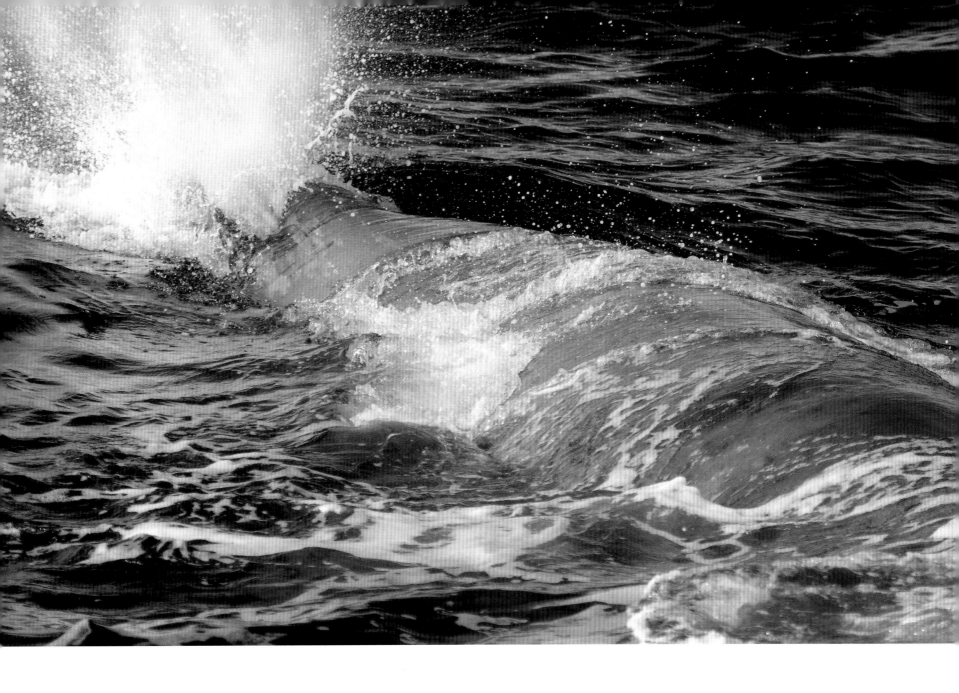

　　　　　　　　　　　　　　　　　　　　　　體色偏白灰色的抹香鯨（Sperm whale, *Physeter macrocephalus*）個體。

自 2001 年參與黑潮海洋文教基金會，開始常態性地出海。因爲震懾於大海的壯麗、鯨魚海豚們的優雅，年復一年地以影像捕捉鯨豚活動的身影與海洋多變的樣貌，結下了不解之緣。

隨著出海解說、調查、拍攝經驗的累積，慢慢熟悉了船隻在海洋上的起伏律動，如何穩定自己的身體、怎麼捧著長鏡頭拍攝，以及預測鯨豚出水的時刻，而越來越有機會捕捉到精采的畫面。這樣在海上磨練的過程當中，除了靜態影像外，當時也在林務局補助與黑潮夥伴的協力之下，完成了鯨豚紀錄片《海豚的圈圈》。

但所拍攝的視角始終都是從船上俯視而下，不像許多國外的海洋書籍或影片，有著讓人驚嘆的鯨豚水下影像。每次打開相關的資料，看到那些難能可貴的畫面，震撼了，心動了，更讓我萌生要下水拍攝的念頭！而且隨著自己越深入了解水下鯨豚攝影這個領域，也才越知道國際間早已經把所拍攝到的水下影像用在觀念推廣、環境教育、調查研究等等不同的範疇。是啊！怎麼可能單純地用水面觀察，就想要來瞭解終其一生都生活在水裡的生物呢 ?!

因此在拍攝紀錄片《海豚的圈圈》之時，除了是想要拍攝一部以台灣海域鯨豚爲主、講中文的鯨豚生態紀錄片之外，另一個隱藏在心裡沒說出來的想法是，希望藉由這次的拍攝計畫，來嘗試下水拍攝台灣海域的水下鯨豚影像。而我們也在計畫正式執行的前一年，就陸續向許多前輩請益，甚至出海進行了前置測試。

引爆情緒的炸散式巨大噴氣

那是 2007 年調查計畫的最後一趟航次，也因爲是該年度最後一趟的調查，才想說抽點時間來替隔年的拍攝計畫進行前置作業，嘗試那一直以來醞釀已久，想要在水底下拍攝鯨豚的念頭。那天一早，懷著可以嘗試下水與飛旋海豚共游（飛旋海豚是花東海域最常見的種類之一，也是該年度調查的目標物種），看適不適合實際進行拍攝工作而感到興奮，然而拾著裝備準備出門的我，卻完全沒想到接下來的發展是如此出乎意料。一次、兩次、三次，炸散式的巨大噴氣在我們尋找飛旋海豚的過程中，接二連三出現在遠方的海面上，再再地撼動了整艘「金發漁」（調查用漁船的船名）。大家的情緒像火藥的引信，朝向爆發的高點燃燒著。

「一個噴氣孔的，抹香鯨?!」、「那麼大的水花，會不會是兩個噴氣孔的?!」、「兩個噴氣孔的，大翅鯨?! 小鬚鯨（Common minke whale, *Balaenoptera acutorostrata*）?!」臆測的聲音此起彼落，最後甚至 high 到連藍鯨、塞鯨（Sei whale, *Balaenoptera borealis*）、布氏鯨（Bryde's whale, *Balaenoptera brydei*）都開玩笑地亂猜。在三次巨大氣柱之後，海面上卻久久沒有鯨魚出沒的跡象，我們熱切的心就像是突然被泡進液態氮裡，全船哀嘆聲四起。

當大家哀怨的準備回歸正常調查工作時，船長猛然大叫「後面、後面起來了，牠靠過來了！」同時把舵打滿，迅速迴旋朝向牠，悶住的情緒終於引爆，眾人對著那高聳的 45 度角噴氣叫著、跳著、高喊著。其實並不是沒看過牠，但卽使是天天碰面的飛旋海豚都已經百看不厭了，何況是較少見的抹香鯨啊，尤其這是在理論上只能追著飛旋海豚跑的調查航次中遇見，更有種「啊～賺到了！」的心情。

牠第一次下潛時只稍微側了側身子，讓半片巨大的尾鰭像三角船帆揚在海面，伴隨著「哇，好大的尾鰭～」的驚嘆聲，偏白灰色的身體漸漸沒入水中，並沒有深潛。因爲水色與光線反射的關係，水底下粉白色影子非常的明顯，依然潛游在船隻的周圍。當白色影子從船底下穿過的時候，甚至心裡都在想牠會不會就突然浮上來；或許「Moby-Dick」（《白鯨記》裡的那隻鯨魚）就是這麼來的，船上的黑潮夥伴事後說到。

在第二次出水時的浮窺，牠的頭部就像顆巨大石頭浮在海面上，但是之後這隻龐然大物就這樣頭朝上地靜靜浮在海面上，休息。本來就知道抹香鯨有時候會在休息時呈現尾上頭下的「直立」姿勢，但是實際看到一隻巨大的抹香鯨從最普通的水平漂浮著，到後來頭上尾下、尾上頭下，不斷在面前變換姿勢其實還滿傻眼的。

第一次下水就要拍攝抹香鯨

「第一次下水試著拍鯨豚的對象就是抹香，這樣天大的幸運哪裡找？而且下次不知道要等到何時，才會再碰到有抹香鯨又同時可以下水這

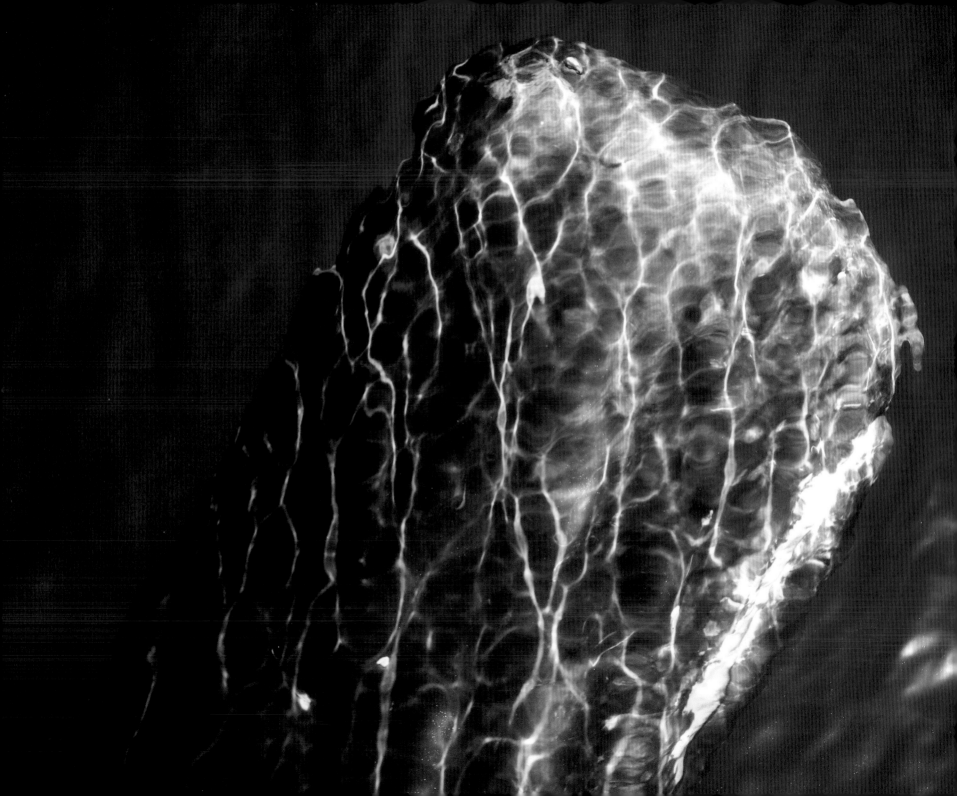

被光線照亮的海水線條，映照在船側的抹香鯨大頭，有著大理石紋路般的美麗。

兩個條件。」這樣的理由讓我的理智（或者是興奮？）把恐懼拋到船尾浪裡去了，我換上裝備，整理器材，準備下水。「看你跳下去的時候毫不猶豫！」之後船上夥伴回憶著說，而當下我自己也覺得沒有什麼好猶豫的，不過等進到水裡的時候，才真的感受到那浮在海面上的背脊是如此巨大。由於海流非常的強，海水的能見度很糟，我努力地踢動著蛙鞋讓自己更靠近牠，告訴自己一定要看清楚牠的全貌。原本以為會先看到漂浮在水層中央的巨大尾鰭，沒想到牠的全身輪廓就這麼在我眼前慢慢地由模糊變成清晰——高而突出的頭部、細瘦的下顎、明顯的眼睛、與身體不成比例的胸鰭、沒有太多皺紋的肚子。我順著牠的身體線條讓視線從遠端拉回自己的腳邊，發現自己就懸浮在比兩個自己還長的巨大尾鰭上方。

那一瞬間其實是驚恐的，那種對於龐然大物的畏懼。只要牠大鰭一舉，大概就往上或往下十幾公尺吧，我可能就……那個當下，我不理會金發漁那群看好戲的夥伴們，發自內心卻沒良心地對我喊著「再靠近一點！再靠近一點！」我默默退回船邊，那一瞬間，我深刻體會到「鬼頭刀」（Mahi-mahi, *Coryphaena hippurus*）被其他更大型掠食者追捕，所以游回船邊尋求庇護的感受。

當時覺得，我生命中的 Moby-Dick 應該就是牠了吧！

那年夏天，我下水了，
第一次在水中看到抹香，而且還是在台灣海域，
抹香的尾鰭就在我的腳底下，
好大，好大。

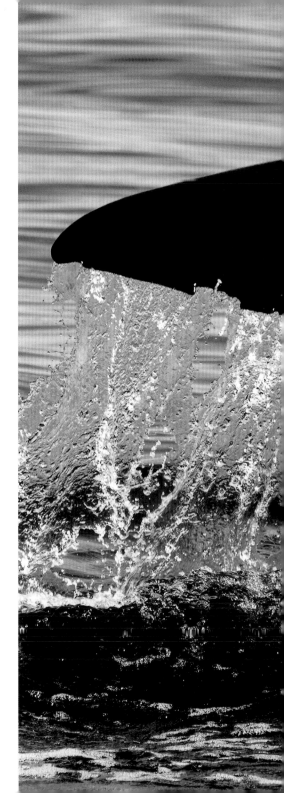

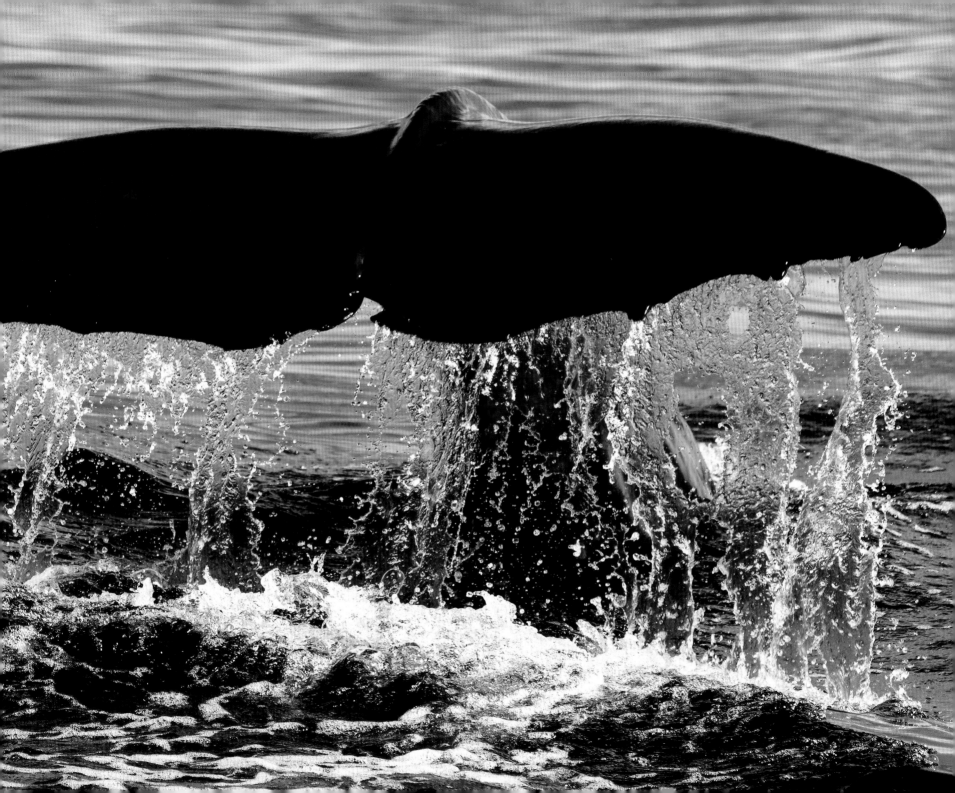

追尋那巨大的湛藍

雖然在前置測試的階段，

也成功下水並與抹香鯨有了第一次的遭遇。

不過如果你有看完《海豚的圈圈》整部影片，

會發現從頭到尾都沒有收錄任何的鯨豚水下畫面……

雖然在前置測試的階段，也成功下水並與抹香鯨有了第一次的遭遇。
不過如果你有看完《海豚的圈圈》整部影片，會發現從頭到尾都沒有
收錄任何的鯨豚水下畫面……

是的，因為其實之後幾次的水下拍攝航次，都是無功而返。

拍攝過程中，在海上雖然可以看見鯨豚從遠處朝我們所在的位置游來，但是當我們下水等待，卻完全不見牠們蹤影。除了第一次的新手好運氣之外，後來的水下拍攝工作，常常因經驗不足，導致現實的難度遠遠超過預期。不過，這樣的挫敗卻讓我想要拍攝水下鯨豚的念頭更為強烈。

自我檢討失敗的原因其實有很多的可能性，包括鯨豚的狀況、海域的空間、海流的狀況等等，這些都不是我們用土法煉鋼的嘗試，或者靠閱讀文獻就可以迅速理解的。「想要到國外取經，看看其他攝影師是怎麼做，再把相關經驗帶回來，於台灣海域記錄屬於我們自己的鯨豚水下影像」這個念頭，也就開始在我腦海中逐漸生成。

我與黑潮夥伴們合作了這麼多年，似乎已經很習慣和非營利組織一起工作的模式。所以在一連串的搜尋、爬文，加上近百封電子郵件的詢問和交談之後，本來都已經敲定要前往一個位在夏威夷，以拍攝鯨豚水下影像跟聲音學研究為主的非營利組織，卻因為 311 大地震的海嘯（是的，夏威夷也有受到影響），讓他們停在港埠內的調查船受損，前往實習的計畫也只能先臨時喊停，得重新尋找另

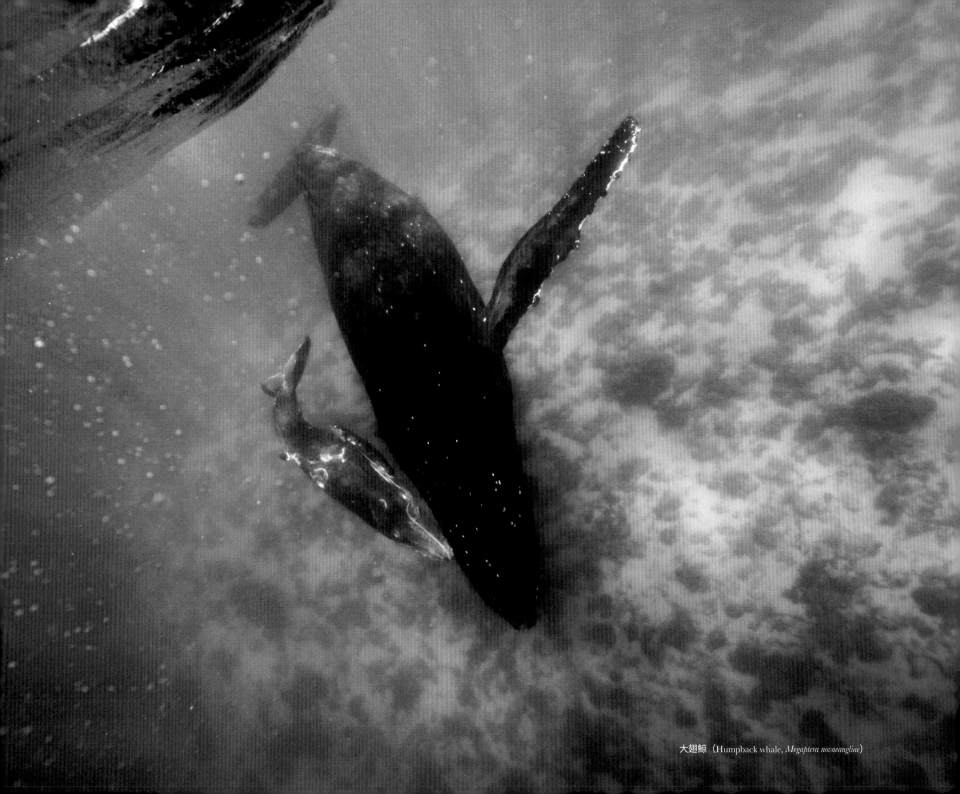

大翅鯨（Humpback whale, *Megaptera novaeangliae*）

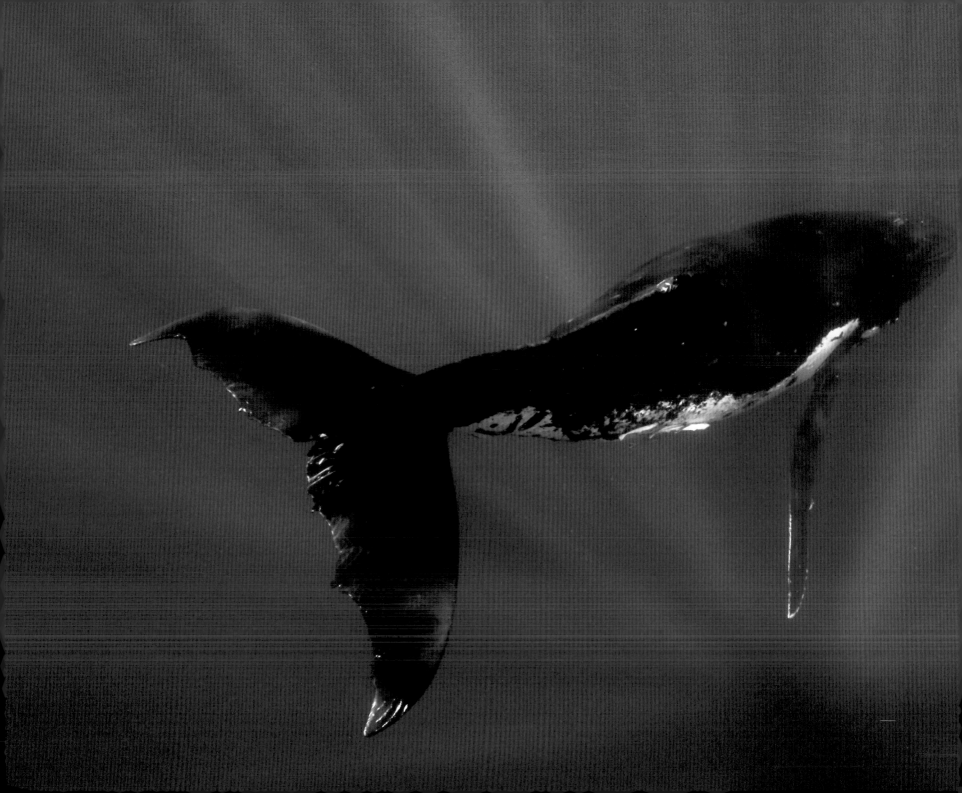

一條門路。

2011 年 9 月，是一個關鍵性的轉捩點，我隻身前往位於南太平洋群島的東加王國（Kingdom of Tonga）初探水下鯨豚攝影的技術。曾經被問過「是因為特別喜歡大翅鯨，所以才去東加的嗎？」其實並非如此，只是因為在一路收集相關資訊的過程中，知曉了在南太平洋群島一個名為東加的地方，有完整讓人下水與鯨豚一起活動的相關規範，以及有許多攝影師都會在那邊進行拍攝。

於是，當大翅鯨從我前方不遠處悠游而過，當我拚命踢著蛙鞋卻吃力地追不上牠們龐然的身軀，當我親耳聽見鯨魚在海中唱歌，心中激動的情緒久久無法平復，那是我終於開始面對夢想的天大喜悅，讓我更確信自己之所以要千里迢迢去到南太平洋的海洋，究竟所為何來。

這樣來自大海的夢想絕非短時間能夠一蹴可幾，需要長時間地身處於環境當中去相處、去學習、去「練功」，去追尋那巨大的湛藍！

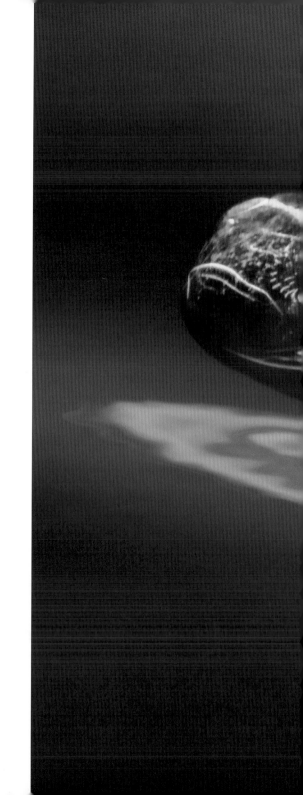

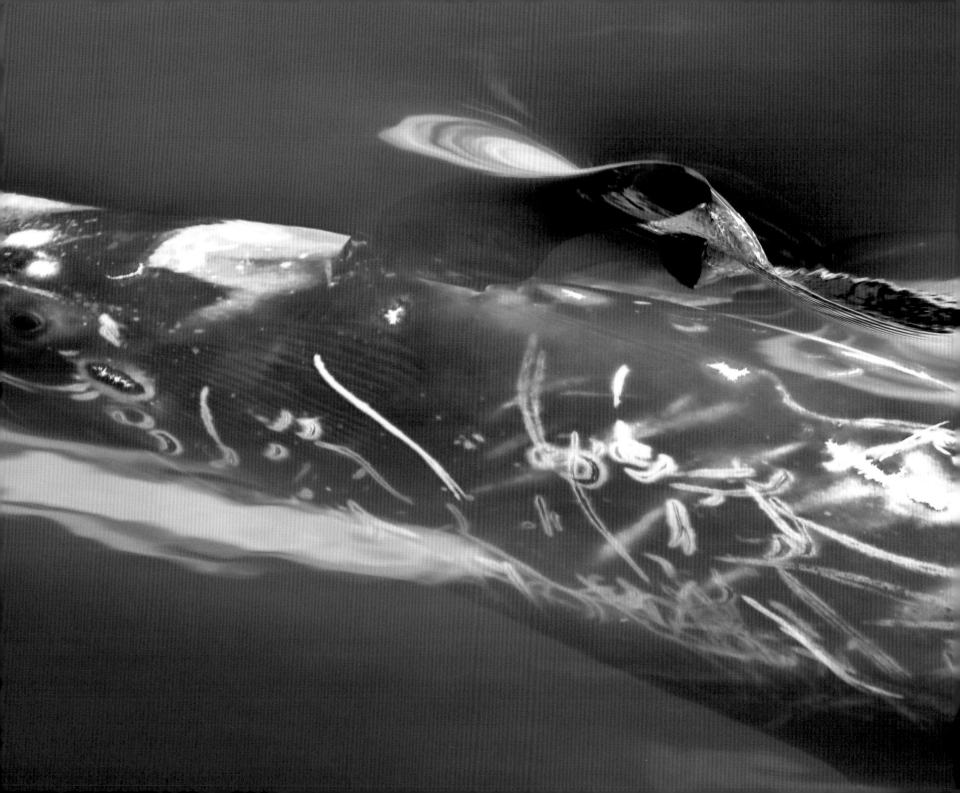

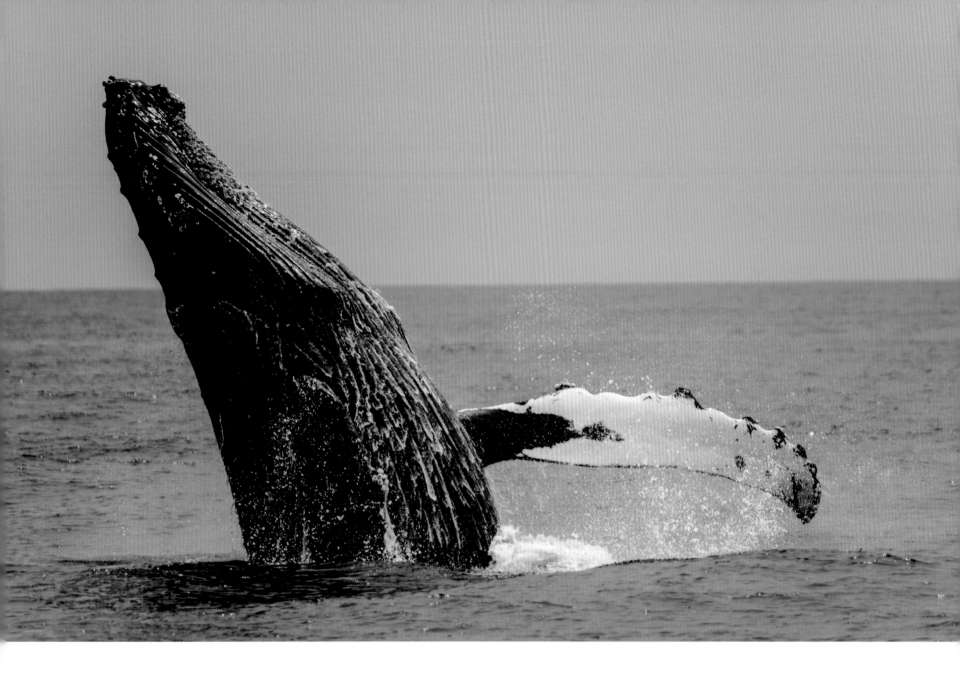

失之交臂的夏威夷大翅鯨，後來則是趁著參加研討會，才有機緣拜見大神本尊。

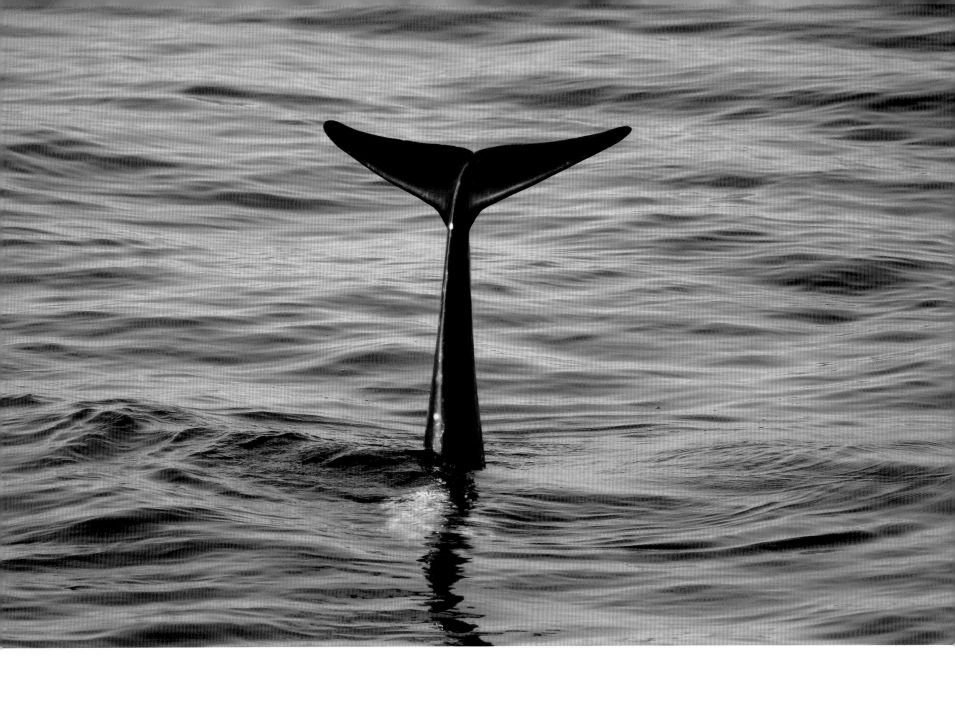

是啊～水面之下一定有更多有趣的事情在發生著！

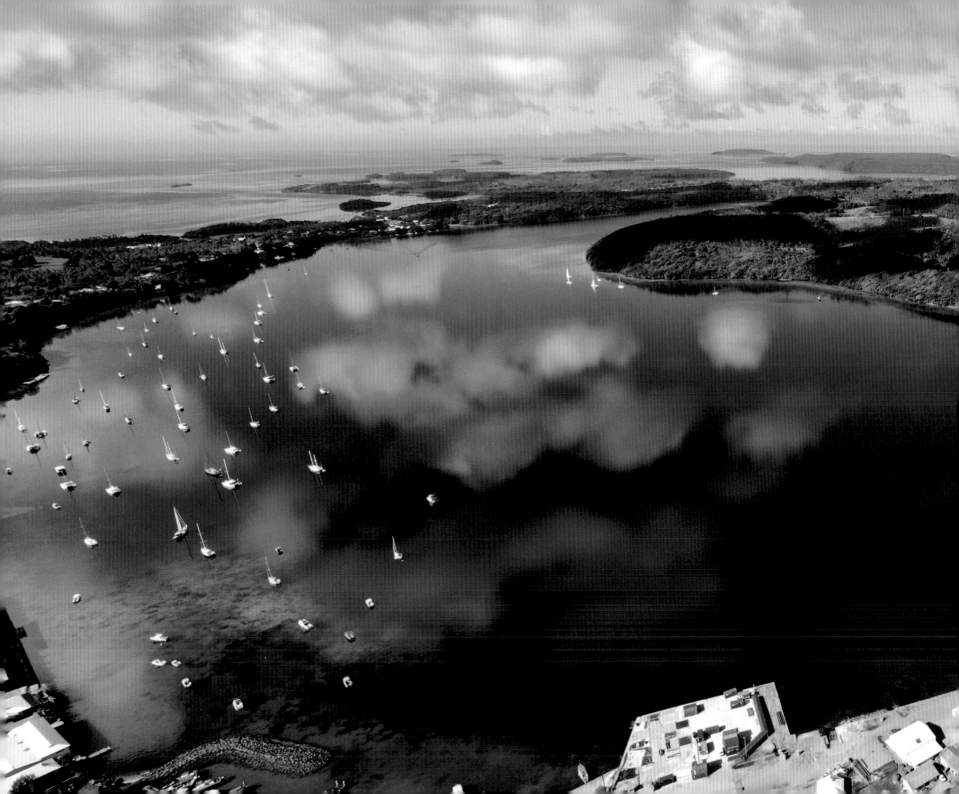

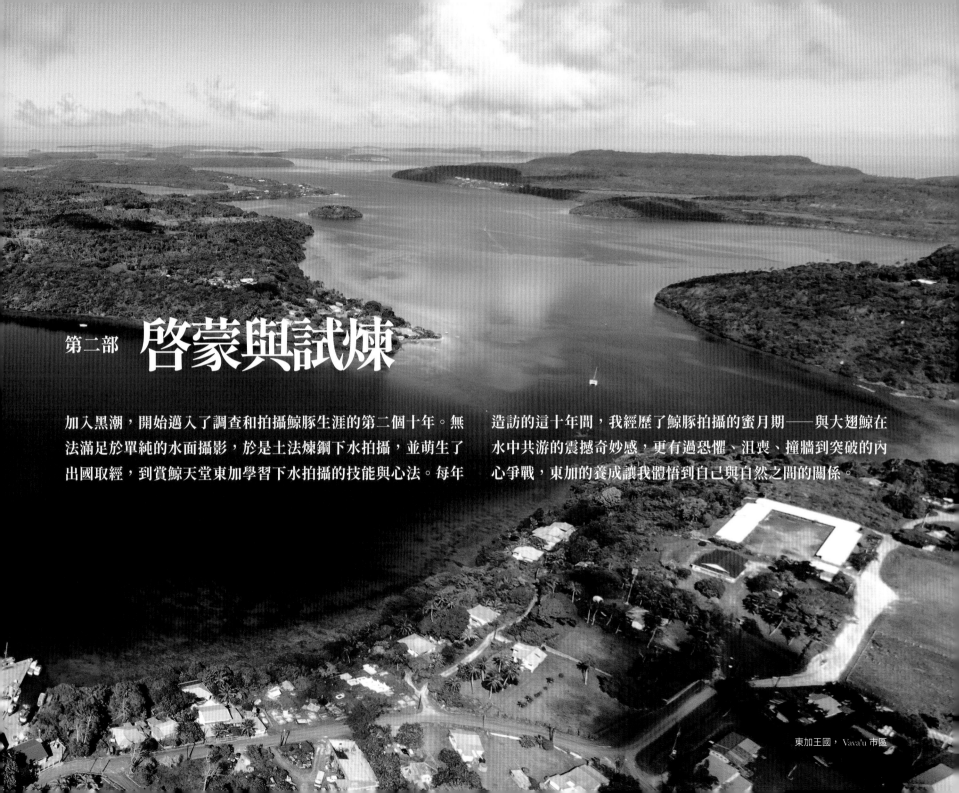

第二部 啓蒙與試煉

加入黑潮，開始邁入了調查和拍攝鯨豚生涯的第二個十年。無法滿足於單純的水面攝影，於是土法煉鋼下水拍攝，並萌生了出國取經，到賞鯨天堂東加學習下水拍攝的技能與心法。每年造訪的這十年間，我經歷了鯨豚拍攝的蜜月期——與大翅鯨在水中共游的震撼奇妙感，更有過恐懼、沮喪、撞牆到突破的內心爭戰，東加的養成讓我體悟到自己與自然之間的關係。

東加王國，Vava'u 市區

巨鯨國度

竟然可以因爲一個生物產生的聲波能量，

讓在水中的我感覺到自己全身都在微微顫動，

雖然震動很細微，但自身的感受卻非常強烈，既奇妙又驚人！

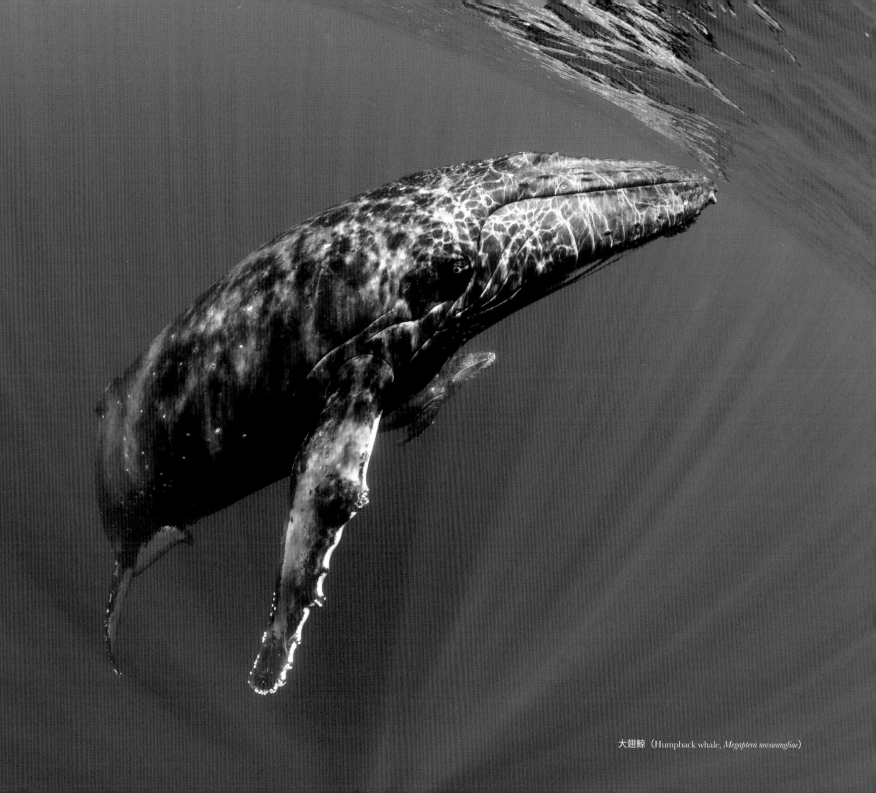

大翅鯨（Humpback whale, *Megaptera novaeangliae*）

從初次踏足位在南太平洋群島的東加王國，到後來成爲我每年固定造訪的拍攝地，年復一年，如儀式、如洄游。最初，其實並沒有特別選擇要拍哪個種類的鯨豚入門，由於東加下水拍攝的鯨豚主要是大翅鯨，因緣際會就變成我最熟悉、最有特殊情感的鯨豚種類之一，東加也成爲我除了台灣之外，最熟悉的國家之一。

大翅鯨們夏季會在高緯度的極地覓食，冬季則是來到低緯度的溫暖海域中生產、並養育新生幼兒，所以東加同樣也就是牠們年復一年洄游育幼的主要場域之一。

在東加海域最常遇到的群體類型，也就是十幾公尺的母鯨帶著幼鯨的「母子對」，牠們可能是剛出生沒多久，「只有」四公尺一噸重的新生兒，到已經在海中悠游數週，對任何事物都充滿新鮮感的好奇寶寶。

自己下到水裡之後，當然會希望有機會近距離拍攝牠們，關鍵就在要先觀察鯨魚媽媽的狀況如何。當和動物相遇的機會多了，你就會知道每個個體理所當然都有屬於自己的個性，就像每隻貓、每條狗都會有自己的個性一般，有些非常謹慎，但也有很粗線條的。

如果今天遇到了個性比較小心翼翼的母鯨，或者剛出生沒多久體型較小的幼鯨，鯨魚媽媽經常會在一定距離之外就會開始迴避。當碰到這樣的情況，我們也不會多做打擾，但假使個性是比較沒有戒心的，牠們可能就會主動靠過來；也可能會以非常近的距離游過你身邊，同時瞪大眼睛好奇打量著你；又或者是在周圍繞來繞去，晃了一段時間後才離開。

你要知道，和這些動輒十幾公尺、數十噸重龐然大物的相處過程中，起初的確會因爲牠們的「大」而讓我有著恐懼感，我也花了些許的時間來克服這件事情。但反過來說，也就是因爲這樣的「大」，

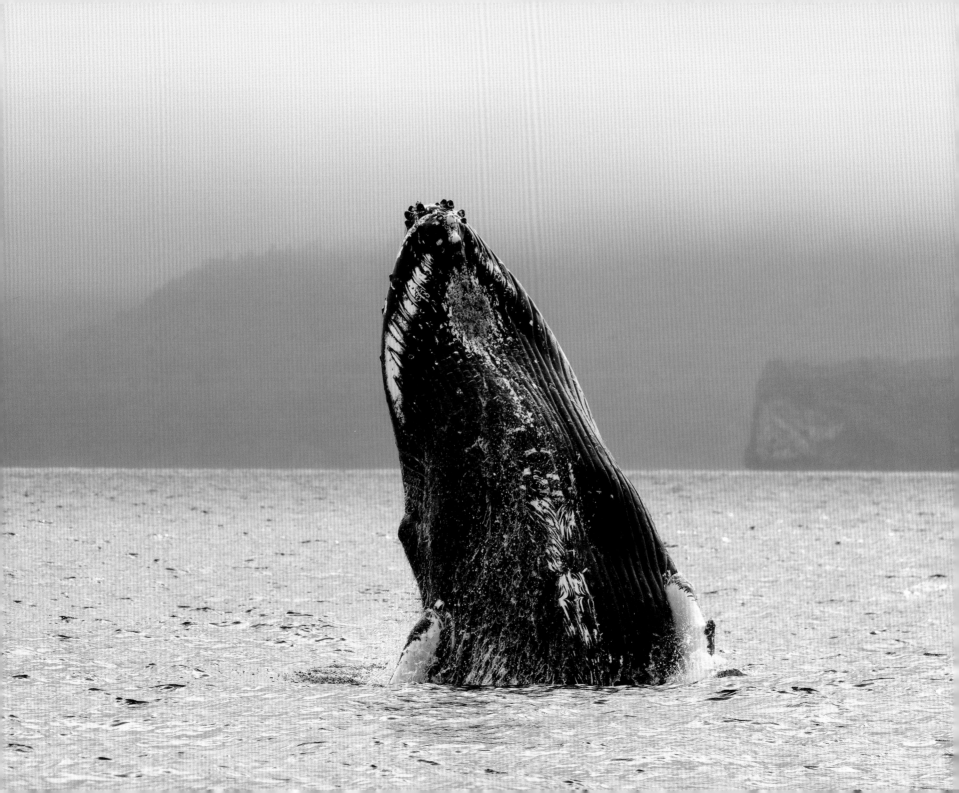

讓我在遇見牠們的時候，有著不同於其他生物的興奮與感動。所以，當你看到這些有著碩大身軀的巨型生物，在水中的動作卻是像慢動作舞蹈般優雅，是會全身起雞皮疙瘩的！

只不過看起來優雅歸優雅，但是那個舞動的「力道」可是有千萬斤重的……

另一個我每每樂此不疲提到的事，就是當你碰到正在唱歌的大翅鯨「Singer」時的震撼感受。說是唱歌，其實就是在鳴叫，只是因為大翅鯨的叫聲像是樂曲般有結構性，所以被稱之為「歌」。聲音本身就是一種波動，那「能量」會隨著物種體型的巨碩被放大，身體甚至能微微感受到聲波造成的震動，我在海水中近距離遇到 Singer 的時候，就有這種神奇的感受。

哇！竟然可以因為一個生物產生的聲波能量，讓在水中的我感覺到自己全身都在微微顫動，雖然震動很細微，但自身的感受卻非常強烈，既奇妙又驚人！

回過頭說，在年年造訪東加的經驗裡，我歸納出只要在當地拍攝鯨豚的資歷未達兩位數，以攝影師高手雲集的東加來說都算是菜鳥，目前的我也正朝兩位數的目標前進。不過當你無意間發現，你住過民宿老闆的女兒，從古靈精怪的三歲小娃，不知不覺中已長成荳蔻年華的害羞小女生，時間飛逝，有夠驚悚，搞不好哪天就看到她嫁人了也說不定……

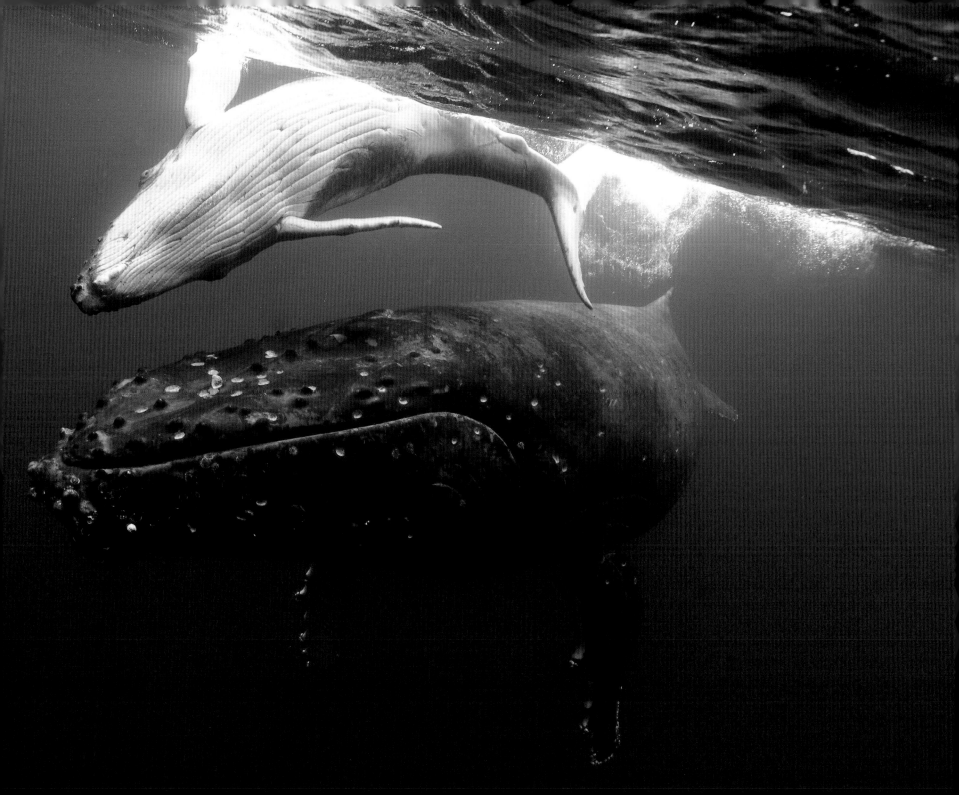

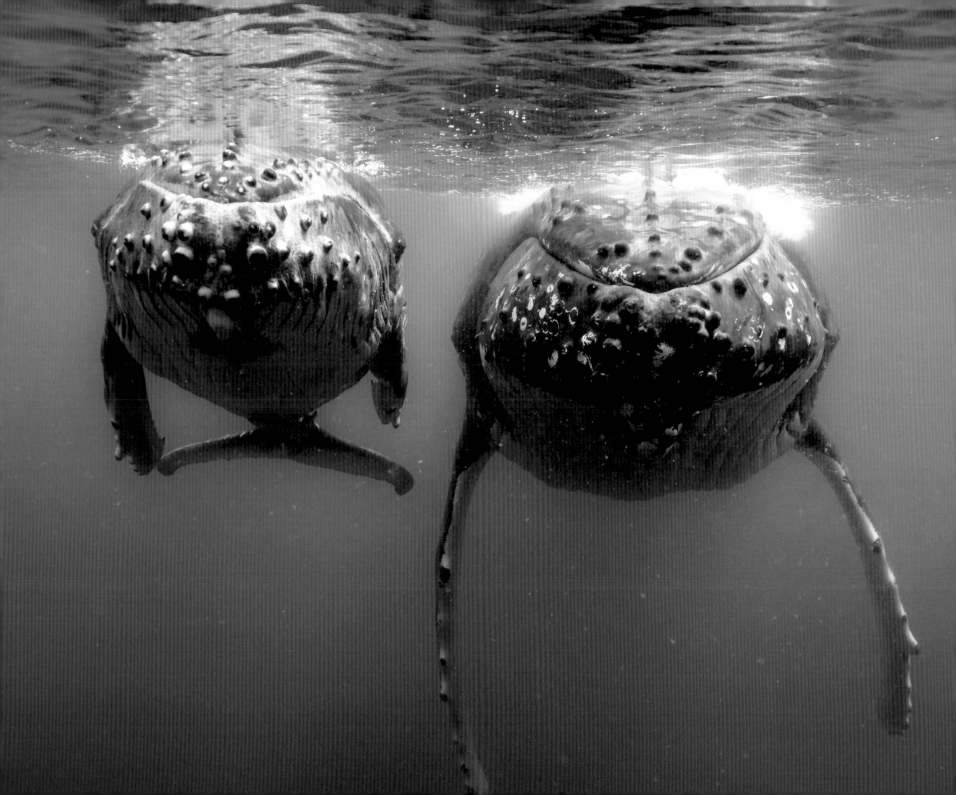

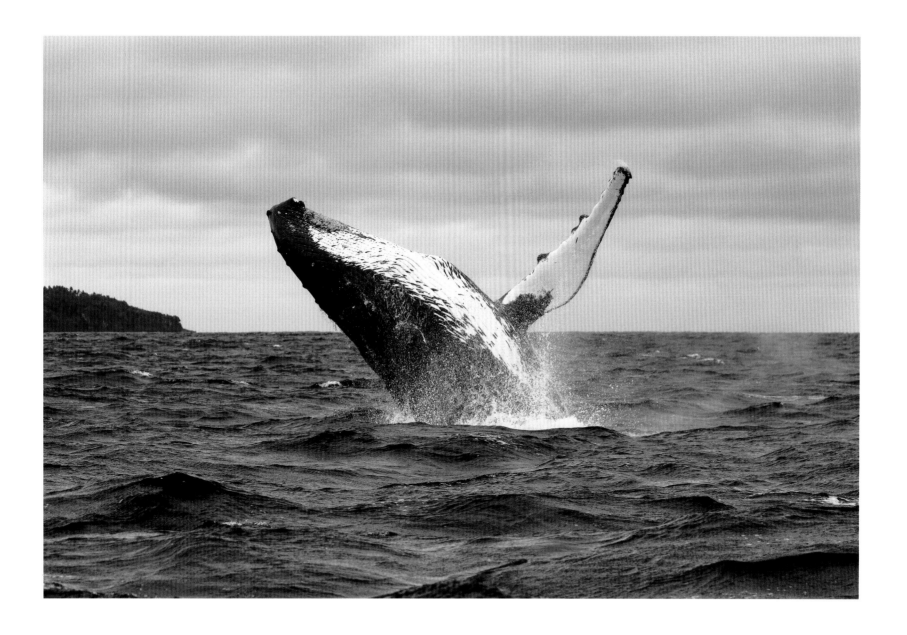

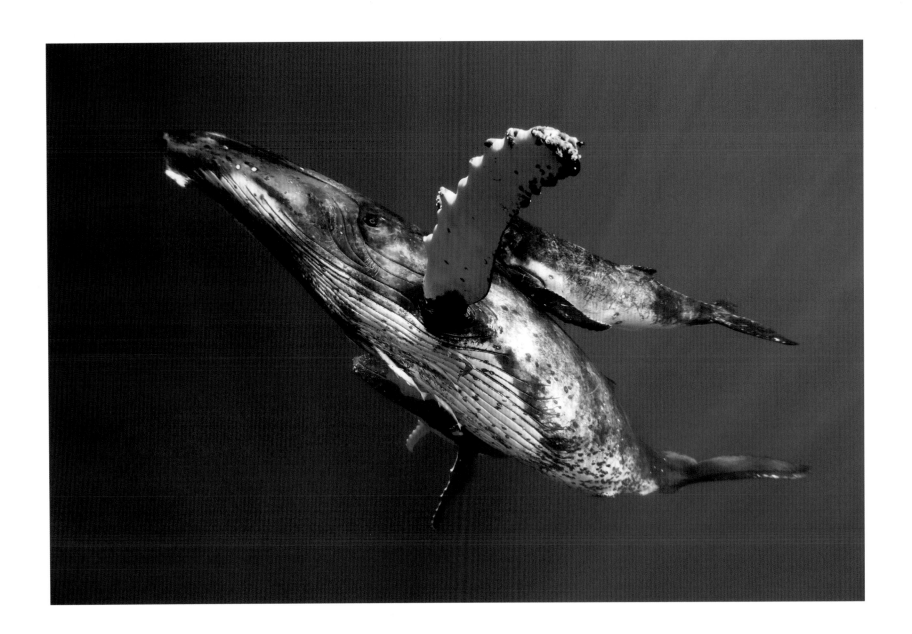

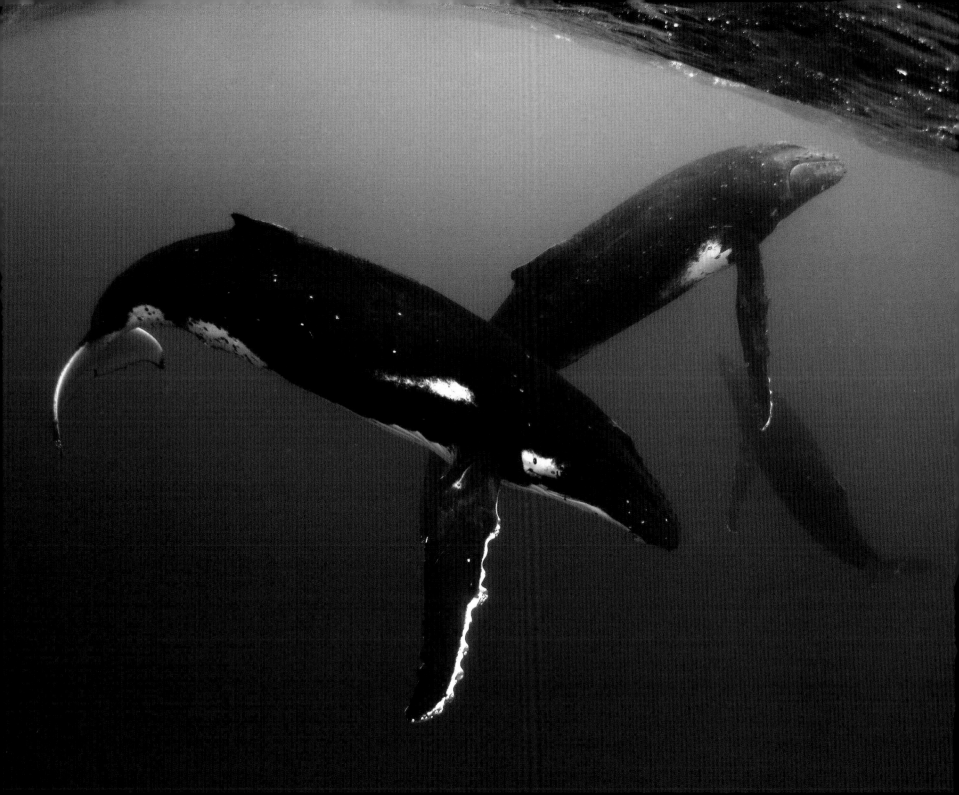

關於「追鯨」這檔事

請以不逼迫的方式靠近，
你不能看見任何群體就只急著下水，
或者每每像狩獵般地催足油門衝到鯨魚旁邊，
只為了那一張照片，那自私的一眼。

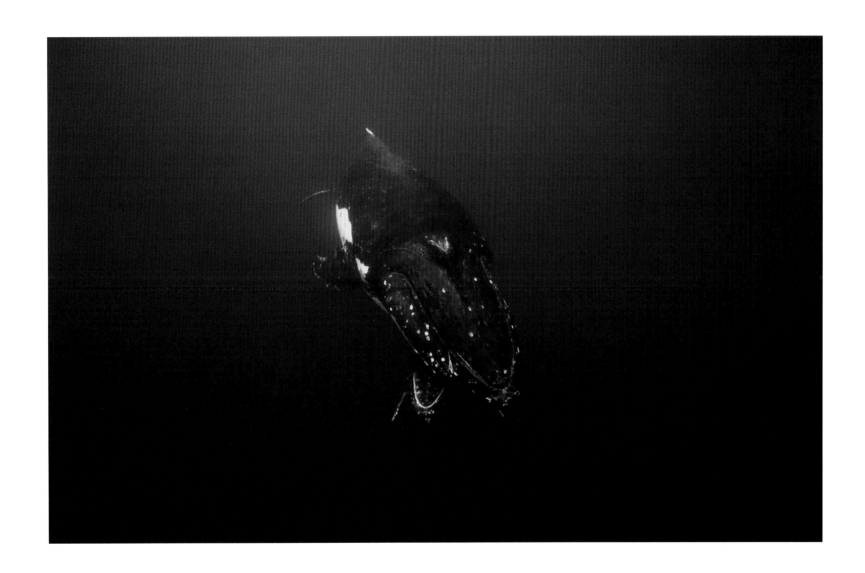

大翅鯨（Humpback whale, *Megaptera novaeangliae*）

下水跟鯨豚共游這件事情，相信是許多愛海、愛鯨豚朋友的夢想，甚至因此去學了水肺潛水，或自由潛水。我自己也是因為長時間觀察與拍攝台灣東海岸的鯨豚之後，分外好奇牠們在水中的樣子，才開始下水的。

要和鯨豚一起在水中活動，目前全球的主流方式均是以浮潛、自由潛水為主，因為對鯨豚來說，「氣泡」這件事情多有提醒、警示，甚至挑釁的意味。相信沒有人希望被一隻動輒十幾公尺大的生物警示，也當然不希望自己有事沒事背著水肺裝備去吐氣泡，挑釁一隻動輒十幾公尺的生物吧！

每次聊起下水追鯨的過程，朋友們都會嚮往卻又有點小擔憂地問「一定要會自由潛水嗎？」、「我不會下潛耶，怎麼辦？」、「我潛不了太深！」之類的問題。為了在必要之時能夠順利拍攝到一些畫面，也為了有著正確的觀念，我是有完成自由潛水的訓練課程沒錯，不過其實也只是 15 米以內的 Level 1。

主要的原因除了我自己懶得持續進修之外，另一個就是因為其實隨著水越深，光線就變得越差。那在拍攝鯨魚、海豚這類大型生物的時候，閃光燈是很難幫上忙的，多半只能靠自然光，所以光線充足與否也就成為拍攝成功的關鍵因素。

如何適當的接近鯨豚？

這幾年追鯨下來，我很清楚地了解，跟鯨豚在水中共同活動的過程中，相對於下潛的能力，更重要的反而是水面移動能力！為什麼？這就跟如何適當地接近鯨豚有著很大的關係啦！

對於船隻與下水者來說，真正適當的尋鯨概念，其實都是找到那個「對」的群體，然後等待合適的時機，並且不對鯨豚造成過度的驚擾。這個「對」的群體通常都有幾個特性，雖然會因為不同的鯨豚種類而略有差異，但大抵來說不外乎就是比較不會因為船隻或下水者改變牠們的活動模式、移動速度較為緩慢、甚至會好奇地主動靠近船隻。

許多國家也都有著相關的規定，包括放慢船速、以適當角度接近、以怠速狀態等待讓牠們習慣船隻的出現等等，每一個步驟都有其必要性。除了上述的這些項目之外，也都不約而同強調不可阻斷鯨豚的游動路線，或是直

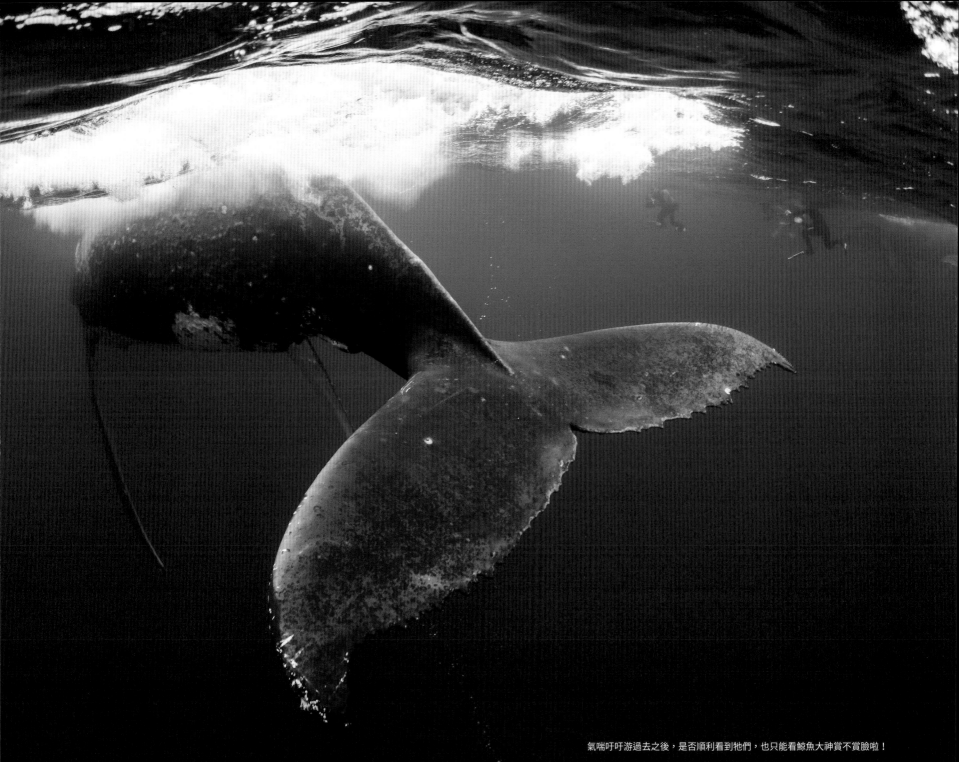

氣喘吁吁游過去之後，是否順利看到牠們，也只能看鯨魚大神賞不賞臉啦！

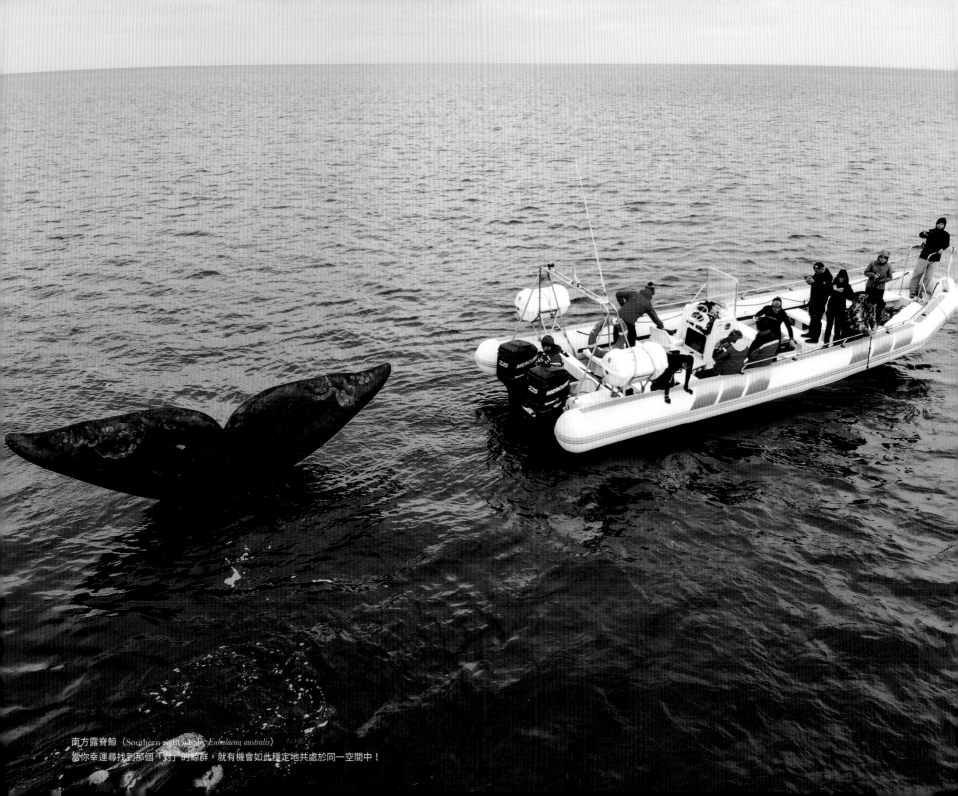

南方露脊鯨（Southern right whale, *Eubalaena australis*）
當你幸運尋找到那個「對」的鯨群，就有機會如此穩定地共處於同一空間中！

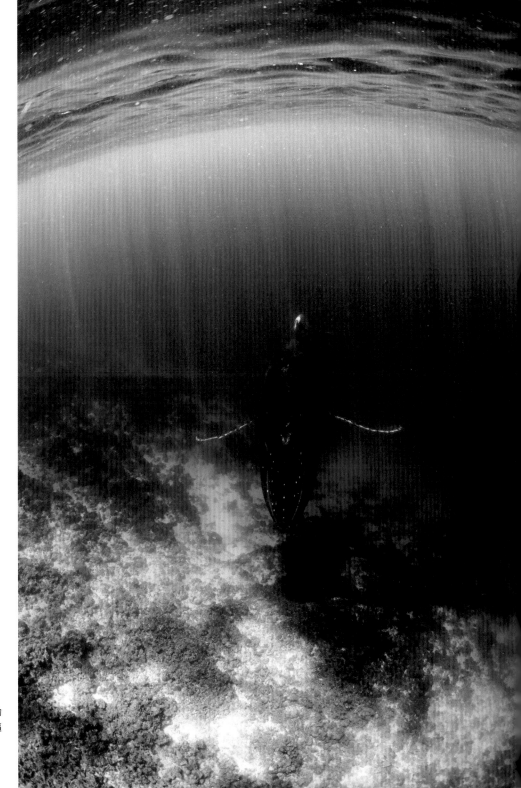

在不同的地形遇到牠們，也要依照場域特性來採取不同的
行動，例如在淺水區域遇到大型鯨時，不將牠們往岸緣逼
迫，也不截斷牠們離開的路徑，就是很重要的事情！

接擋在牠們前面，以及不可在牠們的上方水域直接下水。

一再提醒這些事項，都是希望能以不逼迫的方式，將停留與否的決定權交在鯨豚群的身上，船隻與下水人員反而是處於等待適合機會的被動位置。也就是說，你不能看見任何群體就只急著下水，或者每每像狩獵般地催足油門衝到鯨魚旁邊，只為了那一張照片，那自私的一眼。請別讓剛從深海上浮急需呼吸的牠們，可能連氣都還沒換夠，又被逼迫地舉尾下潛。

嚴格的東加和阿根廷賞鯨規範

以南太平洋的東加王國為例，當地的賞鯨（whale watching）就直接指出只有在環境和條件皆許可的情況下，才能讓參與行程的遊客下水與大翅鯨同游，也因此當地的賞鯨流程有著完整且嚴格的「法律」（不只是賞鯨規範而已）。就像賞鯨公司、開船的船長、帶人下水的 Whale Guide 都需要有相關的證照才行，但是比起這些法律條文的約束，在那邊看到他們對於動物跟彼此船隻的尊重，才是我覺得最棒的事情！

你會發現，當一艘船發現另一艘船的周圍有動物時，不論是已準備好要下水，或是正在跟隨鯨豚的過程中，都會守在一定距離之外並繞道而行，而繞開的距離通常都遠遠超過法規所制定的範圍。過程中假設有其他船隻靠近，例如不知情的外國帆船，附近的船隻也會特別繞過去提醒。假設當天鯨況不佳，只有幾組人翅鯨的狀態適合人們靠近，船家們也會先以無線電聯絡彼此，在許可的時間內「喊聲」排隊，而不是所有的船同時圍繞到鯨群周邊，只為了爭奪下水的機會。

後來我到阿根廷下水拍攝「南方露脊鯨」（Southern right whale, *Eubalaena australis*），更是看到至目前下水經驗以來，最嚴謹完善的管理。相對於已經商業化的東加、日本，在阿根廷下水除了要特別跟國家公園主管單位「APN」（National Parks Administration）申請攝影許可證，同時還規定要付費聘請一位 APN 的 ranger（巡守員）全程隨行。

在船上，ranger 會先跟船長討論過後，覺得狀況適合，才會放人下水。而停船等待或拍攝的過程中，船長甚至會特地把舷外機升起，等到需要航行時才再次放下去，這是為了不讓螺旋槳的銳利邊緣有機會刮傷在船邊附近活動的鯨魚們。這一切的一切，不論是船與船之間的彼此體諒，或是對動物的尊重，都讓看在眼裡的我感動萬分。

如何下水？如何接近？

我自己也是在不同國家看過，才知道下水時不應該把船直接「嘟」到鯨豚的前頭或身邊（雖然某些地區的船家還是這麼做），而是要在一段距離之外從船隻游至鯨豚身邊，或是在牠們可能經過的路徑等待。

當然，誰都不敢斷言每一次下水都能成功見到鯨豚，還是只是練身體健康踢辛酸的。因為有很大的比例是在你游近之前，牠們就移動離去，只剩下眼前那一片藍。當你碰到這樣情形的時候，也只能摸摸鼻子，再游回船上。

下水接近的流程也關係你成功的機率，除了儘量安靜地滑入水中，另一個關鍵則是讓蛙鞋不要啪～啪～啪～地在水面拍打，你要迅速且安靜地埋沉

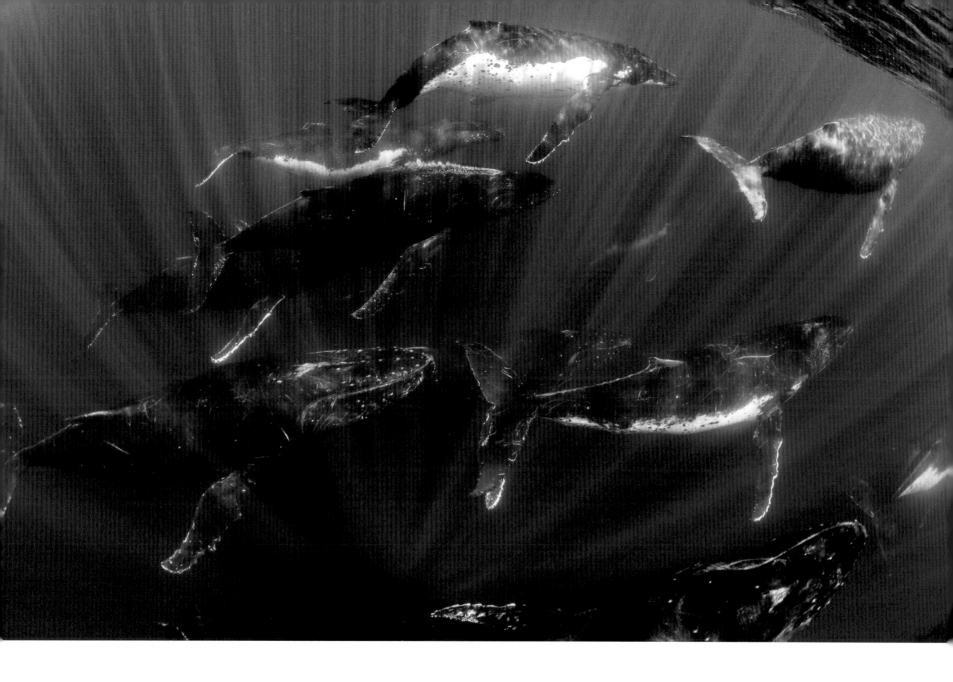

推進。如果幸運的話，就有機會碰到停留在原處不動，甚至願意跟下水者有些互動的個體。

至於能夠下潛與否，則跟鯨群組成的狀態有絕對關係。像我們都知道，動物在幼體新生時，媽媽多半會處於較為警戒的狀態。在東加，由於大翅鯨每年會固定遷徙到那生產、育幼，所以有 80% 的機會都是遇見母子對的組合。在這樣的情況下，不論小鯨魚如何活潑好動，都不能做出下潛動作，因為這有可能會讓母鯨感受到威脅，然後把小鯨帶走。

南方露脊鯨可能本身習性就比較沉穩緩慢，或者因為在阿根廷能下水的人本來就不多，受到的干擾的機會也相對較少，所以南方露脊鯨母子對就不若大翅鯨敏感，但在水中當然也還是要隨時注意母鯨的狀態。如果碰到是大群體的狀態，像是東加的「Heat Run」[2]、斯里蘭卡的「Super Pod」[3]，在安全無虞的前提之下，就可以有比較多的下潛動作。

所以說，雖然用的是「追鯨」一詞，但其實指的也是追尋鯨豚的過程，而不是指在水中死追活追。真正好的狀態，好的畫面其實是花時間等待牠們主動地靠近，但是這往往也是最難的。要不然……就算我們先把對鯨魚的干擾這件事情放到一旁不談好了。放心，就算你踢到腿斷了，還是連牠們的車尾燈都看不到，你怎麼可能追得上鯨魚呢？

2　Heat Run 是一群雄鯨在競速，目的不是直接地吸引母鯨，而比較像競爭比試，爭取優勢地位。但也會發生沒有母鯨，就是大家起鬨跑好玩，身體健康的。

3　Super Pod 指的則是大群體的聚集，沒有什麼競爭的意味，就是大家一起移動或活動。

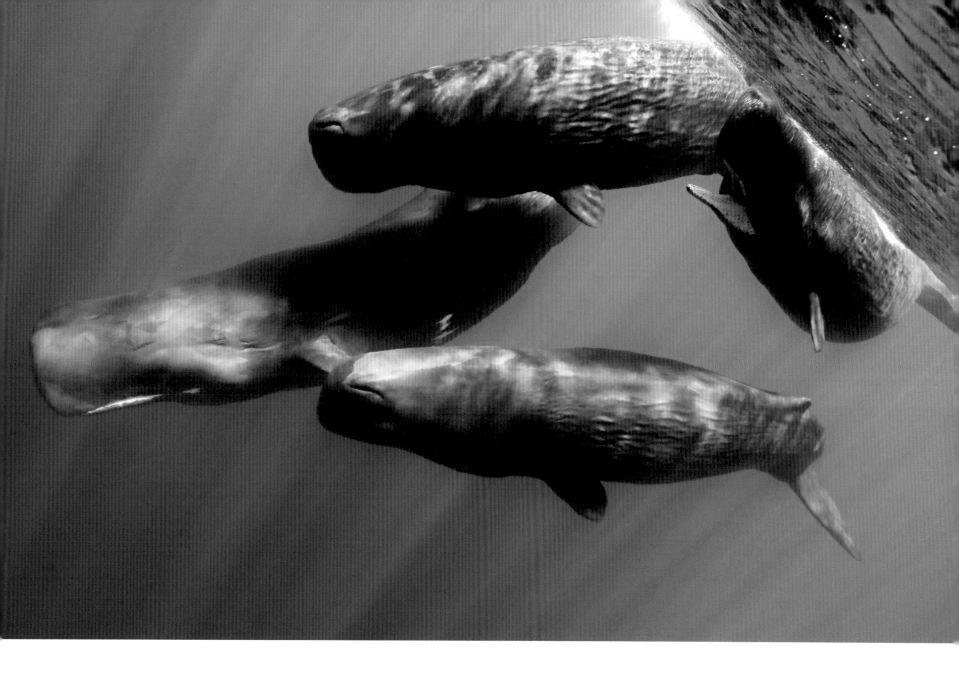

抹香鯨（Sperm whale, *Physeter macrocephalus*）

在東加下水

在水中靠近鯨魚海豚，
不論悠閒地漂浮著、緊繃的備戰狀態，
以及中間的狀況轉折點，
我自己非常享受過程中的每一個狀態。

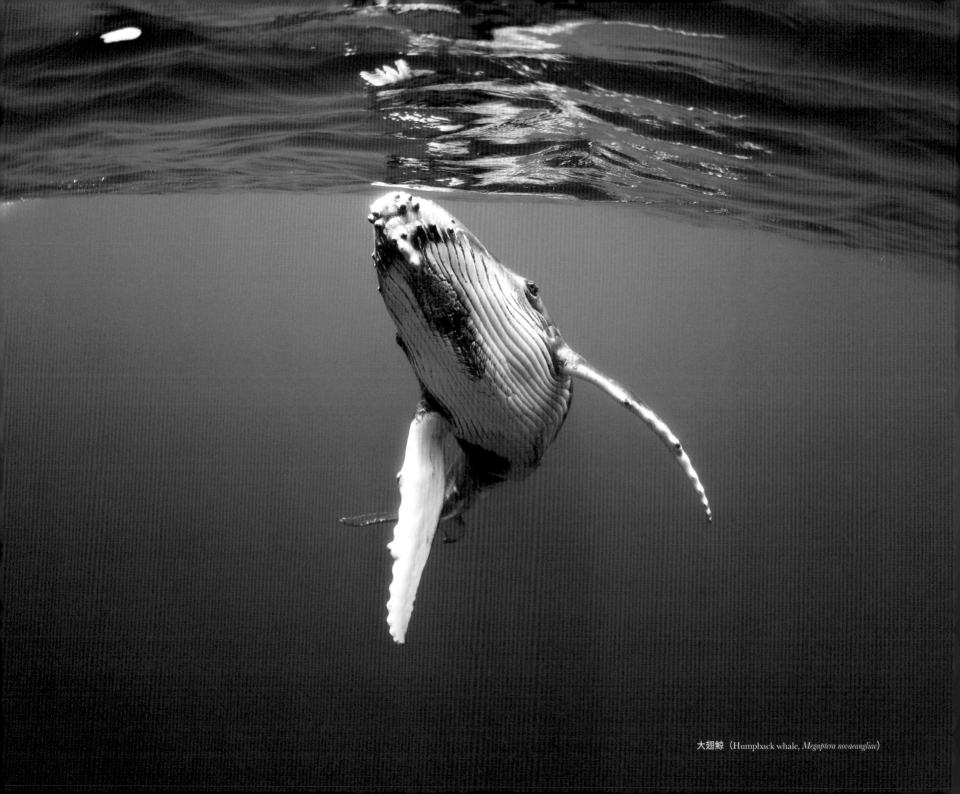

大翅鯨（Humpback whale, *Megaptera novaeangliae*）

在東加下水，是相對舒服且安心的。因爲船公司經驗豐富，不用太擔心過程中可能會發生阿哩阿雜的事；由於緯度較低，即便時節是冬季，海水溫度還是在 26°C上下，加上海水能見度又好，感覺就像漂浮在一個溫暖舒適又透澈的大水缸之中。

在這樣整體環境條件相對舒適的情形下，我就可以更專注於面對鯨豚的狀況與拍攝的工作。不過下水拍攝鯨豚這件事情，並不是在水中從早泡到晚。我們大約早上七、八點出海，惺忪睡眼才剛被海風搧醒，就開始眼巴巴地望著海面，搜尋鯨魚的巨大噴氣。

誰都說不準何時會碰到那隻對的，適合下水拍攝的大翅鯨。很可能找了一個早上，碰到的鯨魚不是游得飛快，就是警戒心太重不適合下水；有時運氣更差的話，甚至連個噴氣都沒發現。常常我們在海上漂蕩一整天下來，在水中實際看到牠們的時間只有十幾二十分鐘，而所求的也就是這十幾二十分鐘。

一張好的照片需要天時、海利、鯨魚和，缺一不可。如果整天下來都沒有好的遭遇，也只能自己摸摸鼻子，跟船上的夥伴們互相調侃開玩笑囉！

因爲永遠都不知道牠們出現在眼前的時候，以及接下來的遭遇過程中會發生什麼樣的情況，所以每次下水都是充滿期待！從船尾輕手輕腳地滑入水中，在視線沒入水中的瞬間，身體同時也感覺到海水的溫暖，緊接著就踢開蛙鞋往鯨魚的方向游去。隨著距離越來越接近，鯨魚們從模糊的輪廓逐漸清晰起來，並以當下牠們所呈現的狀態，判斷接下來我所要採取的行動；是可以再靠近一些呢？用什麼角度接近才會是好的拍攝位置？還是要先停在原處不動，讓牠們更適應人們的接近？而知曉該怎麼做，也都是靠著長時間跟牠們相處的經驗所累積出來囉！

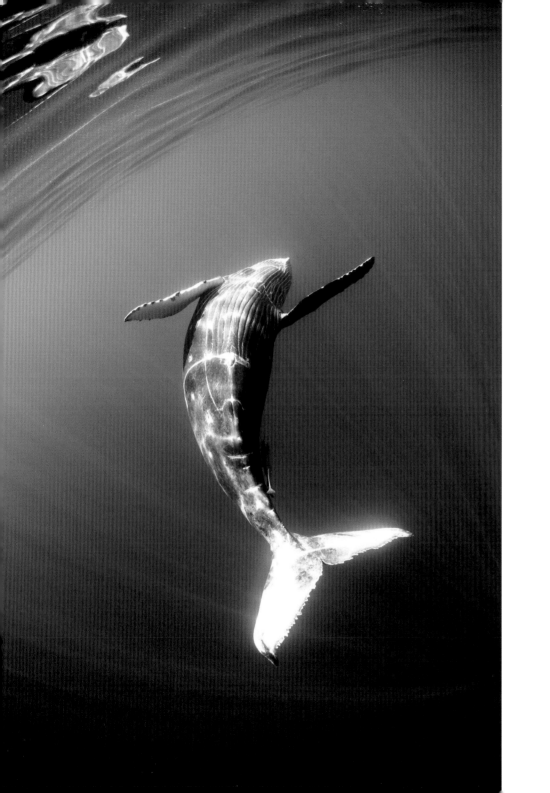

因爲有著完善的規範，與專業的船上工作人員，在東加下水是件很舒適的事情。

想在水中靠近鯨魚海豚，往往只有趁著牠們上來換氣的那段時間，因此接觸的過程與情緒也就如同海浪般波動起伏。當牠們沉潛在比較深處的時候，自己的心情就是呈現放鬆且悠閒的狀態，隨意轉頭看看水裡散射的光球，享受著漂蕩在湛藍海水裡的感覺。

不過只要一觀察到即將上浮換氣的徵兆，整個人就像突然被電到一般，瞬間從漂浮在海面上的悠哉模式進入到隨時準備拍攝的預備狀態；腎上腺素的興奮感、肌肉的緊繃感、目不轉睛地盯著隨著深度改變慢慢由小變大的鯨魚身軀，同時也不放過任何動作來預測可能的上浮路線。隨著路徑越來越明確，蛙鞋也從原本只是微微地擺動，逐漸加速為奮力地衝刺，希望能夠在牠到達水面換氣的同時，我也能夠在最好的角度按下快門。不論悠閒地漂浮著、緊繃的備戰狀態，以及中間的狀況轉折點，我自己非常享受過程中的每一個狀態。

隨著拍攝時間久了，相較於最初渴求每個畫面，下了水就是拚命按著快門；現在越來越多時間是拎著相機，自己腦補地滿足於跟牠們共處於同一個空間之中。每次從東加離開後，往往才沒多久，就像癮頭發作般期待再次漂浮在溫暖透澈的海水裡，享受著自作多情的愉悅跟自由感。

每次皆然～～～

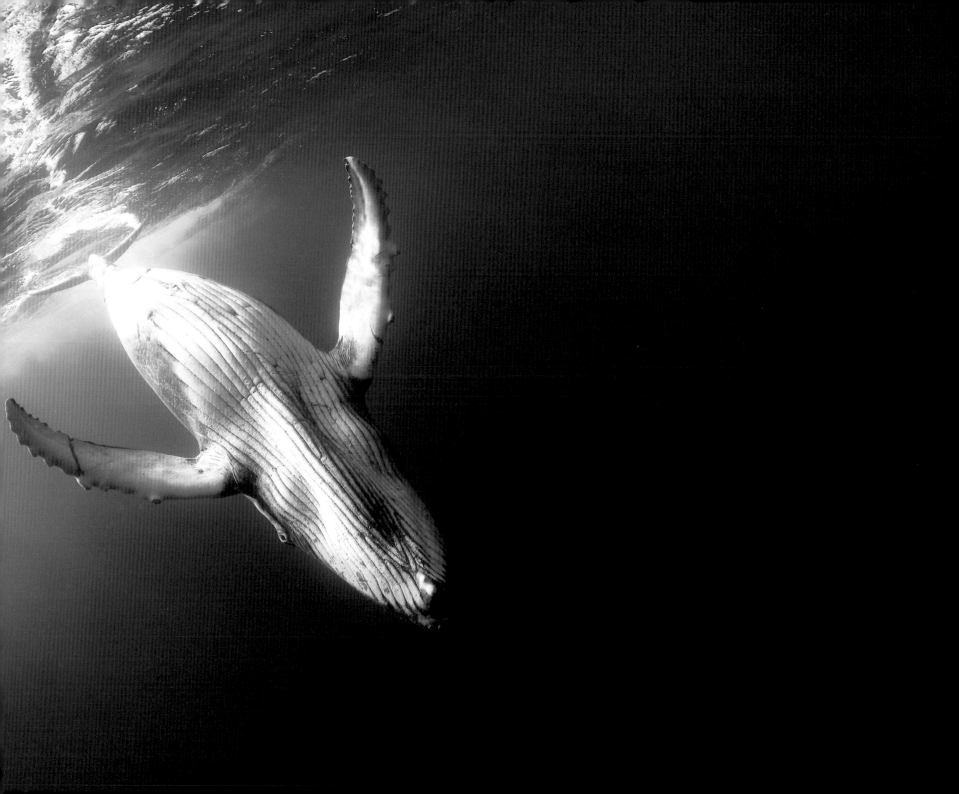

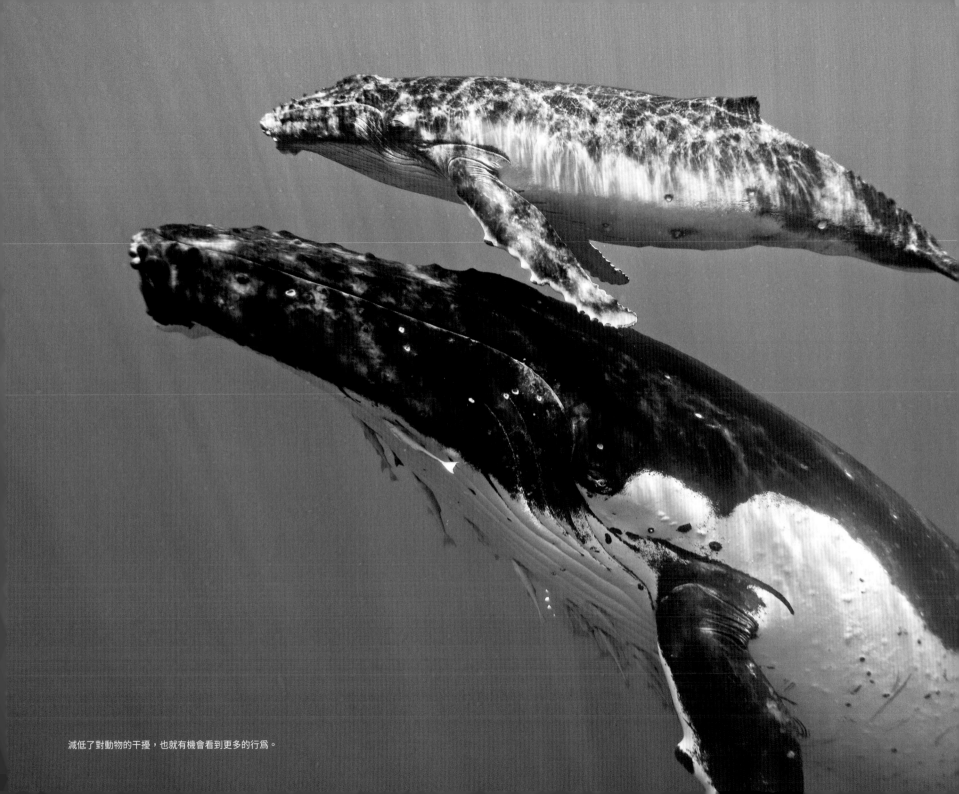

減低了對動物的干擾，也就有機會看到更多的行為。

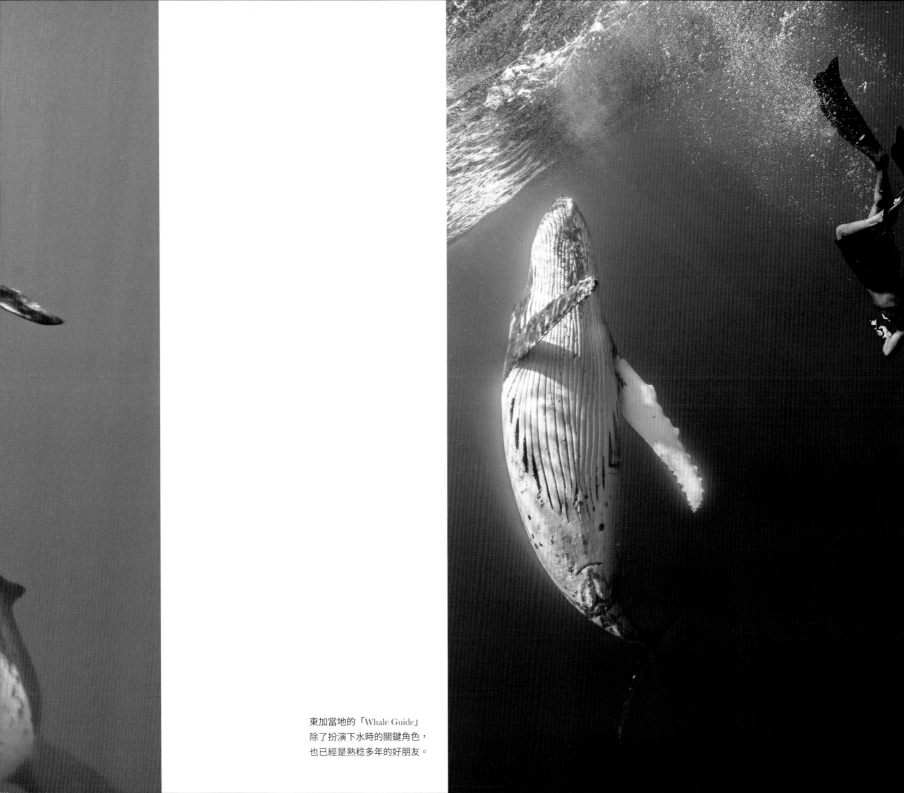

東加當地的「Whale Guide」
除了扮演下水時的關鍵角色，
也已經是熟稔多年的好朋友。

出 海 症 頭 百 百 種

我們想要讓這群老奶奶擁有最棒的遭遇。

看著她們穿著救生衣又笑又叫的場景，

以及看完鯨魚回到船上彼此擁抱的神情，眞的是比什麼都暖心！

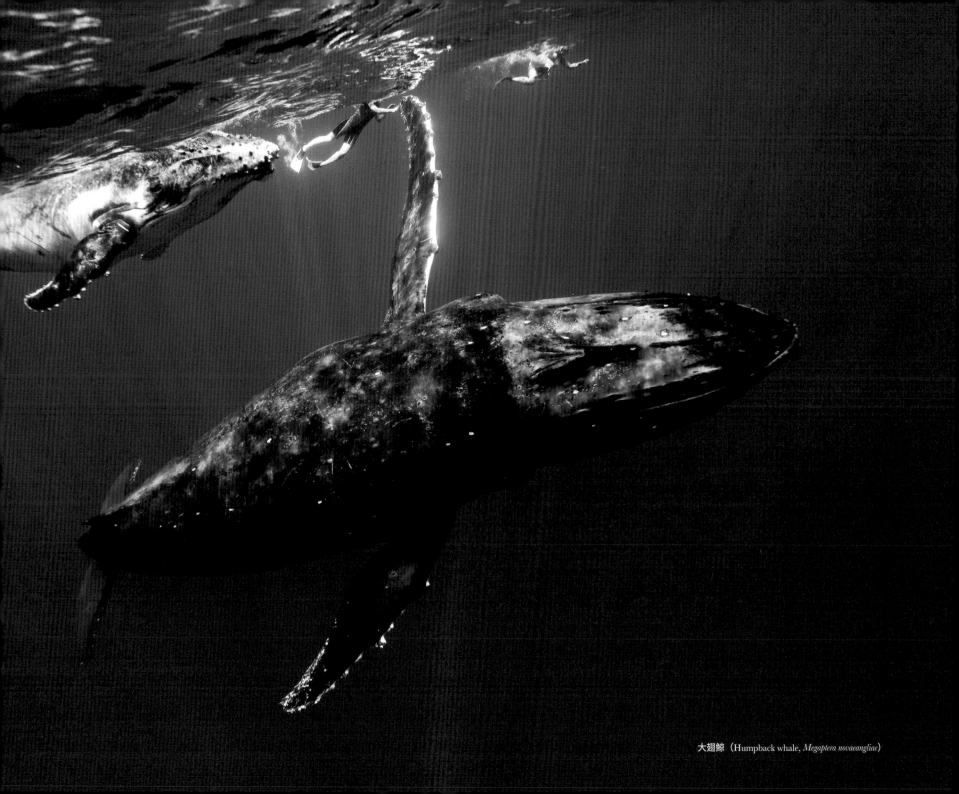

大翅鯨（Humpback whale, *Megaptera novaeangliae*）

隨著在東加海上的時間久了，已經算是半個船員的我，跟船上的工作
夥伴越來越熟稔之餘，也就開始會東扯西聊些有的沒的，除了自己的
生活閒雜大小事之外，也常常交換各自在海上碰過的奇妙事件。

某天早上從港邊出海，一腳才跨上船，就發現除了工作人員之外，坐滿了七個西方面孔的老奶奶，
而且每一個幾乎都是可以當我祖母的年紀了。閒聊之下發現，她們是從年輕時就相識至今的老姊妹
淘，過程中有人步入婚姻有人持續獨身，而歲月也讓她們分別歷經或是離婚或是喪夫等變動，但其
中不變的是，這群老姊妹們依舊陪伴著彼此，且更爲緊密。走過大半人生之後，她們想要在生命中
幹些瘋狂的事，所以一群年過70，還不太會游泳的老奶奶們便相約來「跳鯨魚」（指下水賞鯨）啦！

一整天下來，聽著這些「老少女」對著船上唯一的「小鮮肉」（不害臊地自說自話，但相較阿嬤們
的年紀，也不爲過啦～），調侃彼此過往年華的風流韻事，就深深感受到她們有著比家人還濃厚的
羈絆。不過除了感動之餘，當天在海上也真是讓人如坐針氈，除了要跟船員合力把奶奶們的安全顧
好，也有志一同想要讓她們擁有最棒的遭遇。看著她們穿著救生衣又笑又叫的場景，以及看完鯨魚
回到船上彼此擁抱的神情，真的是比什麼都暖心！

當然，船員們碰過的光怪陸離例子更是不勝枚舉；曾經有一整船的客人，在聽到準備下水的指令
後，不約而同把身上的衣物都脫掉，詢問之後才知道，原來他們都是天體社團的成員，說到「我們
要用最自然的方式來接近自然～～～」。也曾有一位年輕女孩拎著大包包來到船上，起初以爲她只
是個人裝備多了點，結果到要著裝下水前才發現她包包裡竟然裝的是一整套的晚～禮～服～，而
且還是裙襬超長的那種。年輕女孩一邊捧著禮服，一邊神情認真地訴說著她對鯨魚的愛慕之情。
在眾人越聽眼睛睜得越大之際，她說出了此行的目的「我要去跟鯨魚求婚，牠沒答應我是不會回來
的！！！」。然後……她就被禁止下水，也被取消往後所有的賞鯨預約。

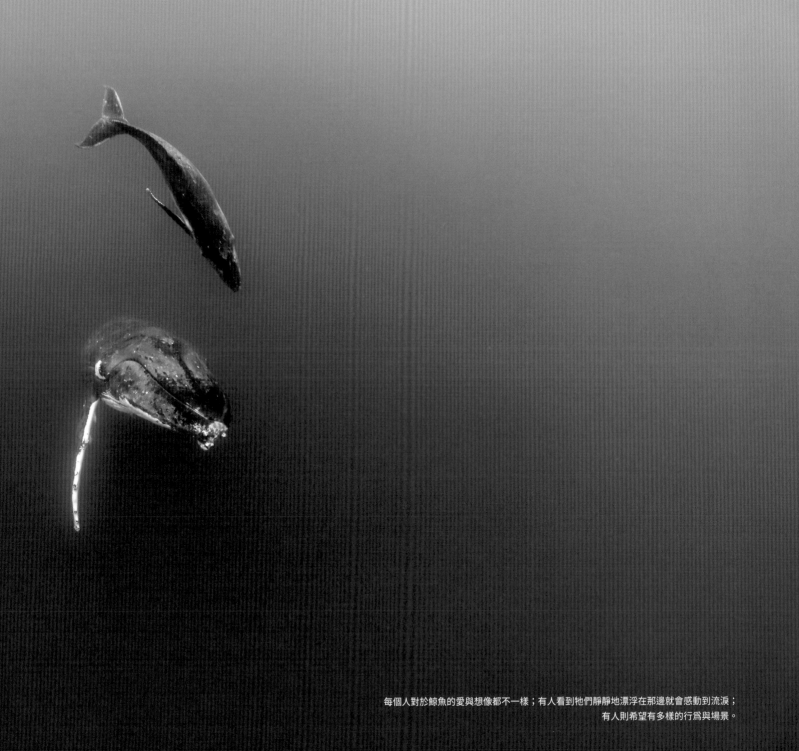

每個人對於鯨魚的愛與想像都不一樣；有人看到牠們靜靜地漂浮在那邊就會感動到流淚；
有人則希望有多樣的行為與場景。

很玄的……大鯨的眼神

每次看著牠們從視線可及的位置慢慢靠近時，
不論是持續在身旁好奇地回轉繞圈，
又或者只是單純從面前經過，都會期盼著與牠們目光相交集的瞬間。

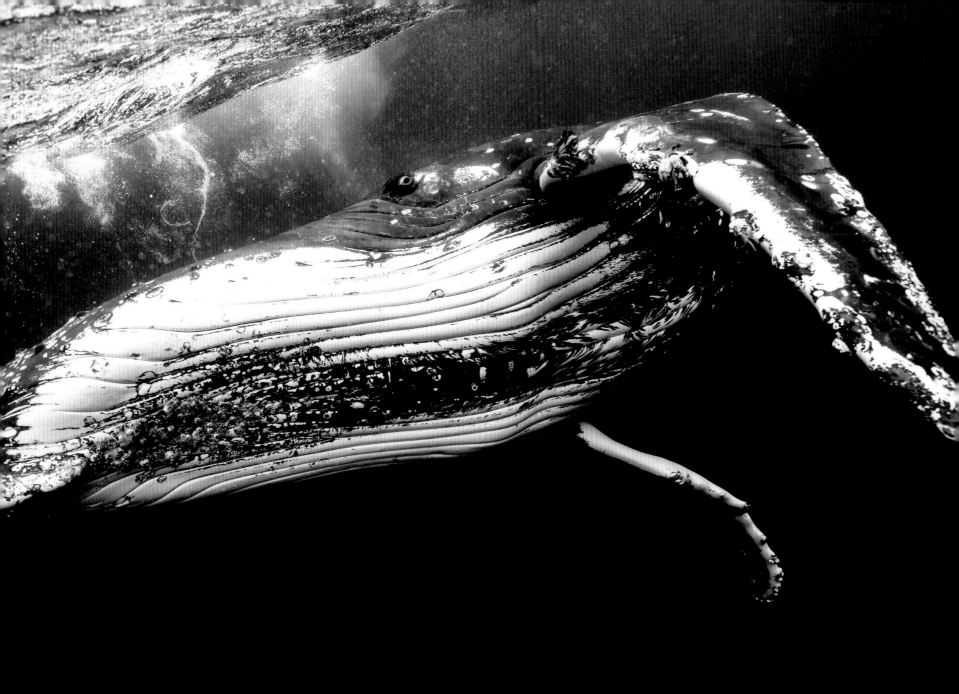

大翅鯨（Humpback whale, *Megaptera novaeangliae*）

之前曾在某篇文章看到一個有趣的論述，提到人們一直在學術上釐清
人類發展的歷程、研究其他擁有高等智慧的物種、在鄉野傳奇中尋找
諸如雪怪大腳等角色，甚至到外星生命的探索，似乎都是有意無意，
也有點不甘寂寞地，在尋找與「人類」相近的靈魂與存在！

也許，我們永遠不會停止用各顯神通的方式，想試著跟自己傾心迷戀的物種對話。不要說你沒有這
麼試過（沒有人會相信的），更不用說眾多忠心耿耿的鏟屎官們，照三餐外加消夜的噓寒問暖，求
的就是那能讓人融化大半天的一個動作一個回應（雖然可能都只是人類的自作多情）。又即使什麼
都沒說，但只要眼神對上了，當事者還是可以心領神會感受到些什麼（又是人類的自作多情）。

講了那麼多，其實要說的就是，這種事情和我在海裡跟鯨魚海豚大神們相處是一樣的。每次看著牠
們從視線可及的位置慢慢靠近時，不論是持續在身旁好奇地回轉繞圈，又或者只是單純從面前經過，
都會期盼著與牠們目光相交集的瞬間，而且似乎真的能透過眼神，來了解當下牠們的感受（也許還
是人類的自作多情）。

當小鯨魚或年幼海豚繞行在你身旁的時候，從牠們不停轉動的眼珠和直盯著你瞧的視線裡，可以很
明顯地感受到那種新生命初次乍到大世界的好奇感；對於環境是好奇的、對於所遭遇的其他生物是
好奇的，甚至對於牠們自己能夠在水裡做出不同的肢體動作也是好奇的。

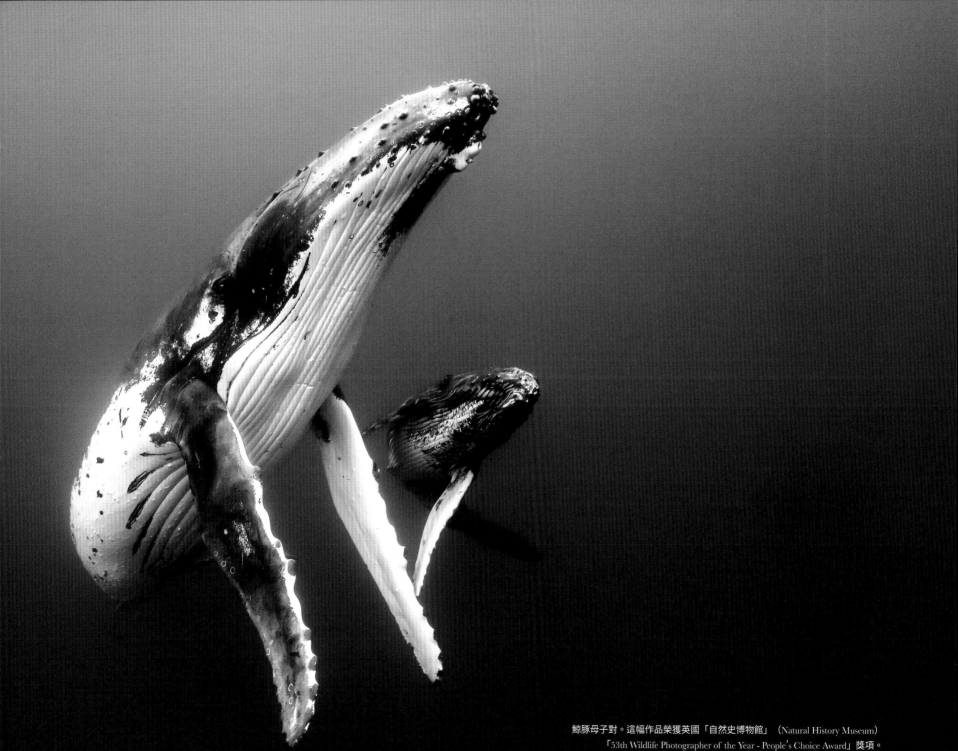

鯨豚母子對。這幅作品榮獲英國「自然史博物館」（Natural History Museum）
「53th Wildlife Photographer of the Year - People's Choice Award」獎項。

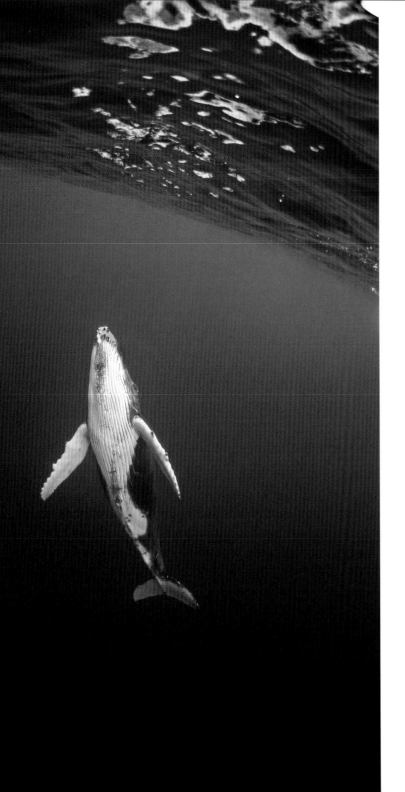

本來嘛，小朋友就是有小朋友該有的樣子！

至於大鯨的眼神，個人感覺則是透露出更多事情，像是鯨魚媽媽帶著寶寶從旁經過時，往往都有一種身為鯨母的霸氣與謹慎，一副「不用想要來動我家小孩」的樣子。不過我也是有碰過那種管不住身旁調皮小鯨，直接累癱不動眼神死的媽媽。

有時候成鯨也會在你的身旁繞行，用好奇的眼神直盯著你看，在我看來大鯨的眼神往往多了幾分空靈感，感覺牠除了看著眼前周遭事物之外，有些視線是更往外擴展的。摒除了目前科學已知的部分，也許這些終其一生在水中生活的高智商哺乳類真的有什麼方式去感知更大範圍的事情，畢竟牠們擁有情感與意識這件事是無庸置疑的。

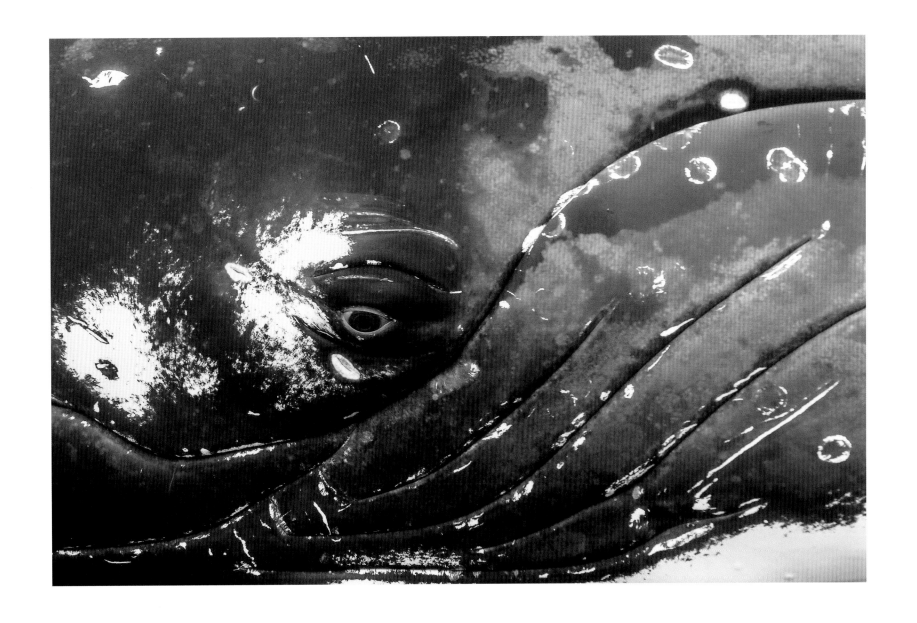

不論遠、不論近，不論什麼動作，都可以感受到牠們深邃的眼神。

115

Heat Run

牠們少則四、五隻，多則十幾二十隻，
雖然誰都不知道何時會是最多鯨魚聚集的時刻，
但能讓這群公鯨疲於奔命的母鯨，應該是有著天大的魅力吧！

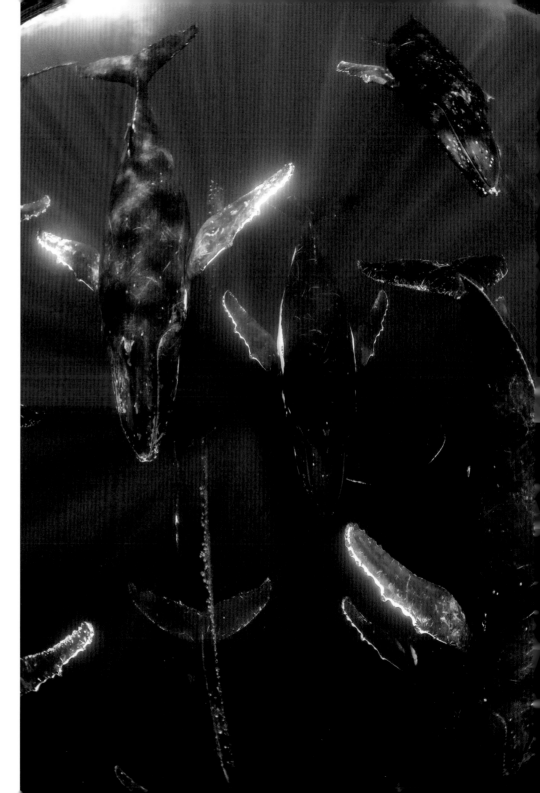

大翅鯨（Humpback whale, *Megaptera novaeangliae*）

大翅鯨媽媽與小孩的身旁，常常會有被稱爲「Escort」（護衛鯨）的
雄鯨與母子對一同活動著，但牠並不是小鯨的爸爸；雄鯨基本上交配
完事情結束之後就走了，所以 Escort 多半是爲了等待下一次交配權的
另一隻雄鯨……

由於幼兒需要母鯨照護哺育的關係，其實大部分的哺乳類動物都還是以母系社會爲主，所以 Escort
要能夠留在母子對的身邊，最終當然還是需要女王的首肯，但在抵達女王身邊之前，多半還是會有
其他的競爭者在同一條航道上。

一般來說大翅鯨並不算是群體行動的鯨豚種類，平常多爲單隻、鯨魚媽媽與小孩的母子對，或兩、
三隻個體成衆的活動狀態。除非爲了獲得母鯨的青睞，需要競爭陪伴在其身旁的位置，或群體合作
捕食而形成的策略聯盟，才比較會有爲數衆多的大翅鯨聚集在一起。

動輒十幾公尺的巨鯨們，數隻到數十隻地聚集在一起群游衝刺，這種被稱爲「Heat Run」的行爲，
其實是雄性大翅鯨們彼此競爭，展現個體優勢的方式之一。相較在眞的嚴重到發生肢體碰撞大打出
手之前，這樣的方式可以讓彼此間掛彩的機會降低許多，畢竟多了個傷，只會讓在大海當中生存下
去的風險就又高了一些。

Heat Run 群聚賽跑的發生，想當然耳不太可能是衆鯨魚們約好說「嘿！今天下午三點一起來開跑
喔！」我自己就曾經在拍完一對平靜的母子對加上 Escort 之後，要爬上船前的最後一刻，看見兩隻
雄鯨來勢洶洶地準備上前挑釁。

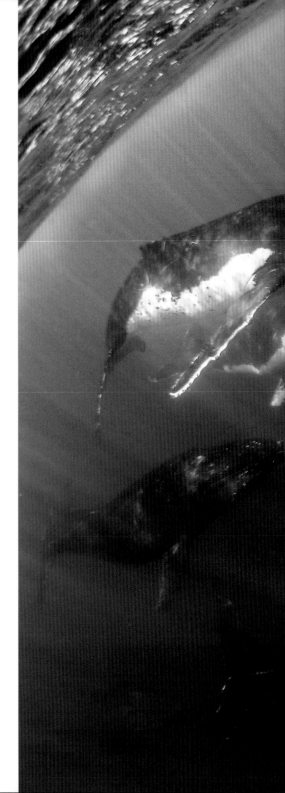

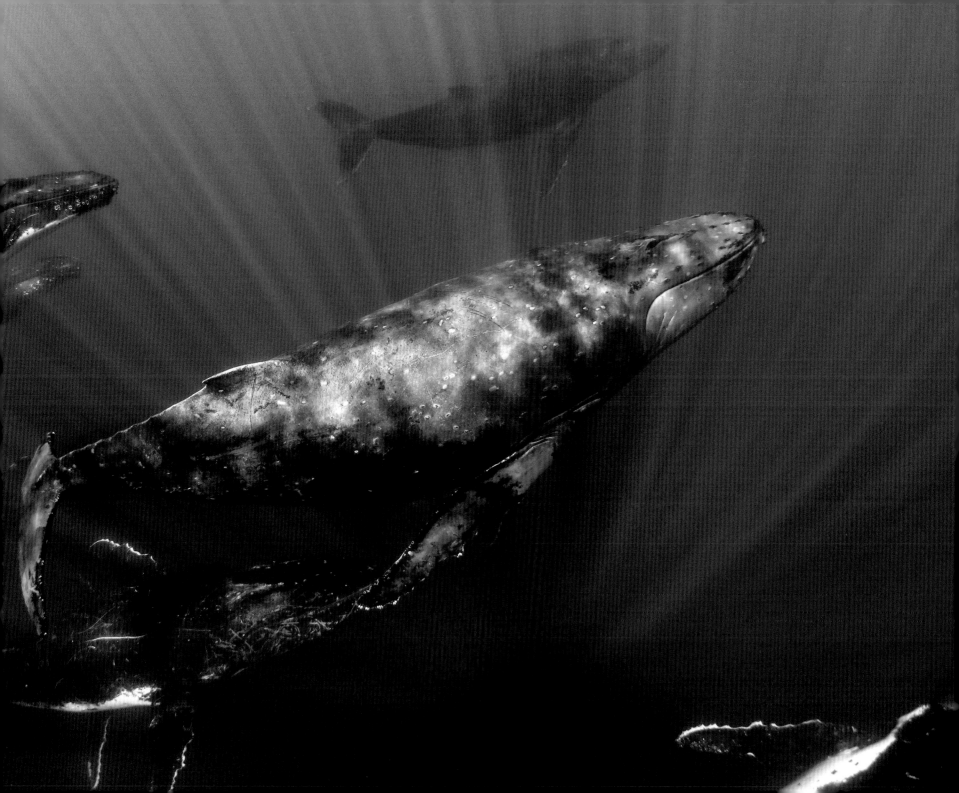

於是前一秒還寧靜漂浮在水面上的群體，下個瞬間立刻就騷動了起來，Escort 與新來競爭的兩隻雄鯨便會開始進入 Heat Run 的行為狀態。而且隨著 Heat Run 群體的移動，可能會有恰巧身處於路徑上的其他雄鯨被吸引加入戰局，也會有不知道是因為跑累了，或是覺得沒搞頭，常常會有跑一跑就先離開的個體，甚至全部突然一哄而散的狀況。所以除了開始跟結束都很隨機之外，也沒有人知道總共到底會有多少隻群聚，以及什麼時候會是群聚的最大值。

每當我在水裡看到這些巨獸們瘋狂往前衝，心中都會想「嗯～又是荷爾蒙作祟的結果」。眼前的牠們，少則四、五隻，多則十幾二十隻，雖然誰都不知道什麼時候會是最多鯨魚聚集的時刻，不過結論就是，能讓這群公鯨疲於奔命的母鯨，應該是有著天大的魅力吧！

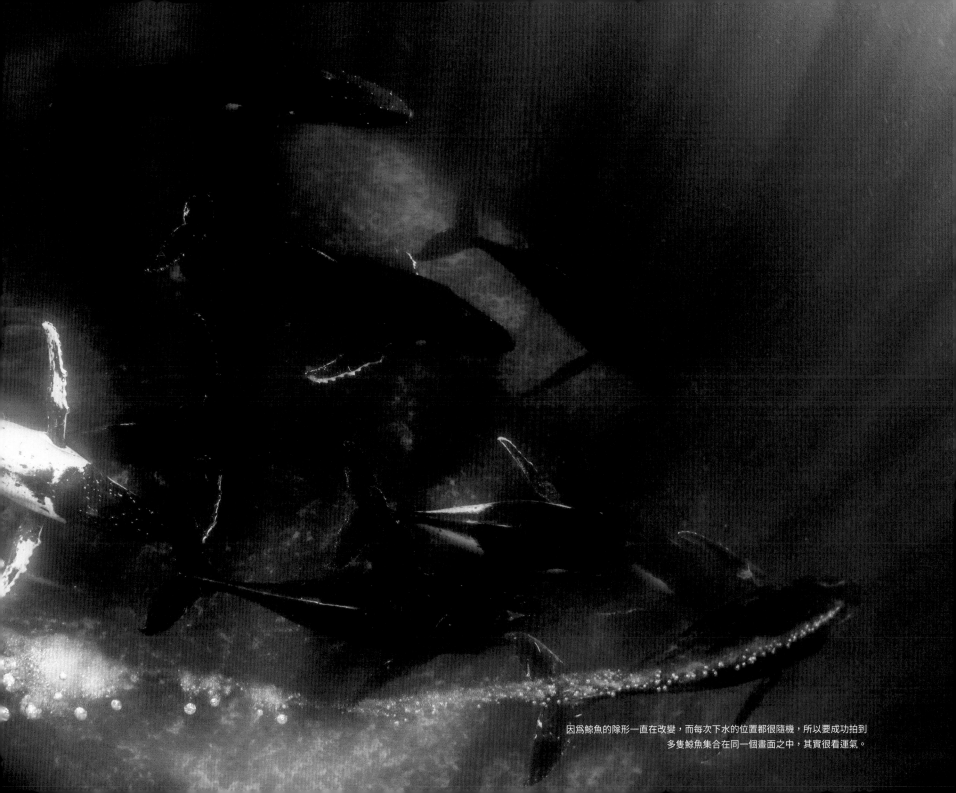

因為鯨魚的隊形一直在改變，而每次下水的位置都很隨機，所以要成功拍到
多隻鯨魚集合在同一個畫面之中，其實很看運氣。

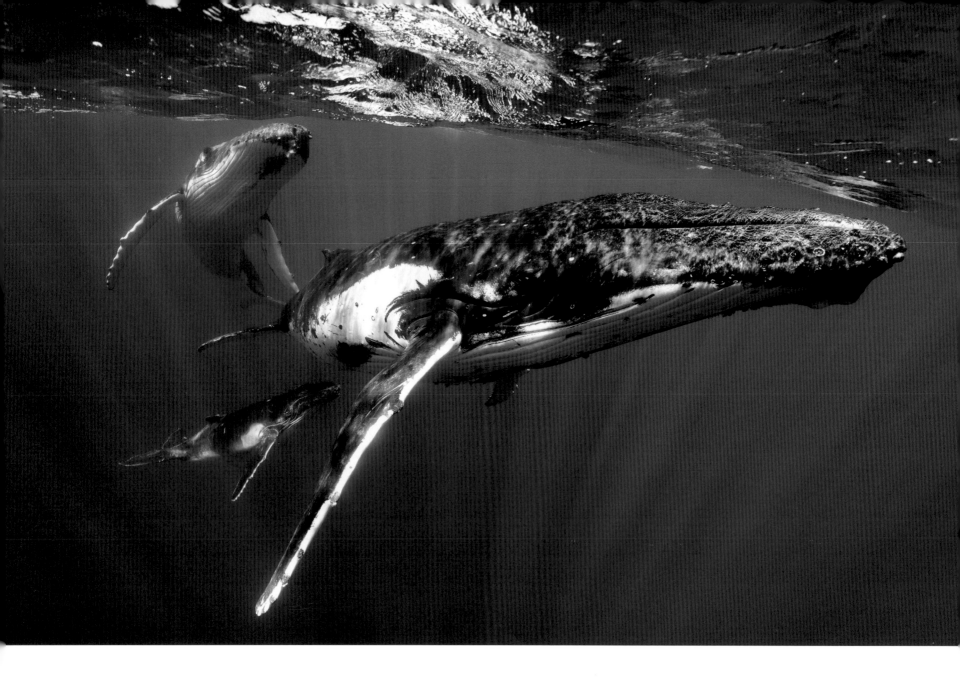

前一秒還是穩定的母鯨、小鯨，再加上 Escort，下個瞬間就因爲競爭者的加入而開始 Heat Run。

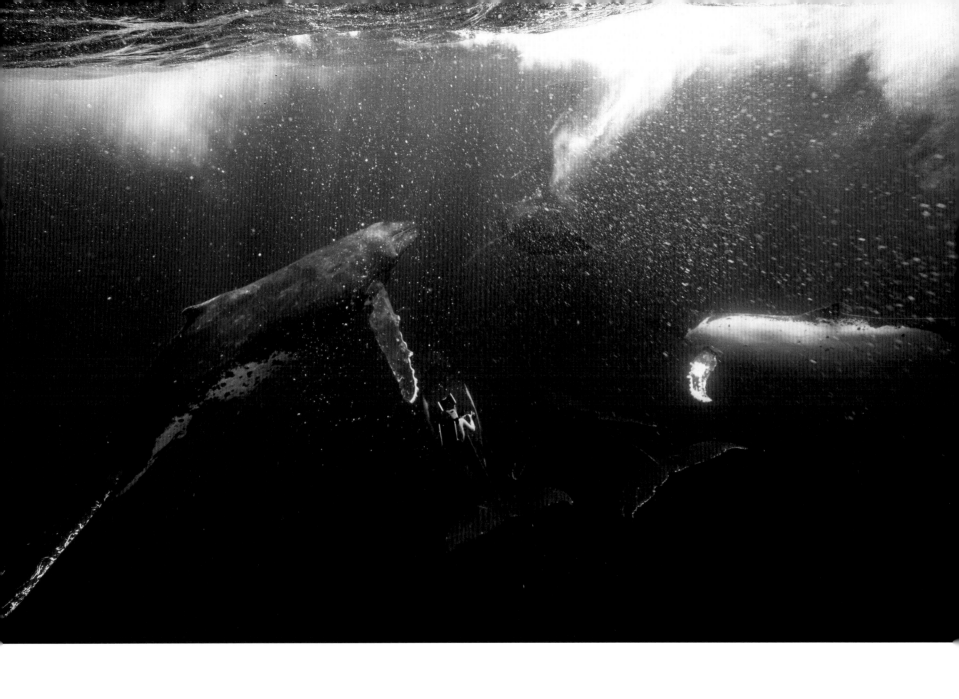

在東加，爲了不過度干擾幼鯨，規定倘若碰到母子對時要禁止下潛；而遇 Heat Run 時才是大家各顯神通的時候，只是要記得回到船上啊！

跨越恐懼之後的
多近算是近？

隨著稍微跨越了先前的恐懼感，
自己也開始沉浸在與大鯨互動的感受、良好地掌握著距離與進退、
越來越能捕捉到美好畫面的甜蜜時期。

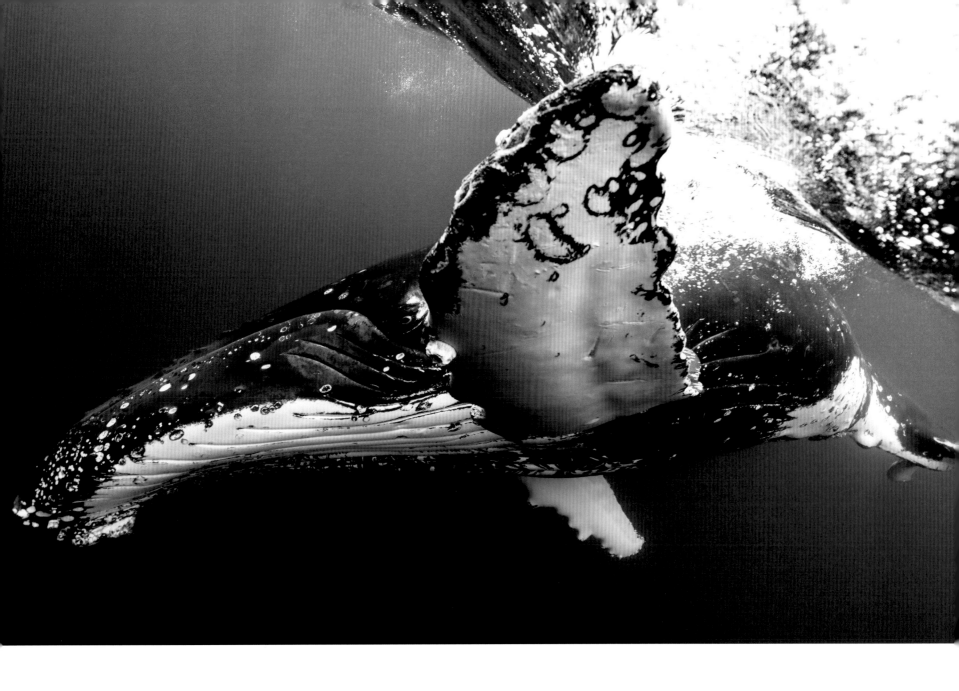

大翅鯨（Humpback whale, *Megaptera novaeangliae*）
如何藉由觀察與經驗拿捏出當下最適當的距離是關鍵。

下水拍鯨這件事情一路走到現在，對我來說不單單是面對鯨豚與環境，
有很大的部分更是面對自己的內心。

在水中進行拍攝工作時，水對視線阻隔是非常大的，就像在游泳池的一端很難看清楚另一端一樣，
更遑論各海域的海水能見度各有千秋（有下水的朋友們就知道我在說什麼）。所以不論是主題爲小
生物的水中微距攝影，或是以超廣角鏡頭來拍攝水中景物或大型生物，都是利用鏡頭的特性來近距
離拍攝，盡量減少水體影響，才得以拍出清晰的畫面。

當漂浮在無邊際的開闊大洋之中，會再次理解到海洋有多寬闊：
當有機會與這些巨型生物面對面，會重新認知到自己有多渺小：
當知曉爲了能夠拍出清晰的影像，而必須離牠們有多近的時候，會怕！！

我認爲自己不是個大膽的人，所以在下水的頭幾年，常常因爲經驗不足看不懂動物的行爲、抓不準
自己與動物的距離，而隨著龐然巨獸朝自己越來越靠近，超過了當時心底的那條界線時，整個人就
會迴避式地後退。但每次一這樣後退，同時也就表示自己可能錯過了最有魄力的畫面，強烈的懊惱
感就整個油然而生了起來，想說是不是自己誤判，其實明明還有一段很安全的距離；又或者可以採
取其他的姿勢邊移動邊拍攝等等。這樣的情緒甚至會一路延續到回航之後。

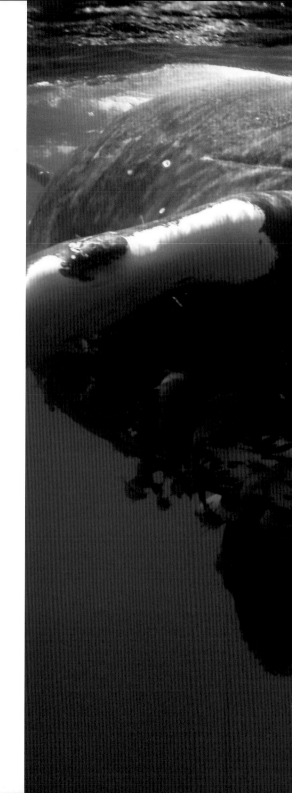

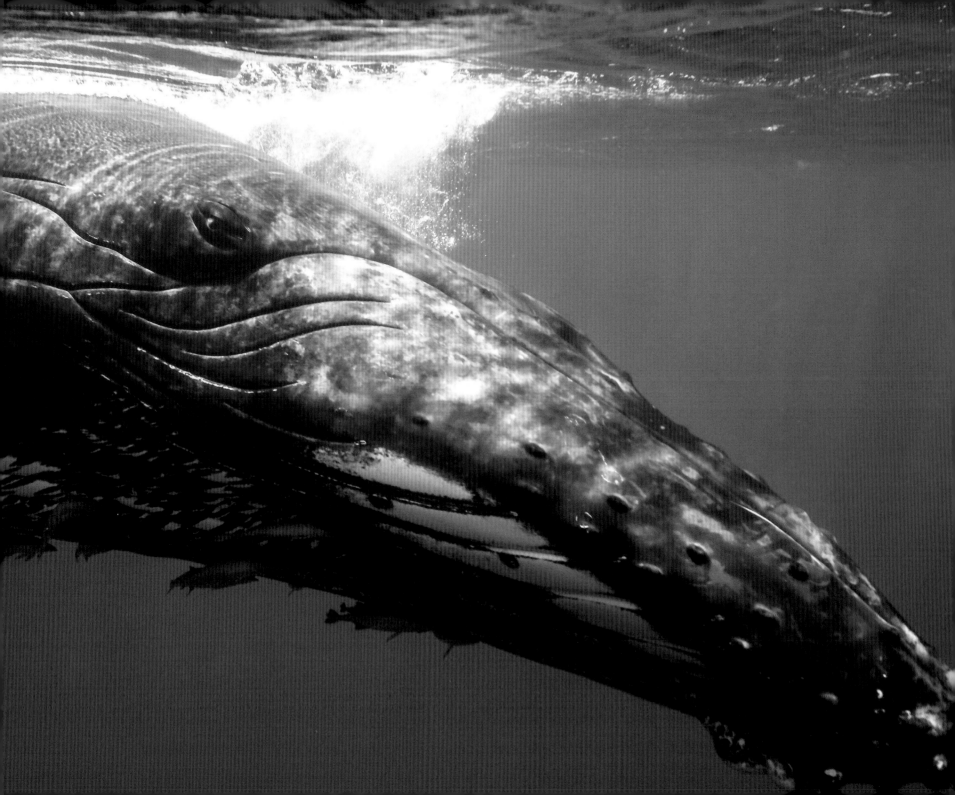

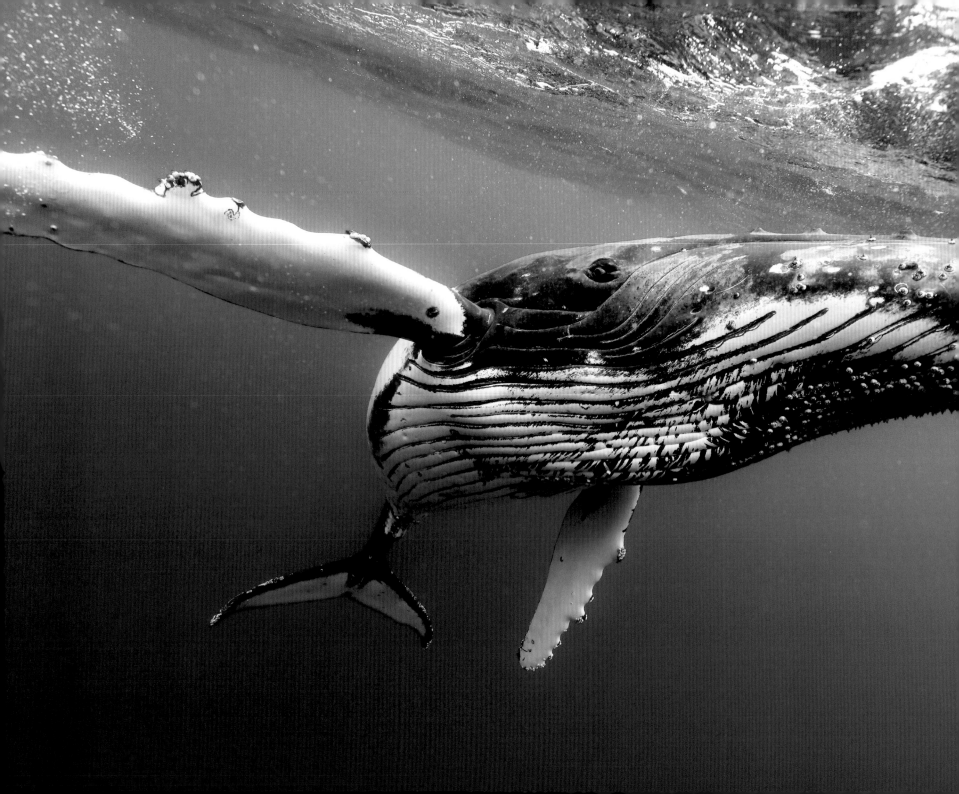

除了生物的巨大，也再次體悟到海洋的寬闊與深邃。

隨著幾年經驗累積下來，也許因為對動物多瞭解了一點，對下水這件事多熟悉了一點；藉由觀察牠們的行為來採取反應，判斷是否可以再靠近一些，還是先按兵不動等等，覺得自己似乎越來越進入狀況，並樂在其中！

在拍攝的時候，其實並不是靠近死貼著就好，反倒是要維持一段距離才能取景構圖，而且不論是基於身處於環境之中的道德面、拍攝工作的實際面，還是安全層面，與被攝動物的距離都是需要拿捏的重要之事。隨著稍微跨越了先前的恐懼感，自己也開始沉浸在與大鯨互動的感受、良好地掌握著距離與進退、越來越能捕捉到美好畫面的甜蜜時期。

在這樣的過程中，有時候因為專注於拍攝、因為海流的推送、因為動物的好奇靠近，甚至因為想要捕捉某個精采瞬間，而與牠們有著近在咫尺的遭遇。只是當發生的機率越來越頻繁，距離也越來越貼近的時候，到底「多近算是近？」的念頭也在腦海裡慢慢萌生。

這個疑問在那時是沒有解答的，即便有了更多年經驗之後的現在，仍舊不覺得這是一個擁有制式答案的問題，而是取決於不同下水者的過往經驗、動物觀察、現場狀況、應變能力、風險管理等等因子所揉合而出的結果！

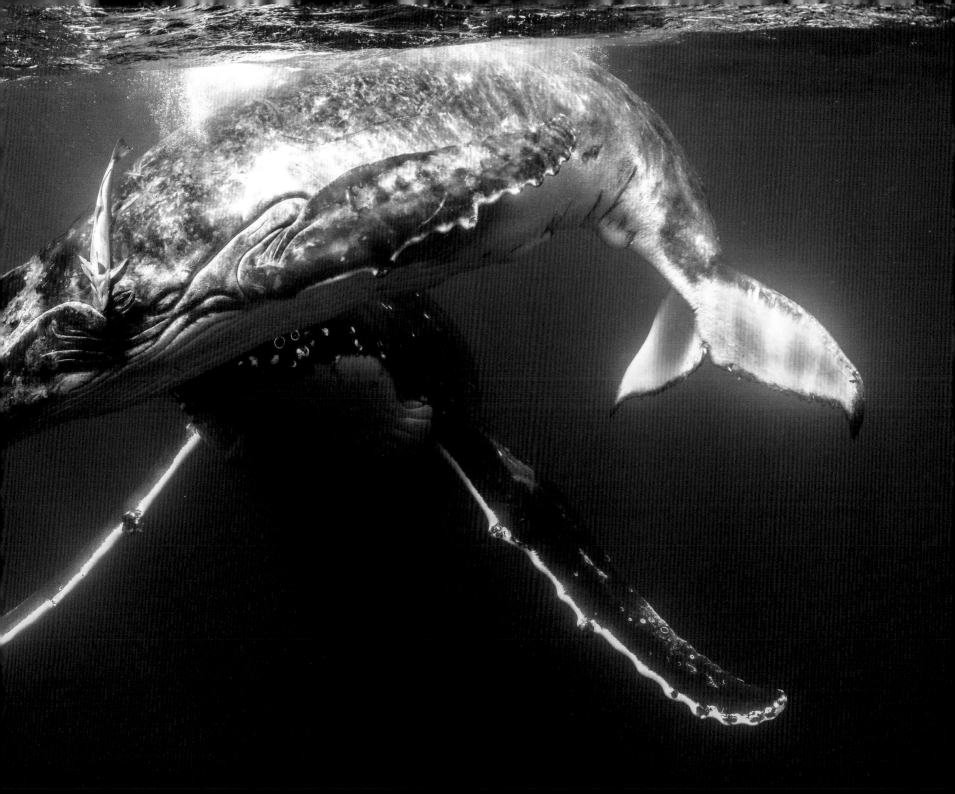

有 個 性

每一隻鯨魚和海豚都有著自己的個性，
在海上認識了牠們之後，
你會慢慢發現牠們趣味多元的個性還真的是讓人絕倒，
哭笑不得啊！

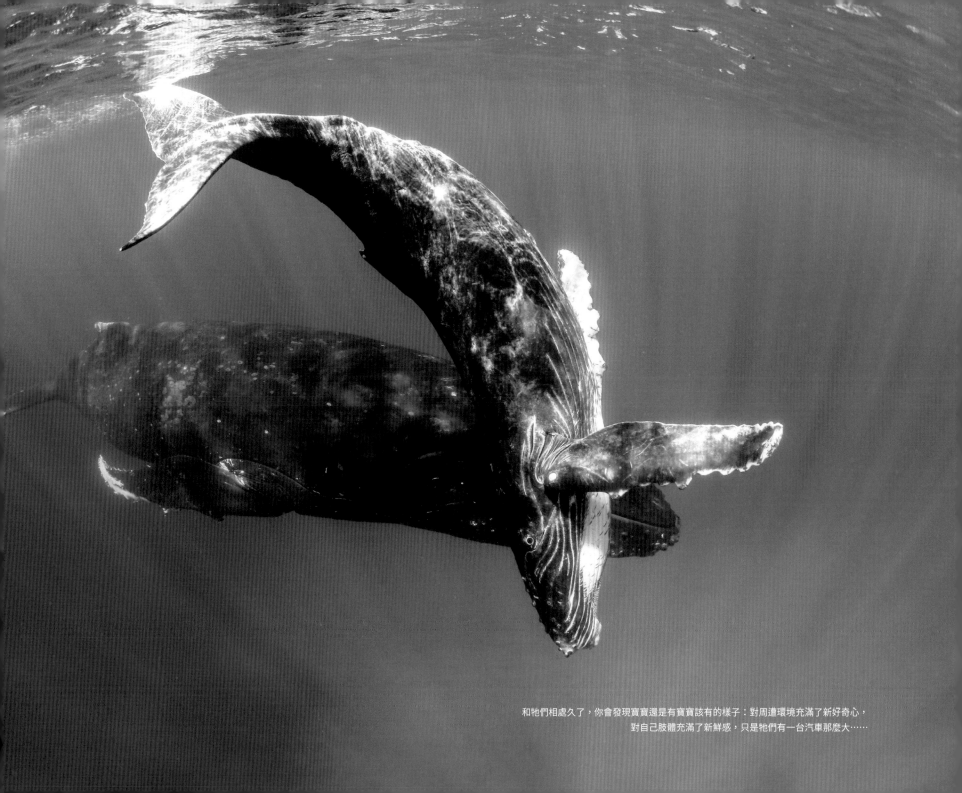

和牠們相處久了，你會發現寶寶還是有寶寶該有的樣子：對周遭環境充滿了新好奇心，
對自己肢體充滿了新鮮感，只是牠們有一台汽車那麼大……

一直覺得自己是個感知很慢的人，通常在事情發生之後，往往需要時間消化吸收，甚至還要更多的經驗累積，自身的想法和感受才會緩緩地沉澱。

求學時期，科學的專業訓練要求我以客觀無偏頗的態度來貫徹實驗，我所參與的實驗或記錄的生物體，也都要採系統性的編號，而不是以個人偏好來命名。但隨著近距離觀察鯨豚，和牠們在水下相處的時間越來越多，就會發覺每一隻鯨魚和海豚都有著自己的個性，而且有時還因此覺得牠們實在太有趣太可愛了！

當然鯨魚寶寶本來就會對周遭環境的事物充滿好奇玩心，也比較容易會有出人意表的行為。諸如有事沒事就游過來瞧一你眼、故意做一些跟正常活動八竿子打不著的明顯動作引你注意。

我曾親眼看過一隻大翅鯨寶寶，牠將身體拱成如蝦子般的奇怪姿勢，然後頭下尾上 180 度顛倒從深處慢慢向上浮至水面，一副就是在玩玩看自己能夠做出什麼怪動作的樣子。我也曾碰過南方露脊鯨寶寶因為對 GoPro 充滿著好奇，就在 GoPro 前來回晃盪加上瞪大眼睛地看了很久。這些行為就很明顯是小朋友該有的樣子。

在多次下水過程中，我們也經常認出了幾天前、幾週前，甚至幾年前遇到的鯨豚個體。這些鯨魚的個性也常常從認識牠們的那天開始，始終如一地延續下來。例如，喜歡舉著風帆尾鰭倒立休息的就依然喜歡用這樣的方式休息；自顧自睡覺不太管小孩的粗線條鯨魚媽媽，生到了第三胎還是很粗線條；愛玩的鯨魚從小姐升級成媽媽之後依舊玩性不減，衝得比自家寶寶還快……在海上認識了這些鯨魚海豚之後，你會慢慢發現牠們趣味多元的個性還真的是讓人絕倒，哭笑不得啊！

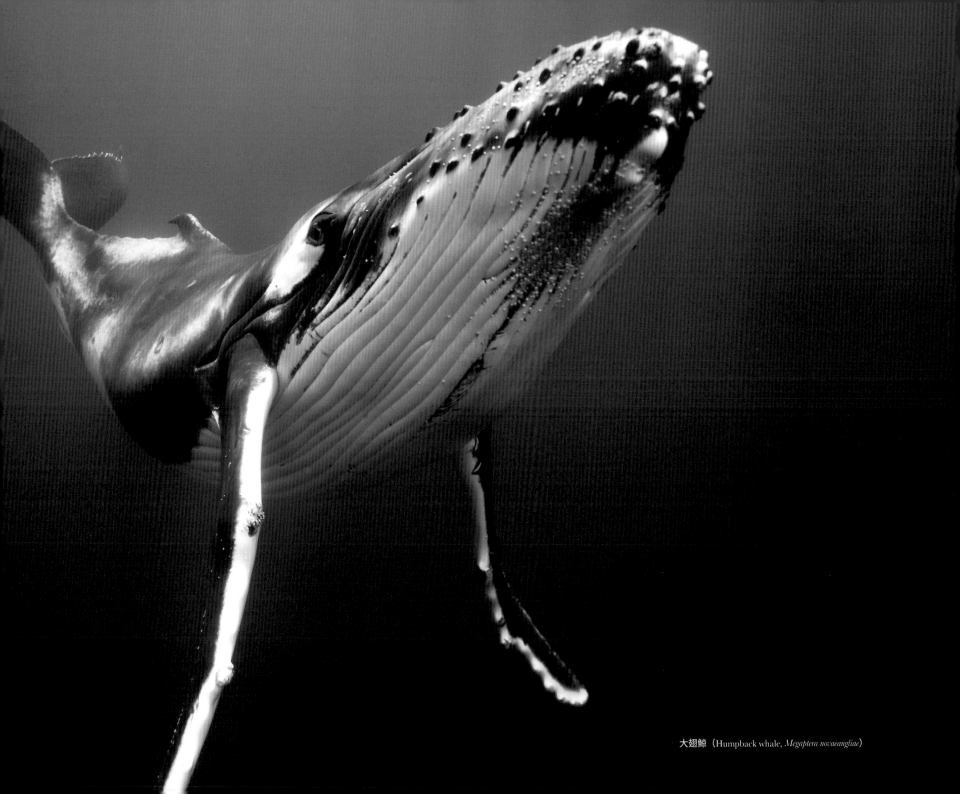

大翅鯨（Humpback whale, *Megaptera novaeangliae*）

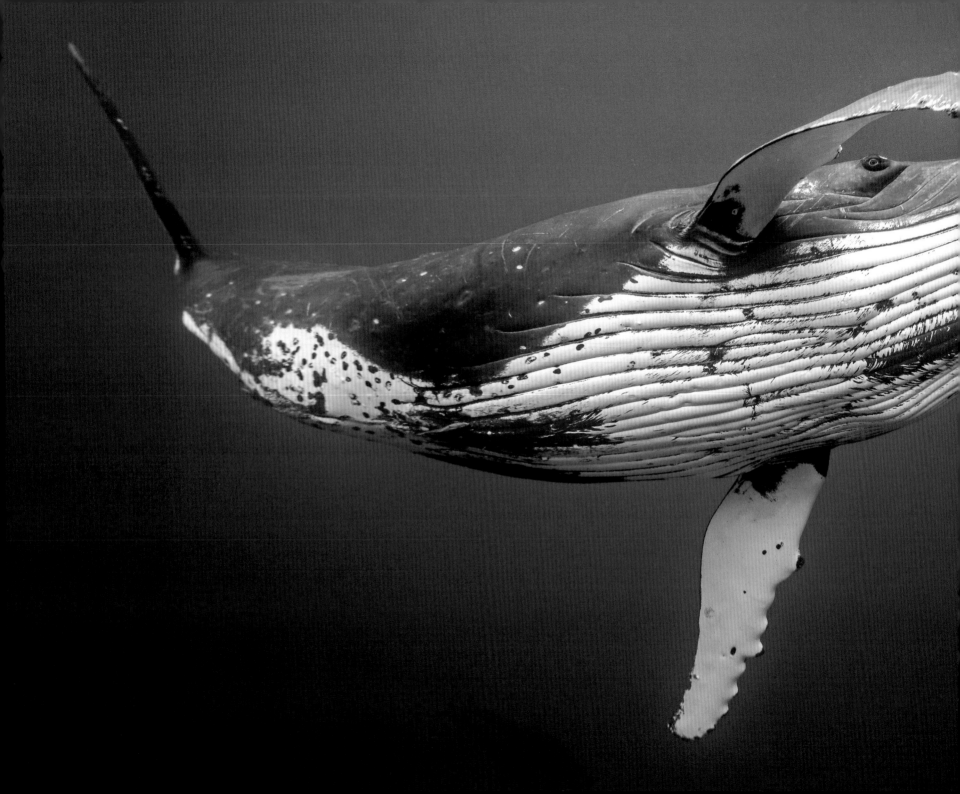

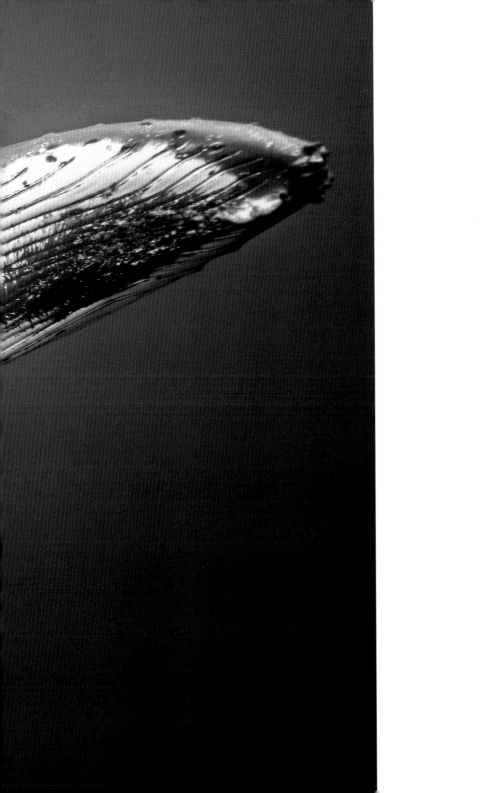

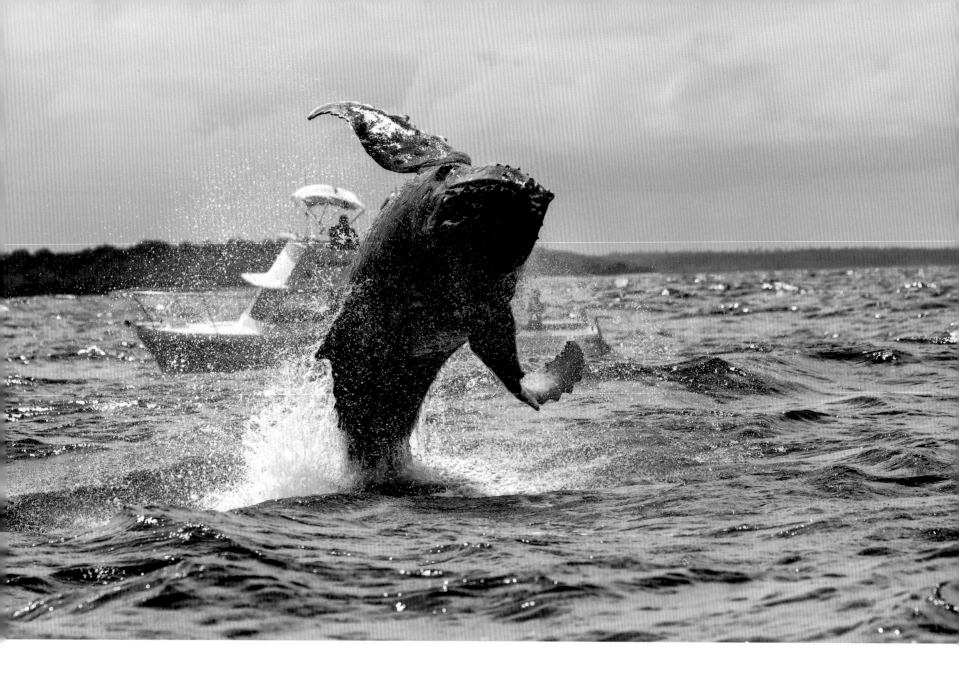

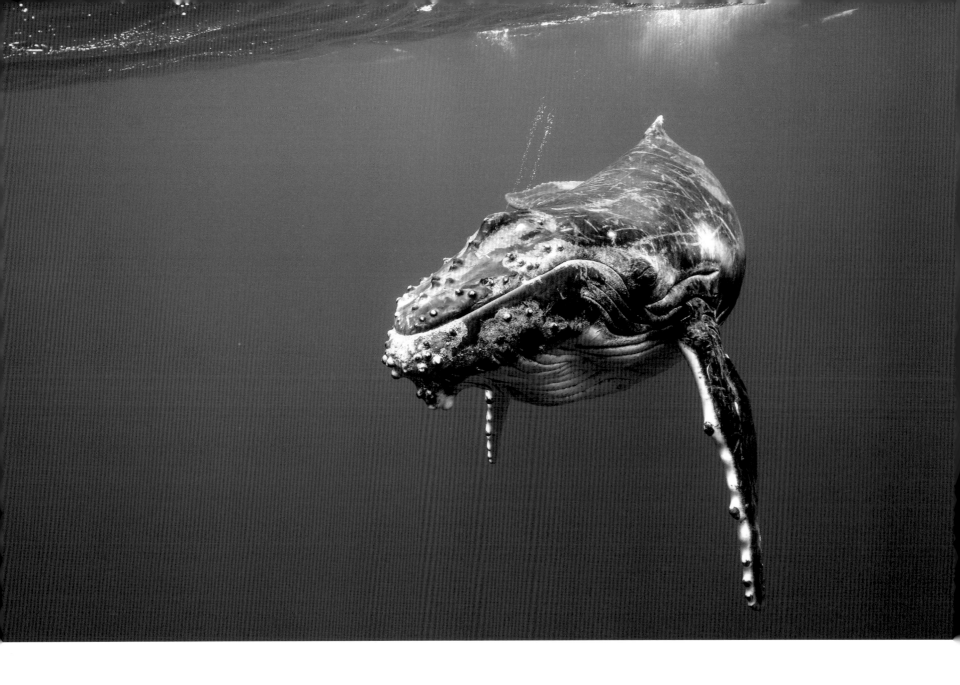

跳躍的意義

我們常常想用過於單一的方式來解釋動物呈現的行為。

但有些行為往往會因為環境狀態不同，

而可能有著不同的意涵。

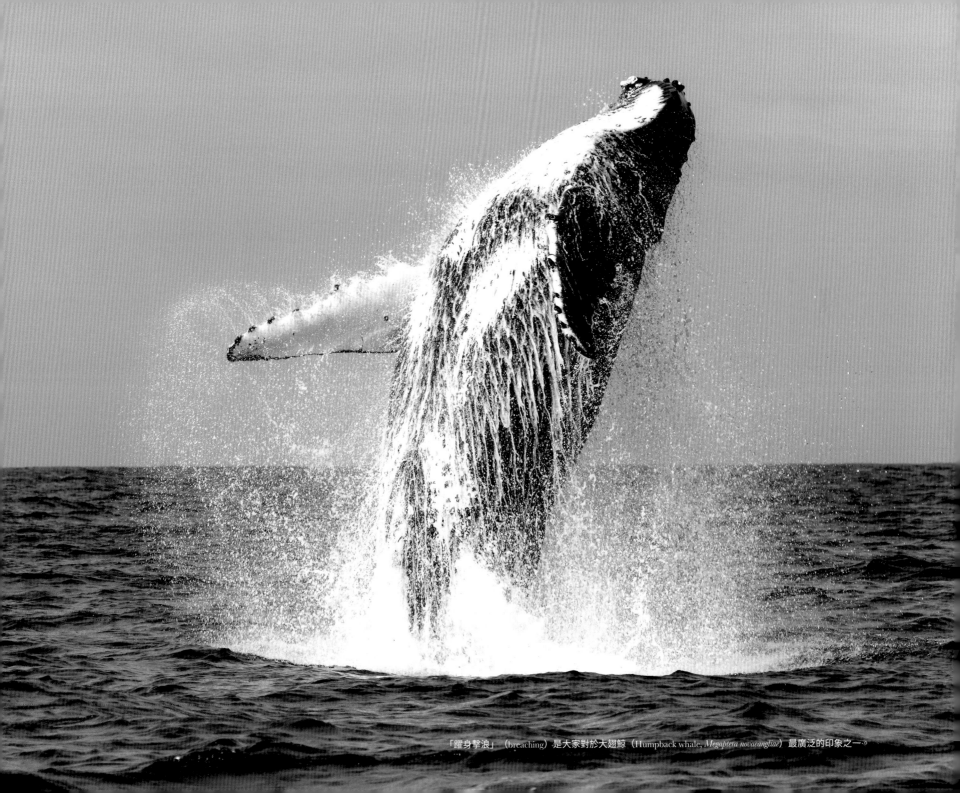

「躍身擊浪」（breaching）是大家對於大翅鯨（Humpback whale, *Megaptera novaeangliae*）最廣泛的印象之一。

「大翅鯨爲什麼要躍身擊浪？」「爲什麼要胸鰭拍水？」「尾擊浪代表什麼意思？」人們在觀察動物一段時間之後，總是會好奇牠們到底在做什麼？然後代表什麼意思？

其實我們還滿習慣把人類的思維來跟所見的動物狀態用來相互比較，甚至一廂情願地套用在動物身上；例如當動物展現同伴關係或親子情誼之時，就常常被拿來大做文章。當然某些行爲因爲動物的群體結構，或像是哺乳類本來就是以精細的育幼行爲來繁衍後代，所以較爲容易去類推。但也有些像是「穩定的睡眠時間」、「固定的進食」，這些想當然耳在野外環境備受挑戰的事情。

又或者，我們常常想用過於單一的方式來解釋動物呈現的行爲。但有些行爲往往會因爲環境狀態不同，而可能有著不同的意涵。就像我們揮手這個行爲，在不同狀況之下，可能代表了打招呼、拒絕、再見等等的意思。

在東加，大翅鯨會因爲自行玩耍、個體展示、競爭過程、活動狀態的改變等等，都有可能會做出躍身擊浪（breaching），用胸鰭或尾鰭拍打水面的行爲。有時是一隻鯨魚自己，有時是兩三隻作伴，或者甚至是母鯨帶著小鯨一起。所以牠們這樣跳躍的意義是什麼呢？

在不同的情況下，這會依照環境情境的前後狀態，而有著不同的解釋。而且說到底，動物行爲研究只是以較爲科學且謹慎的方式進行記錄、歸類、統計來推論出可能的結果，但每次跳躍每個動作到底眞正的涵義是什麼呢？應該只有牠們自己才知道啦！

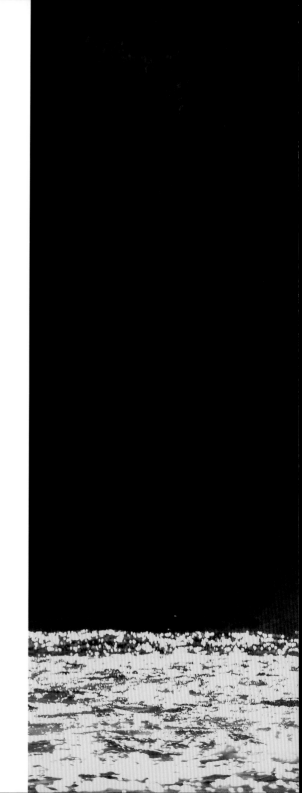

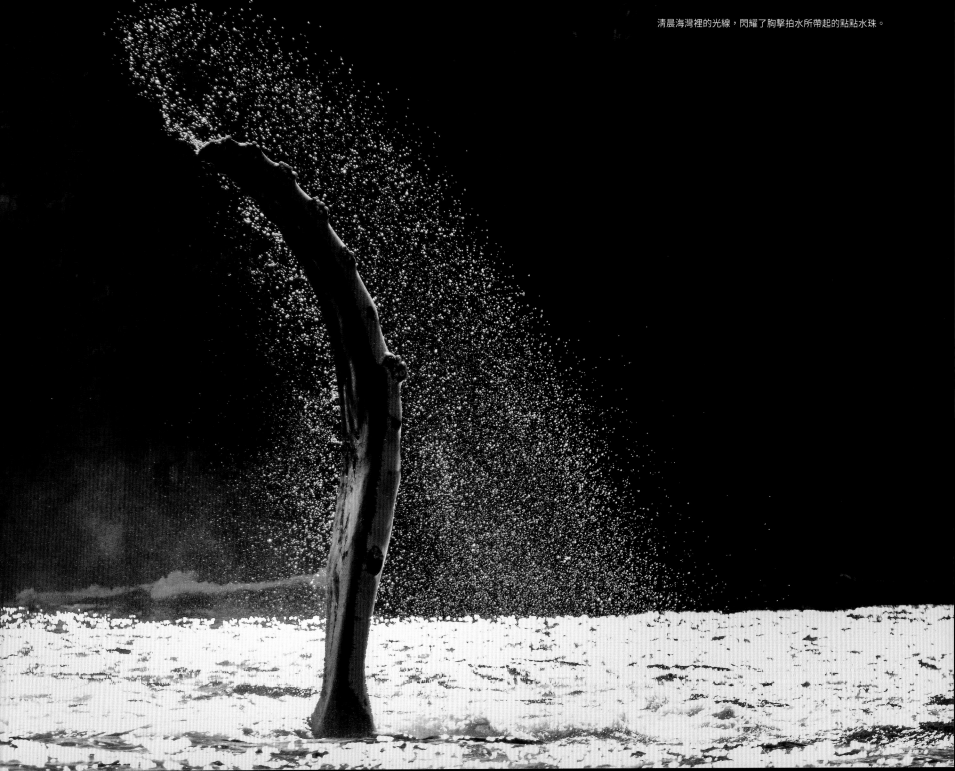

清晨海灣裡的光線，閃耀了胸擊拍水所帶起的點點水珠。

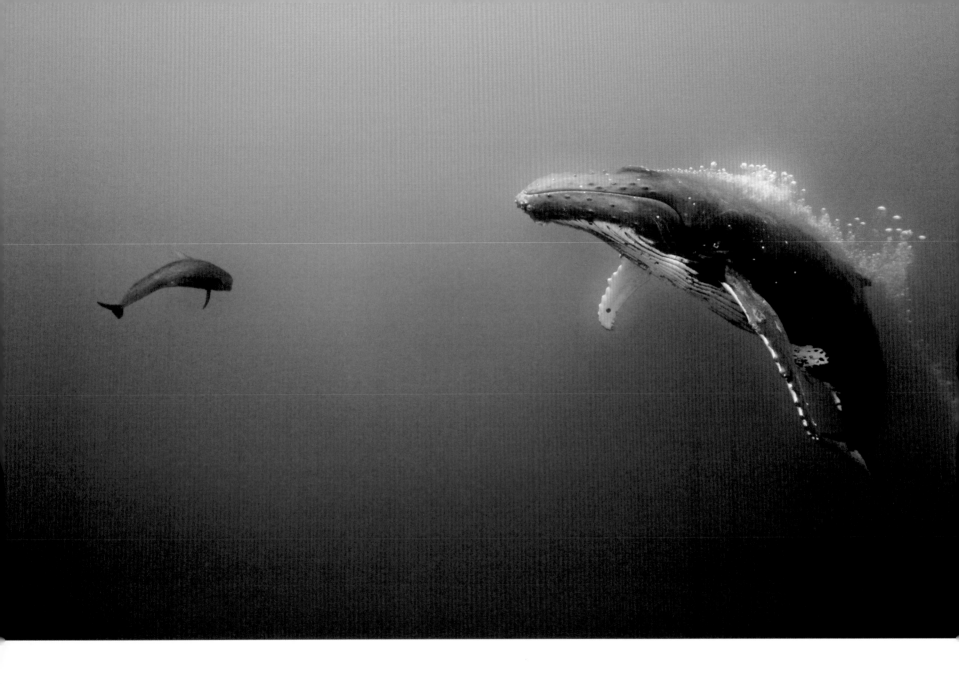

因水質與深度所造成的朦朧，反而讓碰巧游在一起的兩種鯨豚，有著像是互相對話般的童話感。

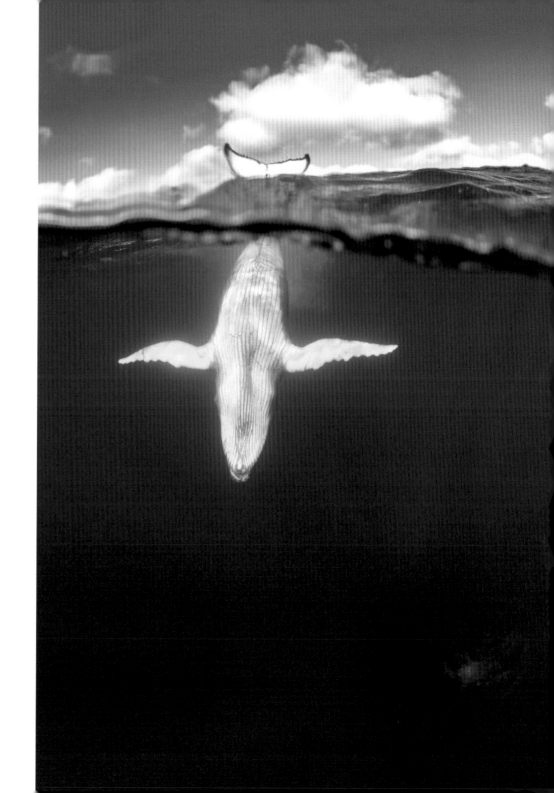

大鯨的時間差

牠們不論是移動、休息、唱歌、Heat Run，
有時某種狀態一進行就維持個 48 小時，甚至 72 小時以上，
牠們的生理時鐘跟人類真的不在同一個檔次上！

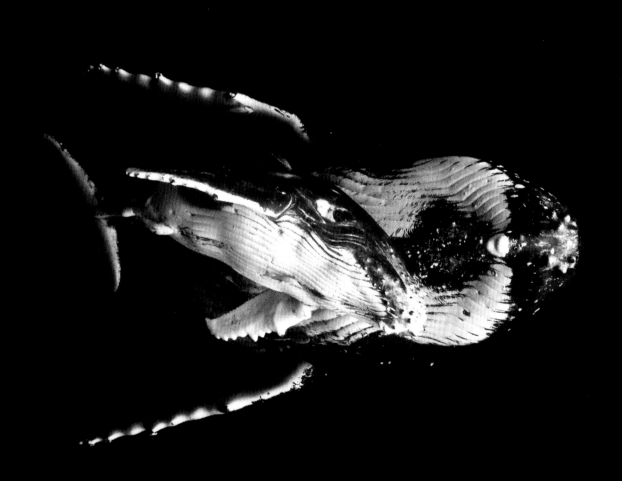

大翅鯨（Humpback whale, *Megaptera novaeangliae*）

有本以生物時間觀爲主題的書叫做《大象時間、老鼠時間》，書裡闡述了體型越小的生物，例如蒼蠅、老鼠，牠們的生命週期越短；反之體型越大的生物，例如大象、藍鯨的生命週期就越長的通則，以及生物體型與生存時間、生理時鐘等等之間的關係。

由於生命週期短，因此體型小的生物不論是生理機制，例如心跳、成長的速率，或生理時鐘也就呈現較爲迅捷的節奏，而體型大的生物則完全相反。所以像非洲小香鼠的心跳每分鐘可高達 1,000 次以上，但藍鯨的心跳速率每分鐘則只有 8 次到 10 次左右！

當有機會和這些巨型生物頻繁地相處，你會試著將自己「套想」成牠們的身型尺度，然後發現很多事眞的不像人類那樣「自以爲」的一廂情願！

普遍來說，我們都認爲鯨豚就是要生活在深邃開闊的大洋水域，但當你有機會在只有三、四米深度的海灣遇到印太洋瓶鼻海豚（Indo-Pacific bottlenose dolphin, *Tursiops aduncus*）時，甚至是體型更大的大翅鯨、南方露脊鯨，又或者有機會在台灣西海岸觀察過近岸的中華白海豚，就可以清楚理解並不是那麼一回事。因爲當牠們的「行爲狀態」有需要，就會很理所當然地在淺水域自由自在活動。

另外一個例子是，你會很明顯觀察到牠們不論是移動、休息、唱歌、Heat Run，有時某種狀態一進行就維持個 48 小時，甚至 72 小時以上。以牠們常常往返於水表面跟一定深度的昏暗海中，亮暗應該也不會是影響太大的因子，這也是爲什麼我們常常強烈感覺，牠們的生理時鐘跟人類眞的不在同一個檔次上！

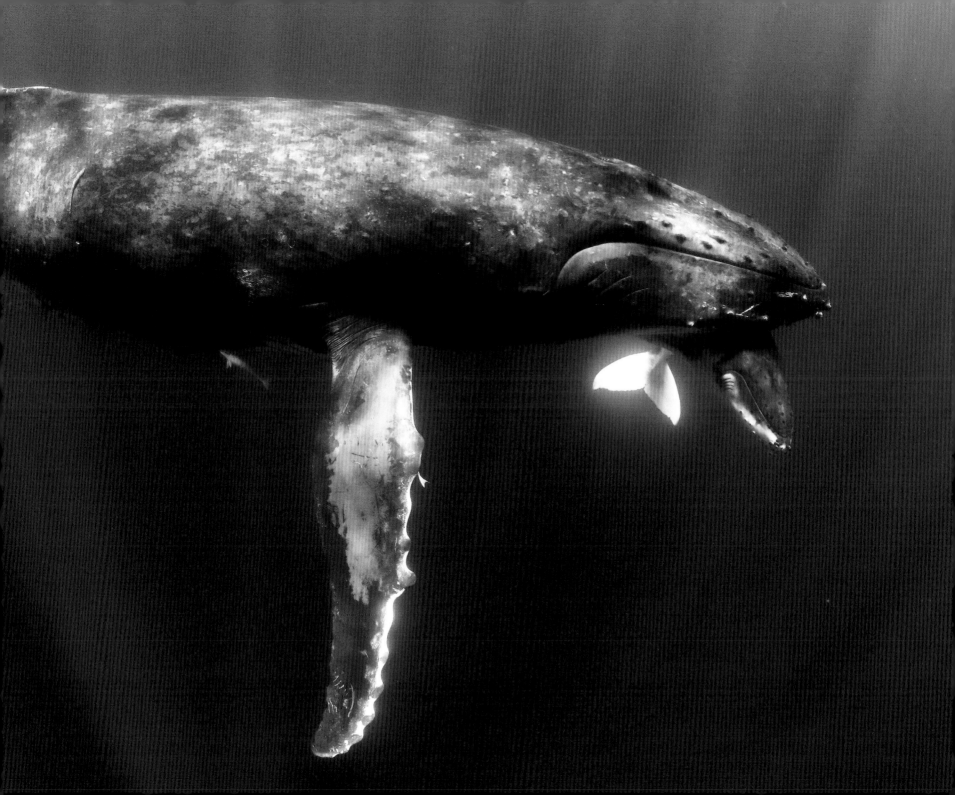

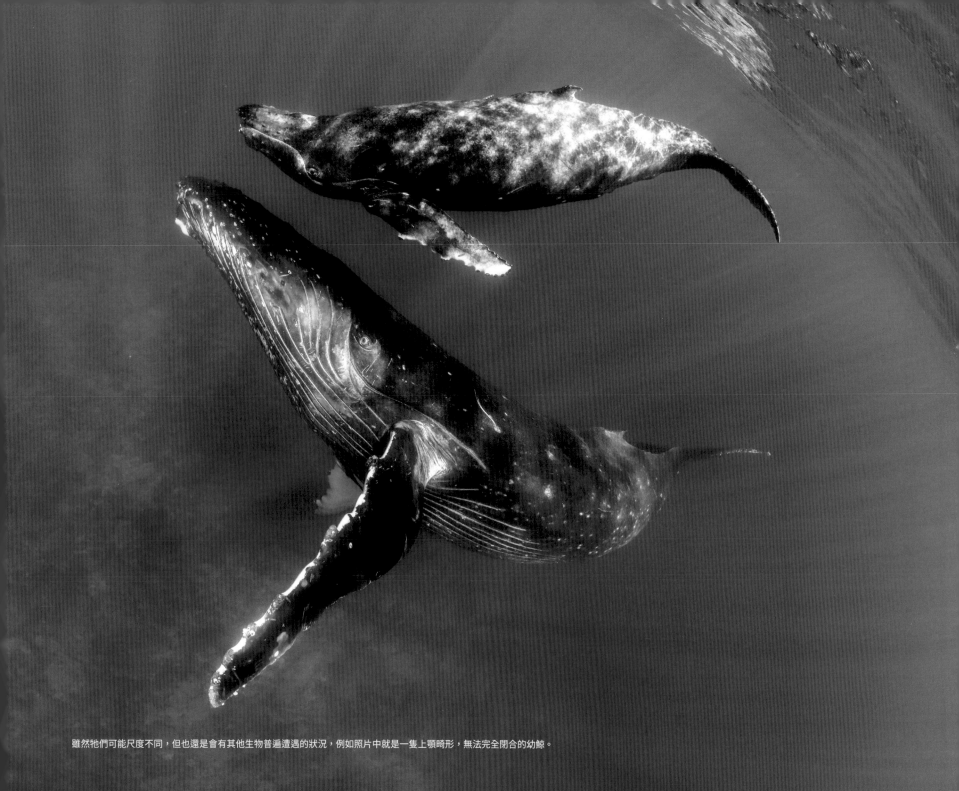

雖然牠們可能尺度不同，但也還是會有其他生物普遍遭遇的狀況，例如照片中就是一隻上顎畸形，無法完全閉合的幼鯨。

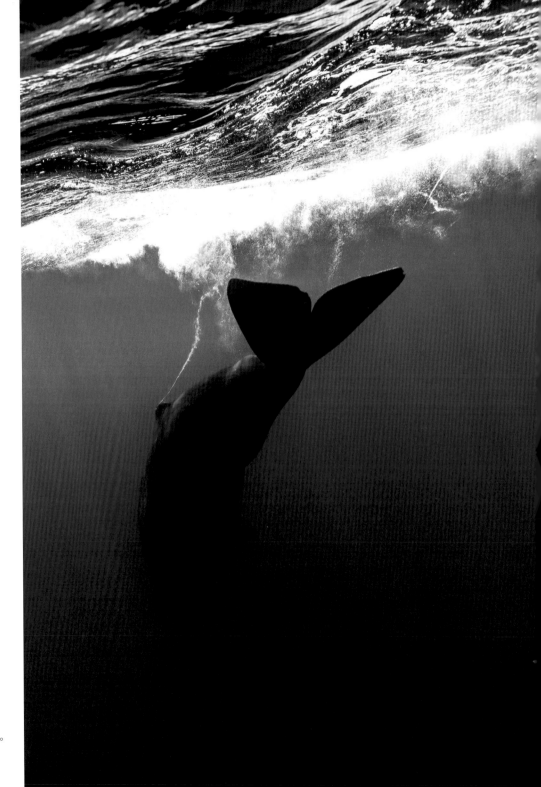

抹香鯨（Sperm whale, *Physeter macrocephalus*）
下潛深度屬於鯨豚界當中的前面區段。

鯨魚其實也不願意的，好嗎？！

牠們真的有想避開吃到在場的其他物種，
還會很努力地用那龐大身軀左右閃避。
只是牠們實在是太大了，嘴闊吃四方，
總還是有不小心失誤的時候。

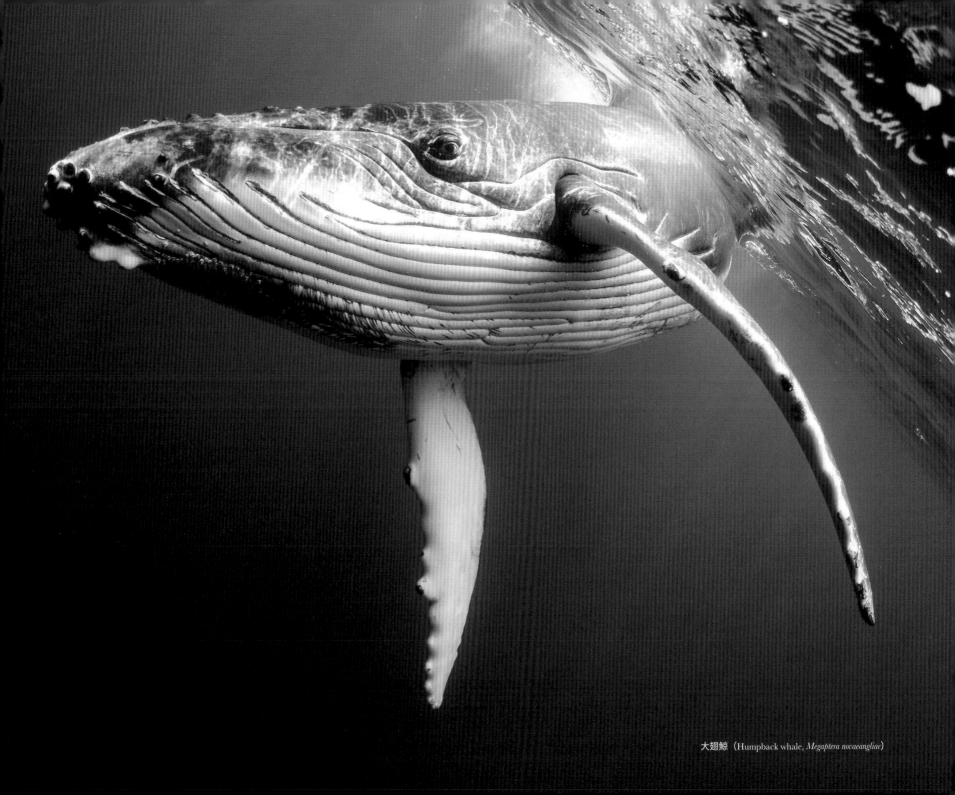

大翅鯨（Humpback whale, *Megaptera novaeangliae*）

先前有一張非常有名的影像，以及伴隨這張影像的新聞：一位在南非海岸拍攝「沙丁魚風暴」（Sardine Run）[4] 的攝影師，拍下了在同海域捕食的布氏鯨意外將沙丁魚群吞入嘴巴，又即刻吐出來的畫面，這個消息被許多新聞報導和社群媒體大量轉發，聞名一時。

後來，鯨豚界的同溫層圈圈也發生過類似的事，有一張大翅鯨不小心吞到海獅的有趣圖片（這是旁觀者的心情，當事者應該一點都不這麼覺得～），被大家轉發來轉發去。於是人們就出現了一個疑問，或者是我在演講分享時也常常被問到的問題——「鯨魚是故意的嗎？牠吞得下去嗎？」

就像你有時候會不小心吃到蟲，然後就會嫌惡地呸出來一樣，鯨魚其實也不願意吃飯吃到一半，卻有奇怪的東西混入口中。以自己在水中看到大翅鯨捕食鯡魚（Herring）的經驗來說，牠們真的有想避開吃到在場的其他物種，還會很努力地用那龐大身軀左右閃避。只是牠們實在是太大了，嘴闊吃四方，總還是有不小心失誤的時候。

至於是否吞得下去呢？理論上大部分的大型鯨是不行的，因為食道沒那麼寬。就像有人的嘴很大，可以直接含入一整顆橘子，但在未經咀嚼的狀態，是不可能直接把整顆橘子吞嚥下去。鯨豚牙齒的構造不像人類，有分什麼門齒切割、犬齒撕裂、臼齒磨碎等等的事情，牠們就是直接吞食，或是利用甩動的力量撕裂較大的獵物，更不用說嘴裡無齒，只能靠鯨鬚板濾食小型生物的鬚鯨（Baleen whale, *Suborder Mysticeti*）。

單純以數據來說，唯一的可能性就是最大的齒鯨——抹香鯨，因為牠們的主食都在較深的海域活動，是那些不含觸手體長就已有四至五米的大型頭足類，像是廣為人之的大王烏賊，因此有著夠寬闊的食道。

所以，整體來說吞到其他雜七雜八的非食物性生物這件事來說，鯨魚本人其實也不願意的，好嗎 ?!

4　每年 5 月至 7 月，有數十億的沙丁魚沿著南非東海岸向北大量遷徙移動的生物現象。

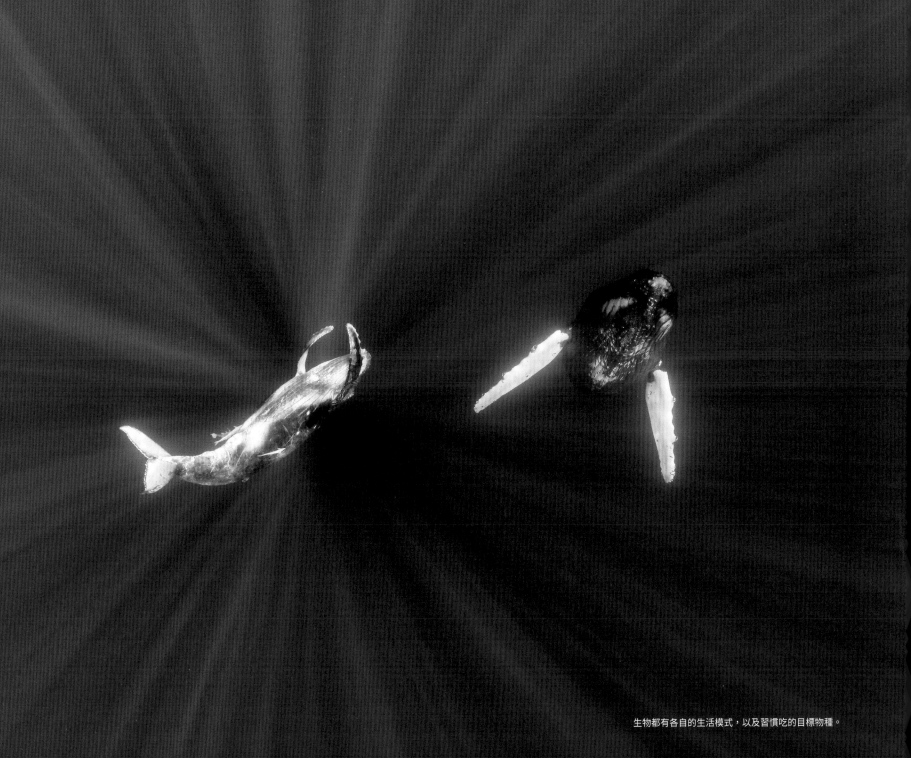

生物都有各自的生活模式，以及習慣吃的目標物種。

被撞

就把它想成在陸地上發生車禍好了，
事後可能也會需要去處理一些什麼。
如果你問我，發生這樣的事，我會怪牠嗎？不，我完全不會！

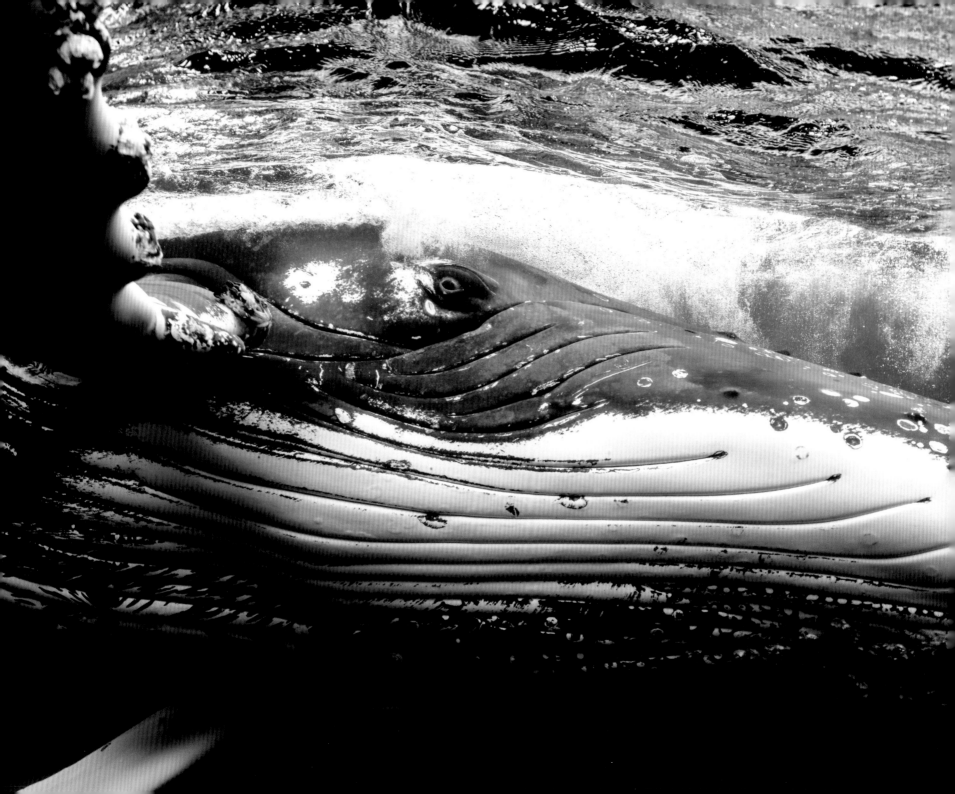

想摸動物，或想被動物摸，一直以來是許多人們自作多情的想望，而且真的時不時我就會被問到類似的問題。以一個具有生物背景的生態攝影工作者來說，我是不贊同這樣想法的。

就環境道德面來說，雖然在環境裡有很多機能看到獼猴、獅子、鯨豚等個體相互觸摸，或者在你面前蹭來蹭去，不過那往往都只是屬於同種類，甚至僅侷限於同群體內的同伴或親子關係。

另外，以現實層面來說，緊貼著動物其實反而是不利於拍攝的構圖與留白。而且，就算這些野生動物也許在每個人的心中有著各自不同的樣貌，但到底牠們還是具有風險的野生動物，尤其是像鯨豚這麼大的生物。

那天，我們遇到了一對情侶成鯨，或者說應該是我們自己主動去找牠們。

在東加，「whale watching」（賞鯨）指的就是下水，就如同眾多浮潛勝地一樣，會有很厲害的專業工作者，也會有單純因為嚮往在水中看到震撼人心的巨鯨，卻對水域沒那麼熟悉的遊客前往。所以賞鯨船家其實會評估船上成員的程度，選擇要接觸的鯨群，他們不可能帶著一群連在水中活動都不太靈活的人，去接觸活動性很強的個體。

但是，對於已經拍攝多年的攝影工作者來說，比起一天到晚碰到漂在水面

上的母子對（我們經常開玩笑說那狀態會拍出很穩定的「木頭照」），充滿動作的群體才是我們期盼能遇到的。

那天，我們也的確遇到了活動力旺盛的個體，我也近距離地接觸了牠們，只是我沒料想到接下來會發生的事……

其實，當大鯨在我面前拱背下潛，順勢再從我下方游過去的時候，我就知道即將迎來的尾巴部分是非常危險的區域，所以那時我的反應就是要儘快橫向離開那個範圍。

當然，原本我也以為已經離開了危險區域，進入到安全範圍，所以才慢下來繼續拍攝，結果下一秒發生的是，大鯨整個後半身加上尾鰭的部分就這麼直接地，橫向著，對著我掃了過來……掃中我的左腿小腿肚。

嗯，我被撞了，事後回想應該就是發生了一場海底車禍。

被撞之後，我也不以為意，立刻游回到船上，覺得自己還可以站得很好，

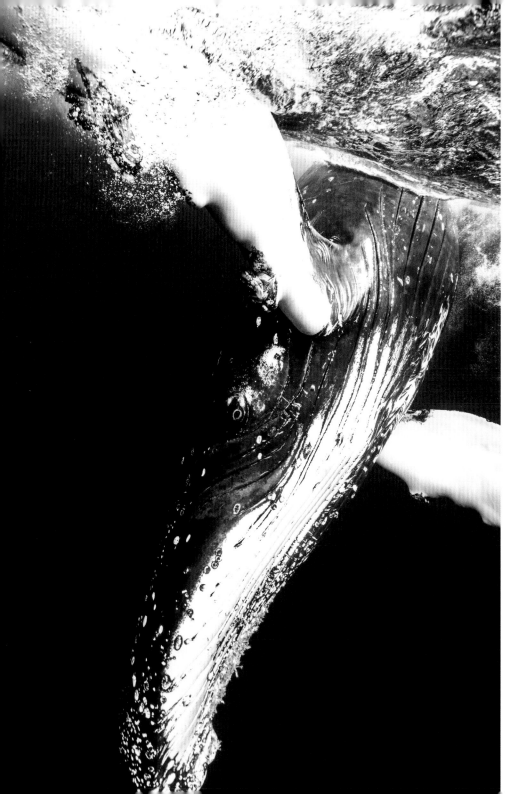

大翅鯨（Humpback whale, *Megaptera novaeangliae*）

腿骨應該沒事吧，接著我依舊繼續下水拍攝過完一整天。

也許是因為身體本能的保護措施，或者如有研究指出「腦內啡」的影響，整天下來我都沒有什麼疼痛感，就只是覺得有點麻麻的。

等到隔天醒來發現患處開始瘀血越腫越大，想說還是去醫院檢查看看好了，結果一去就住了近十天，再等它慢慢復原。現在回想起來，那時的我其實感覺很平淡，就是慢慢走到醫院然後跟醫生說：「嘿，我被鯨魚撞了。」

我其實不太喜歡製造鯨豚是可怕生物的錯覺，也許對一般人來說被撞後內心應該會有一些陰影。沒那麼可怕，你就把它想成在陸地上發生車禍好了，事後可能也會需要去處理一些什麼（內在或外在）。如果你問我，發生這樣的事，我會怪牠嗎？不，我完全不會！

雖然我們都不希望這樣的事會發生，但是本來心裡就知道，老是在野外這樣進進出出，機率上總是有可能會發生意外，這是我的工作隨之而來會有的風險。

想像你走在森林裡會遇到的生物好了，其實有更多不想被你看到的生物早在聽到你的腳步聲就已經離開。同樣的，對這些海洋生物來說。當牠們不想被打擾的時候，最簡單的作法就是直接離開，在海裡人類就算是把腳踢斷了，還是連牠們的車尾燈都看不見的啦！

那如果牠今天對你有興趣呢？就像大家看過許多網路上大型鯨與其他動物一起共游的影片一樣，也許是牠們對水中活動的我們感到有興趣，只是身為陸生動物的我們在水裡太弱，速度與反應都不及，以至於玩不起和牠們之間的肢體遊戲……

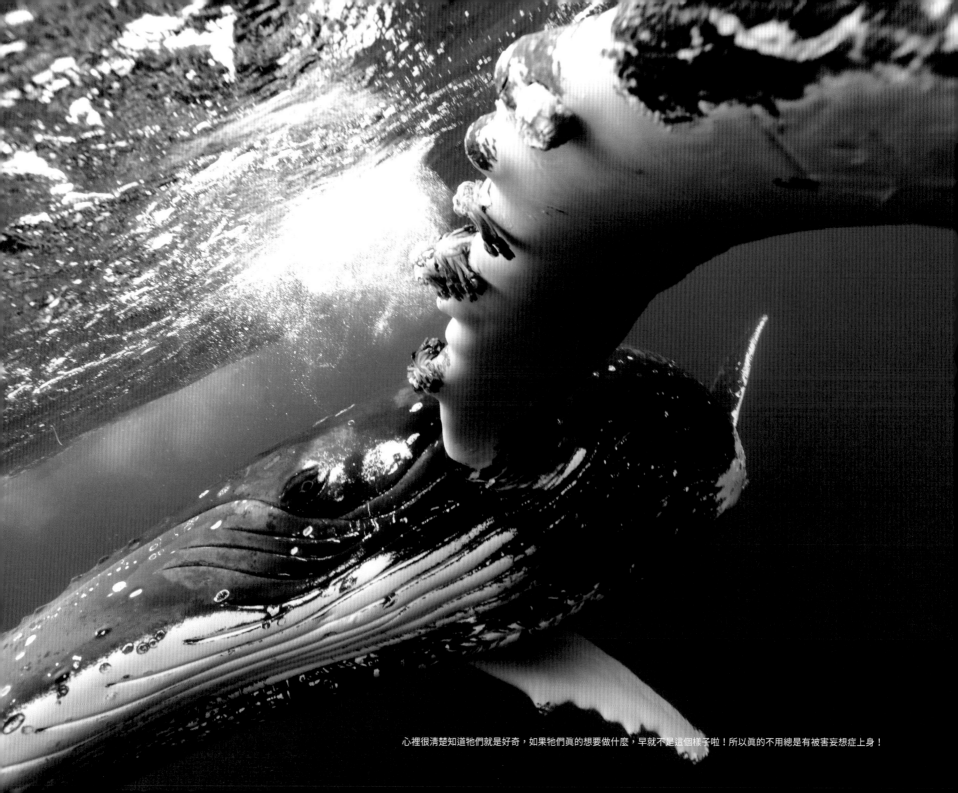

心裡很清楚知道牠們就是好奇，如果牠們真的想要做什麼，早就不是這個樣子啦！所以真的不用總是有被害妄想症上身！

跨越那道門檻

我體悟了自己與自然之間的關係，
尤其是當你歷經了如此的過程，
更讓我瞭解到這樣的畏懼是必須的，
或說它更像是對環境、對生靈的敬畏之心！

大翅鯨（Humpback whale, *Megaptera novaeangliae*）

很多時候事情的發生就是巧合加上巧合！就在我被撞之前的某一天，船長又被其他的客人問到「可不可以摸鯨魚？」、「我想要抱著鯨魚一起游泳」，或「會不會被鯨魚不小心碰到？」之類的問題……

等到之後有機會把這些趣事當做午餐笑料調侃的時候，聊著聊著，我們的船長 Masi 就會突然收起笑容，嚴肅地說：「如果你真的被鯨魚紮紮實實撞到，除了可能會受傷嚴重之外，甚至有機會因為強烈的創傷經驗，而再也不敢下水跟鯨豚一起活動……」

前面提及，我花了些許的時間才克服了在水中與大鯨們極度接近的恐懼感，甚至開始很享受在那種因為短兵相接，腎上腺素大量分泌，身體的肌肉呈現運動狀態，隨時要伴隨動物狀態來反應的緊張感之中。

在撞擊意外康復之後，當自己再度回到水裡，看著熟悉的身形從湛藍深處慢慢上浮，一如既往地緩緩側身靠近，想要來打量水裡的人們。但隨著牠的輪廓逐漸從模糊凝結成清晰，並且直接來到面前的同時，我開始不自覺地踢動蛙鞋往後退卻……

嘿！真的就如 Masi 所說的，最初的那種恐懼感又重新襲來，的確是需要再次跨越的一道門檻！

有可能是過往的經驗累積，我也知曉身處海洋和面對大鯨時該有的態度，更享受過沉浸其中的感受，所以在短時間內我找到「面對」的方法，快速恢復到先前下水狀態。

更重要的是，這讓我再次思考「多近算是近？」、「需要靠多近？」等問題。而在後續幾年下水拍攝中，只要畫面需要，還是會在合適狀態下，義無反顧地靠到鯨豚旁邊，但我也試著用更寬廣的視野去觀察動物在環境下的狀態，甚至藉此發展不同的拍攝風格！

「海底車禍」對我來說就像一個新的起點，我體悟了自己與自然之間的關係，尤其是當你歷經了如此的過程之後，更讓我瞭解到這樣的畏懼其實是必須的，或者說它更像是對環境、對生靈的敬畏之心！

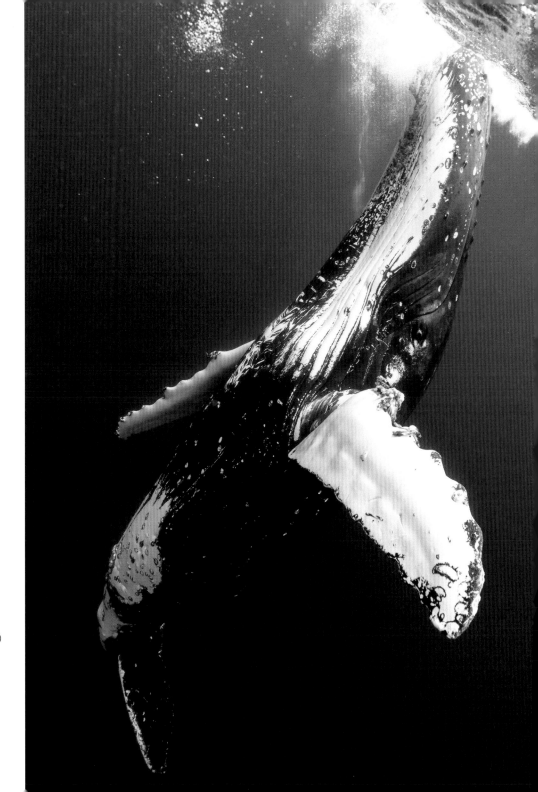

大翅鯨（Humpback whale, *Megaptera novaeangliae*）

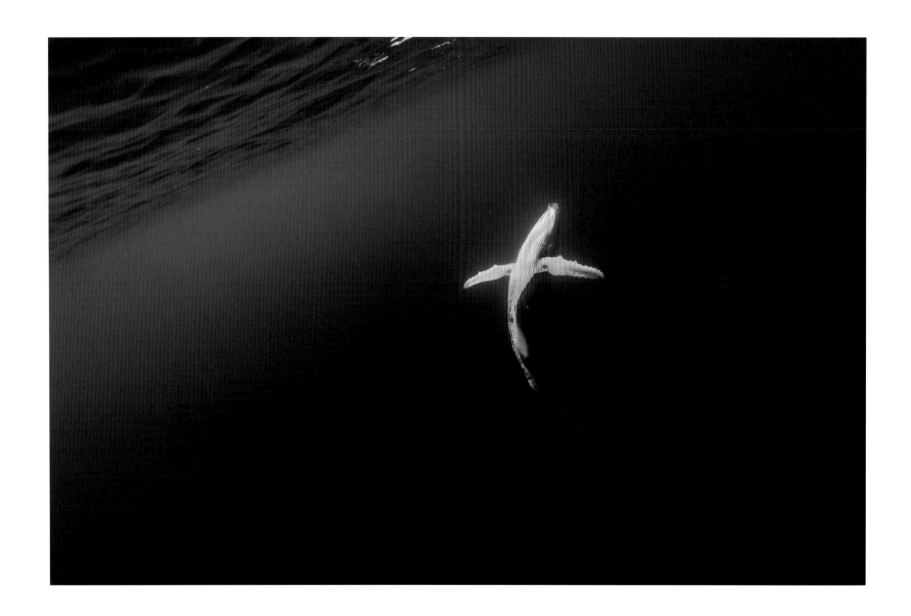

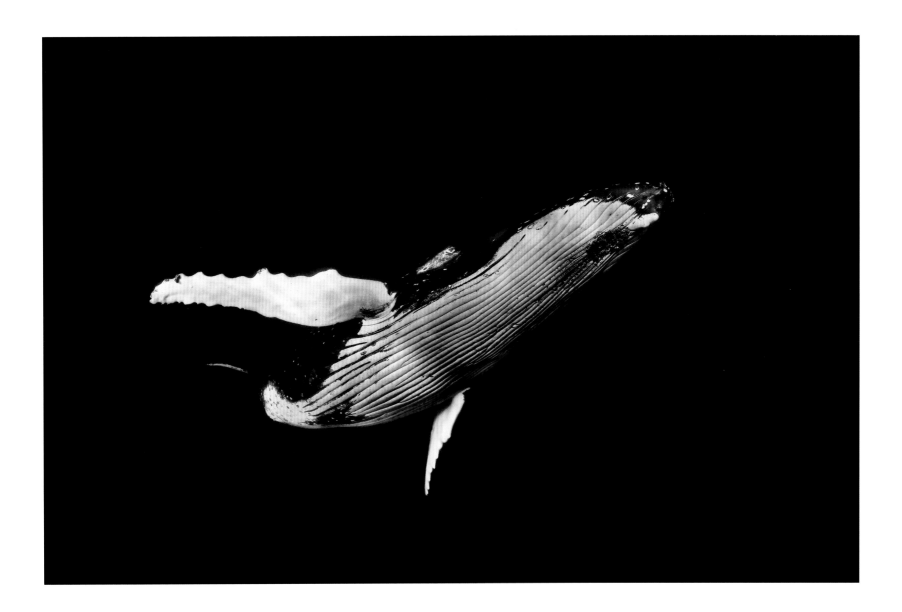

第三部　自在中探索

從日本御藏島的「瓶鼻海豚」，阿根廷瓦爾德斯半島的「南方露脊鯨」，到挪威北部極圈內的王者「虎鯨」，爲了追尋世界各地的鯨魚海豚，我展開隨著牠們蹤跡跑來跑去的日子。這些年的旅程，我與鯨豚們相遇，從牠們身上我學習、震撼、感動，乃至欣喜若狂，這真是很棒的一件事情啊！

好好地
感受一個地方

島上的住民們也都很清楚知道自己要的生活方式，
就像他們口中常說
「如果要過東京的生活，那到東京去就好啦」。

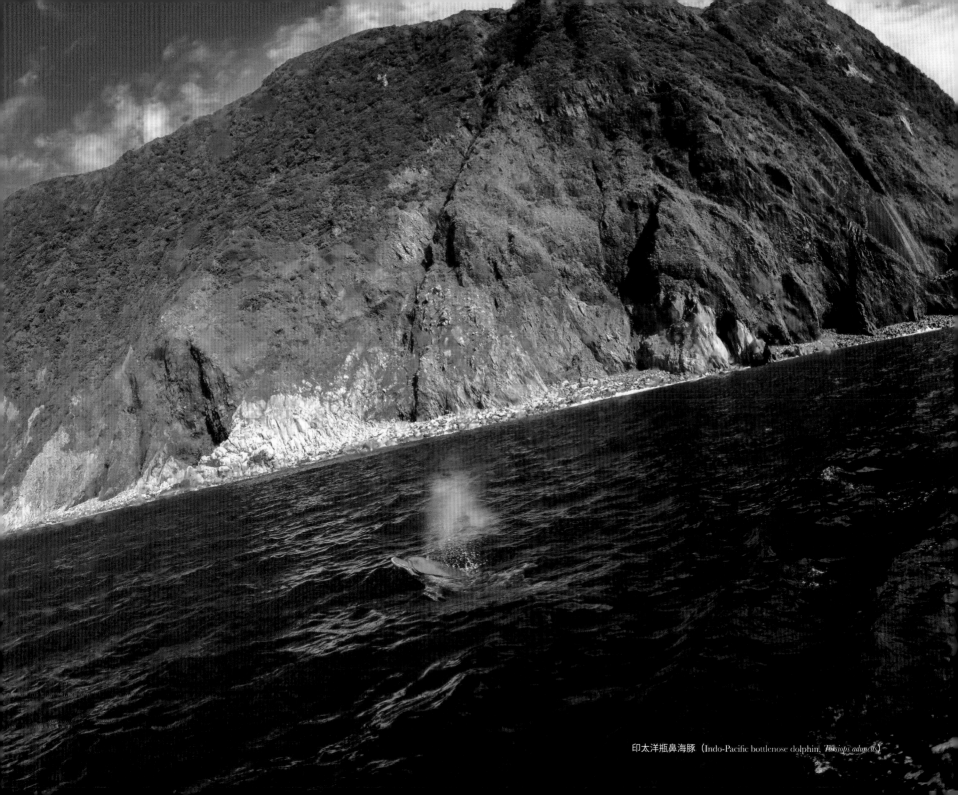

印太洋瓶鼻海豚（Indo-Pacific bottlenose dolphin, *Tursiops aduncus*）

這些年，爲了追尋世界各地的鯨魚海豚，開始隨著牠們蹤跡跑來跑去
的日子。一段時間下來，除了對不同地區不同種類鯨豚的認識越來越
多，隨著與各地的連結越深，也就越能感受到每個地區的不同氛圍。
好比參加御藏島的村民運動會和祭典，與當地人的啤酒和晚餐聚會，
都成爲在地生活不可或缺的部分。

「自然與人共生的島」，登島碼頭處的斗大標語，說明了日本御藏島居民的生活態度，而島上一切
也真的是當之無愧。

御藏島，伊豆七島之一，與世隔絕的一座小島。幾年前初次造訪，我就驚訝於島上居民因爲擔心發
展與「海豚共游」的活動，將對海豚本身、島上環境、以及觀光客登島造成的影響，開始探取了一
連串的策略，包括自行募資聘請研究人員持續進行當地海豚的研究、出海跟下水規範的制定、行程
住宿的預約時程。

一切的一切都是希望在發展與生活之間取得一個平衡點，而島上的住民們也都很清楚知道自己要的
生活方式，就像他們口中常說「如果要過東京的生活，那到東京去就好啦」。

每次帶著不同地方來的朋友上島，簡單聊著當地的海豚研究成果、Photo-ID（Photo Identification，海
豚影像個體辨識）、親緣樹狀圖（海豚的子代關係），或是聽著這些事情的發展過程，沒有人不感到欽佩。

看著那厚厚一疊的調查表格、該年新生海豚寶寶的詳實紀錄，就知道這些紮紮實實的苦工背後，代
表的都是衆人對於島上環境、對於自己生活模式的重視。也許是因爲同溫層很厚吧，但看到同行衆
人也因爲我的感動而感動時，就覺得這真是很棒的事情啊！

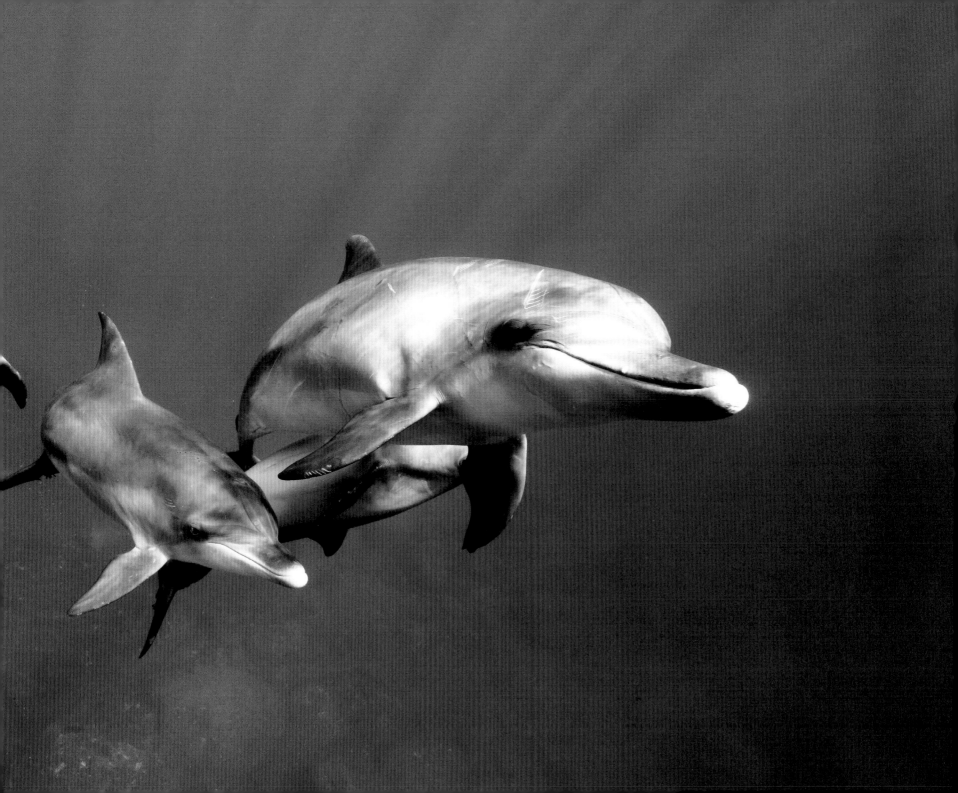

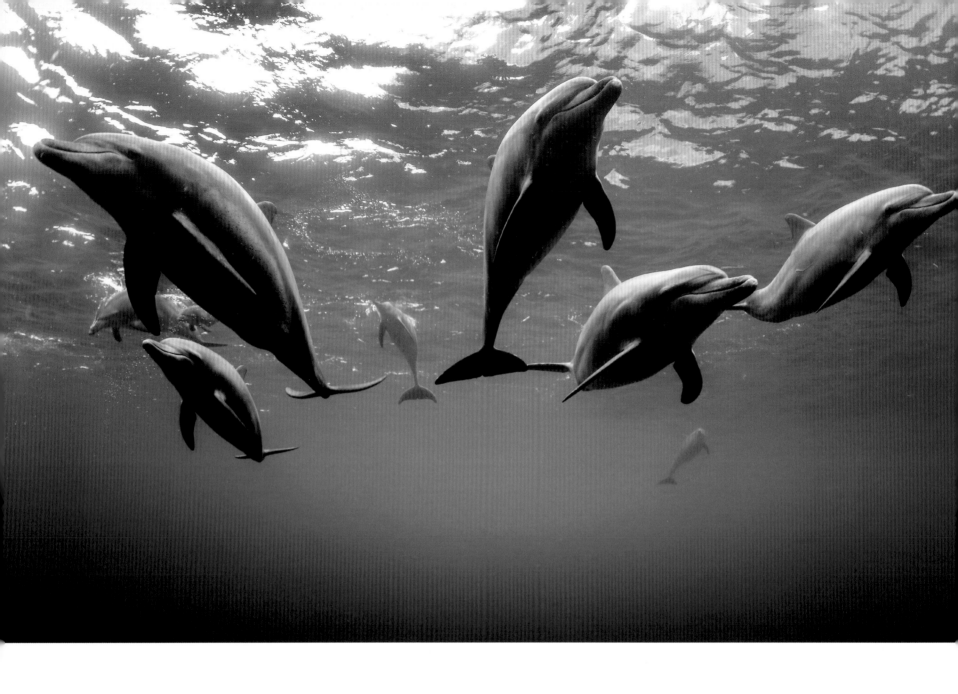

鯨豚多半有著強烈的群體性，也因此在大家一起活動的日常生活中，有著許多諸如磨蹭、碰撞、互咬等等的社交行為。

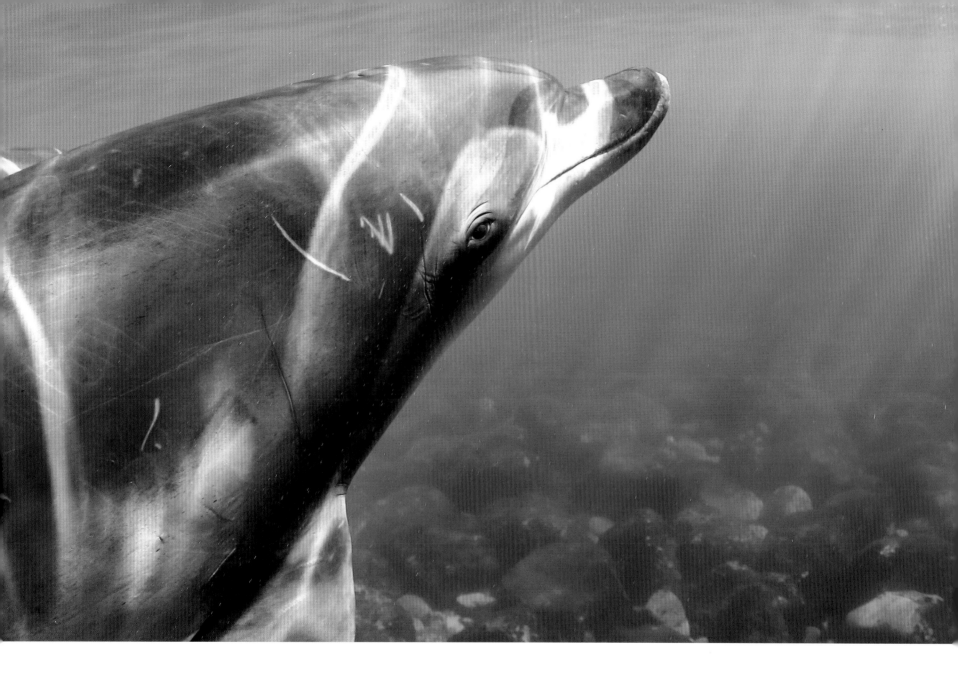

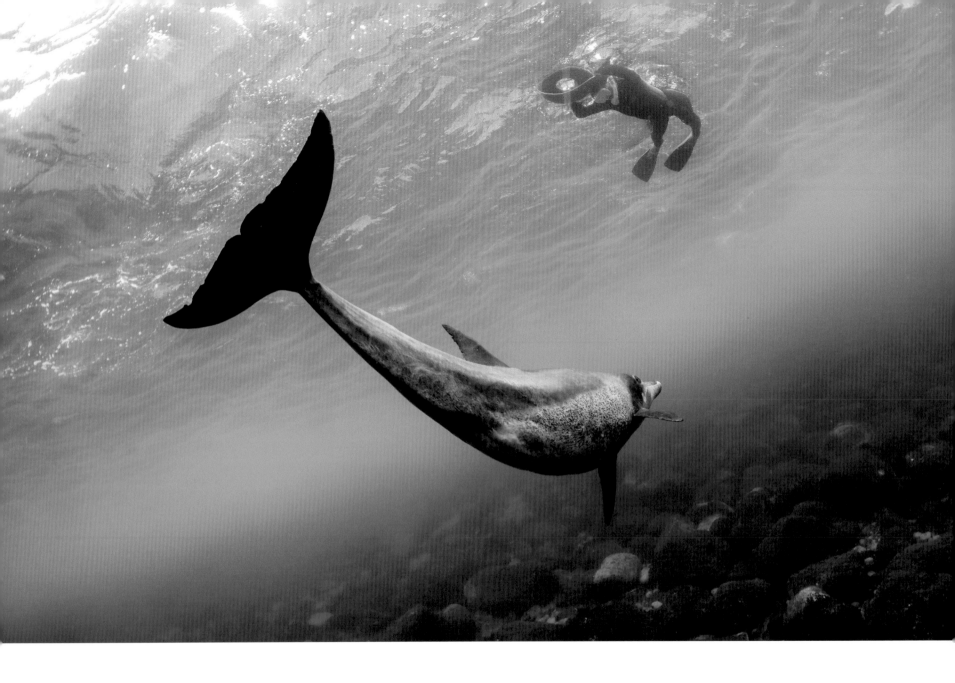

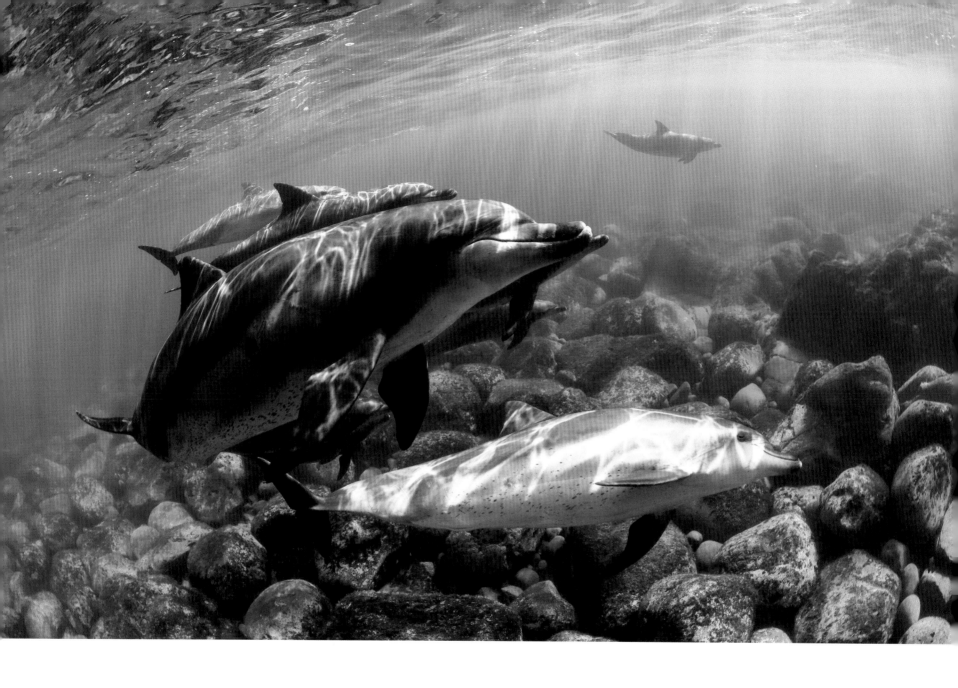

豚口普查和小海豚

我都已經舉好相機，準備按下快門那刻，
沒想到海豚媽媽突然一個翹孤輪般的姿勢，
硬生生截斷了小海豚的路線和我的視線！

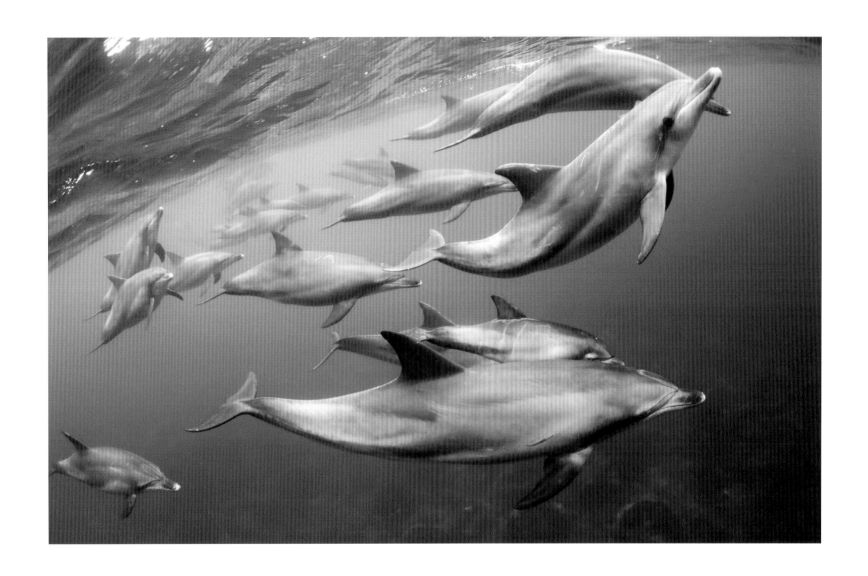

御藏島的海豚們常常呈現群體聚集，一起在島嶼周圍移動的狀態。

由於有詳細的「族群調查系統」（豚口普查），上頭清楚記載，生活在御藏島島嶼周圍的瓶鼻海豚，一直維持在 120 至 160 隻左右的群體數量，以及每年平均有 10 隻左右小海豚的出生率，而在 2018 年，甚至出現多達 20 隻新生小海豚的爆發潮，所以在那裡，會很有機會看到剛出生沒多久，還有著新生褶痕的海豚寶寶。

鯨豚母體與幼體在水中的相對位置，往往跟現場環境有很大的關係，例如當環境因素造成的影響和壓力較低，或者呈現相對穩定狀態時，經驗上鯨豚媽媽就比較不會顧忌寶寶所處的相對位置。

當你碰上個性比較 easy 的海豚媽媽，牠還會很自在地帶著寶寶從你身旁經過，有時甚至會讓寶寶游在靠近下水者的那側，或者是任由牠們好奇地亂玩亂竄。

不過印象很深刻的一次，那時我看到一組帶著新生兒的海豚群體，從不遠處朝我游過來，想說先下潛找到適當拍攝角度再等牠們經過。原本還看著小海豚搖頭晃腦，一副對眼前這名奇怪生物充滿好奇，想要一探究竟的樣子。我都已經舉好相機，準備按下快門那刻，沒想到海豚媽媽突然一個翹孤輪般的姿勢，加上旁邊同游不知是姐姐阿姨還是嬸嬸的其他海豚，也都很有默契地卡了進來，硬生生截斷了小海豚的路線和我的視線！

回岸上時，當我跟身旁同行夥伴們聊起，大家都非常驚訝於海豚們守護幼體的策略與默契。

不過呢，小屁孩就是小屁孩，在我後來上浮的過程中，小海豚還是抓到了空檔，從海豚媽媽的防守範圍落跑，一副做壞事得逞般的調皮身形，靠近我繞了幾下，才又被抓回去。

小孩子想做的，跟大人想的，真的就是完全不一樣啊！

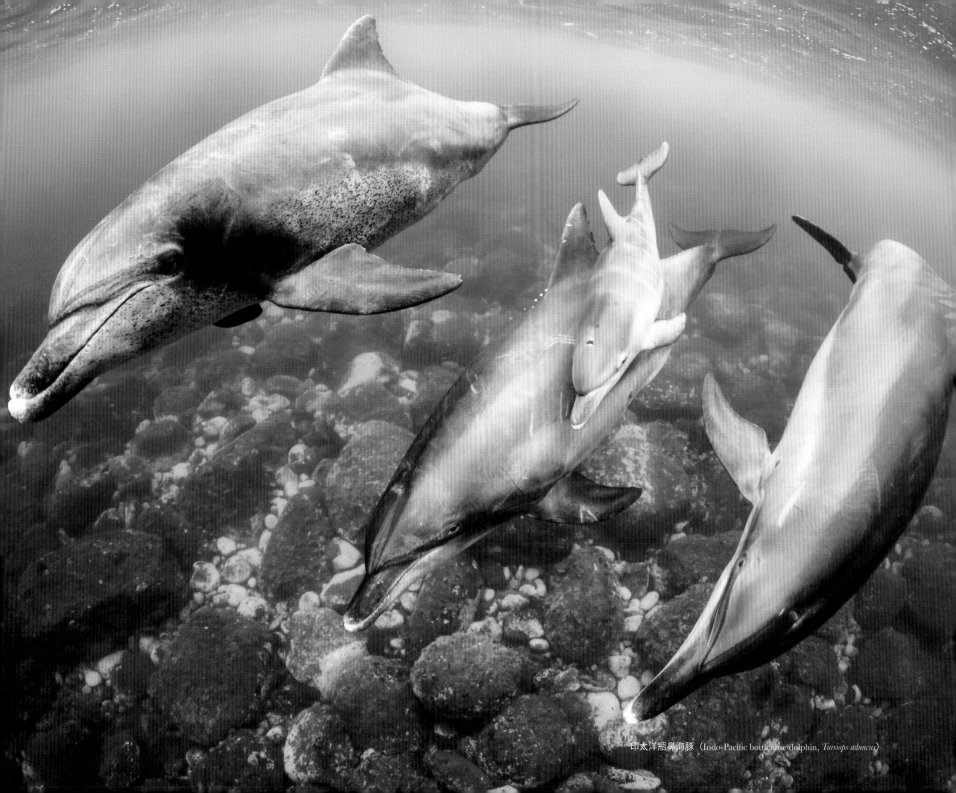

印太洋瓶鼻海豚（Indo-Pacific bottlenose dolphin, *Tursiops aduncus*）

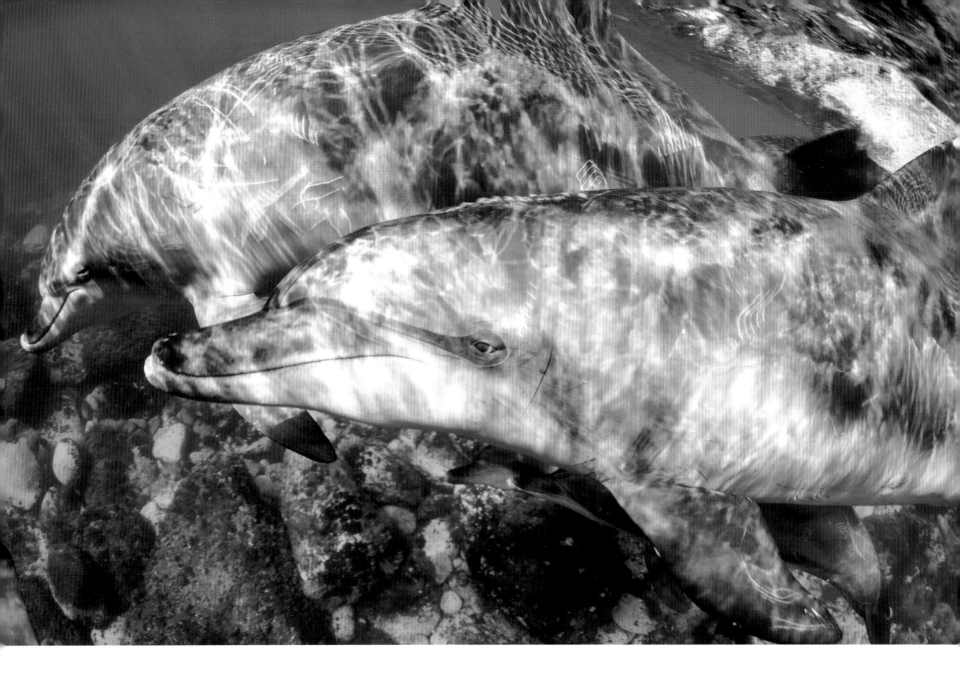

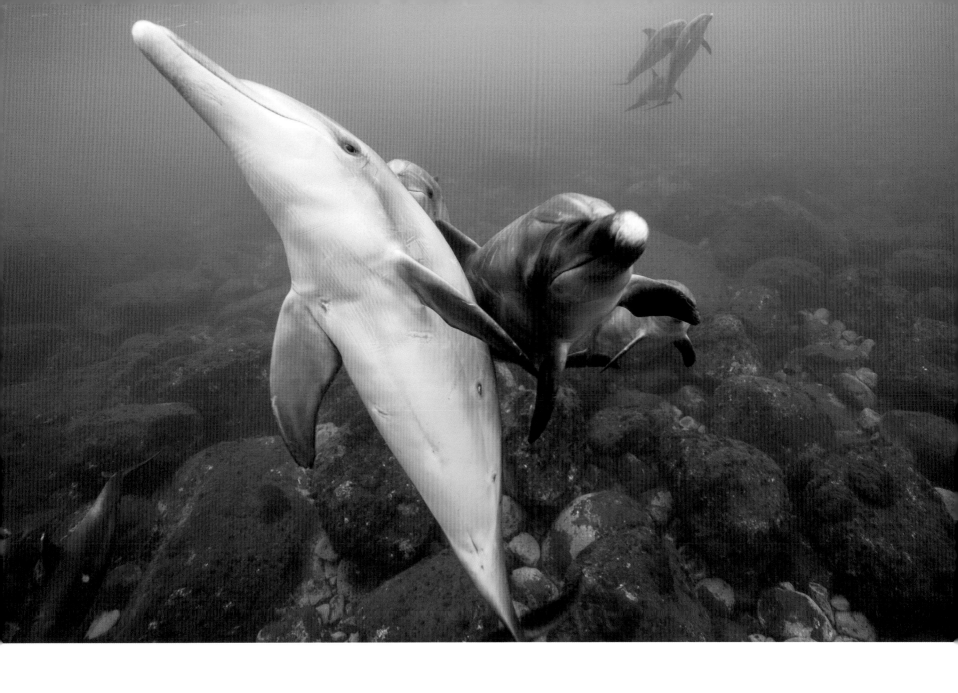

相對於讓寶寶靠近的 easy 母子對，也有謹慎阻隔的海豚媽媽。

關於傷痕

兩三天前碰到這隻被咬的海豚時，
牠身上還沒有那麼誇張的傷痕。也就是說在這幾天當中，
不知牠在何時何地歷經了一場「生死格鬥」。

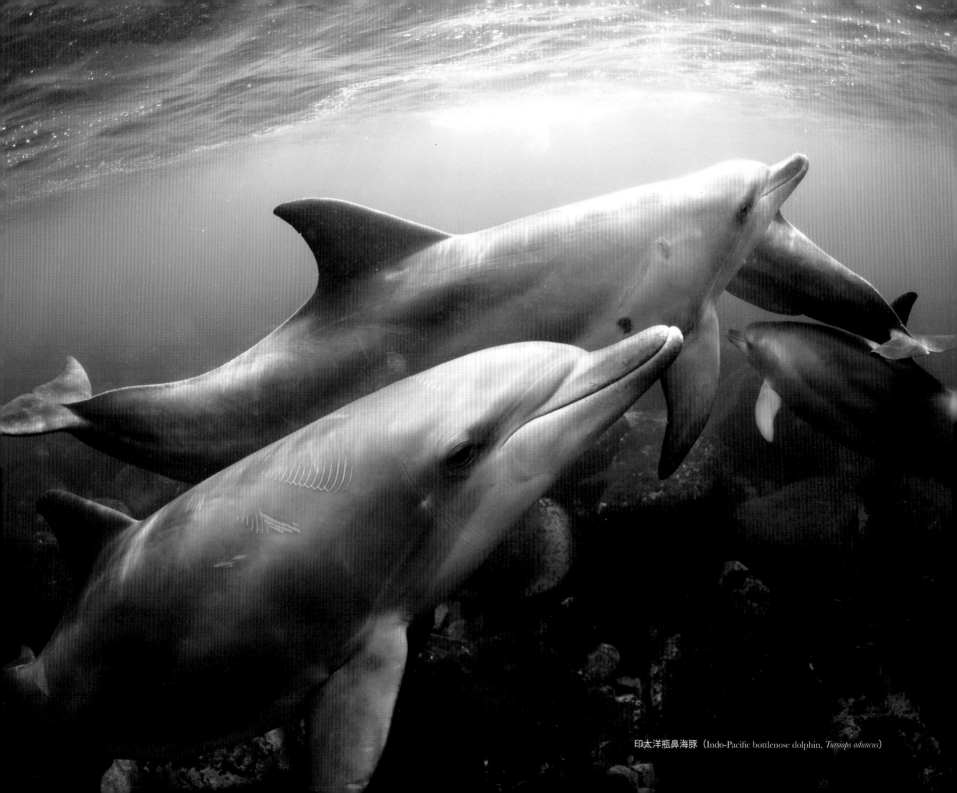

印太洋瓶鼻海豚（Indo-Pacific bottlenose dolphin, *Tursiops aduncus*）

鯨豚身上有大大小小的傷痕不是什麼稀奇事，從同伴間嬉鬧、打鬥，
到達摩鯊咬的圓餅狀傷口，或甚至因為人為因素，網具、船隻所造成
的嚴重傷害。某些特徵顯著的傷痕很容易辨別，某些則否。

海豚身上常常可以見到有著固定間距，如梳子刮過般的傷痕。這樣的傷痕多是海豚之間互咬而造成
的，且因為不同種類的牙齒密度也不一樣，所以甚至可以用痕跡間距來判斷是同種之間互咬，還是
被其他種類所攻擊。

另一種在鯨豚身上常見的傷痕，則是被棲息在深海的「達摩鯊」（Cookiecutter shark, *Isistius
brasiliensis*）所咬出的圓型傷口，因為傷口往往近乎完美的「圓餅乾型」，所以達摩鯊又有著
「Cookiecutter」的英文名。

之所以特別提到鯨豚身上的傷痕，是某次在御藏島上，我連續兩天看到有關「傷口」特殊案例。

首先，某日下午我見到五、六隻海豚群體在眼前大打出手，其中體型比較大的成年海豚不停張嘴咬
著其他幾隻應該是比較年輕的海豚，最後從我面前近距離經過時，我拍下了其中一隻年輕個體的近
照，並且很清楚看見被咬的齒痕傷口還隱隱約約透著紅色。

第二個狀況是發生在隔天，我看見另一隻尾幹下方有著明顯咬痕的海豚，發現當下立即拍了幾張
quick shot，而且這個咬痕似乎是來自於大型掠食者，也不知道是不是鯊魚之類的海洋生物，而兩
三天前碰到這隻被咬的海豚時，牠身上還沒有那麼誇張的傷痕。[5]

也就是說在這幾天當中，不知牠在何時何地歷經了一場「生死格鬥」（應該吧～），然後歷劫歸
來！！！

5　其實看多看熟悉後，靠海豚身上比
　　較明顯的特徵，疤痕、缺刻、色塊
　　，滿多時候都能分辨是不是同一隻
　　海豚，這就很像貓奴看貓咪主子看
　　久了一樣。但是，有時候牠們動作
　　很快，或者身上特徵不明顯的時候
　　，還是得回頭去比對前後期拍攝的
　　照片才能清楚確認。

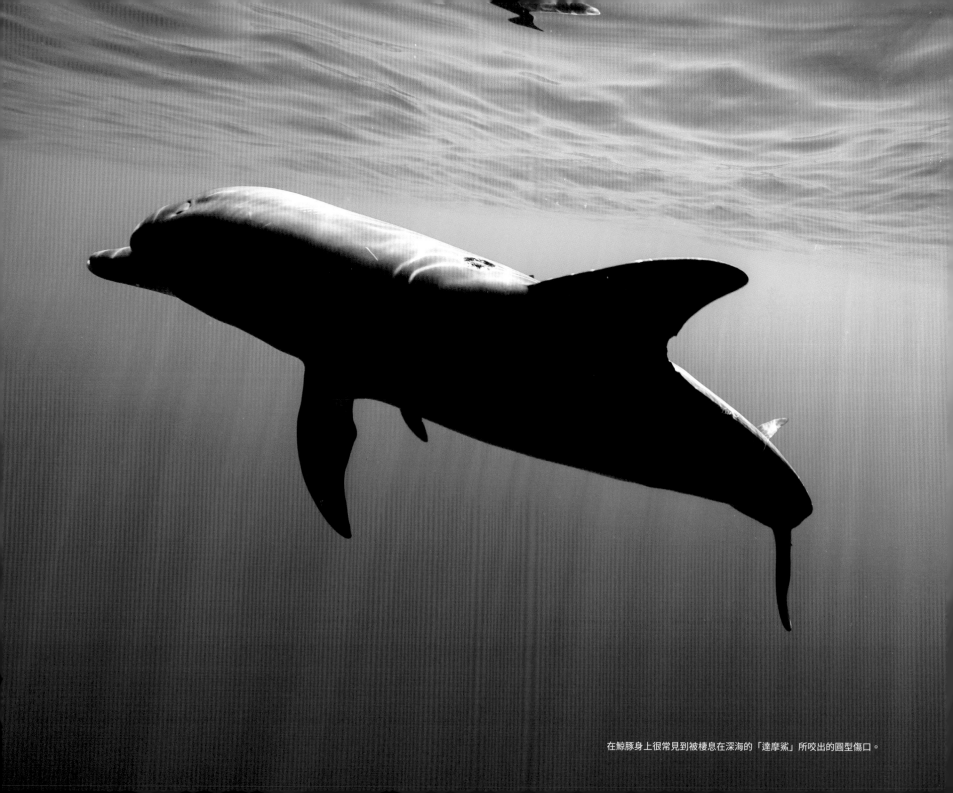

在鯨豚身上很常見到被棲息在深海的「達摩鯊」所咬出的圓型傷口。

10℃ 低溫保鮮

自從踏入這些冷到讓人想罵髒話的地區拍攝，
才讓人深刻了解能漂在溫暖又清澈的海水中
還是最舒適宜人的啊！

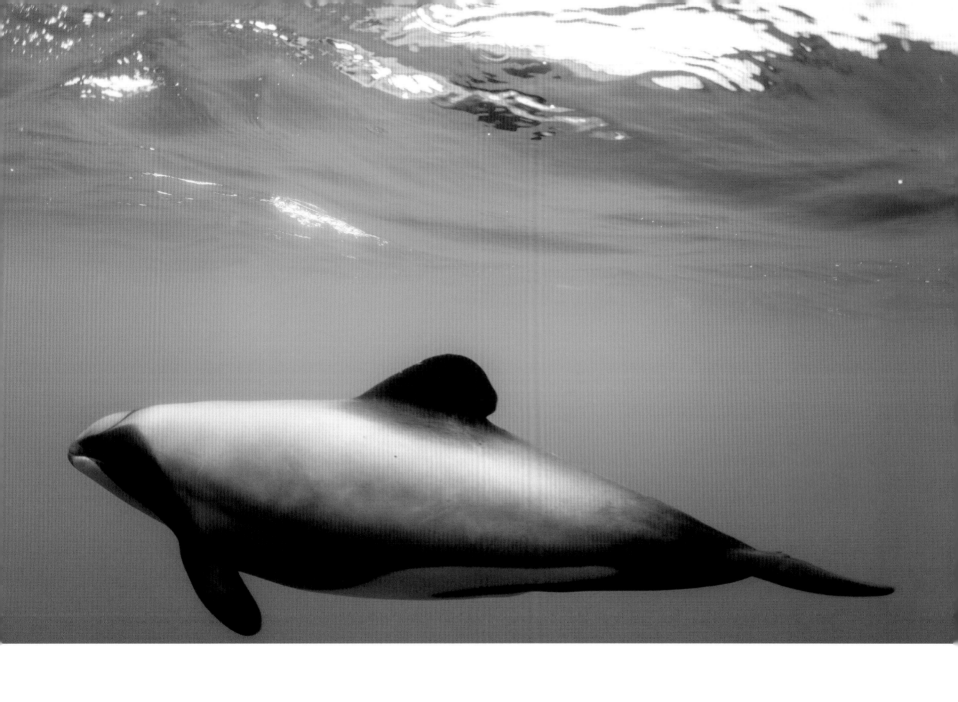

斑塊色彩對比明顯的赫氏海豚（Heaviside's dolphin, *Cephalorhynchus heavisidii*）長得很卡通，但是在水中速度快如鬼魅一般。

大部分台灣朋友習慣從事水域活動的溫度，多半落在相對暖和的攝氏 20 多度，不過還是有許多人在世界上不同地區不同溫度的水中活動，當然也就包括了極地，甚至冰層之下的極端環境。我也是因為一路跟隨著鯨豚的分布，涉足寒冷水域進行拍攝，也有著多次跳入低水溫中的經驗！

不論是迎著從南極吹拂而上的寒風的紐西蘭南島（South Island）拍攝「赫氏海豚」（Heaviside's dolphin, *Cephalorhynchus heavisidii*）和「暗色斑紋海豚」（Dusky dolphin, *Lagenorhynchus obscurus*），或是到阿根廷瓦爾德斯半島（Península Valdés）拍南方露脊鯨，都得跳進 10°C 左右的海水之中，以及水溫只有 2 ～ 4°C 的挪威北部極圈內拍攝虎鯨。而要在這樣的水溫下進行拍攝的工作，保暖裝備就成為必要之物。

一般在從事水域活動的時候，都會穿著防寒衣，其中又分為乾式與濕式。乾式就是完全將水隔絕於防寒衣之外，裡面甚至還可以多加衣物，以達到保暖效果；濕式防寒衣則是有著類似緻密泡棉的材質，以泡棉吸附水分的原理，讓身體周圍多了一層不流動，然後以體溫來加熱保暖的「水衣」。

當然每個人適應溫度的情況不同，所以就像在寒流來襲時，還是會看到有勇者們穿著短袖短褲上街一樣，我也曾在冰天雪地的極圈環境內，傻眼地望著當地下水者就穿著我們在溫暖海域用的 3mm 防寒衣出海，整天下來都貌似不受低溫影響般的生龍活虎，讓人訝異到嘴巴都合不起來了……

像我要跳進 10°C 的海水，就是身著 7mm 厚的濕式防寒衣；更寒冷的水域則是使用乾式防寒衣，但其實這樣的裝備本身就構成一項負擔。例如在紐西蘭，為了怕刮傷移動快速又靠近你的赫氏海豚，下水不能穿著蛙鞋，而穿了厚重防寒衣的人就像一顆「泡棉球」漂在水中，連維持姿勢都得花費一番力氣。

我也曾因保暖裝備不夠，或是為了搶拍，裝備來不及穿完就急著跳下水，而在禦寒措施不足的情況下直接泡在低溫度水裡，全身感受到的已經不是冷，是如同針扎般的刺痛感，而且很快就頭痛欲裂，拍沒兩張還是只能乖乖地游回船上。但不論是在哪個寒冷水域，即便整套防寒衣穿好好，為了相機操控的便利性，我通常也都不會戴手套。在下了水之後，都要先花點時間等兩隻手從刺痛感麻掉之後，才有辦法流暢地操控相機。

總而言之，自從踏入這些冷到讓人想罵髒話的地區拍攝，才讓人深刻了解能漂在溫暖又清澈的海水中還是最舒適宜人的啊！

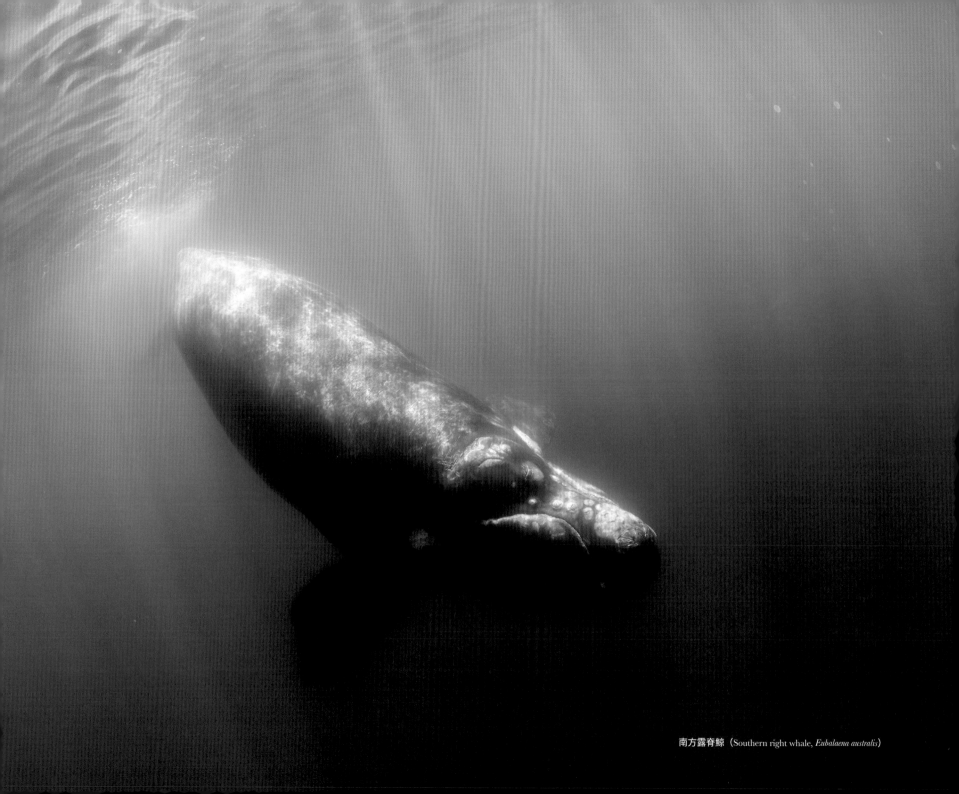

南方露脊鯨（Southern right whale, *Eubalaena australis*）

瓦爾德斯半島

當我閱讀巴塔哥尼亞文獻時，
常常看到在高原上就可眺望鯨魚活動的描述。
沒錯，這裡是一個漫步在海岸邊
就能清楚看到鯨魚噴氣此起彼落的地方。

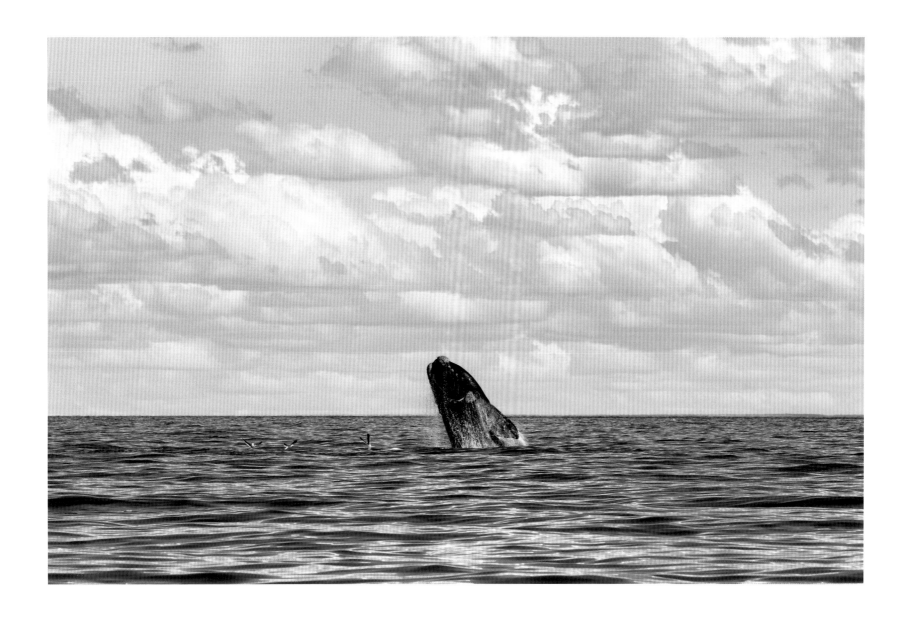

南方露脊鯨（Southern right whale, *Eubalaena australis*）

位在阿根廷中部「巴塔哥尼亞」（Patagonia）的「瓦爾德斯半島」，是一個從廣闊陸地伸出至大西洋的半島地形，整體面積只比台東稍大一些些，因爲有著豐富的生態環境，以及是許多野生動物的重要棲地，讓它從 20 世紀中期開始，先是減少開發與居住、成立國家公園，到 1999 年被列爲世界自然遺產。

不過在這些保護區域劃設以前，當地其實有著蓬勃發展的漁撈產業與城鎮，如今則是整座半島只有一個入口城鎮——皮拉米德斯港（Puerto Pirámides）以觀光產業維生，讓來訪的旅遊者住宿、出海賞鯨，以及至島上遊覽。

因爲那充滿喜感的大大頭、頭頂上的疙疙瘩瘩、圓滾的胖胖身軀，以及像是咖啡豆鏟形狀的下顎，然後加上密合的上顎，形成微笑般的彎曲嘴緣線（完全沒有稱讚的感覺），所以「露脊鯨科」（Balaenidae）家族成員們一直是我覺得醜的可愛莫名（又補一槍）的鯨種，也因此一直在尋找能「一親芳澤」的機會。

不過相對生活在北半球高緯度的「弓頭鯨」（Bowhead whale, *Balaena mysticetus*）、命運乖舛瀕危的「北方露脊鯨」（North Atlantic right whale, *Eubalaena glacialis*），似乎比較有機會能遇見悠游在南半球的南方露脊鯨！

最大體長可達 18 米、體重約 60 至 80 噸重的南方露脊鯨，在牠們棲息的緯度範圍內，還算是能被廣泛目擊到，在澳洲、紐西蘭、南非、阿根廷等地區都有牠們的蹤跡，也發展出相應而生的賞鯨產業。只是單純在水面上觀察是一回事，想要下水拍攝牠們所需申請的拍攝許可、船隻安排又是更複雜的事情了。

當我閱讀巴塔哥尼亞相關文獻，或是影片的時候，常常看到在高原上就可眺望鯨魚活動的描述，甚至還能藉此進行長時間的鯨魚觀察。沒錯，這裡是一個漫步在海岸邊就能清楚看到鯨魚噴氣此起彼落的地方。

只是不同於東加的大翅鯨、斯里蘭卡的抹香鯨、御藏島的瓶鼻海豚，這些鯨豚種類都是我在台灣就接觸過，才又出去遇見牠們，而南方露脊鯨眞是一個之前完全沒碰過的種類。所以也是在實際出海觀察之後，很多對牠們的認知也是從那時一點一滴在腦海中累積。

就像我們原本知道，牠們嘴部上方與兩側有看似藤壺般的硬皮，或是表皮上的「鯨虱」（whale lice，鯨類表皮的寄生物）都是露脊鯨的特徵。只是

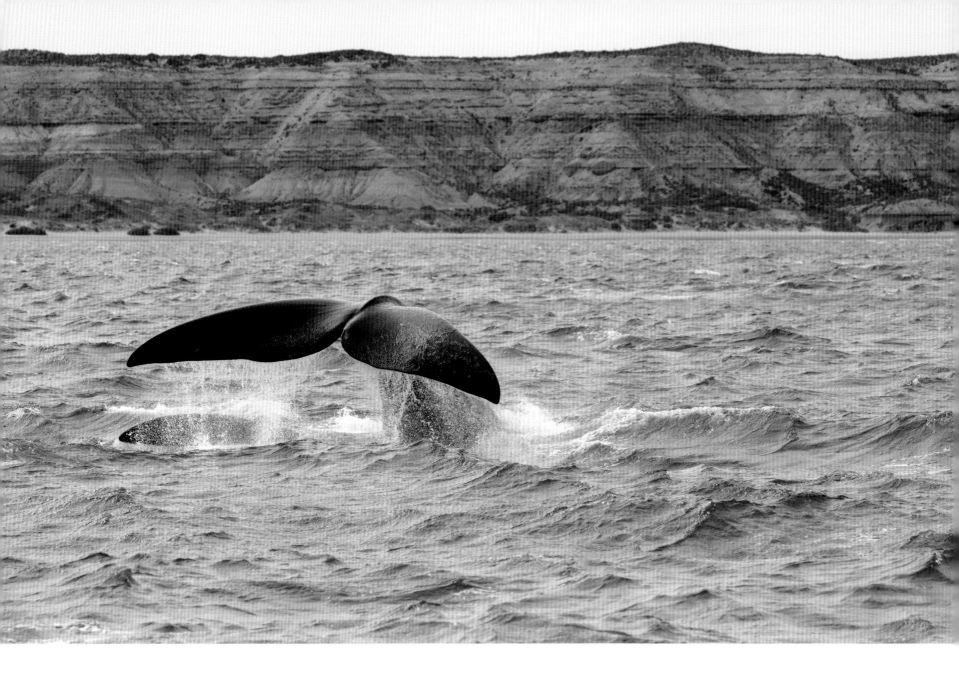

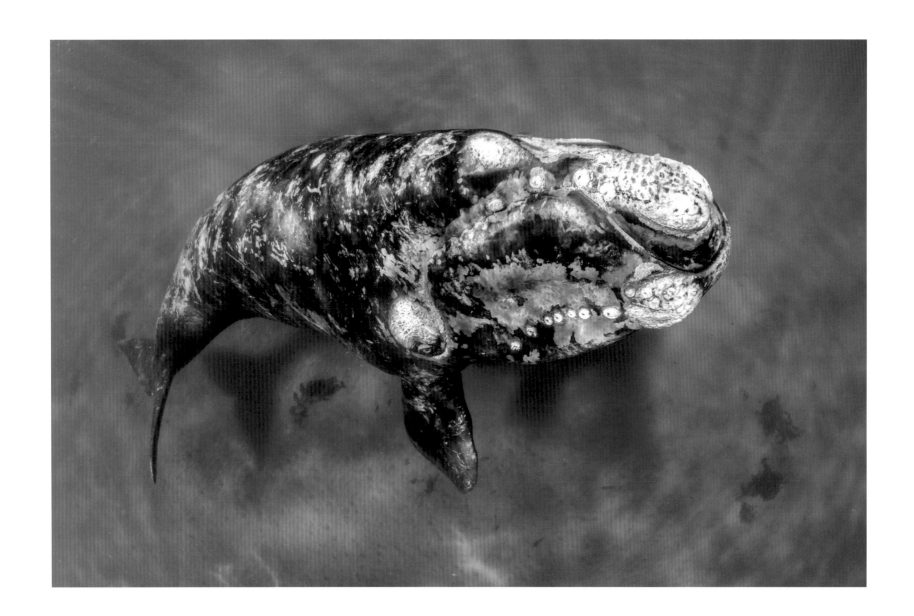

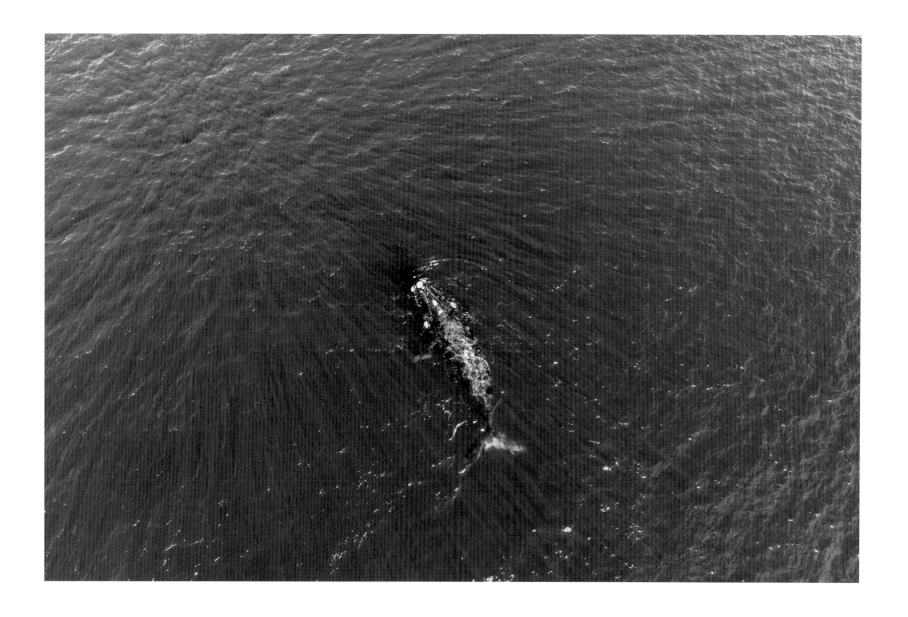

原本在我認知中，牠們的嘴部應該是平坦的，只是長有一個厚厚球狀的硬皮組織，結果實際看過才知道，那裡根本就有個凸出來的「麵包狀肉塊」，而上面只有覆蓋著薄薄的一層硬皮而已⋯⋯

就如同第一年到東加一般，我重新進入到一個全新海域，開始慢慢認識新的鯨豚好朋友。

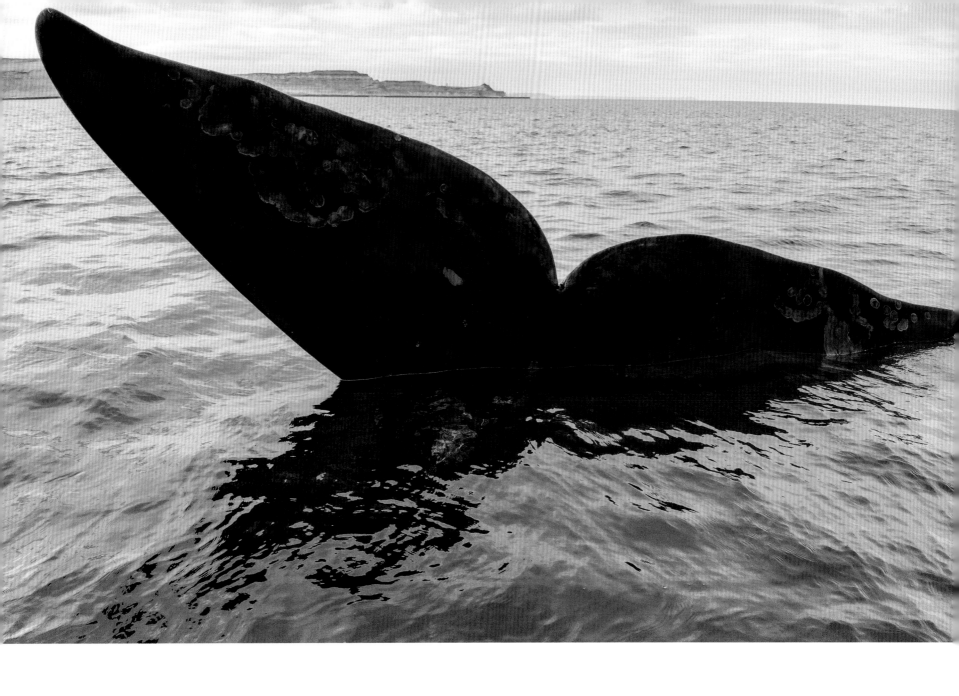

在當地經常可以看到南方露脊鯨倒立漂浮著，尾鰭如風帆般的景象。

Patagonia 之鯨

牠們會張著弧形大嘴，露出密密麻麻的鯨鬚板，

左邊一隻漂過來，右邊一隻晃過去，

在水裡像耕耘機來回犁田般，搖頭晃腦地來回巡游濾食。

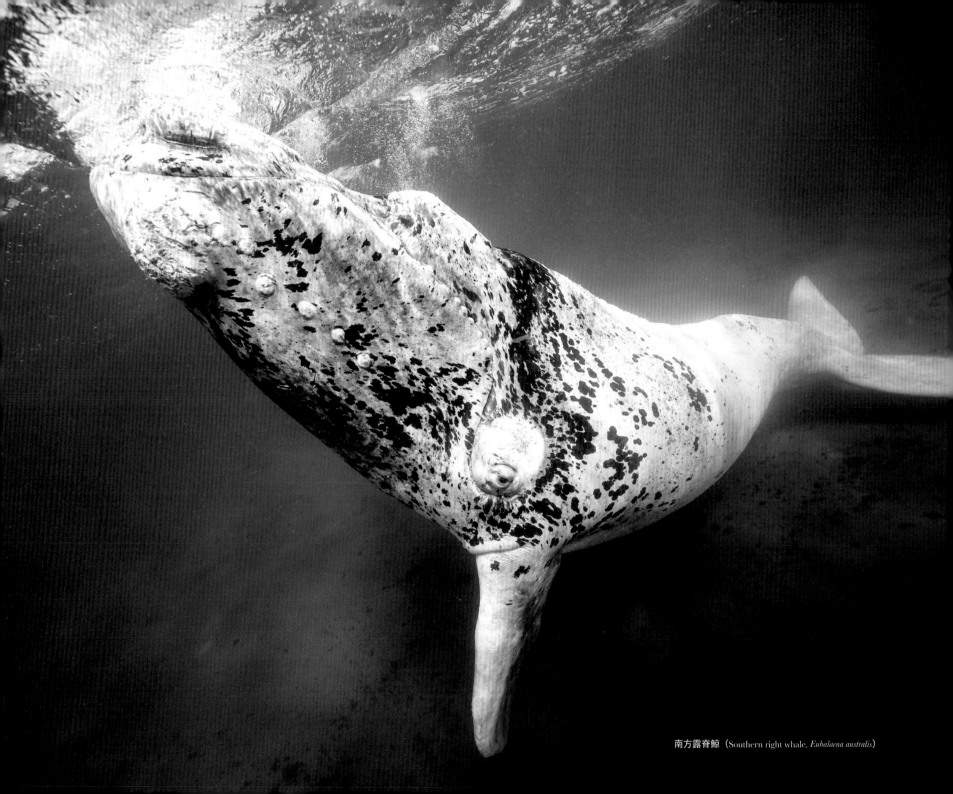

南方露脊鯨（Southern right whale, *Eubalaena australis*）

身為一個受「奇怪長相」鯨種感召的鯨豚瘋狂愛好者，為了追尋牠們的身影，我開始蒐集資料，卻傻眼於南非下水區域的海水能見度常常混濁如味噌湯，至於阿根廷海域的能見度雖然稍好，但也是五十步笑百步；幾經思考評估，最後決定來去阿根廷的巴塔哥尼亞一探究竟，朝聖每年冬季遷徙至此育幼的南方露脊鯨，這也是我首次踏足南美大陸。

不過真的要跳下水，還是得硬著頭皮來面對水溫低、能見度很糟這兩項難題才行。

為了達到良好保暖效果，防寒衣通常都是比較貼身的設計，所以在每此出海前都要先花個十幾分鐘，把自己像灌香腸一樣地塞進防寒衣裡面。又是貼身、又是類緻密泡棉材質，不難想像這樣的衣著穿在身上，連轉個頭、舉個手都格外地費勁，更不用說因為這樣材質有著相當程度的浮力，讓我必須另外加掛 9 公斤配重才得以順利下潛，或者說更像下沉?!

硬到不行的下水拍攝狀態

那麼拍完了水下，回到船上之後呢？當然就只能全身濕漉漉等待再次下水的機會來臨，又或者舉著長鏡頭拍攝水面上的行為。

阿根廷位屬高緯度國家，太陽從早上 6、7 點爬上來之後，要到晚上 7、8 點才會掉下去，加上當地的季節是冬末春初，白天氣溫只有攝氏 15 度，

好險這時候防寒衣還擋得住。但真的讓人鼻水「貢貢流」的是為了等待太陽下山，拍攝餘暉色溫的時刻；除了溫度陡降，濕衣的寒氣逼體之外，還要抵抗防寒衣本身的彈性，長時間舉著長鏡頭。

等到天暗回到陸地，我們都是一邊脫防寒衣一邊全身抖抖抖外加手臂好似廢了的狀態，再趕回飯店沖熱水。照這樣的時間流程，每天吃完晚飯都已經是 10 點多的事情，再把隔天的裝備整理一下，差不多就陣亡倒在床上。

能見度不佳則是另一項壓力的來源。當你身處在能見度只有 5 米，甚至更差的煎茶般綠色海水中，然後面對動輒 17、18 米長的成鯨，那巨大身軀可能隨時就像一堵牆般出現你面前，要不然就是看著牠們朦朧的輪廓從不遠處游開。

雖然牠們多半也就是緩緩地從你身旁漂過，再順便好奇看你一眼，但還是讓人每次下水都呈現神經緊繃的狀態。在這情況下，幼鯨基本上比成鯨容易拍攝許多，相對小的身型也更易於整隻呈現在畫面之中，體型大的成體

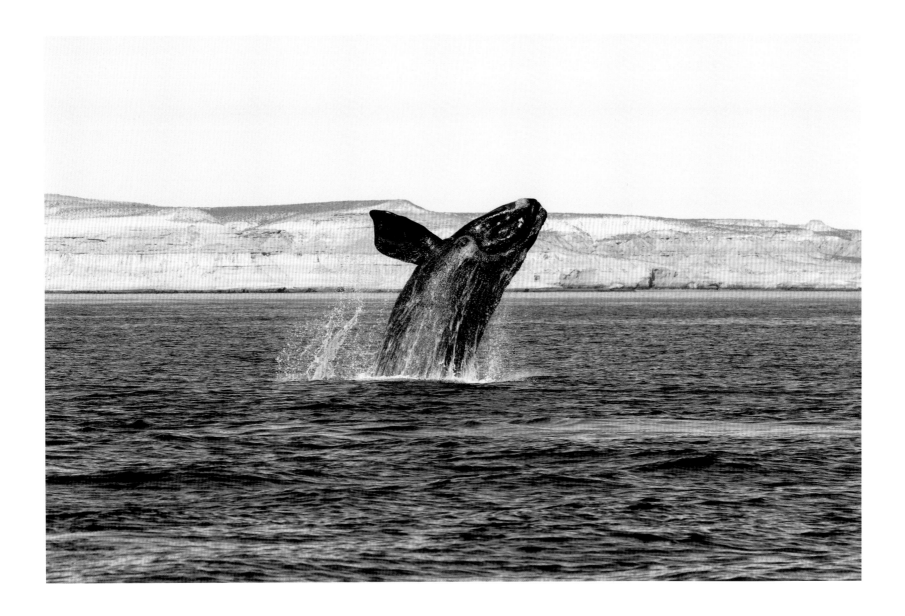

則是常常因為混濁的海水而見首不見尾。

低環境溫度、厚重的裝備、混濁的能見度、長時間海上工作，都讓在瓦爾德斯半島拍攝這件事變得硬到不行。

可愛又奇怪的南方露脊鯨

初次下水接觸南方露脊鯨時，理所當然地把拍攝大翅鯨的經驗拿來借鏡，想說要先確認出母鯨的所在位置，再依照母鯨的反應評估如何接近與拍攝。結果，後來才知道這種「大塊呆」的鯨魚媽媽多半也是個性憨慢，鯨魚寶寶常常都跑老遠去玩耍了，還是不見媽媽蹤影；不像大翅鯨媽媽都是亦步亦趨地跟在寶寶旁邊，不過這也得看牠們所在環境中是否有一定的危險因子存在。

然後，牠們真的長得可愛又奇怪無誤；如同咖啡杓般的下顎，加上一個蓋子般有肉凸跟硬皮的上顎，眼睛就位於嘴裂的後方，船舵般的方厚胸鰭，與看似圓潤的體型，加上在水中搖頭晃腦的悠閒樣子，真的會讓人誤以為就是個動作緩慢的大塊呆。不過等實際看到近 18 公尺長、40 噸重的牠們在水中活動得如此靈巧迅速，就知道那完全是個誤解啊！

對我來說，要到不同場域實際觀察之後，才能真正瞭解各式鯨豚種類的行為模式。像是在淺到見底的海域，四、五隻鯨豚個體展現的社交行為就是相互蹭來蹭去，攪到整個海域充滿揚沙，伸手不見五指，在這情況下沒人會想在牠們周邊活動。

又或者你會看到牠們張著弧形大嘴，露出密密麻麻的鯨鬚板，在水裡像耕耘機來回犁田般，搖頭晃腦地來回巡游濾食。而且浮游小生物們假使都會聚集在某處，就會出現多隻南方露脊鯨在同一個海域捕食的景象——左邊一隻張著嘴漂過來，右邊一隻張著嘴晃過去。有時候，甚至連還在喝奶的小鯨也會有樣學樣地張著嘴跟在媽媽身旁，很可愛，只是不知道有沒有吃到東西就是了。

還有一個我到當地才知道的特殊現象，白化的鯨魚個體在這邊出現的比率其實非常高，比率約為 5% ～ 7%，依照當地研究人員的說法，這些白化的個體長大之後，並不會繼續呈現白色，而是以灰色系居多。但照片裡的幼體也因為身體是白色，在水裡就像盞螢光燈一樣，把周圍的懸浮物都照亮了，感覺就像《史努比》裡，身旁總飄散著灰塵的「Pig-Pen」一樣。

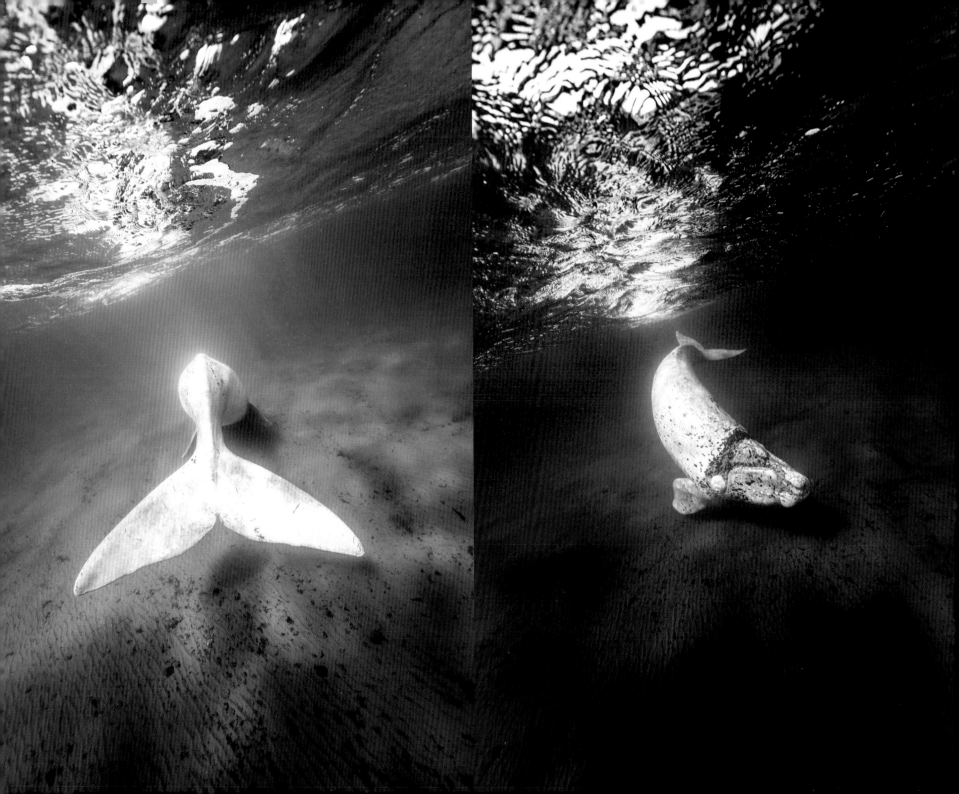

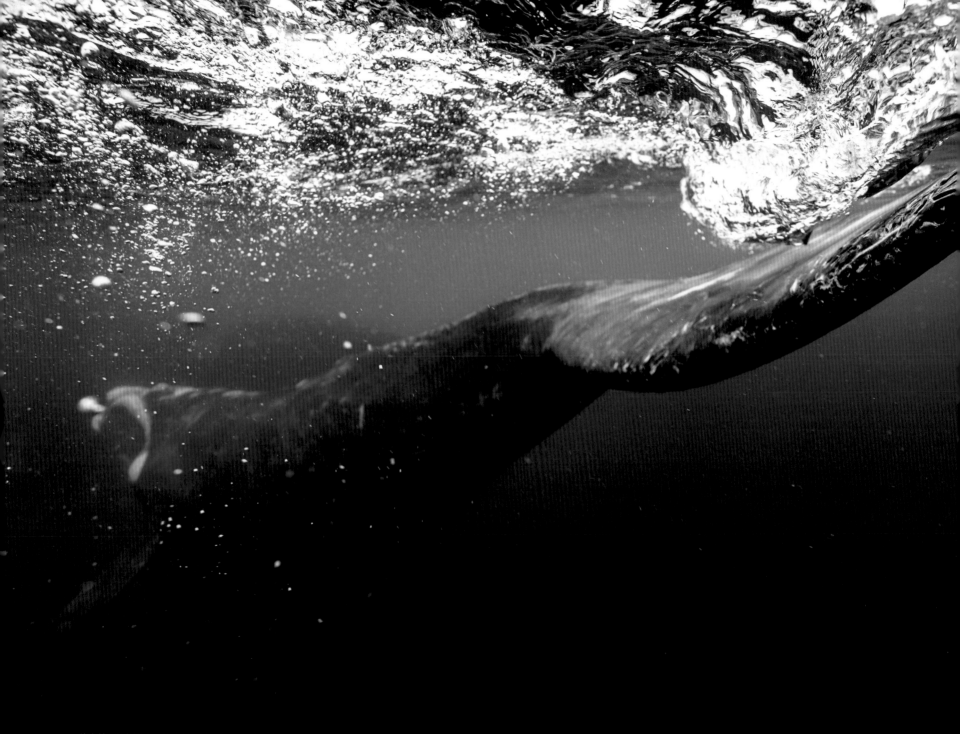

可能由於環境相對安全的關係，所以比起更加的大翅鯨寶寶都緊跟在媽媽身邊，這邊不論是哪種體色的幼鯨個體，都常常獨自地離母鯨很遠。

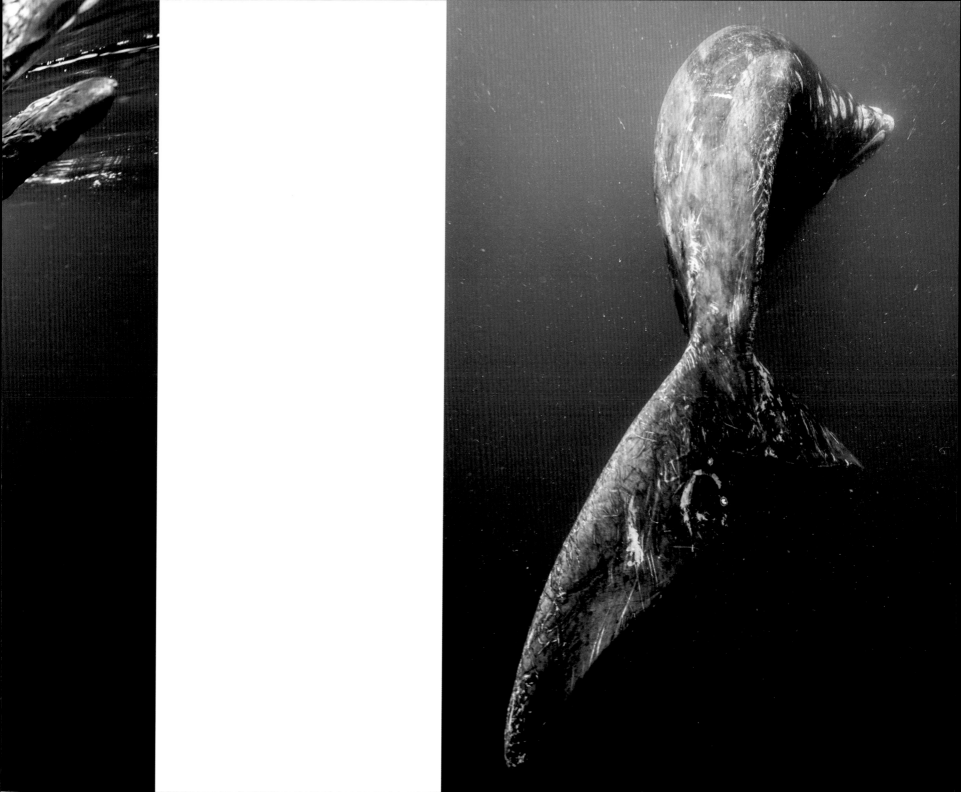

巴塔歌尼亞的
其他動物們

除了鯨豚、鰭腳目動物之外，

瓦爾德斯半島的陸域生態也是相當精采，

我們會在路途中遇見穴鴞、巴塔哥尼亞豚鼠、小犰狳和麥哲倫企鵝等等。

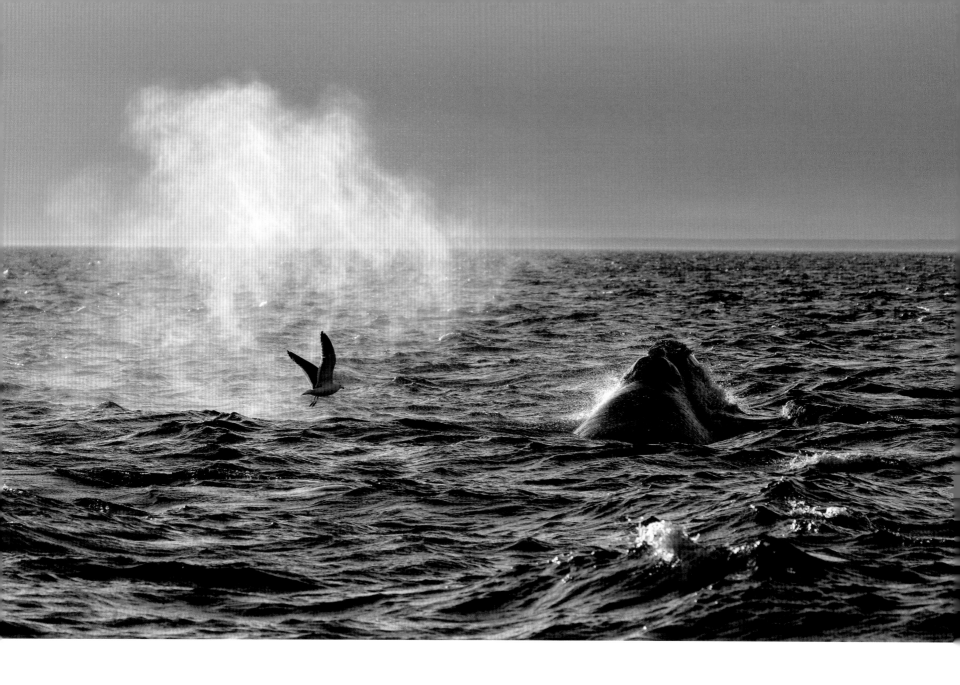

黑背鷗（Kelp gull, *Larus argentatus*）

瓦爾德斯半島除了是南方露脊鯨哺育幼鯨的重要場域之外，也是各種生物，以及有趣與獨特生態現象發生的聖地；陸域範圍有著諸如原駝、美洲鴕、小犰狳、臭鼬等物種，海洋之中則有著南方露脊鯨、南美海獅、南方象鼻海豹、麥哲倫企鵝、虎鯨棲息於沿岸海域。

許多生態紀錄影片所拍攝，虎鯨衝上海岸捕食海獅、海豹等鰭腳目（Pinnipedia）動物的行為，即是發生在瓦爾德斯半島。延著半島的海岸線，散布著眾多南美海獅（South American sea lion, *Otaria flavescens*）與南方象鼻海豹（Southern elephant seal, *Mirounga leonina*）的族群，而在近岸海水中游動的虎鯨，就會看情況伺機而動，利用海浪沖刷上岸的力量乘浪上岸，獵捕無視危險在岸緣活動的個體，再順著海水退去的力量回到海裡。

由於每年春季是這些鰭腳目動物產子的旺季，所以也是虎鯨利用此種獵食方式——上岸捕捉還不知道地球很危險的新生幼獸們——的高峰期。但如此特殊的獵捕行為對虎鯨來說也具有一定程度風險，牠們有可能因為沒有估計好海浪來回的力道，而發生卡在岸上擱淺死亡的窘境……

另一個被科學文獻或科普媒體廣泛報導的事，則是早年半島上的漁村漁業發展興盛，大量漁獲處理產生的「廢棄物」，提供當地的黑背鷗（Kelp gull, *Larus argentatus*）充足食源，致使牠們的數量爆炸性增長。但因為劃設為保護區之後，漁業活動戛然而止，人們從居住地離開，這些龐大的黑背鷗族群竟然發展出在空中等待露脊鯨浮上換氣，再俯衝而下啄食背肉的特殊行為。

起初我還端著相機，想說要來捕捉夕陽下海鷗與大鯨同框的浪漫畫面，一

段時間之後越看越奇怪，才驚覺這是在諸多文章和報導中提到的獨特生態現象。

瓦爾德斯半島的天氣變化非常之迅速，可能早上還吹著北風，中午風停，到了下午又刮起了大南風，完全沒有季節規則可循。只要是風浪過大，當地海巡就會宣布所有的賞鯨船都不能出去。

除了鯨豚、鰭腳目動物之外，瓦爾德斯半島的陸域生態也是相當精采，我們會在天氣不好無法出海時，驅車前往海灣等等看能否幸運碰到虎鯨衝上岸獵食（即便天氣不好還是想看鯨豚）。在路途中，就遇見住在地洞裡的穴鴞（Burrowing owl, *Athene cunicularial*）、世界上第二大的嚙齒科動物，但看起來比較像兔子與老鼠融合體的巴塔哥尼亞豚鼠（Patagonian cavy, *Dolichotis patagonum*）、全身披滿鱗甲與長毛，也是長得有趣又可愛的小犰狳（Pichi, *Zaedyus pichiy*），以及每隻都盤據在自己窩巢前面，不停鳴叫的麥哲倫企鵝（Magellanic penguin, *Spheniscus magellanicus*）等等。

不過雖然在路程上幸運看到了這些動物，但那個最令人引頸期盼的虎鯨獵捕行為，讓守候在壞天氣之下海邊的我們，吹飽灌滿了幾日的冷冽海風，除了看到被獵物們悠閒地晾在海岸邊之外，可是一隻虎鯨都沒看到……

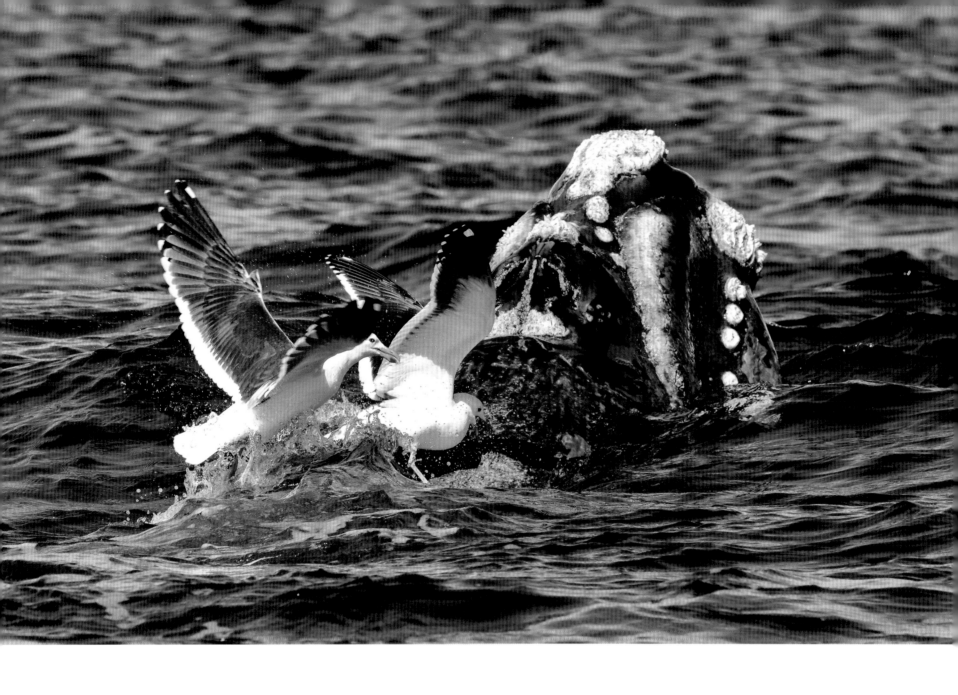

南方象鼻海豹（Southern elephant seal, *Mirounga leonina*）

麥哲倫企鵝（Magellanic penguin, *Spheniscus magellanicus*）

It's sad, but it's nature

那是非常新鮮的屍體，沒任何外傷，

特殊弧度的大嘴已經鬆開，中大型掠食者偏愛的柔軟舌頭依然健在，

只有小魚嚙食過的痕跡。

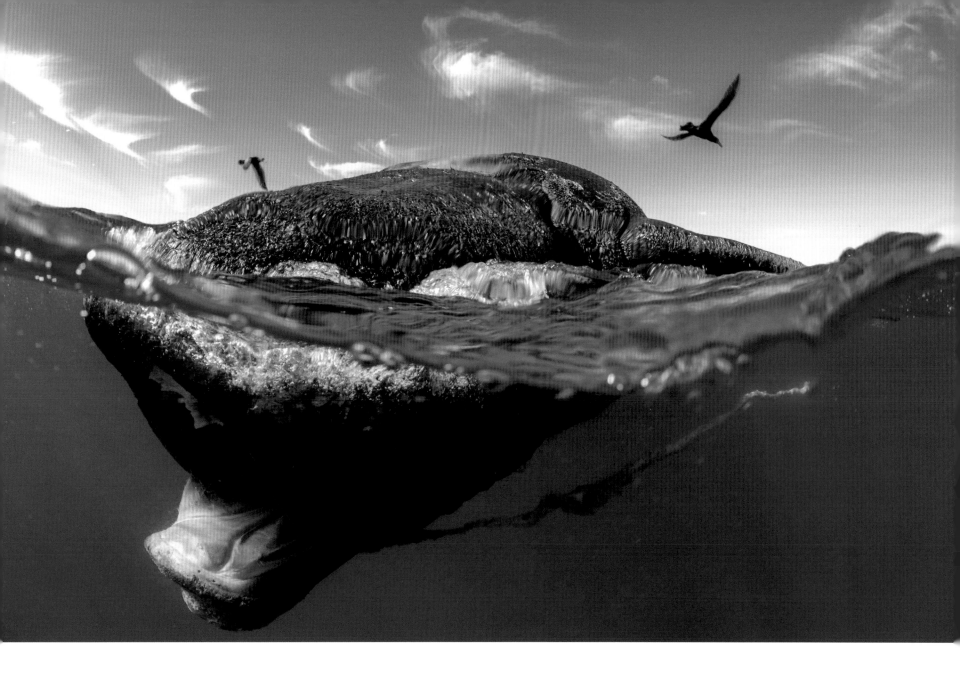

南方露脊鯨（Southern right whale, *Eubalaena australis*）

某年，那是我在瓦爾德斯半島下水的最後一天，有件很特別的事情發生了；那天我們遠遠就看見了，於是船慢慢停了下來，而讓我在當天第一次下水的，是一隻死亡的鯨魚寶寶……

遠遠地，我們就看到一個隨著浪峰起伏的軀體，海鳥們群聚在周圍，或飛，或站在幼鯨仰天的腹部之上。順著風向，明顯地可以看見一層油脂漾在下風處的海面上，因此船長跟嚮導一直提醒我，不要游到下風處，要不然除了會全身「臭毛毛」地回來之外，還會將滿是鯨屍臭味的裝備一路帶回台灣。

從上風處下水，我迅速地漂到屍體旁邊，還要不時往回踢一點，才能取景，也才不會撞上去。在水下實際碰過南方露脊鯨之後，就很清楚知道牠們與大翅鯨尺寸的差別，即便這隻死亡的幼鯨大家都覺得應該剛出生不久，但硬是比大翅鯨的幼鯨大上一號。

那是非常新鮮的屍體，沒任何外傷，特殊弧度的大嘴已經鬆開，可以清楚看到裡面的鯨鬚板，中大型掠食者偏愛的柔軟舌頭依然健在，只有小魚嚙食過的痕跡。體側旁邊拖著像是腸子般的臟器，仔細一看才發現那是從噴氣孔裡跑出來的。幾位專家看過，包括在多明尼加共和國研究抹香鯨 25 年的一對夫妻，都不確定那是什麼部分。不過大家一致認為幼鯨出生沒多久就夭折的機率很高，也可能是本來就是發育上有狀況的個體。

It's sad, but it's nature.

在水中的時候，我除了注意不要漂過頭跟撞上牠之外，另一個就是死命遠遠地咬緊呼吸管，因為我衷心希望，自己能維持滿身芬芳，還有健全的腸胃完成接下來的行程啊……

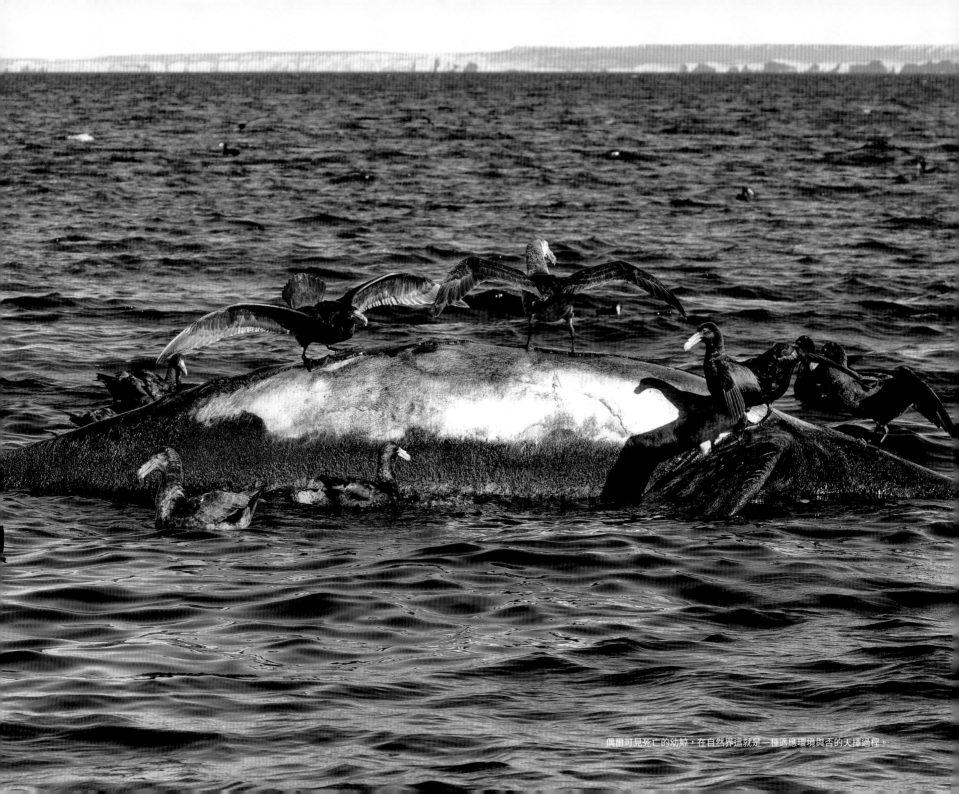

偶爾可見死亡的幼鯨，在自然界這就是一種適應環境與否的天擇過程。

虎鯨

虎鯨之所以稱爲虎鯨，
是因爲牠們在海洋中的位階就跟森林裡的老虎一般，
屬於最高階的掠食者之一。

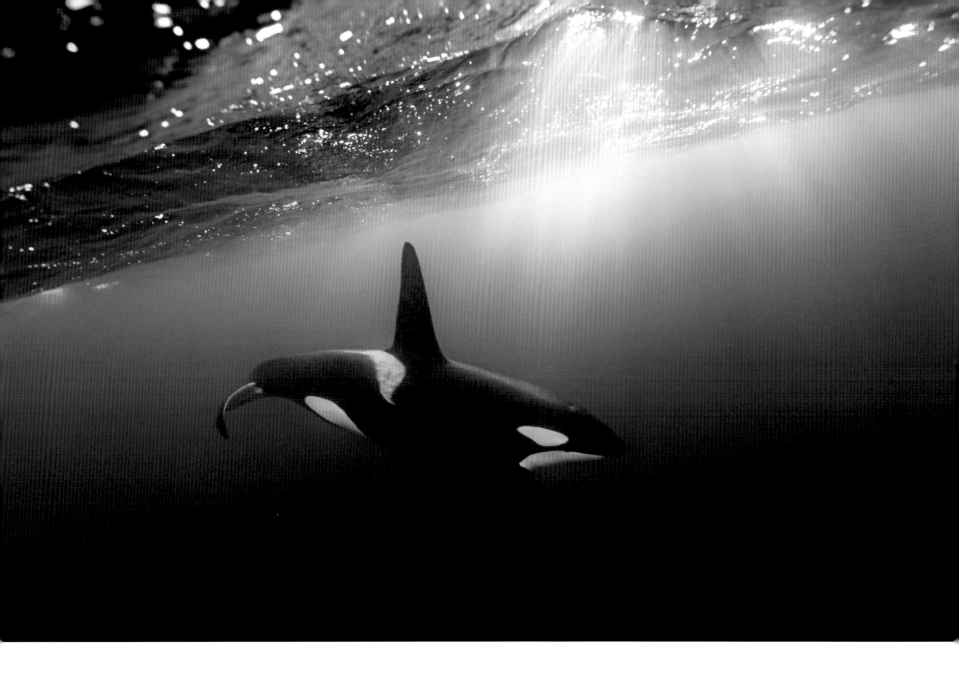

虎鯨（Orca, *Orcinus orca*）

虎鯨，廣泛分布在全球的大洋，從極地到赤道海域都有牠們的蹤跡，並依照其食性、生活型態而被區分為許多不同的類群。牠們除了有著黑白相間的顯眼配色，圓滾流線的壯碩身型，另外就是常被稱為「殺人鯨」的別名。

其實我跟身邊進行鯨豚相關工作的朋友，都不會用「殺人鯨」這個稱呼。虎鯨之所以稱為虎鯨，是因為牠們在海洋中的位階就跟森林裡的老虎一般，屬於最高階的掠食者之一。也因為牠們生活在各式各樣的海洋環境之中，所以從小小的鯡魚、海獅、海豹、海豚等海洋哺乳類，到動輒十幾二十公尺的大型鯨，都是牠們可能的獵捕對象。

挪威的虎鯨屬於「居留型」，以鯡魚為主食。這邊的鯡魚則有著隨著季節移動的習性；夏季會移動至挪威跟冰島中間的開放海域，冬季則多在挪威近岸，因此虎鯨大軍們也就採取跟在食物的屁股後面，隨著鯡魚群季節移動的生活模式。

我們大概知道，除非幸運剛好遇見捕食鯡魚群的虎鯨，不然平常虎鯨大概就是在海中閒晃尋找鯡魚群。所以下水的模式也跟我們預想的差不多，就是保持機動性，依照虎鯨群體游動方向判斷下水時機，我們會試著在牠們預計游經的路徑上與之相遇，但是不是真的順利，就得看每次的運氣了！

來挪威之前，心理跟裝備上也都已經做好面對嚴寒天氣的準備，但很多事情真的又是一次新的學習與經驗，包括了極圈地區的日照時間會隨著越接近冬季而縮短，每天可以出海的時間只有6小時不到，且逐日縮短10分鐘，到正冬前後幾週甚至就變成永夜的狀態。

另外就是這裡的太陽角度很低；正中午太陽的高度就如同夏季早上7點到8點一般。在這樣的環境條件之下，不難想像水下的光線狀況很糟，甚至只能用 ISO 6400、1/125、f4.0 左右的數值進行拍攝，幾乎是把相機設定值上推至臨界點邊緣，且虎鯨的移動速度往往比大型鯨來得快，所以也就更有機會因為失焦、晃動等狀況而懊惱不已啊！

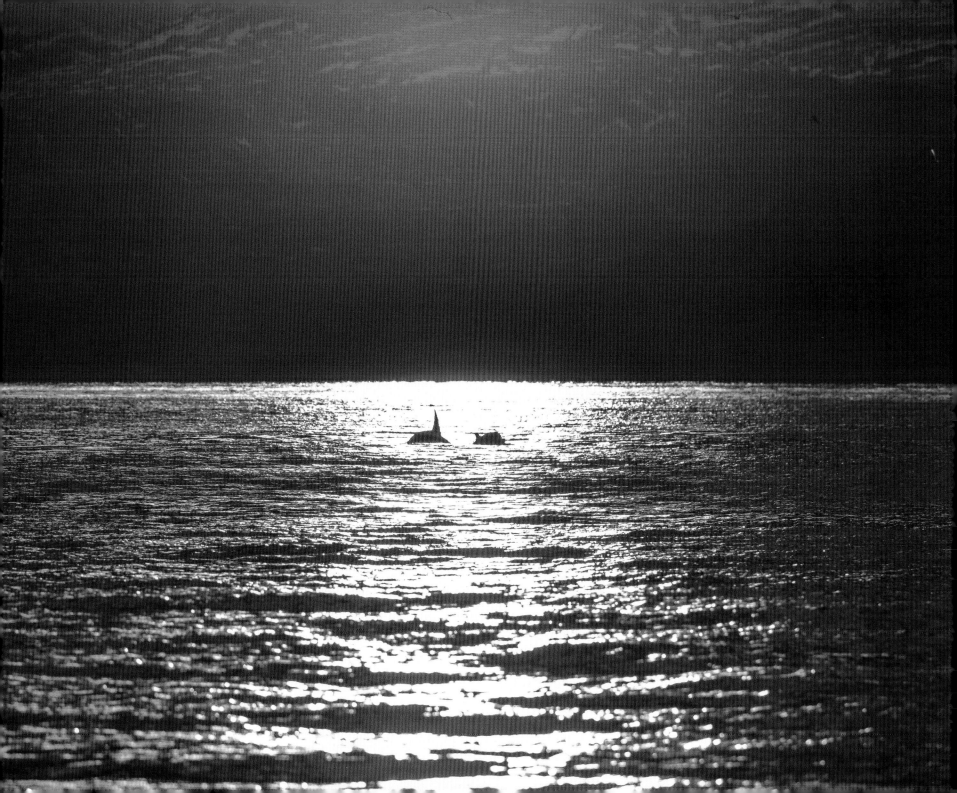

鯡魚狹灣

動物會因爲鯡魚群的生態而有不同的生存策略，
像虎鯨會隨著鯡魚群季節一起移動；大翅鯨等鯨種，
則是在初冬時節才會隨著鯡魚群來到挪威近岸。

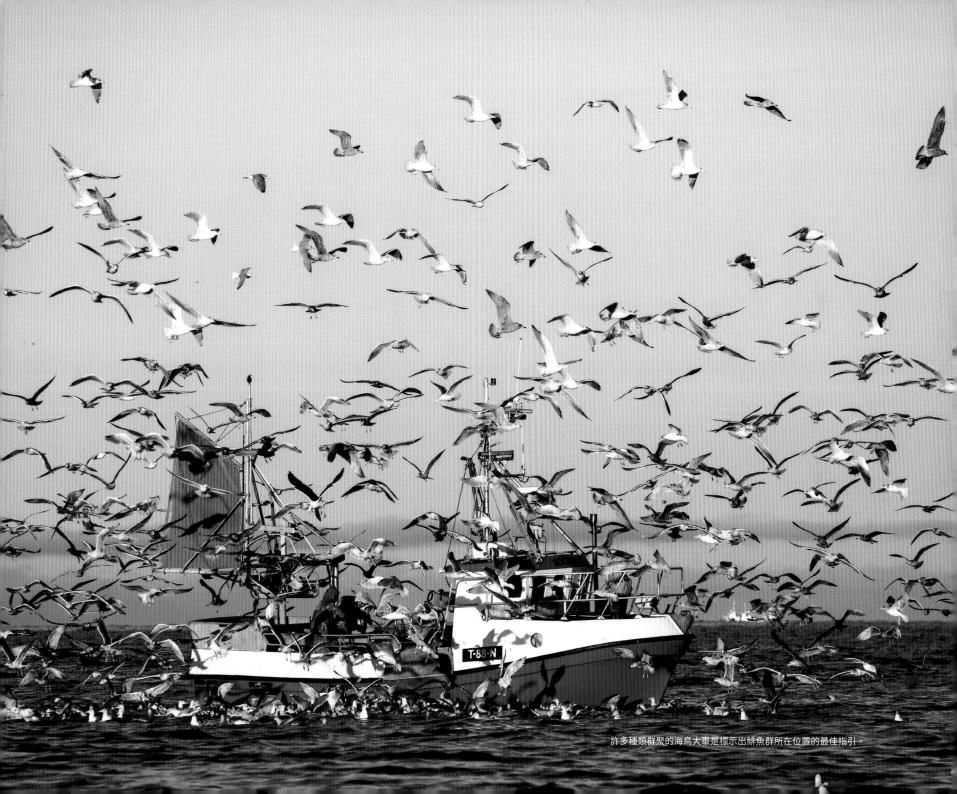

許多種類群聚的海鳥大軍是標示出鯡魚群所在位置的最佳指引。

當你有機會在冬季來到挪威北部海域，會發現這裡的一切幾乎都是圍
繞著海洋跟鯡魚打轉。從吸引了許多以牠們為食的野生動物，多種的
鳥類與鯨豚、捕捉鯡魚的傳統漁業、因漁業而生作為基地的城鎮，到
近年由於觀賞這些野生動物而興盛的觀光業。

動物在生存方面，如果是以挪威海域的鯡魚（Norwegian spring-spawning herring, *Clupea harengus*）
為主食，則會採取各自不同的生活模式。

挪威這邊的鯡魚有隨季節移動的習性；夏季會移動至挪威跟冰島中間的開放海域，冬季則多在挪威
近岸。所以動物們也就因為鯡魚群的生態而有著不同的生存策略。像虎鯨是一年四季都死跟在食物
屁股後面，採取隨著鯡魚群季節移動的生活模式；大翅鯨跟其他的零星鯨豚種類，則是在初冬時節
才會隨著鯡魚群來到挪威近岸。

至於在海面上，手腳最快的通常都是以鳥類居冠。當遠方有數不盡的海鷗、魚鷹在海面上空盤旋之
時，通常就表示下方有鯡魚群存在，再晚一點才會看到虎鯨或大翅鯨等角色登場。

作業漁船周邊，想當然耳一定飛繞著滿滿的海鳥。除了可以較為輕鬆地捕捉漏網之魚外，甲板上現
成的漁獲，或者是殺魚時直接拋回海中的內臟，都是省時又省力的一口口食物來源啊！

那時，你就會看到穿著連帽工作的討海人們，在密集到讓人恐懼的海鳥大軍跟鳥屎陣雨裡，辛苦地
拉網、殺魚、趕鳥，甚至還要時時注意不要讓鳥降落在自己頭上才行……

拜見大王

雖然早已熟悉虎鯨的樣貌，
雖然只是從面前經過短短的幾秒鐘，
但還是因為有機會與海洋中的王者近距離照到面而欣喜若狂！！！

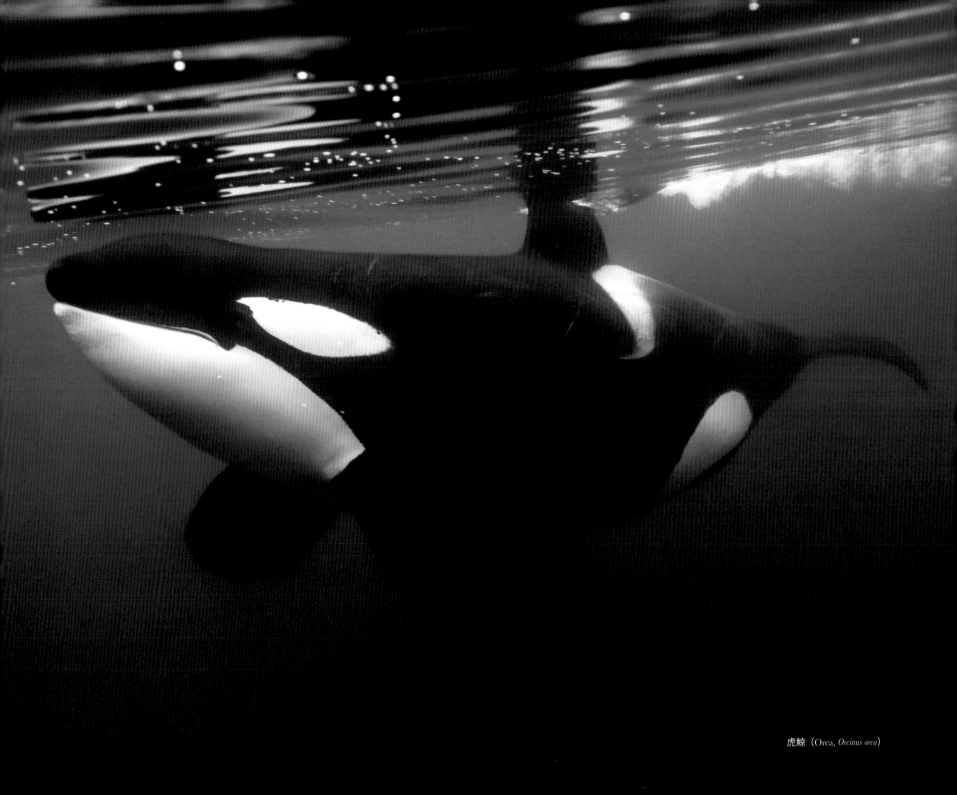

虎鯨（Orca, *Orcinus orca*）

虎鯨、大翅鯨之所以會來到挪威北方的峽灣，主要目的當然是捕食鯡魚群。牠們大部分的狀態是在尋找跟捕食魚群，對船隻或下水者通常會有一、兩次探查性質的靠近，也許是覺得「這些東西對我們沒什麼影響」，之後也就不太打理你了。

所以，即便有幾次剛好幸運地在虎鯨群體游動路徑上下水，牠們也就是維持自己的行進方向，不會特別遠離，但也不會像其他地方遭遇的經驗——好奇地過來打量一下——直到某天遭遇到了一群痛快捕獵鯡魚的虎鯨。

漂浮在鯡魚群魚球上方的我，望著深處隨著方向改變時不時閃爍的魚身、附近來回躬身下潛的虎鯨們，及從幽暗深處不斷冒出的細微氣泡，心想下面一定正發生著生死交關，但勝負早已確定的慘烈戰役。

我的食指扣在「相機 housing」（相機防水殼）快門板機上，全神貫注可能發生的任何動靜。雖然等待著從魚球突然蹦出的虎鯨讓我有點緊張，但我更擔心衝上來的不是虎鯨，而是幾隻聯合捕食的大翅鯨，那就慘了。

原先我整個人都很專心地盯著水中狀態，直到眼角餘光瞄到不遠處的海面上有些動靜。漆黑身影在暗墨綠的海水中越靠越近，那充滿氣勢的壯碩輪廓也越來越清楚，一隻成年的雄性虎鯨悠悠地晃了過來，張了嘴把海面上倉皇逃命的零星漏網鯡魚給吞食，同時以一副「這什麼怪東西」的態度打量了我一番之後，就從容轉身下潛。

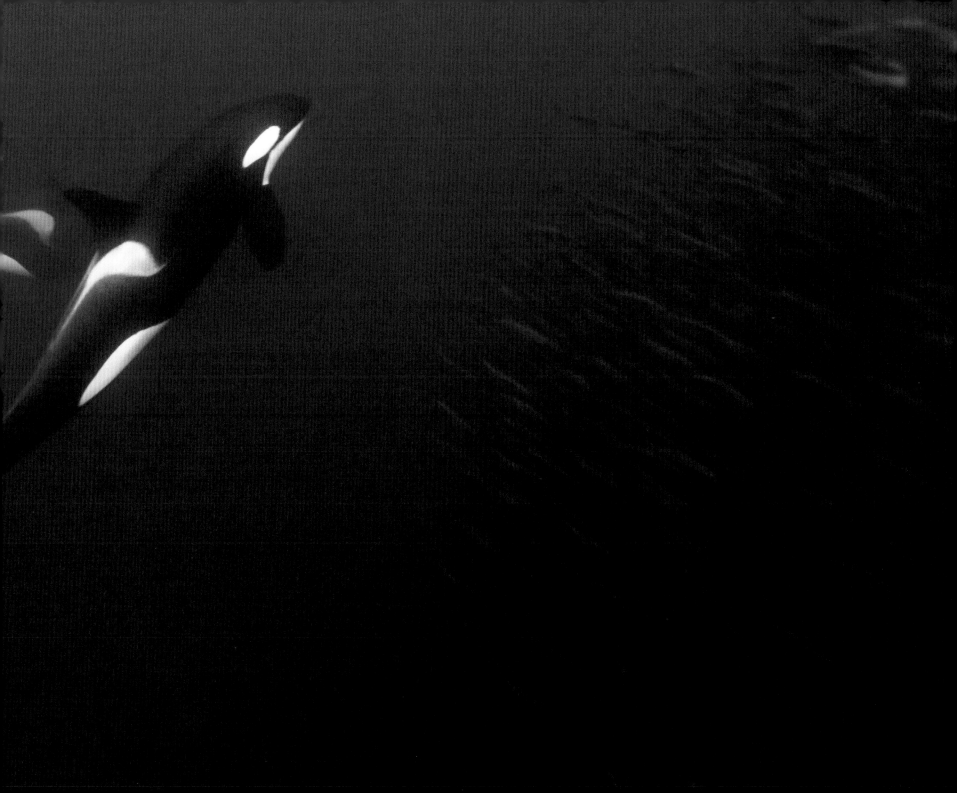

雖然早已熟悉牠們的樣貌，雖然只是從你面前經過短短的幾秒鐘，但還是因為有機會與海洋中的王者近距離照到面而欣喜若狂！！！

後來有朋友問「看到牠們在你面前張嘴，都不會怕嗎？」老實說，知道虎鯨懶得搭理人類，不過理論歸理論，實際上看到時心裡還是有抖了一下……

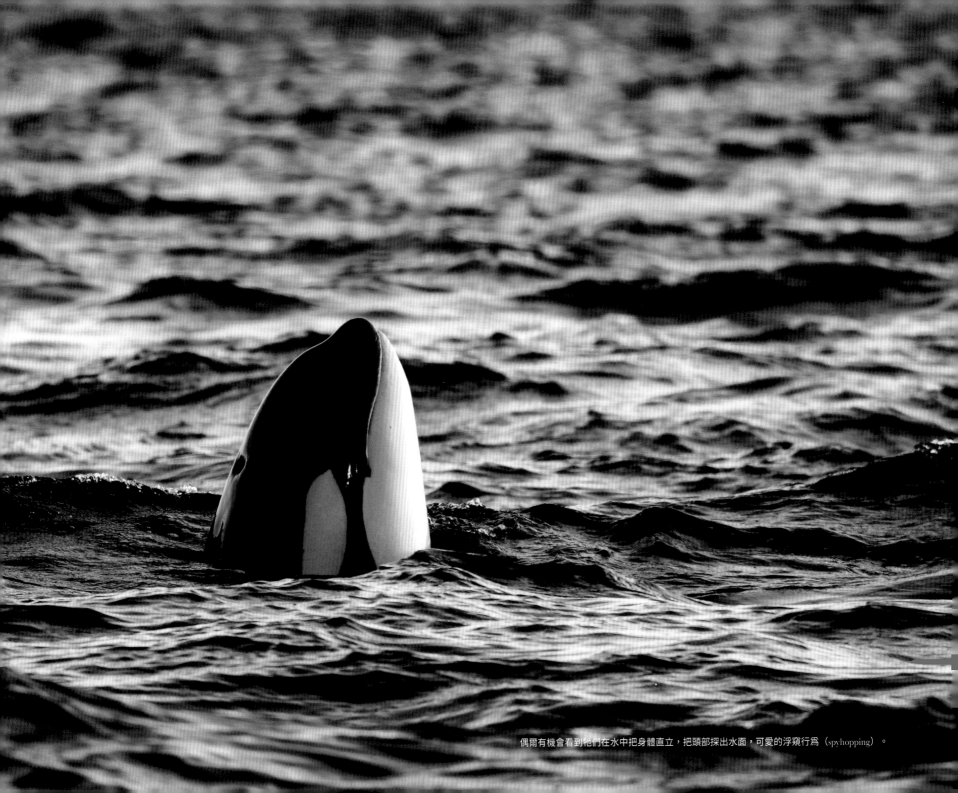

偶爾有機會看到牠們在水中把身體直立，把頭部探出水面，可愛的浮窺行爲（spyhopping）。

挪威虎鯨的鯡魚獵場

我們看著海面狀態就知道中大獎了，
船邊此起彼落的噴氣、毫無方向性的獵捕衝刺、
高聳的背鰭穿梭於眾人之間、
鯡魚甚至被逼得跳出了水面！

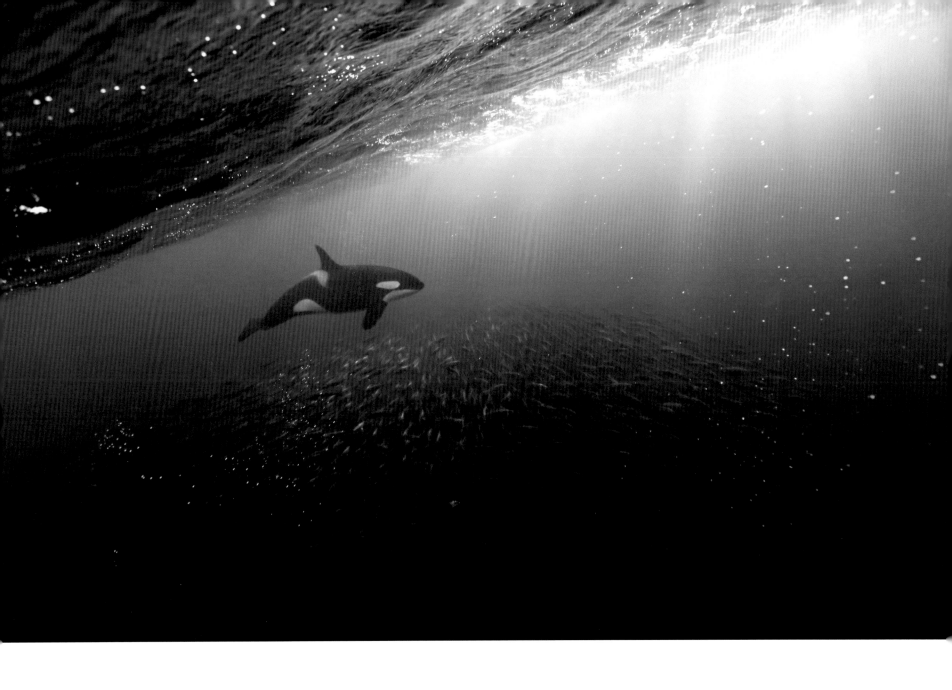

獵殺開始前寧靜、肅殺，且相對澄清的海域。

在北緯 70 度的挪威極圈峽灣，凍到皮皮剉冰天雪地之中，出海下水拍虎鯨的某一天，除了遇到船上工作人員口中「It's the best day of this season till right now」 的大規模獵食行爲之外，也因爲自己所用的裝備竟然在下水前臨時出了狀況，讓整個過程充滿了各種曲折與高潮迭起！

當天一早小船出了港嘴沒多久，我們就在峽灣對岸找到了一群呈現移動狀態的虎鯨家族，不過牠們飛快的速度讓人覺得「啊～今天可能又只能看著牠們持續不斷地往前跳跳跳的屁股（其實是尾巴啦），下不去了……」

花了一段頗長時間跟到了小海灣，本來想看牠們會不會在灣內稍事停歇，好讓我們有機會跳下去沾沾水。結果虎鯨們繞了個圈，絲毫沒要停下的跡象，等到一衝出海灣，整個大群體就立刻進入捕食鯡魚球的狀態。

原來，牠們從剛剛開始的那些衝刺啊、回圈啊、加速啊，就已經是在聚集圍捕魚球，替即將上演的獵殺大戲做好準備。我們看著海面狀態就知道中大獎了，船邊此起彼落的噴氣、毫無方向性的獵捕衝刺、高聳的背鰭穿梭於眾人之間、鯡魚甚至被逼得跳出了水面！

終於下水之後，無邊無際的魚球在眼前展現，看不出有多寬，也看不到有多深，只看見吃到忘我的虎鯨們，還有驚慌失措的鯡魚四處逃竄。看著牠們從離你很近的距離衝進衝出魚球，又或者於較深處用尾巴拍打震昏魚群，再不疾不徐地游去將毫無反應能力，四散漂浮於水層中的鯡魚，像趣味競賽吃糖果般地吞食。

看著被咬過的鯡魚，會很驚訝於虎鯨的精確與挑嘴，就像許多生態紀錄片都有提到，虎鯨捕食獵物之後，常常只吃某一個部位；除了理所當然會將整隻鯡魚吞食下肚，那些漂浮海面很大部分鯡魚的屍體，看得出只被咬了肚子部位，但頭跟尾都還有脊椎骨相連著，每隻皆然！

雖然早就知道這樣的事情，實際在現場看到的時候，如此精確的獵食手法，還是讓人感到瞠目結舌。

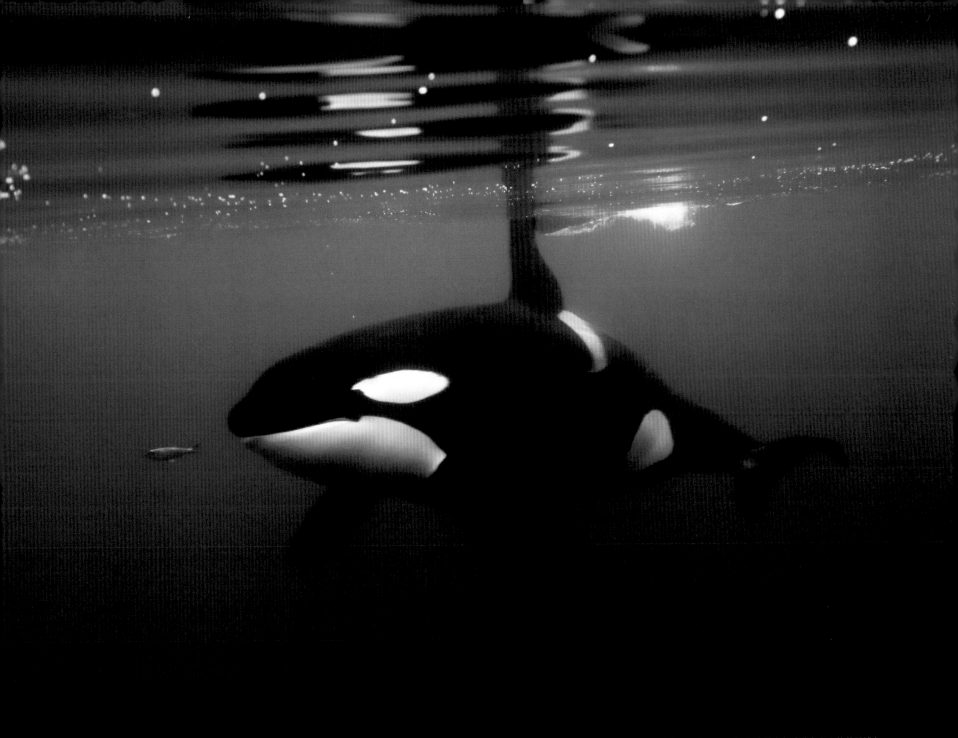

虎鯨（Orca, *Orcinus orca*）在追獵從魚球逃竄出來的菱鰭鯡魚

關鍵時刻拉鍊卡卡

大家忙亂著裝準備下水之際，可能因為新衣拉鍊卡卡的，
還有我禦寒內層穿太厚，我借來的防寒衣……拉鍊……竟然……
卡在……中間……拉不起來……

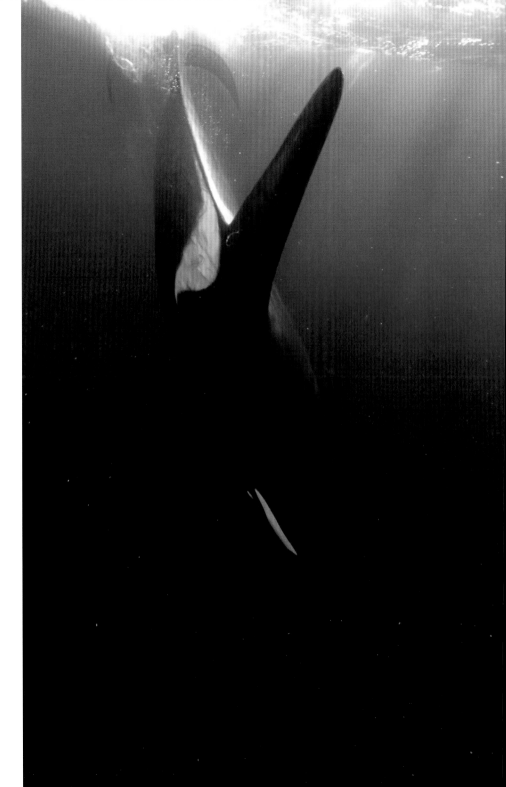

虎鯨（Orca, *Orcinus orca*）

雖然有幸遇到船上工作人員口中「Best day of this season」的鯡魚獵
殺大戲，但我其實差點因裝備故障而下不了水……

在極度寒冷的環境下水，往往需要穿著可將冰冷水體隔絕在外的乾式防寒衣。除了乾衣本體是以不
透水布料製作而成外，露出的頭、手部分則是由緊束的矽膠圈來達到水密效果。

不過在這趟來挪威出海的第三天，我帶來的乾衣頸部矽膠防水圈，也不知是不是因為太冷脆化了（同
行夥伴的面鏡帶也是這樣斷掉），總之它就是破～了～破～了～破～了。本來對下水已經死心了，
想說今年就「乎伊去啦～」，直到有位好心人將他未拆封的全新乾衣借給我，才讓下水這件事情再
次變成可能！

不過，就在我們看著眼前虎鯨群從緩慢繞圈到開始衝刺獵食，大家忙亂著裝準備下水之際，可能因
為新衣拉鍊卡卡的，還有我禦寒內層穿太厚，我借來的防寒衣……拉鍊……竟然……卡在……中
間……拉不起來……

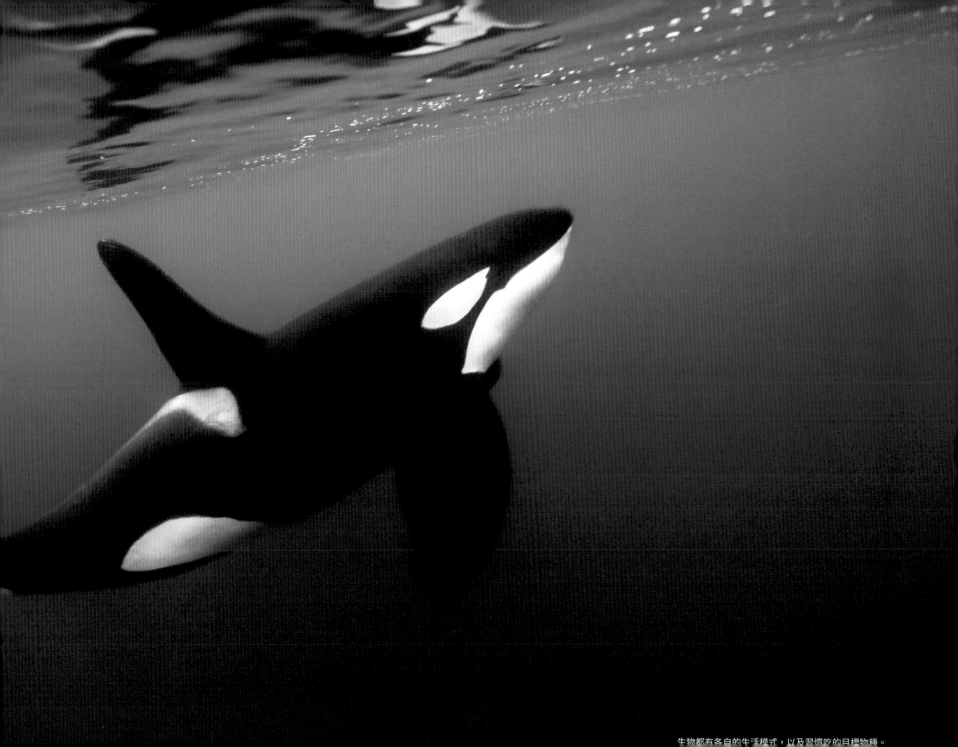

生物都有各自的生活模式，以及習慣吃的目標物種。

看捕食鯡魚這種事最分秒必爭，誰都不知魚球什麼時候會清空，虎鯨群什麼時候散場，最後我叫大家不要管我，趕緊先下水，拉鍊的事我自己處理就好。

船上工作人員問說要不要就不穿乾衣下水，結束後立刻飛奔回港就好。不過 -7°C的氣溫、濕透的衣物、一小時的船程，我想我應該會失溫昏迷在船上。後來解決的辦法是趕緊把所有內裡脫掉，只留最貼身的那層，然後很暴力地直接在拉鍊上塗完整整一條護脣膏，才順利將拉鍊拉上。

驚心動魄的「大逃殺」之後，壯烈犧牲的鯡魚屍塊、鱗片與碎屑漂浮在水層之間，那時，一隻雄性虎鯨為了清掃獵場，上前捕食在我面前昏厥不動的鯡魚，就這麼在離我超級近的距離下潛。

我迅速將鏡頭推到最廣端，邊拍邊預防性地閃身，擔心牠會衝出構圖爆框，同時慶幸「還好下水了～還好下水了～還好下水了～～～」（當下內心OS），要不然看著從四面八方衝來衝去的背鰭與噴氣，自己卻只能待在船上下不去，真的是會跳腳搥心肝啊……

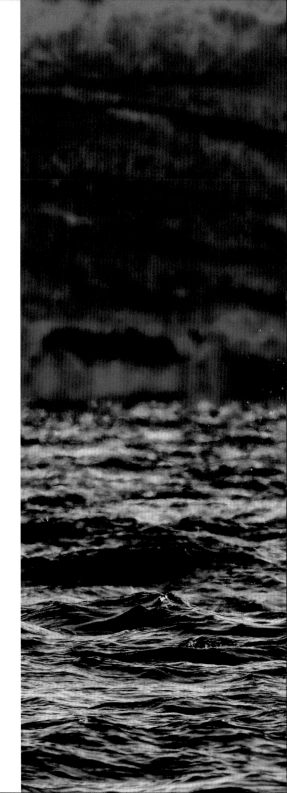

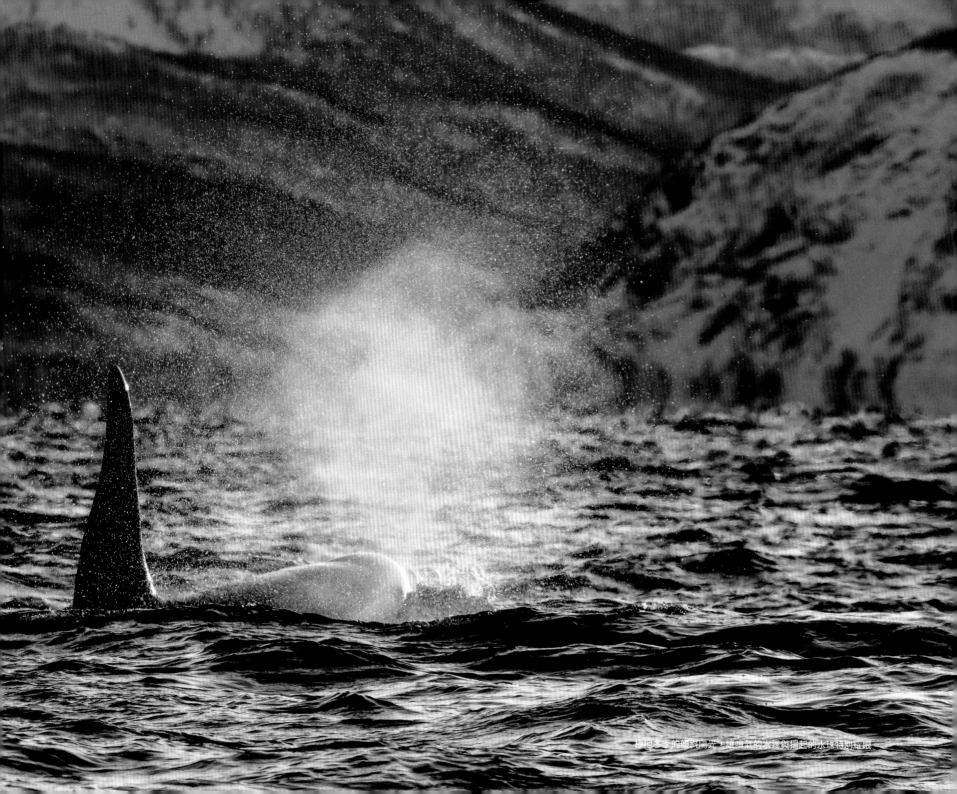

極地冬季的傾斜陽光，讓噴氣的水霧與揚起的水珠特別醒眼。

群鯨之舞

整片海域看起來滿滿都是氣泡，零點幾秒之後，
你會先聽見「轟～～～」一聲巨響，
幾乎是同一個瞬間伴隨著群鯨衝出水面的震撼畫面！

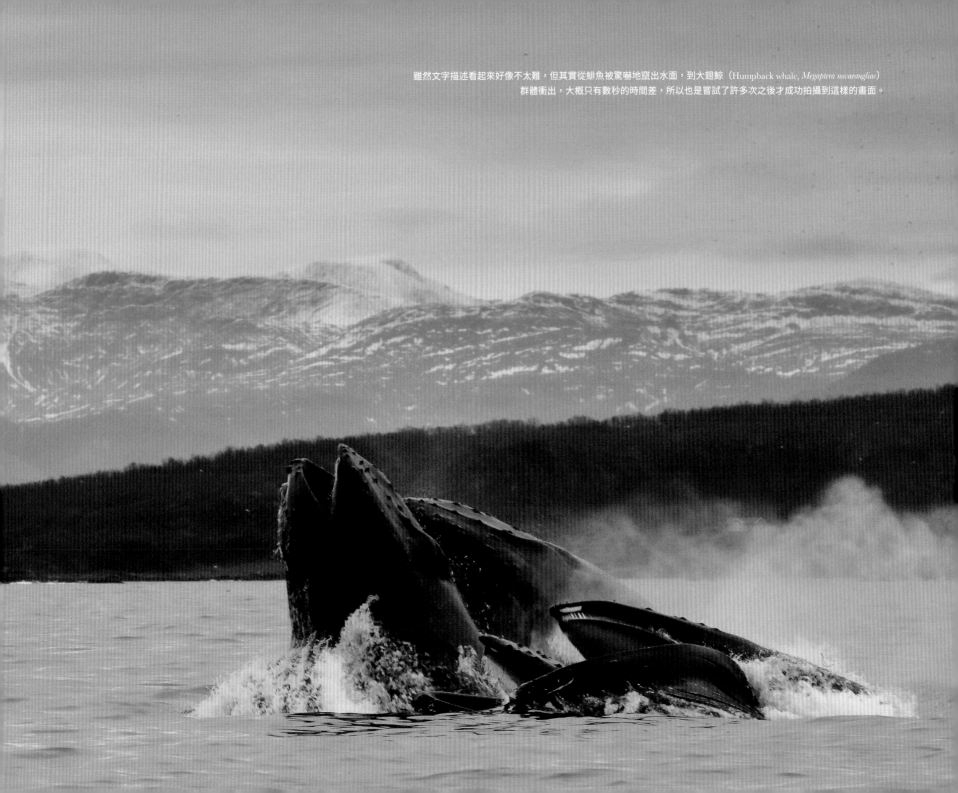

雖然文字描述看起來好像不太難，但其實從鯡魚被驚嚇地竄出水面，到大翅鯨（Humpback whale, *Megaptera novaeangliae*）群體衝出，大概只有數秒的時間差，所以也是嘗試了許多次之後才成功拍攝到這樣的畫面。

在挪威海域，跟隨在食物屁股後面走的，除了虎鯨家族之外，也有生活在大西洋的大翅鯨們，甚至還有零星藍鯨、長鬚鯨等等種類的紀錄。所以在這邊是有機會看到大翅鯨以「氣泡網」[6]進行捕食，而對象當然就是鯡魚群啦！

6 大翅鯨群體合力獵捕魚群的行為模式，當牠們發現目標，會開始吐泡泡，一邊逼近魚群，一邊構築氣泡網，類似漁夫灑網捕魚的功能，而被阻斷逃生之路的魚群，則會慢慢被聚集在氣泡網內成為獵食。

每次到底會有幾隻大翅鯨參與捕食行動其實不太一定；有看過就兩隻共享一大群鯡魚，也有近十隻一同衝出水面瓜分，主要就看附近有幾隻可以聯合行動。不過要拍攝到群鯨們張開大嘴同時上衝的畫面，除了對於海面狀態變化的觀察跟經驗之外，運氣也占了很大的一個部分。

但不論是在水面上，還是水面下，往往都很難精確掌握到這樣行為發生的位置。

在海面上，手腳最快的通常都是以鳥類居冠。當遠方有數不盡的海鷗、魚鷹在海面上空盤旋之時，通常就表示下方有鯡魚群存在，再晚一點才會看到虎鯨或大翅鯨等角色登場。

雖然可藉由從水裡不斷上浮的大片氣泡，知道水底一定在醞釀些什麼事正要發生，但由於牠們從很外圍就開始散布氣泡，然後再逐漸縮小範圍。

當整片海域看起來滿滿都是氣泡，就很難知道最後會確切從哪個位置衝上來。只有等到最後一刻，鯡魚群為了躲避由下而上的捕食大嘴，紛紛竄逃出水面時，才會知道大翅鯨要從這邊衝上來了。

零點幾秒之後，你會先聽見「轟～～～」一聲巨響，幾乎是同一個瞬間伴隨著群鯨衝出水面的震撼畫面！

在水面之下，雖然也會看到泡泡從魚球縫隙中不斷竄出，但在正主未現身之前，也不知道產生氣泡的到底是虎鯨還大翅鯨？此外也不難想像在受驅趕的狀態之下，鯡魚群移動的速度其實非常快，加上水中的能見度、光線都不好，所以除非在鯨魚們上衝的最後一刻，運氣非常好地恰巧就在魚球旁邊，要不然在水裡其實很難捕捉到清楚畫面。

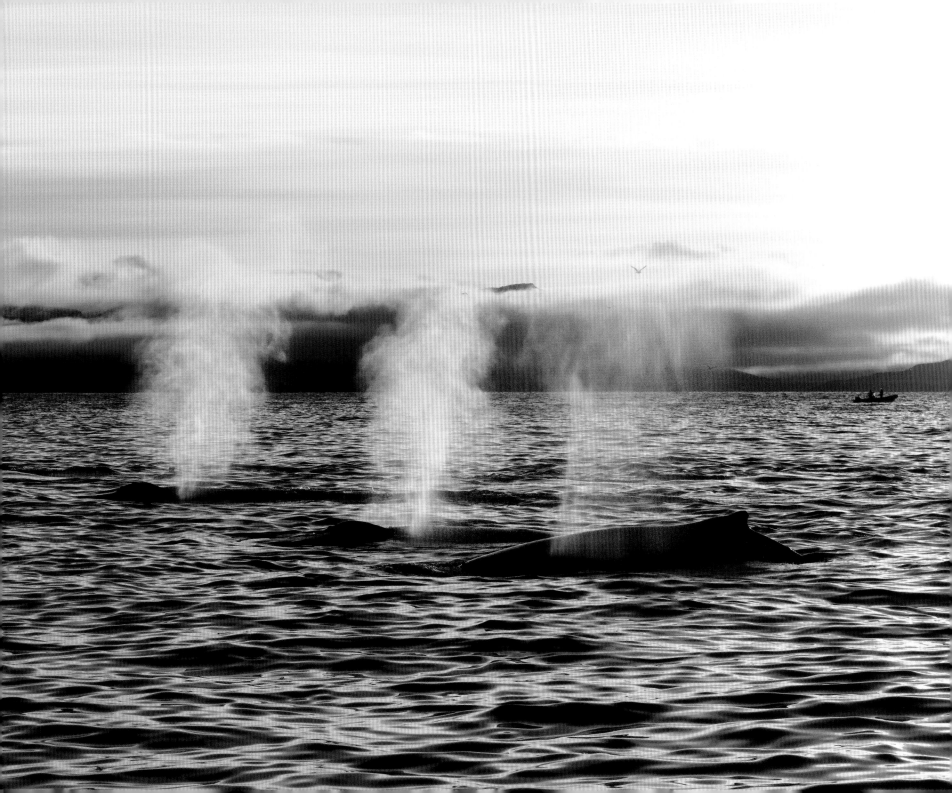

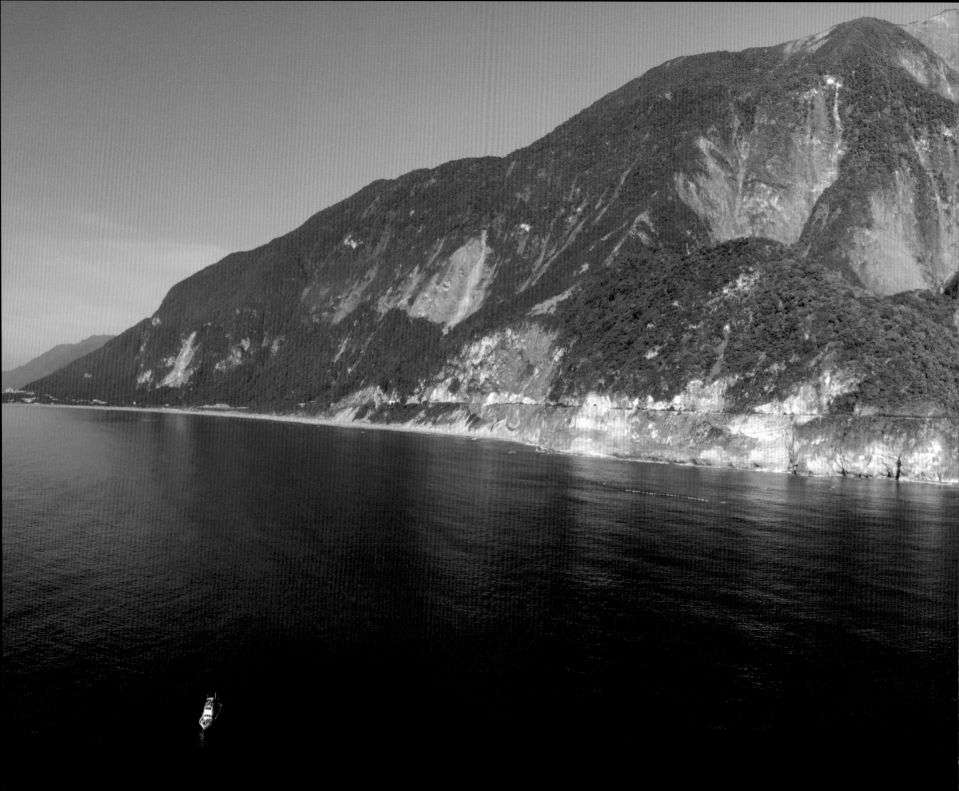

第四部 想法的昇華

「我們不會因爲要拍到好照片,而去欺負鯨魚!」在國外進行水下鯨豚拍攝的這些年,我逐一確認自己在拍攝上的想法和態度——對的照片 VS 好的照片,同時我也反覆不斷地思考,人之於海洋和鯨豚之間的關係爲何?重返台灣之後,當我有幸親眼見到鯨豚在台灣土地襯托之下躍身擊浪、玩耍翻滾,這一切的一切,都帶給我滿滿的感動啊!

台灣,花蓮清水斷崖

海豚好朋友

拍攝海豚的時候，即便準確預測到跳躍出水的位置，
但因爲飛濺起的水花都不同，所以每次成果都是無法預測的驚喜。

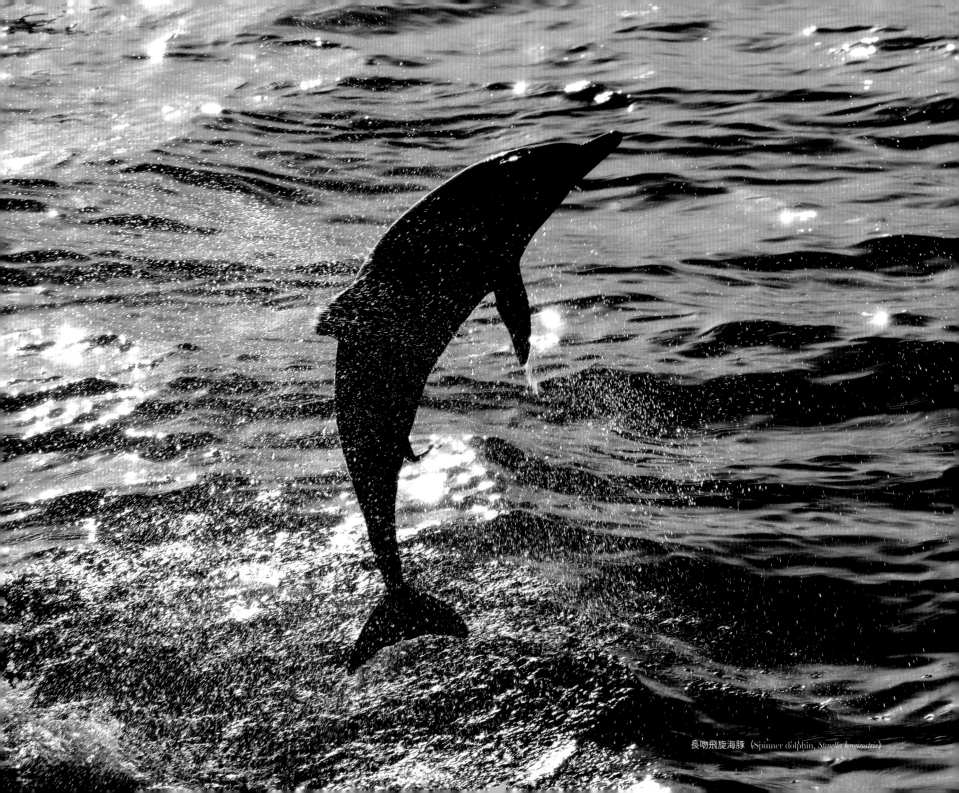

長吻飛旋海豚（Spinner dolphin, *Stenella longirostris*）

一直以來，大家對於在花東海岸出海尋找鯨豚的印象多是在風平浪靜，日頭赤炎炎的夏季。但隨著來花蓮旅遊的人們越來越多，且其實台灣周邊海域全年都有鯨魚海豚活動的蹤跡，所以只要風浪狀況好，就有機會出海尋找牠們的蹤跡。

雖然每次出海進行調查或解說工作時，總希望有機會碰到花東海域較少見到的中、大型鯨豚，而在後來下水追鯨之後，也開始熟識許多分布於世界不同地區的大型鯨種類。但是啊但是，當年讓我確立要走向鯨豚攝影這個坑的，還是出海時最常見到的小海豚啊！

在拍攝方面，我後來覺得海豚遠比大型鯨還難拍，主要是牠們的動作靈活又飛快，也是因為難度偏高，才會讓我一直樂此不疲地追隨牠們。

拍攝大型鯨，你只要構圖抓好、對焦到位，拍出的成果通常跟預想的八九不離十；而拍攝海豚時，即便準確預測到跳躍出水的位置，但因為飛濺起的水花狀態每次都不一樣，拍攝出的成果都會是無法預想的驚喜。

自己一直深信鯨豚、水花、光線，三者兜在一起就有無限組合的可能，這也是讓人最欲罷不能，想持續按下快門的原因。

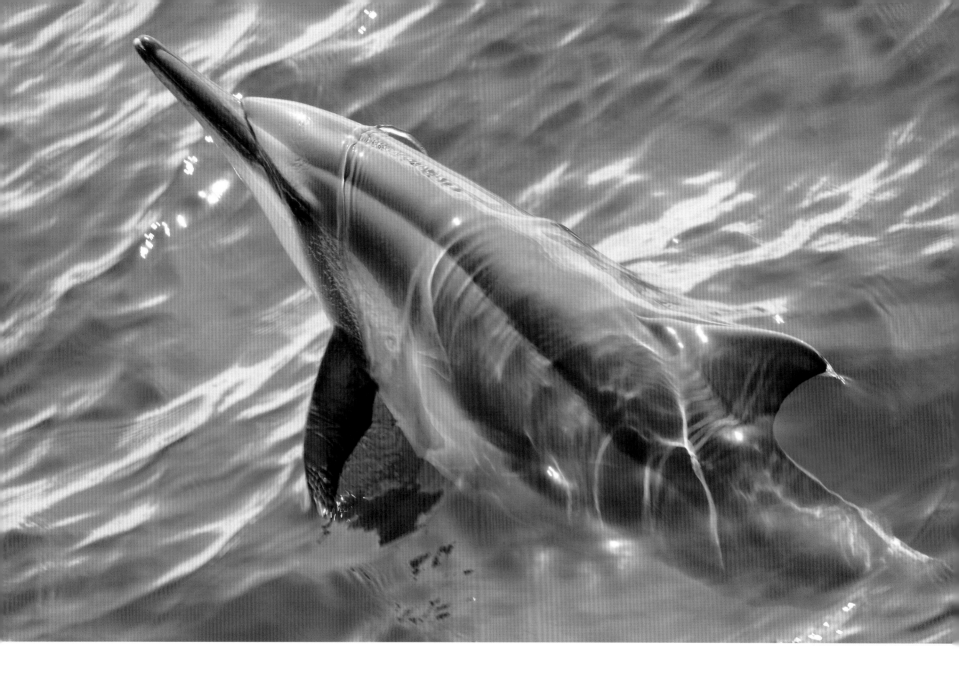

一直很喜歡鯨豚衝出海面時，表面張力讓水像薄膜般披在牠們身上的畫面。

這些常態性生活在花東海域的海豚，不論是最常來船邊穿梭，跳躍旋轉的飛旋海豚，遠遠就能聽到牠們有力換氣聲，緩慢起伏的花紋海豚，或是倏忽地來去於船邊，有著超高跳躍能力的「熱帶斑海豚」（Pantropical spotted dolphin, *Stenella attenuata*），都像是個性鮮明又熟悉的老鄰居、老朋友一般，有事沒事你就想出海去跟牠們打聲招呼，甚至還會想在某個冬天，或颱風過後去看看牠們是否安好！

也是在醞釀好幾年之後，我們總算在 2015 年第一次拍攝到花蓮海域飛旋海豚的水下影像，那時，雖然我們嘗試了一整個夏天，但在水裡目擊的時間卻只有短短兩秒半而已。不過，牠們可是陪伴我們出海多年，始終在船隻旁跳躍，不離不棄的飛旋海豚啊！

那種感觸會跟之前拍到抹香鯨時不太一樣，能碰上遠道而來的稀客當然非常高興，但見到熟悉的老朋友又是完全不同的意義！

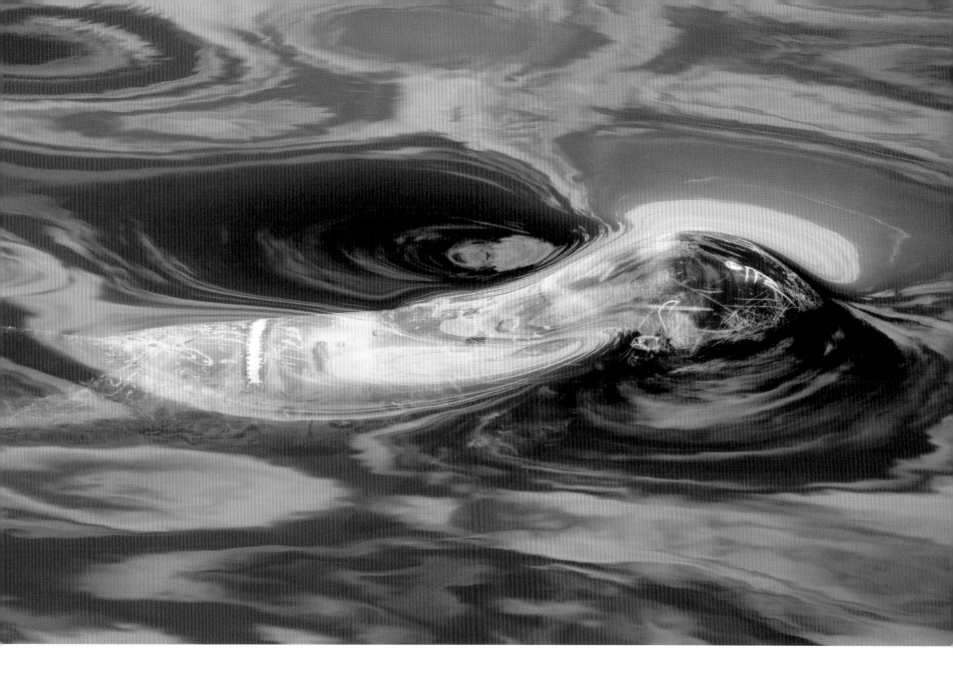

瑞氏（花紋）海豚（Risso's dolphin, *Grampus griseus*）

一種名爲「大翅鯨」的期盼

原本只在國外較有機會看到的景象，
如今卻在自己熟悉的場域中呈現了。
那景象與過往的經驗跟記憶交錯重疊，
感覺很不眞實，卻又有著滿滿的感動啊！

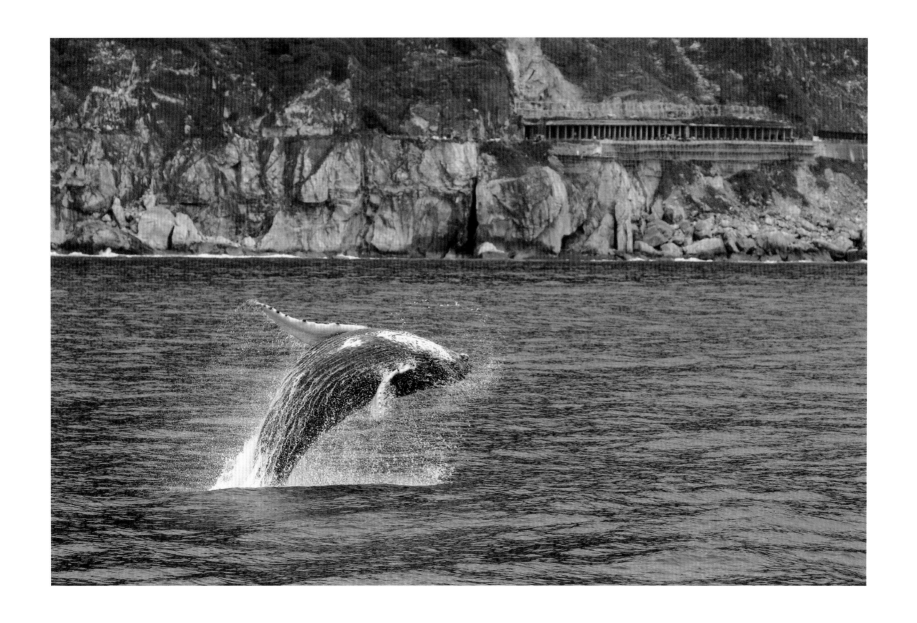

當有機會看到大翅鯨（Humpback whale, *Megaptera novaeangliae*）躍身擊浪，背後場景不是國外的哪裡，而是最熟悉的台灣土地，感動到久久不能自已。

當東北季風慢慢轉弱，季節輪替進入了春天，代表又來到了大翅鯨洄游經過花蓮的時間！不論是船長，還是解說員們，雖然表面上還是照常出海、解說、過日子，但在眾人內心深處，都有著心照不宣的「那個點」存在。只要從船長每天勤勞地把相機包揹上揹下，口中碎念著「哪母來」，或解說員莫名地望著遠方海面發呆，大家便會開玩笑說「明天換誰出海？」「就是明天那班啦！」這幾個現象就能略知一二。

大翅鯨，又稱「座頭鯨」。大翅之名是因為有著長長的胸鰭而得；座頭則是源自於日文「ザトウ」，字意為「琵琶」，是形容鯨魚背部的形狀。大翅鯨廣泛分布於全世界各海域，且會在夏季到高緯度的極地附近覓食，冬季到較溫暖的低緯度生產跟養育新生幼鯨，是有著超長遷徙距離的生物。因為多年來我在東加群島下水拍攝的對象就是大翅鯨，所以也因緣際會地變成我最熟悉，有特殊情感的鯨豚種類之一。

台灣周邊海域其實一直以來也都有大翅鯨路過的蹤跡。從早年墾丁的南灣、香蕉灣還是捕鯨基地時，所捕獲的個體有相當高比率都是大翅鯨；到後來保育意識、賞鯨活動崛起，雖然台灣或離島周圍海域都不時有人目擊大翅鯨的訊息傳出，但都是久久一次地曇花一現；就像花蓮港在 2003 年目擊之後，再下一筆目擊紀錄竟是十年之後的 2013 年。這也讓大翅鯨在台灣的鯨豚研究、觀察人員心目中有著神獸級地位！

但從 2017 年開始，大翅鯨在台灣周邊出現的紀錄竟爆炸性的增加（從十年一次到一年數次，應該算爆炸性了吧！），且不論東岸還是西岸，都有漁船或賞鯨船的目擊紀錄。該年 4 月份甚至有一對大翅鯨母子在成功海域附近停留了超過一週之久，且非常靠近岸緣，有時甚至連岸上的釣客都可以指出牠們跑去哪裡了。

其實完全可以理解牠們在面對動輒數萬公里的遷徙距離，新生不到半年的鯨魚寶寶一定需要在某處稍作休息，只是這件事是首次在台灣周圍海域被記錄到。而我們這群終日與鯨豚為伍的瘋子們，當然也在每次接到消息的第一時間內趕緊聯繫人員、船隻，裝備收收，從各自所在的位置前往港口，出海進行調查與拍攝的工作。

當經過了一整天的搜索，而自己終於有幸親眼見到牠們在台灣這塊土地的襯托之下躍身擊浪、玩耍翻滾，甚至還能看見公路上往來的車輛時，腦海中原本只在國外較有機會看到的景象，如今卻在自己熟悉的場域中呈現了。那眼前景象與過往的經驗跟記憶交錯重疊，讓人感覺很不真實，卻又有著滿滿的感動啊！

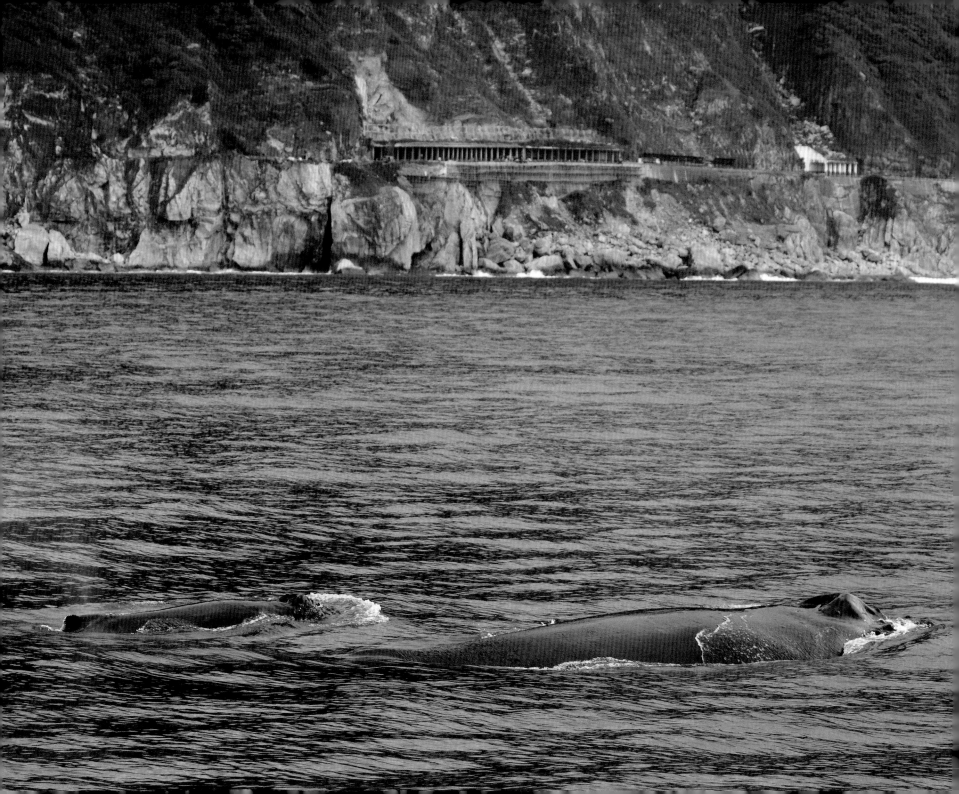

鯨魚寶寶的偉大航路

這樣頻繁的目擊紀錄，
是否代表著北太平洋西岸大翅鯨族群數量逐漸回復，
或者這是牠們願意重新靠近台灣周圍海域的前兆，就不得而知了。

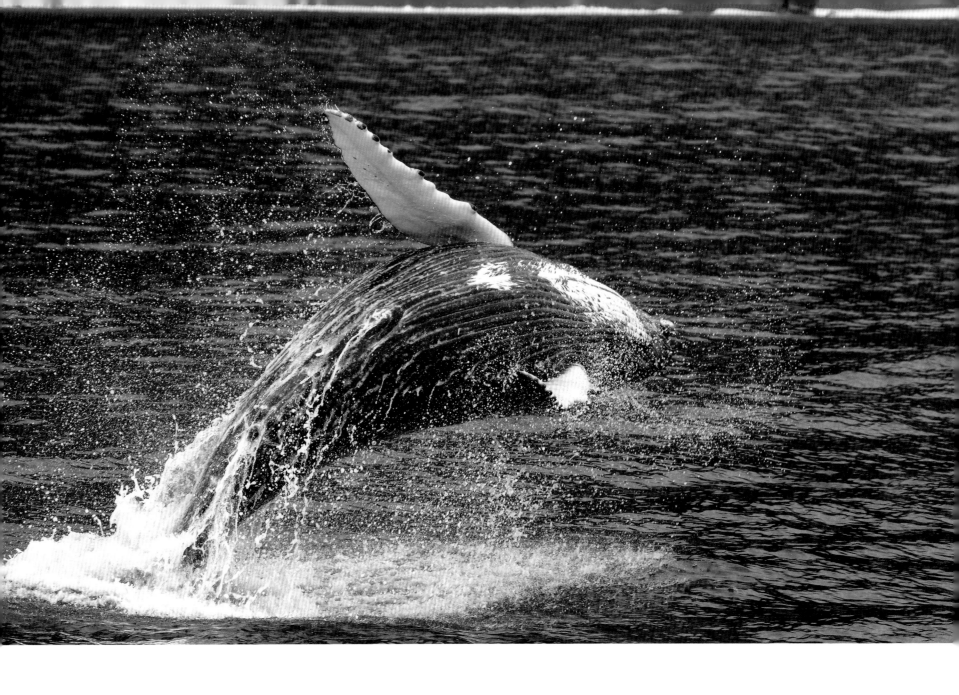

大翅鯨（Humpback whale, *Megaptera novaeangliae*）

2018 年 3 月 28 號上午 8 點 30 分，七星潭外海又再次傳回目擊到大翅鯨母子對的好消息。等到有船可以追出去，並且再次發現之時，牠們已經沿著岸緣緩慢往北移動至花蓮的和仁、和平之間。

起初靠近時，雖然鯨魚寶寶就呈現一副愛玩又好動的樣子，但鯨魚媽媽還是採取了比較謹慎的態度，持續與船保持一定的距離。但隨著時間增長，漸漸熟悉我們之後，除了數次主動靠近船隻周圍，或是從船的旁邊起來換氣之外，小鯨也在很近距離內多次地躍身擊浪，甚至連母鯨都大大地跳了一次。

只是這樣的感動心情持續不了多久，就開始變成擔憂。

因為從拍攝的影像中發現，小鯨魚下顎前端掛了塊網狀的廢棄物。從目視看來，網狀廢棄物是纏繞在牠下顎前端的節瘤上，雖然會隨著小鯨的活動而左甩右甩，甚至還會跑到嘴緣線內，但還好看起來並不會直接影響嘴部的開闔，而網子也沒大到會把整個吻端纏繞住。

纏網可經由人為介入協助拿掉，國外有相關案例發生過，但也不是絕對可行。除了要有專門的工具、受過相關訓練的人員之外，動物的狀況也要適合，這得靠許多條件、機運組合在一起才有可能成功。

當時我們也只能希望隨著時間久了，纏網有機會能自行掉落；由於是纏在節瘤上，相對於纏繞在鰭肢、身軀等部分，脫落的機率更大。雖然當下小鯨很活潑（就像我在東加碰到的 high 咖寶寶一直跳個不停），但也不能排除可能是受到網狀廢棄物的影響，讓寶寶一直跳躍看能不能甩掉。

另一件有趣的事情則是，我們的船長從目擊這對大翅鯨開始，就覺得牠們跟同年 3 月 4 日目擊的是同一對母子對，而黑潮解說夥伴在初步比對過照片後，也認為是同一對。當然，除了用照片進行更進一步地確認之外，也希望能看看當時有沒有拍到寶寶的嘴緣？那時是否已經纏網？同時間也跳出諸多疑問：牠們這三週間到底去了哪裡？是繼續往南？還是因為寶寶太小，無法直接踏上路途遙遠的北返旅程，所以先在附近海域等待寶寶再長大些？這些都是讓人好奇萬分，卻又無解的問題。

至於這樣頻繁的目擊紀錄，是否代表著北太平洋西岸大翅鯨族群數量逐漸回復，或者這是牠們願意重新靠近台灣周圍海域的前兆，就不得而知了，但我們當然是這樣期盼著。

在這樣遙遠的遷徙路途上一定是險阻重重，不論是海洋中的天敵——自己就親眼看過被「鼬鯊」（Tiger shark, *Galeocerdo cuvier*）攻擊到傷痕累累的大翅鯨寶寶，又或者是人為的陷阱，如同這次的纏網威脅。不過相信所有喜歡鯨豚的朋友們都由衷希望每一隻大翅鯨能平安順利完成屬於牠們的偉大航路！

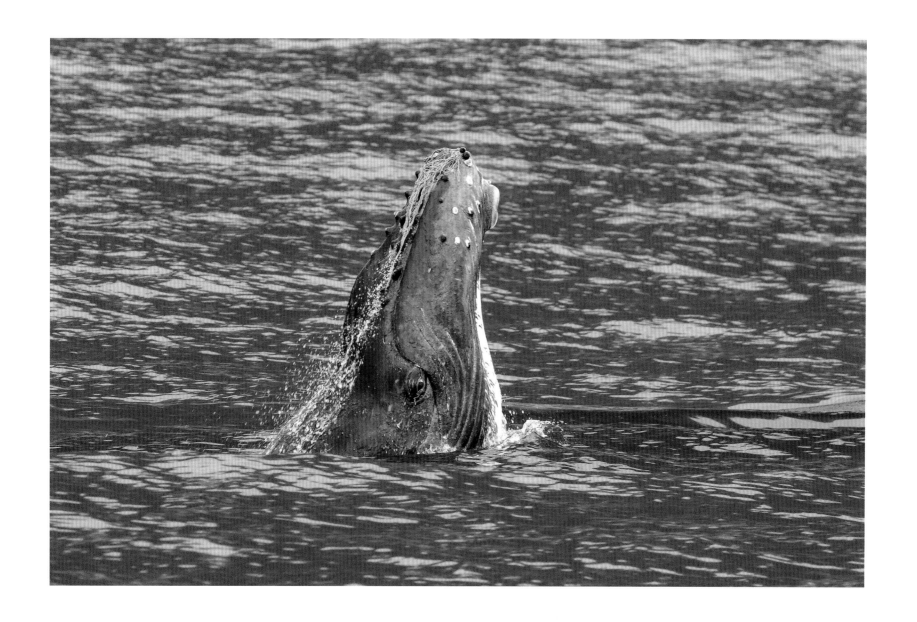

小鯨魚吻端上的節瘤已被纏繞住的網子撕扯裂開，雖然一定很痛，但也只能祈求牠因此而擺脫人類所造成的海洋廢棄物危害。

寶寶們

每當看到這樣的情景，我都會很感動，
也很感謝鯨豚媽媽們還願意在花東這片海域
孕育下一代的新生命。

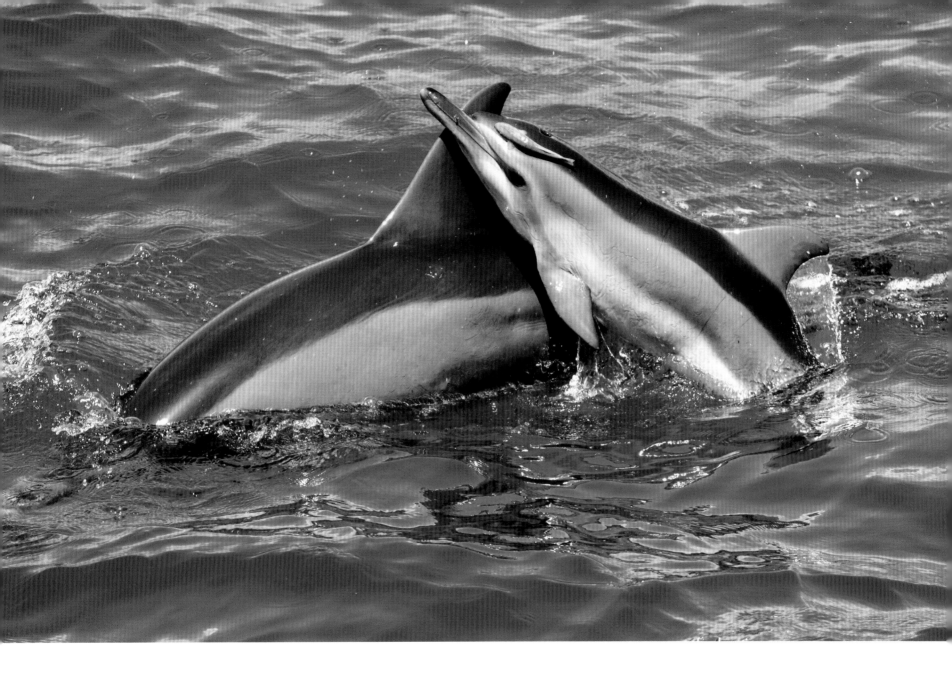

長吻飛旋海豚（Spinner dolphin, *Stenella longirostris*）

看到新生命的誕生總是令人高興的！不論是在陸地，還是海洋。雖然本來就知道世界上每分每秒都不停地在進出新生命，但是腦海中的理論，跟實際親眼看到的欣慰感，還是有著天差地遠的不同！

從遠在地球另一端，大西洋的南方露脊鯨、南方象鼻海豹、南美海獅；同在太平洋海域的大翅鯨、瓶鼻海豚；或是跟自己最熟悉花東海域的飛旋海豚、花紋海豚、抹香鯨等等海洋寶寶們。

牠們，可能出世不到一週，身軀與背鰭看起來軟嫩軟嫩，身上還有蜷曲在媽媽子宮時褶痕的新生兒，七歪八扭地練習怎麼游泳，做媽的還要時不時地幫忙頂一下來修正路線；又或者是體態已有嬰兒該有的飽滿肥潤感，大部分時間亦步亦趨好好地跟在媽媽前後，但偶爾玩興一來，像艘突然不受控的小艇四處亂衝，然後沒多久又被叫回媽媽身邊。

不論是那種情況，看到時總會讓人露出笑容，整個就是滿滿的大心啊！

這些新生寶寶們，很大的不同是「尺寸」。

大翅鯨、抹香鯨的寶寶們甫出世就是動輒 4、5 公尺，1 噸的大尺碼，讓人開始重新定義「寶寶」這個字眼。而飛旋、花紋、瓶鼻等海豚家族們，則是 60、70 公分，猶如填充娃娃般的小巧可愛。但是，兩者的共同特性的則是，牠們會對周遭事物充滿好奇，並表現出調皮愛玩的行為。

在水裡時，當我看著寶寶大迴轉地游離媽媽身邊，朝拿著相機的我直衝而來，我通常會想，不知牠們是在內心中掙扎很久，還是其實完全都沒在想，只為了能好奇看我一眼之後，又倉皇竄逃了回去。

至於水面上呢？牠們則會用尚未協調的肢體動作，在海面上或跳或摔，這大概就是小朋友該有的樣子吧！

每當看到這樣的情景，我都會很感動，也很感謝鯨豚媽媽們還願意在花東這片海域孕育下一代的新生命。

請繼續讓寶寶們充滿大海，並且自在地悠游於其中吧！

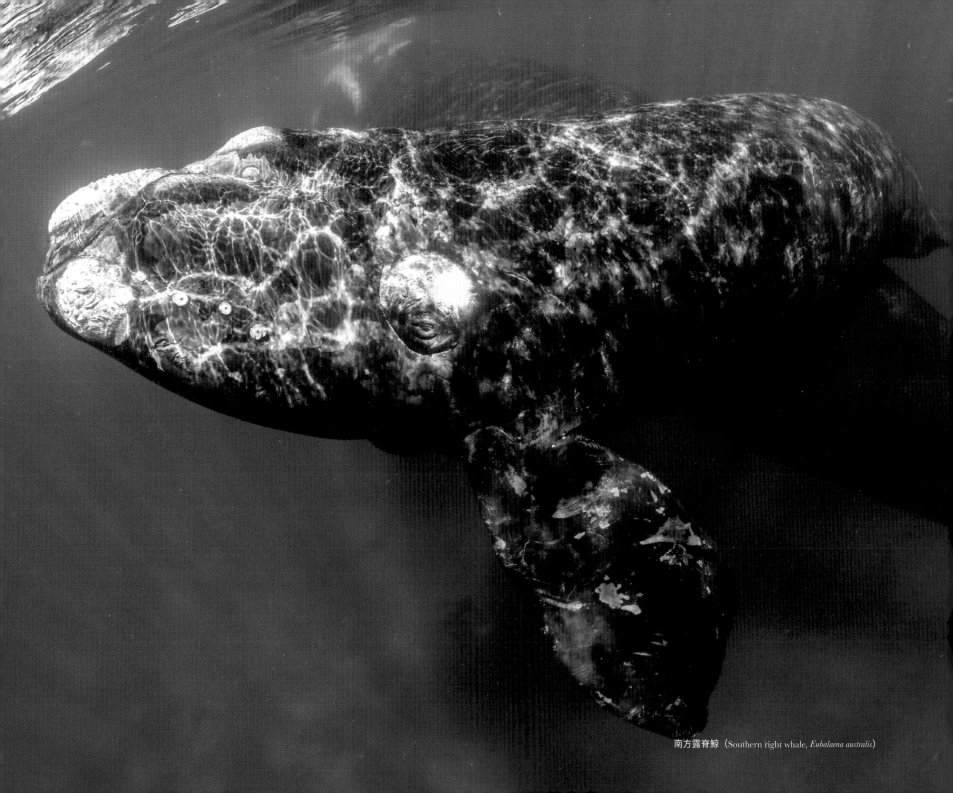

南方露脊鯨（Southern right whale, *Eubalaena australis*）

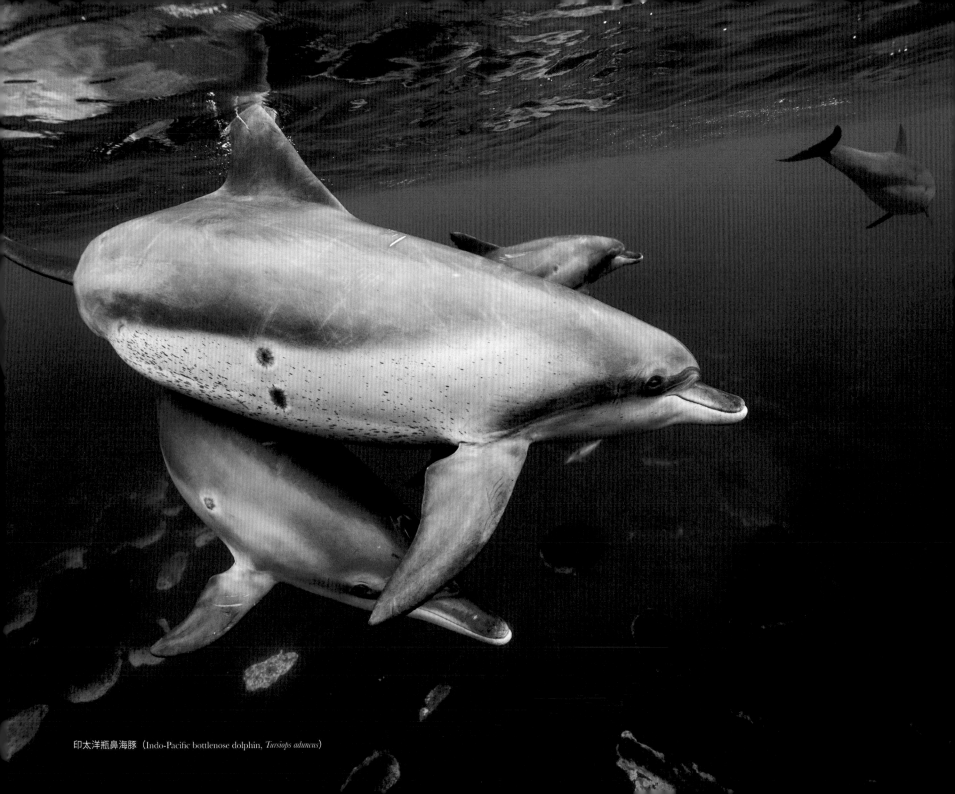

印太洋瓶鼻海豚（Indo-Pacific bottlenose dolphin, *Tursiops aduncus*）

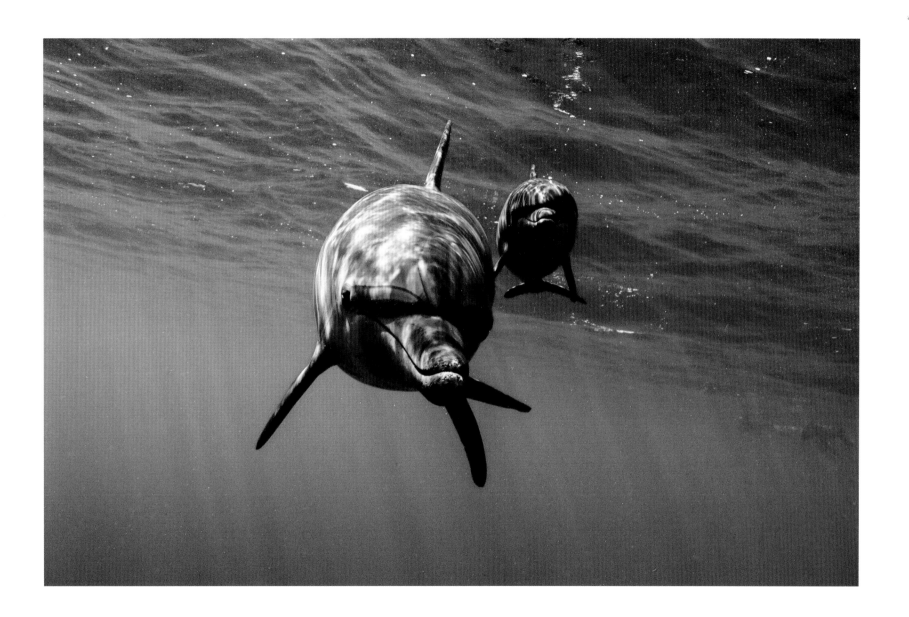

大翅再臨

我眼巴巴地搜尋遠方海面，不斷想著牠們到底會不會出現？

直到那個熟悉的大噴氣終於出現眼前，

懸在半空中的期盼跟緊張感才踏實了起來。

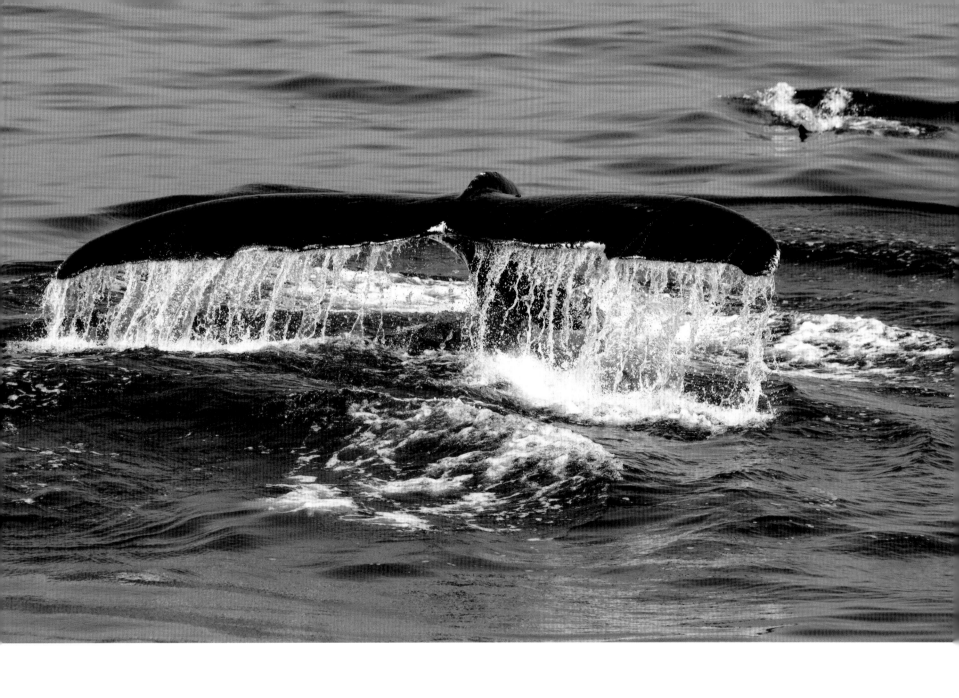

大翅鯨（Humpback whale, *Megaptera novaeangliae*）

擇期不如撞日，大家每年所期盼的，又讓我幸運碰到了。出海前，上個航次還過著與海豚老鄰居們相見歡的日常，就在船隻靠港換班同時，海上傳來其他賞鯨船發現大翅鯨的消息。當然這種事情在你沒到現場之前，誰都沒把握一定能見到牠們，畢竟可能會因爲游速快、下潛、躲避等各種因素而失之交臂。

前往探查的航程中，除了要 hold 住興奮中帶點緊張的情緒，努力以平常的語氣進行解說，同時間，還是忍不住眼巴巴地搜尋遠方海面，期待，但又怕會失望，不斷想著牠們到底會不會出現？

直到那個熟悉的大噴氣終於出現眼前，懸在半空中的期盼跟緊張感才踏實了起來。

那是一隻體型不大的「single whale」（獨自行動的鯨），目測約十米出頭而已，感覺是個青少年。更讓人會心一笑的是，就像我在東加曾數次見到大翅鯨與海豚共游一塊的狀況，這回毫不避諱地在「老大哥」周圍穿出穿入的，則是再熟悉不過的花紋海豚，就連船長話機傳出的都是「綴丟海豬走，也就綴丟海翁」。

不過這隻游得飛快的 single whale，相對之下也比較小心翼翼，即便船隻跟牠保持一段距離，牠還是換氣幾次之後就下潛了。三個循環之後，我們也就對牠揮了揮手告別，牠繼續一路向北，我們則是調頭回港。

也許有朋友會覺得「不就是一隻生物在海上出現而已」、「啊～不是就每年都會有，有什麼好大驚小怪」。其實就像候鳥南遷渡冬，海龜或鮭魚回到自己出生的場域產卵一般，動物回歸代表了一定程度的環境訊息。所以當原本就已經很少被目擊的大翅鯨，再次出現花東海域，那無疑是一個振奮人心（或振奮同溫層）的消息啊！

就算不講那麼多大道理好了，假如哪天你目擊五月天的阿信或 Jolin 蔡依林，剛好從你家門前走過，光是這樣的事也會讓你津津樂道一陣子，對吧？

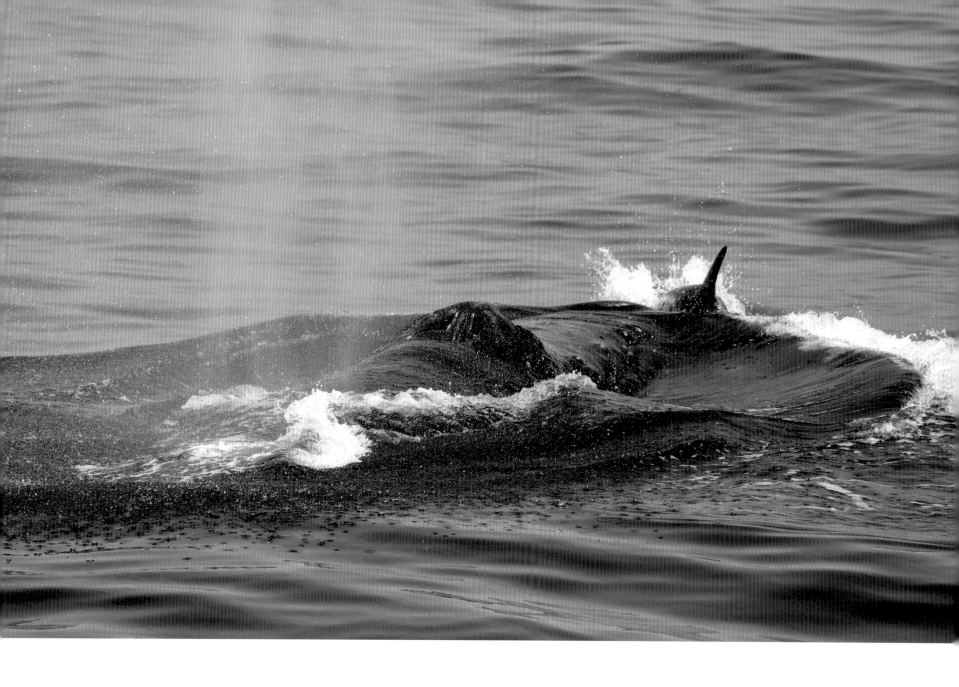

游在大翅鯨前方的瑞氏（花紋）海豚（Risso's dolphin, *Grampus griseus*）。

Everyday is a good day?

超大粒雨珠密集地散落在海面上，
並將水表激起了一層水氣，美麗到不行。不過在這樣的天候條件下，
連鄰近的船都看不到了，更遑論找「噴氣」⋯⋯

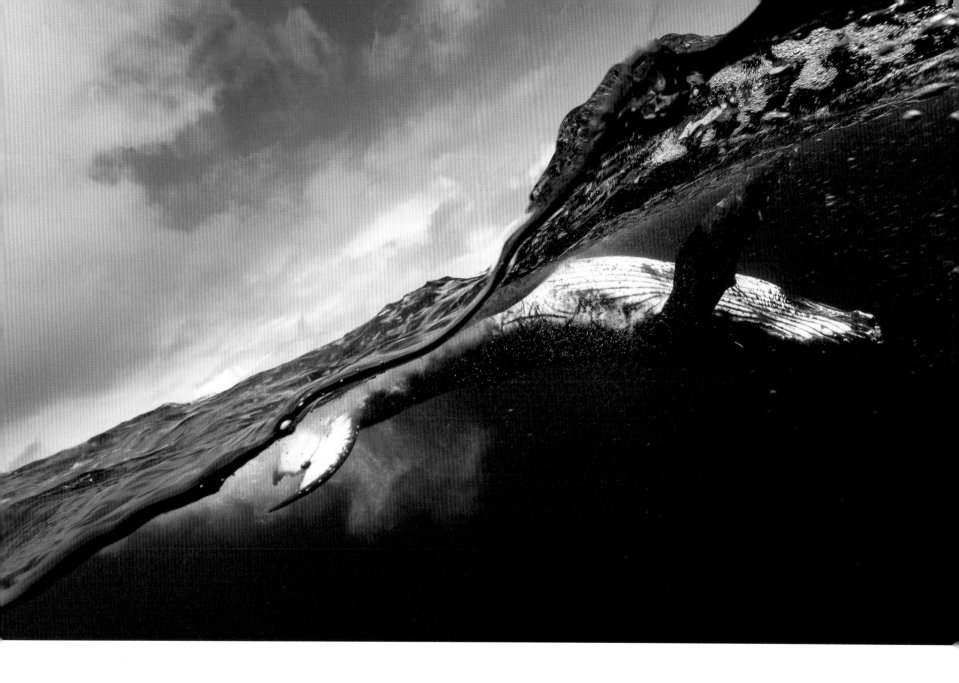

大翅鯨（Humpback whale, *Megaptera novaeangliae*）

生態影像工作者每天的生活日常，真的都如同大家所見影像中那麼精采
嗎 ?! 啊～～～用膝蓋想也知道當然不是啊！！

對於不論是創作者、文史工作者，以及研究人員來說，當主要的工作場域
是在環境田野之中，我想他們心裡都很清楚知道，只有走出去才可能會有
新的成果進來，並隨著時間慢慢地累積。所以即便海上刮風下雨起白浪，
只要船家覺得天氣沒有真的壞到不能出海，我多半還是會出去碰碰運氣。

本著這樣的想法出海，也因此歷經過許多令人哭笑不得的狀況；例如曾經
在視線不到十米的大雨瀑中航行，看著超大粒雨珠密集地散落在海面上，
並將水表激起了一層水氣，美麗到不行。不過在這樣的天候條件下，連鄰
近的船都看不到了，更遑論找「噴氣」……

或者是身處於浪高兩、三米的起伏之中，當陷入波谷的時候，兩邊的浪體
如高牆般聳立，除了難以游動之外，也遮蔽了看出去的視野。要趁著波峰
波谷交替的瞬間，去觀察動物所在的區域，以及在返回過程中船隻的相對
位置，才不會一個不留神，船隻就沒注意地從旁邊浪峰上壓了下來。

也曾經有一次在日本御藏島下水拍攝瓶鼻海豚的時候，因為海況不好，船
隻在大浪中顛簸起伏，就連坐著的人都會在船隻從浪頭摔下來時瞬間騰
空。我就因為一個不留神沒有坐回該做的位置上，意外撞到尾椎裂傷……

當然這種懷著「寧可出去碰碰運氣」的趟次，多半還是以無奈跟苦笑收場，
但也不是沒有碰過夢幻般的遭遇，像是大雨過後橫跨整座島嶼間的偌大彩
虹；又或者下一個海灣處遭遇了該年度最平靜的母子對配上「Singer」等
等。

這也就是為什麼到了現在還是堅持就算天氣不好，仍舊能出一趟是一趟，
因為誰都不敢說風雨之後的下一刻鐘，大海會給出怎樣的場景。

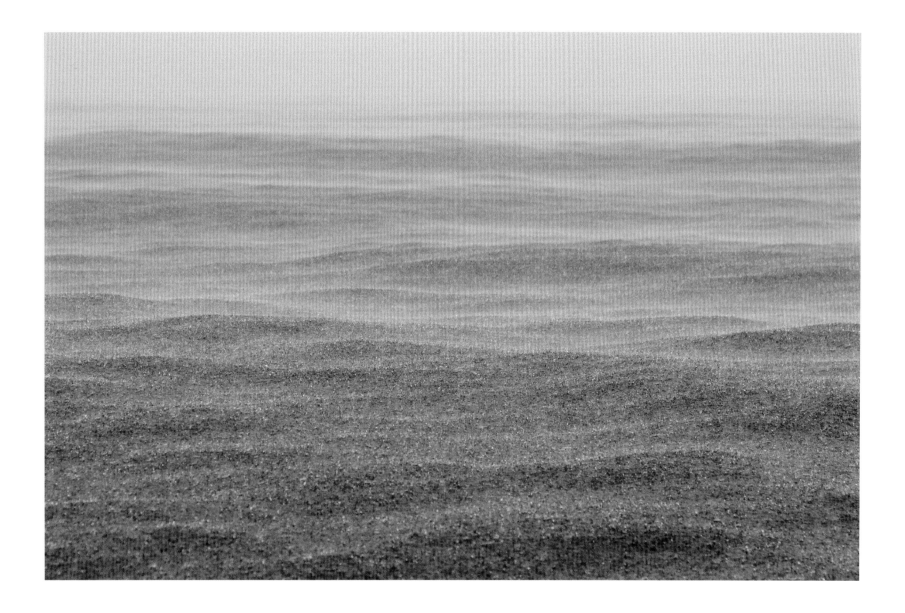

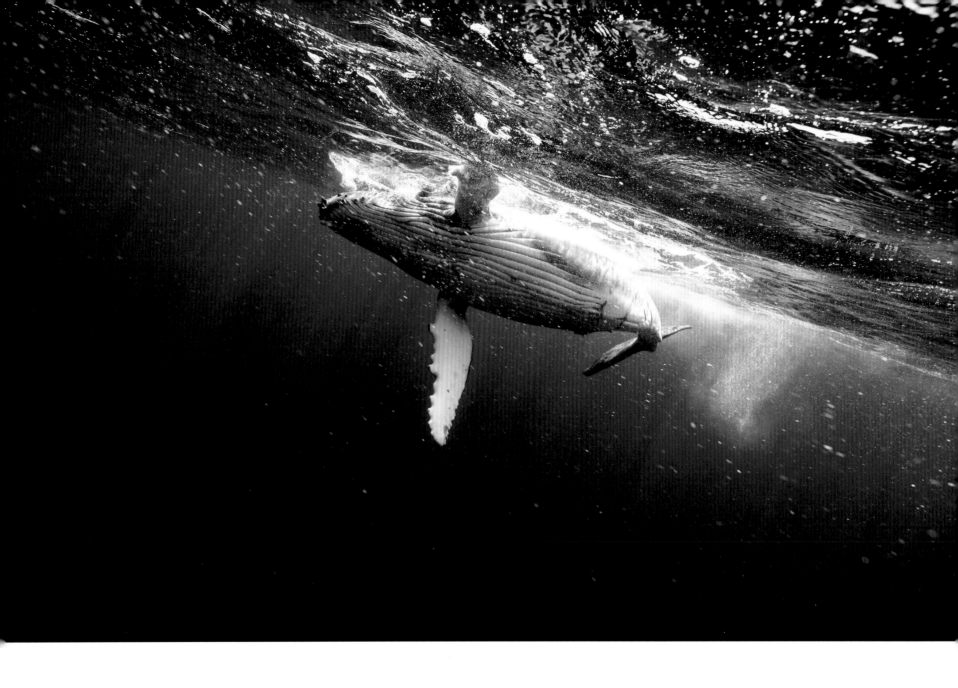

鯨豚好、光線好，但水中懸浮物質多到不行的狀況也不在少數。

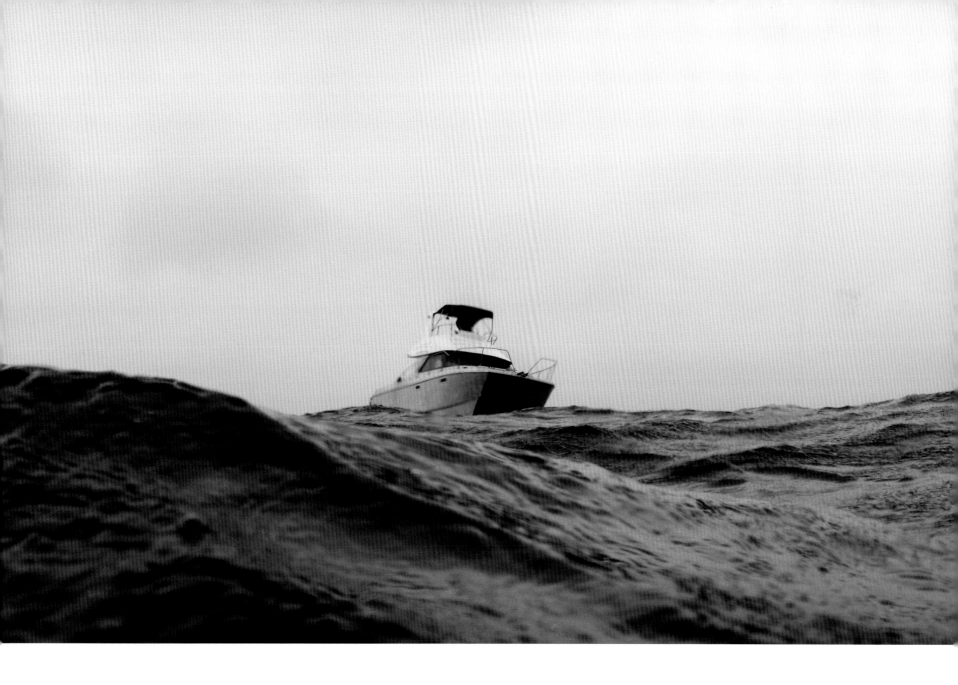

一張對的照片
遠勝於一張好的照片

我們甚至就把船停在遠方，皺著眉頭看著三、四艘船猛衝急停地，包圍在鯨魚四周。我們不應該為了要拍到好照片，而去欺負鯨魚！

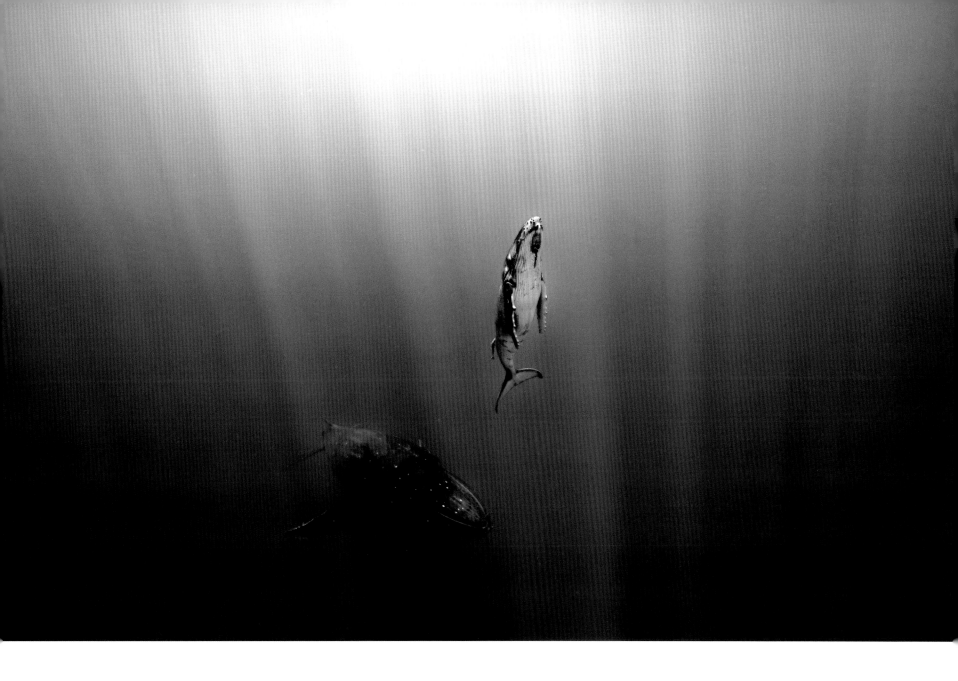

大翅鯨（Humpback whale, *Megaptera novaeangliae*）
一張對的照片，是許多環境條件契合之下的成果，而這樣的契合，應該是要用適宜的方式來聚集齊全。

下水跟鯨豚一起活動，除了下水者自身的水中活動能力之外，更多時候其實要看機運，像是天候狀況、當天的搜索範圍、鯨豚的狀態、下水的時機……

拍攝鯨豚的這些年，我都固定前往數個地方下水，雖然分處於世界的不同角落，但對於如何下水接近鯨魚海豚都有類似的規範跟默契，諸如船隻不快速地衝入鯨豚群體之中、不直接橫擋在鯨魚的行徑路線之上、不讓人在鯨豚上方的水域直接下水等等。

位處印度洋上的斯里蘭卡，則是另一個我會定期前往的國家。首次造訪是 2012 年，成果還不錯；第二次則是 2016 年，卻因為被騙而用了不合法的船隻，知道後也就立刻停止出海；而第三次的 2018 年，本來計畫出海 8 天，希望有機會下水拍攝全世界最大的生物——藍鯨，或是抹香鯨的大型群聚活動。結果前面幾天因為風浪不佳，出海天數就只好腰斬一半，而在天氣轉好之後，當然是迫不及待前往海上尋找牠們巨大噴氣跟舉尾的蹤影！

不過幾天下來，當看到多艘船隻為了讓下水者能成功拍攝到影像，追著才剛上來換氣的鯨魚，直接打橫在牠們的航路之前，這個動作讓原本可以悠閒在海面換氣 7 至 10 次才會再次下潛的鯨魚，只能換個 3 到 4 次就被逼下潛。試想看看，當你在亟需呼吸的時候，卻只能喘個兩三口氣是什麼感覺?!

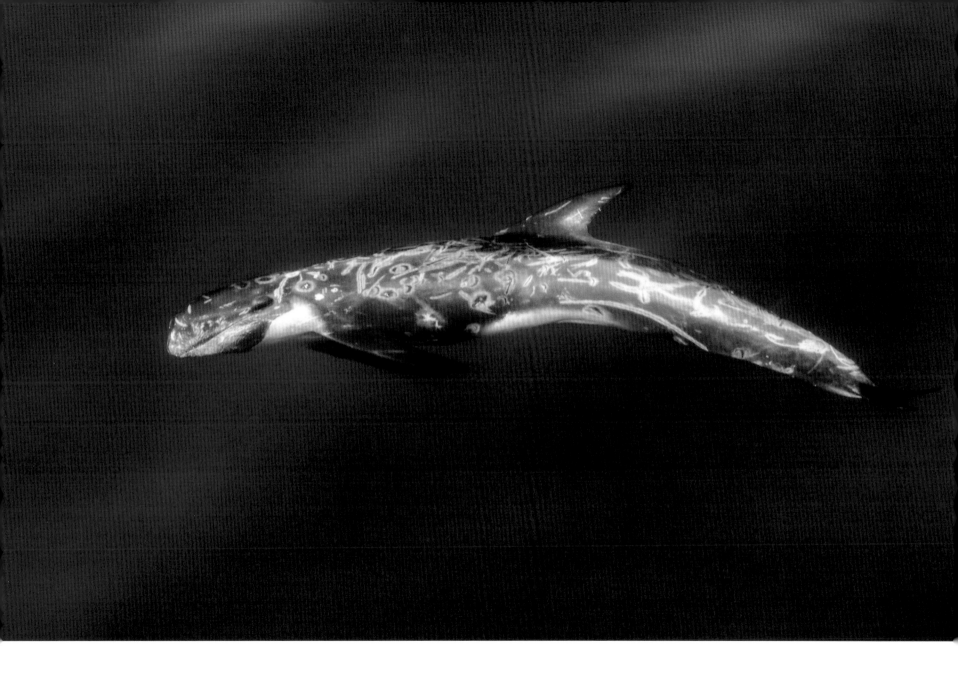

瑞氏（花紋）海豚（Risso's dolphin, *Grampus griseus*）

出海的最後一天，我們甚至就把船停在遠方，皺著眉頭看著三、四艘船猛衝急停地，包圍在鯨魚四周。那個當下，心中對於有沒有辦法下水，有沒有辦法拍到藍鯨的巨大身影這件事已經不那麼在乎了……

等到下午四點鐘，其他船隻都離開之後，我們才試著找尋下水的機會，不過卻還是無功而返。

幾次到斯里蘭卡，都發生了一些讓人有所感觸的狀況，也更確立了自己在拍攝上的想法和態度。這些都要感謝一樣喜愛鯨豚跟大海，並且有著強烈信念的船家。還要感謝跟我有著同樣心情的兩位黑潮傻朋友，他們樂於接受旅程這樣畫下句點。

最後，我其實是帶著微笑返航。

就像我經常對我們家那兩個「小毛頭」（我的兩個兒子）說的，「我們不會因為要拍到好照片，而去欺負鯨魚！」

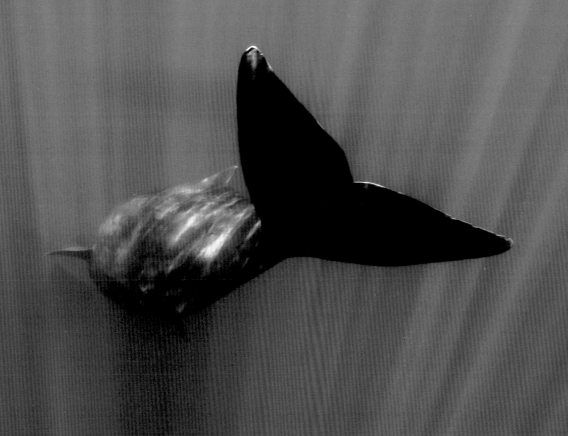

抹香鯨（Sperm whale, *Physeter macrocephalus*）

怪咪呀機動隊

常常突然的一通電話或一個訊息「海上有怪東西」，
你整個人就像被電到一樣，
開始進入到神經緊繃的備戰狀態！

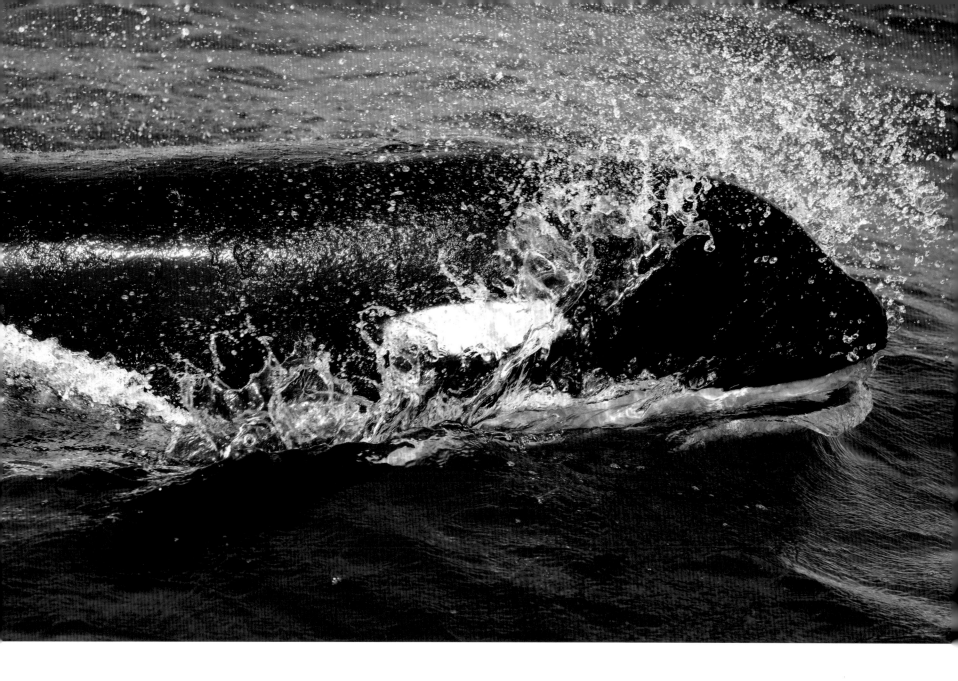

虎鯨（Orca, *Orcinus orca*）

一個空閒週末，有幸在屏科大「野生動物保育研究所」黃美秀老師團隊的邀請下，重看了紀錄片《黑熊來了》。每次看到片中那個橋段，心中都會想「對！這就是黑潮夥伴們要出『怪咪呀』調查船之前的樣子！」就連坐我隔壁的黑潮夥伴都湊過身來說她也想到「怪咪呀」船班！

先不說《黑熊來了》片中有許多台灣山林的美麗畫面，以及會讓每位投入大把時間的野外與保育工作者，都心有戚戚焉的內容之外；那個每每觸動我的劇情是，他們進行調查過程中，當無線電話機傳出陷阱捕獲黑熊的消息，那時美秀老師正準備從另一座山頭趕回，而她用對講機溝通時蓄勢待發的身影，獸醫師準備麻醉藥劑的緊張感，以及現場那種充滿期待卻又怕落空的氛圍，都讓我感同身受到不禁露出微笑！

在台灣東部海域出現的鯨豚，除了幾種像老鄰居般固定現身的海豚班底，那些鮮少有機會遇到的特殊種類，總是讓人翹首期盼，我們稱牠們為「怪咪呀」。之所以用這個詞，則是從船上討海人們聽來，流傳到了黑潮夥伴口中，而被持續沿用的可愛稱謂。

為了配合海上瞬時傳來的消息，希望能夠很機動出海記錄這些如曇花一現般的少見種類，我們成立了一個「怪咪呀機動隊」的聯絡群組，從最初只有幾名黑潮夥伴，到現在成員越來越多；形式也從早期的手機通訊錄，到現在的 LINE 或臉書等社群聯絡群組。

這些遠道而來的貴客們到底何時會現身，其實都是很隨機且臨時的，常常突然的一通電話或一個訊息「海上有怪東西」，你整個人就像被電到一樣，開始進入到神經緊繃的備戰狀態！

除了要先問清楚海上狀況，包括遭遇位置、動物狀況、船長意見，來評估現實條件下，能在茫茫大海中再找到牠們的機會有多大，當下有沒有立即可用來出海的船隻也是個關鍵，我們就曾經碰上外頭有虎鯨，在港口內卻無船可用的跳腳窘境……等上述關卡都順利通過，接下來才會啟動機動隊的聯絡網。

從大夥突然接到聯絡網的消息開始，就得在匆忙時限內準備好各自的裝備；

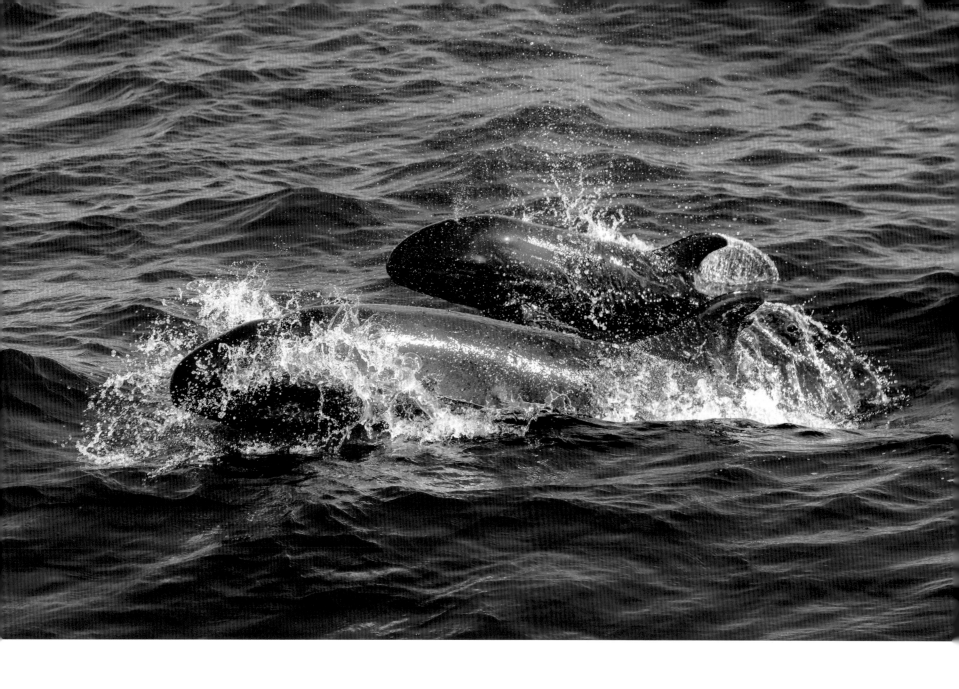

偽虎鯨（False killer whale, *Pseudorca crassidens*）

有的夥伴甚至還要向正職工作單位遞假單，再安全地到碼頭來登船，逾時
不候。整個過程中，我們的心情往往都是既興奮又忐忑，因為誰也不知道
是否能順利地再次尋找到我們想要看到的「怪咪呀」。

而相較平常兩個小時的賞鯨解說船班，像這樣以調查為主要導向的長時間
航次，才能真的完整達成觀察、記錄、拍攝、錄音，甚至嘗試下水拍攝等
工作。

這也就是為什麼紀錄片中，當研究團隊成員聽到「黑熊來了」之後，緊張
又興奮地各自準備器材的過程，會讓我不禁心有戚戚焉的莞爾囉！

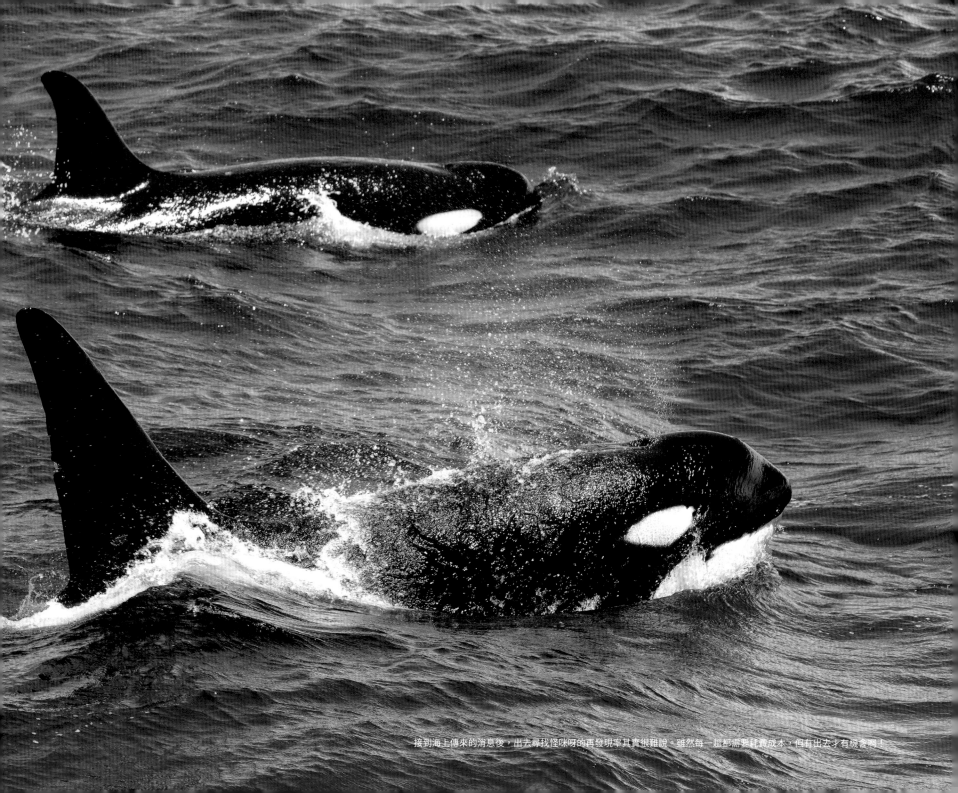

接到海上傳來的消息後，出去尋找怪咪呀的再發現率其實很難說，雖然每一趟都需要耗費成本，但有出去才有機會啊！

1 good day, 2 bad days

某些我們無法察覺或歸納的環境條件之下——
那可能是天氣、潮汐、海流等等因素——
鯨魚們會因此躁動一段時間，然後才又回歸安定。

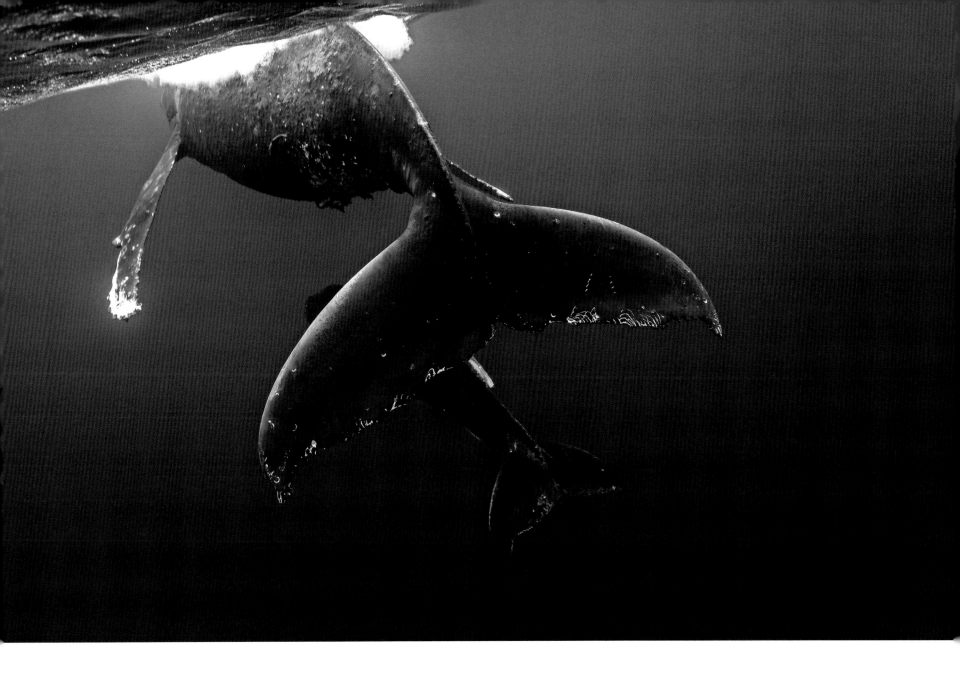

大翅鯨（Humpback whale, *Megaptera novaeangliae*）

誰都說不準大自然每天會上演怎樣的劇碼，即便目擊了動物，牠們也可能早早就下潛離開、維持一段距離，甚至讓你靠很近，卻一直轉圈圈只用尾鰭對著你。

當影像把動物的瞬間動作凝結於其中，有時會恆久得讓人忽略了時間感，但實際上看到動物在鏡頭前也許只有短短幾秒鐘。

每次出海拍攝的流程大概就不外乎尋找、等待、 拍攝。以在台灣來說，一般兩小時的賞鯨航程，從出海尋找開始，到等待鯨豚們上來換氣的空檔，其實真的看到牠們，舉著相機的時間不太會超過 20 分鐘。

在東加更是如此，一早出去就開始尋找水面上的噴氣，有時三、四個小時連個影子都沒有。發現了之後，可能穿著下水裝備、捧著相機在船舷邊等著下水的時機，也可能就這樣枯坐了一、兩個鐘頭都下不去。一整天下來八小時左右的航程，能夠有超過 15 分鐘的「相遇」就老天保佑啦！

就像從第一年到東加開始，自己一直有著「1 good day, 2 bad days」的開玩笑說法。隨著來這出海的時間越來越多，這說法的確切天數當然也就越來越模糊，或者說比較像是個「概念」。

這個概念並不是因為隨機的運氣，而是在某些我們無法察覺或歸納的環境條件之下——那可能是天氣、潮汐、海流等等因素——鯨魚們會因此躁動一段時間，然後才又回歸安定。

就像我們在花蓮出海，也常會覺得大潮、小潮的潮汐改變、海水的表面溫度、潮流的分布狀況，都對鯨豚有影響；有些時間可能會很難找、海豚們游得飛快，又或者因為潮流強，就會把「怪咪呀」給帶進來。

在東加也有同樣的感覺，當大翅鯨們安定了一段時間之後，就會突然大家都一起狂游個兩、三天；又或者你可能連個噴氣都找不到，不知道是不是所有鯨魚們都一起說好了……

每當碰到這樣的狀況，也只能跟船家相視而笑，對船上夥伴們無奈地聳聳肩，互相安慰說「Well, it's Nature!」

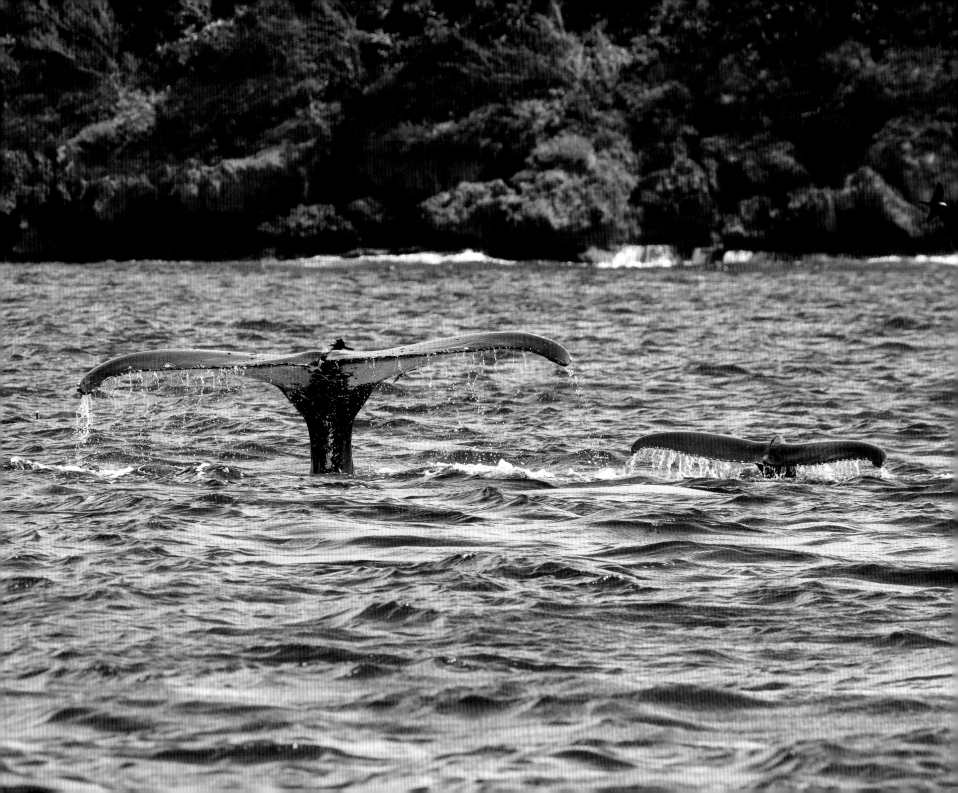

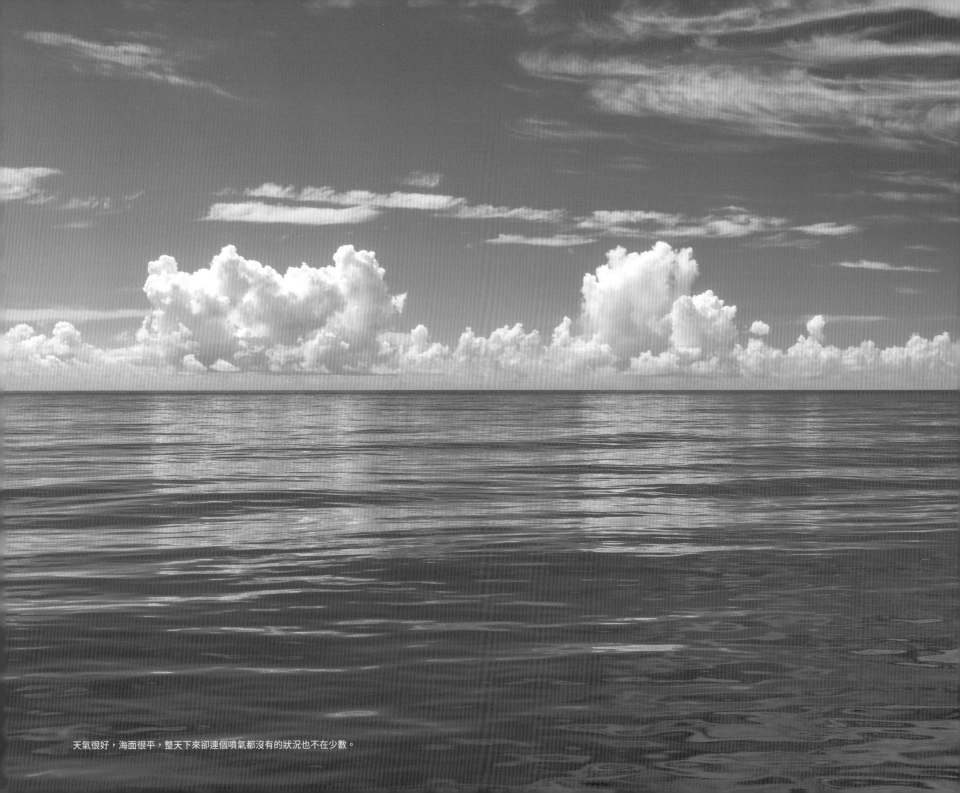

天氣很好，海面很平，整天下來卻連個噴氣都沒有的狀況也不在少數。

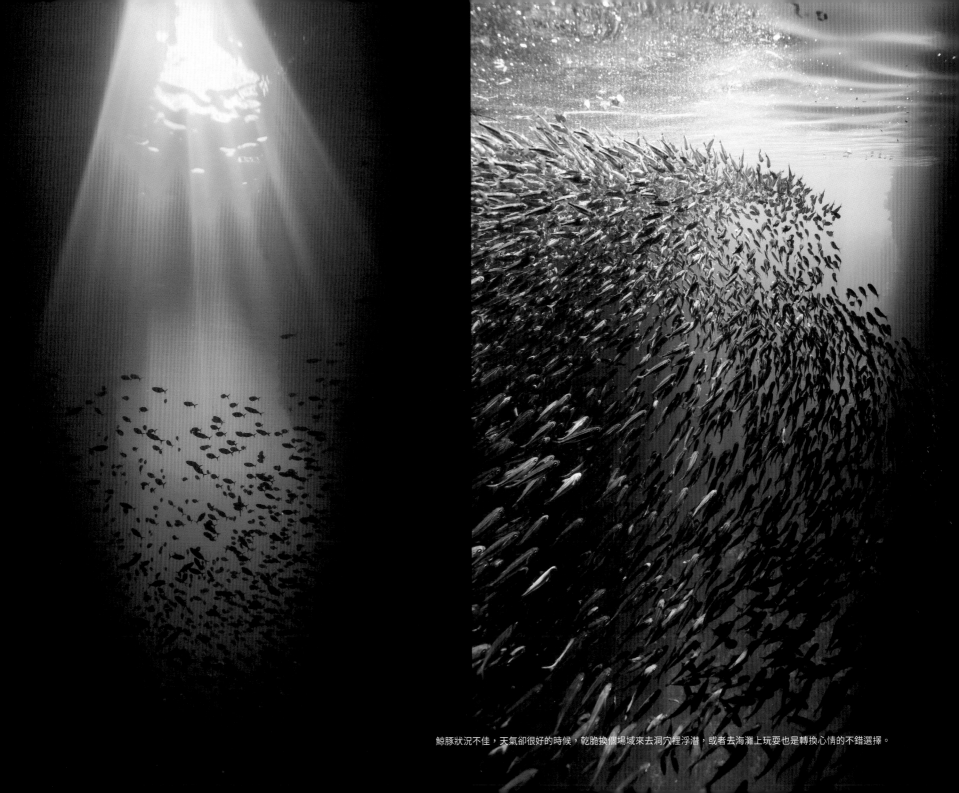

鯨豚狀況不佳，天氣卻很好的時候，乾脆換個場域來去洞穴裡浮潛，或者去海灘上玩耍也是轉換心情的不錯選擇。

半片尾鰭

相對於一般能穩定舉尾下潛的個體，

可能因為尾鰭缺失造成的不平衡，讓牠舉尾下潛的動作，

有種尾巴舉到一半就突然跟蹌往前栽下去的不協調感。

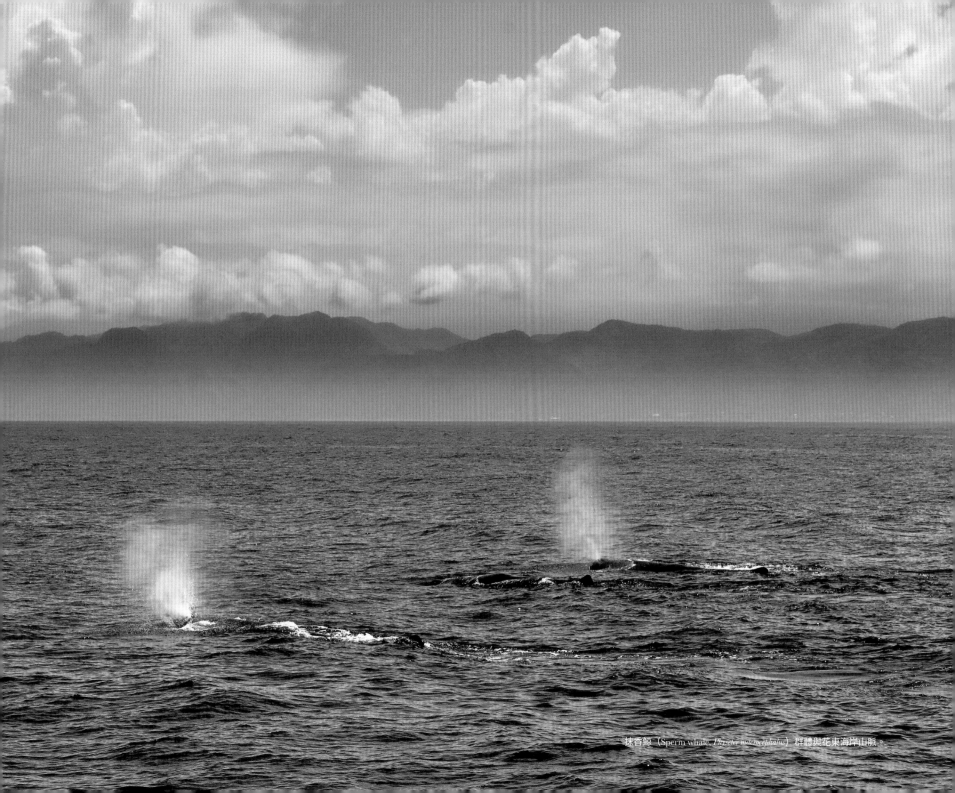

抹香鯨（Sperm whale, *Physeter macrocephalus*）群體與花東海岸山脈。

2020 年夏天眞的是花東海域抹香鯨大爆發的一年；從六月初開始，目擊消息就頻繁地從海上傳回，而且相較於以往多是單隻的狀態（或者因爲船班時間的限制，都只夠航行至群體的邊緣？），幾乎都是以群體模式出現。究竟是什麼原因導致這般的現象呢？

7 鯨魚或海豚在遇到危險或異狀時，會將大便一次排放出來，讓水面或水中顏色變得混濁，就跟施放煙霧彈一樣，有擾亂與威嚇的意味。

這個問題其實很難回答，影響環境的因子爲數衆多：溫度、洋流、潮汐、風向、食源、威脅、育幼與否、劇烈天氣……而且都是蜘蛛網般地相互交錯影響著，在沒有明確證實之前，是無法用單一因素論點來「因爲所以」般地推論。

當然，一直以來我們都知道花東海域是有機會遇到抹香鯨的「Super Pod」（大群體）；以往就分別有近 60 隻，與近 30 隻群體的紀錄，但 2020 年似乎眞的是群體模式大爆發的一年！

讓人訝異的是，我們在某次調查航班中，目擊到了一隻只有半邊尾鰭的抹香鯨。起初遇到時，我們還以爲是因爲視角的關係，讓牠的尾鰭看起來只有半邊，直到透過手中長鏡頭拍到，以及回頭跟「海鯨號」的阿潔船長詢問，才確定眼前的牠眞的只有半邊尾鰭！

再次遇見牠時，因爲已經有了先前認知，才能夠從驚訝不已的心情中更仔細去觀察牠的行爲。相對於一般可以穩定舉尾下潛的個體，可能是因爲尾鰭缺失所造成的不平衡，讓牠舉尾下潛的動作，有種尾巴舉到一半就突然跟蹌往前栽下去的不協調感，似乎大多時是依靠身體的重量讓自己沉下去，而少用尾鰭的推力。

雖然說時不時就看到國外類似案例的報導，在御藏島、花東海域也目擊過缺少部分背鰭或尾鰭的海豚個體，但這隻還眞的是我們首次在台灣周邊海域，記錄到這樣狀況的大型鯨。因爲漁網？船隻螺旋槳？天生畸形？可能的原因讓船上衆人議論紛紛。

不過稍微令人感到安心的是，牠似乎生存得還算不錯。怎麼說呢？不論成因爲何，相較於國外一些傷口狀況不佳的案例，牠的尾鰭已良好癒合，而且雖然只有半邊尾鰭，仍舊可以很有效率地完成下潛。此外，我們也沒有感覺牠特別瘦小或行動緩慢，而且前後兩次遭遇時，牠都還會以排便來作爲混淆視聽的「煙霧彈」[7]，顯示應該有一定程度的進食量。

另外很讓人感動的是，在我們眼前的鯨魚群體願意接納牠並一起行動（至於有沒有互相協助就不得而知）；不然就理論上而言，這樣的尾鰭狀態，應該早就不知道被「正常個體」的隊伍拋到哪裡去了。

所以只要能夠維持眼前現狀，我跟幾位船上夥伴都覺得牠要存活下去應該不成問題。只是回到半邊尾鰭缺失這個部分，雖然不排除天生畸形的可能性，但由於該側尾幹的線條頗為平整，看起來也有很高機率是人為因素所造成的傷害。船隻問題、廢棄漁網、漁業衝擊，這些議題又會回到一個多方糾結、衝突、耗時，甚至難解的大哉問。

不過至少至少，在海面上遇到任何海洋生物時，拜託拜託請先將船隻速度放慢，總是不會錯的！！！

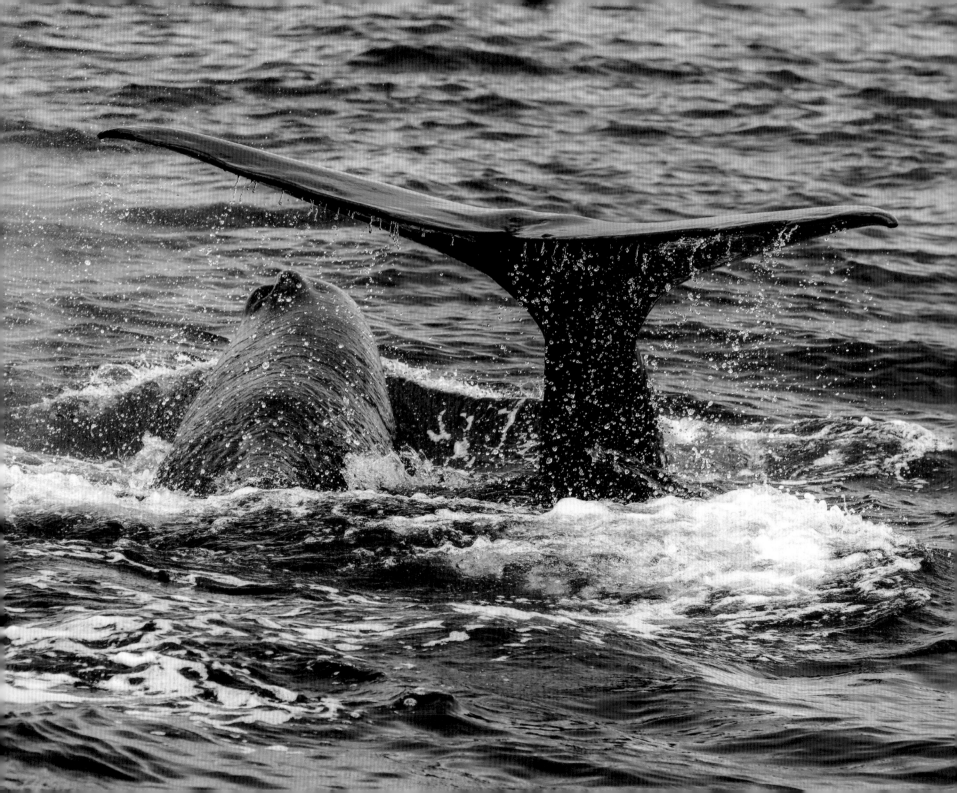

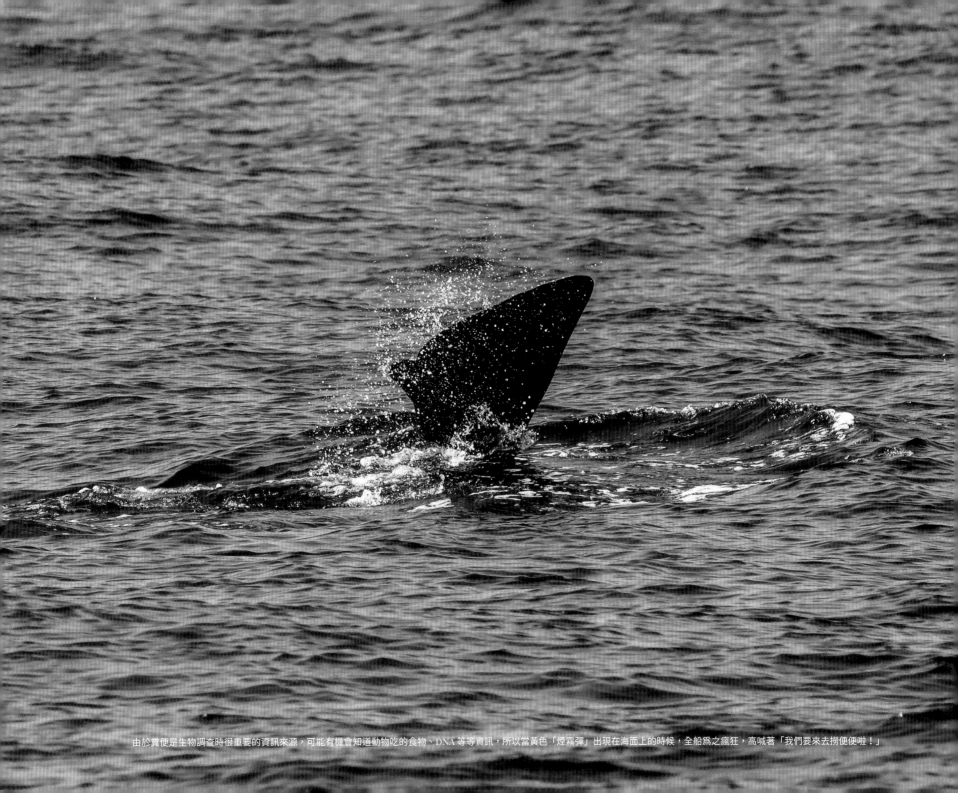

由於糞便是生物調查時很重要的資訊來源，可能有機會知道動物吃的食物、DNA 等等資訊，所以當黃色「煙霧彈」出現在海面上的時候，全船爲之瘋狂，高喊著「我們要來去撈便便啦！」

第五部　回歸到初心

最初，我在台灣磨練鯨豚基本功，接著到國外熟悉水下拍攝技巧，之後回來台灣海域嘗試，留下屬於台灣的鯨豚紀錄。而在邁入鯨豚攝影領域的第 30 個年頭，我更回頭思考這 20 年一路走來的歷程，當初爲什麼選擇這條路、想將鯨豚拍好的用心、如何在創作上突破，及做這件事情背後的意義——所謂的「初心」。然後，一切都豁然開朗了起來。

感動與關心，
遠比恐嚇有力量

我也相信，當人們看到一個能真正觸動內心某部分的畫面或情境時，
會因為這樣的感動，會因為關心這件事情，而想要有所行動。

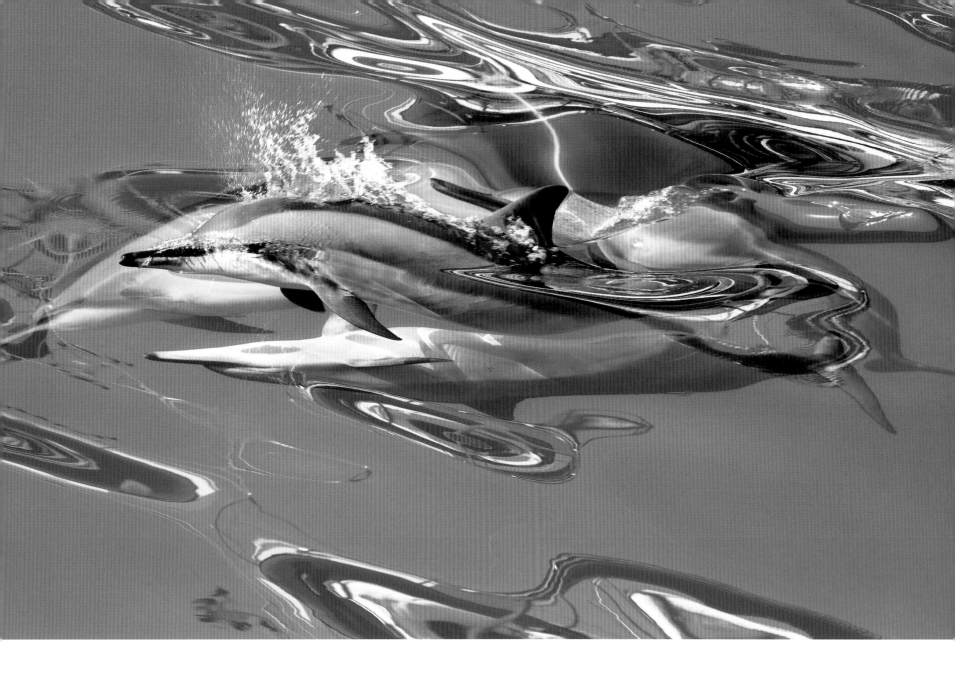

長吻飛旋海豚（Spinner dolphin, *Stenella longirostris*）
玻璃般的海面，襯著船隻倒映在海面上的色彩，讓海豚像是悠游於畫作之中。

近年在數個關鍵的場合，我分別都不約而同提到，當初之所以選擇這條路，想將鯨豚用心拍好，及這 20 年一路走來的歷程，都是想讓自己有機會能重新整理長年擱置心中的思緒和想法。

老實說，自己常常在忙碌到某種程度之後，就開始呈現一種無頭蒼蠅瞎忙的狀態，事情一件接著一件來，心中所想的只有「這個事情搞定之後，下一個要先處理哪件事情」，卻沒有去仔細思考事情背後的意義。

在一個事情依然滿檔的下午，抽空看完了紀錄片《男人與他的海》的初剪之後，整個心情有著大雨洗刷過後的清新感，而之後不論是在科博館的講座分享，甚至與幾位許久未見的好友聚餐閒聊，都讓自己有了再次思考「初心」的機會！

雖然在念完研究所之後，就很清楚發覺到自己對純粹從事研究工作沒有多大興趣，但卻一直認為影像是能夠連結人與科學，以及環境的方式——也是我擅長與喜歡的方式。

我也相信，當人們看到一個能真正觸動內心某部分的畫面或情境時，會因為這樣的感動，會因為關心這件事情，而想要有所行動。所以相較於用恐嚇或警告等負面方式來闡述一件事，這些情感在心中存留的時間與散發的影響才是實際能夠持續下去的。

這就很像出海追尋鯨豚的過程中，讓人們興奮尖叫的不單是這些海豚多高多重多大群，而是遇到鯨豚當下的那個感受跟場景；讓人們心揪在一起的也不單是每秒有多少廢棄物漂流入海的嚇人數據，而是因為知道海漂垃圾對眼前鯨豚的可怕影響……

感動與關心，遠比恐嚇有力量，這是我一直堅信的事！

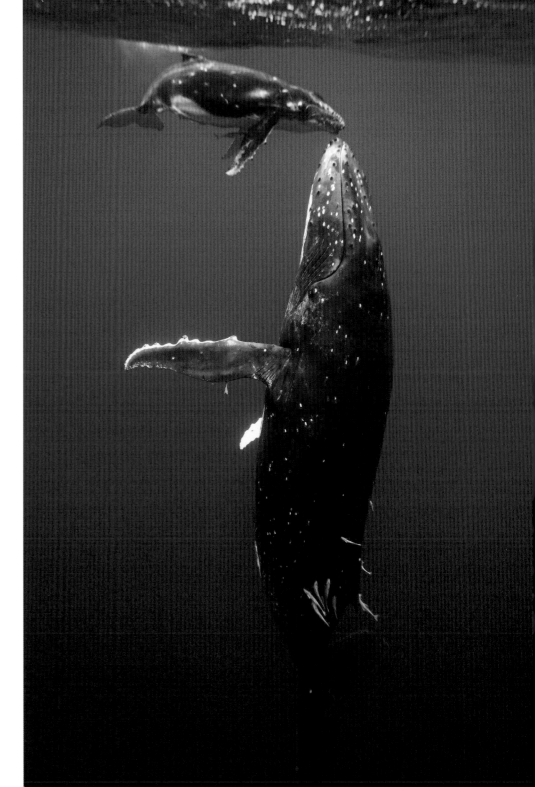

　　　　大翅鯨（Humpback whale, *Megaptera novaeangliae*）

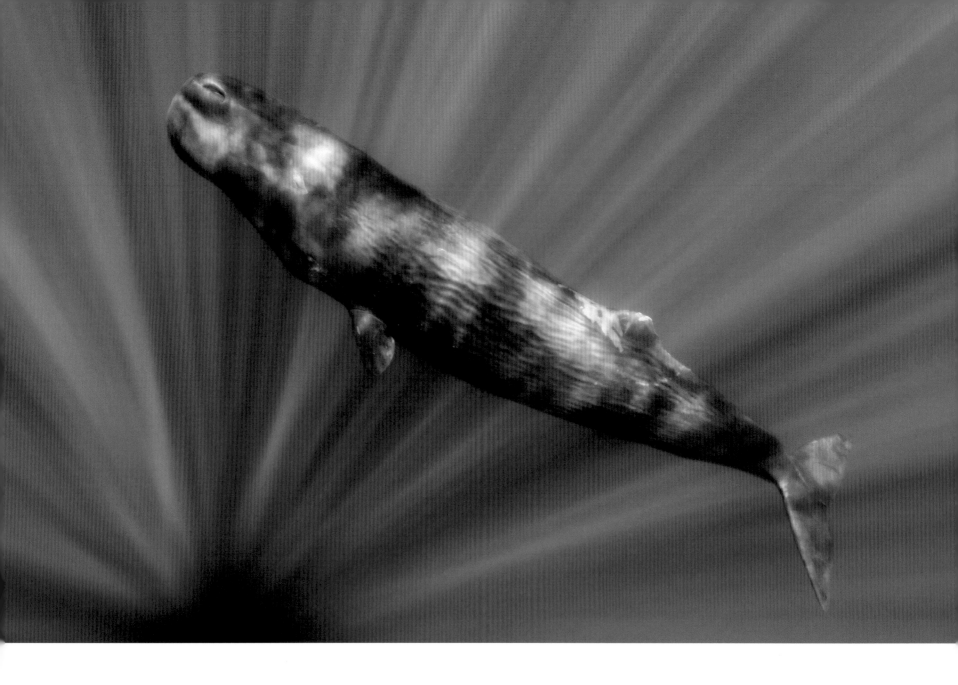

抹香鯨（Sperm whale, *Physeter macrocephalus*）

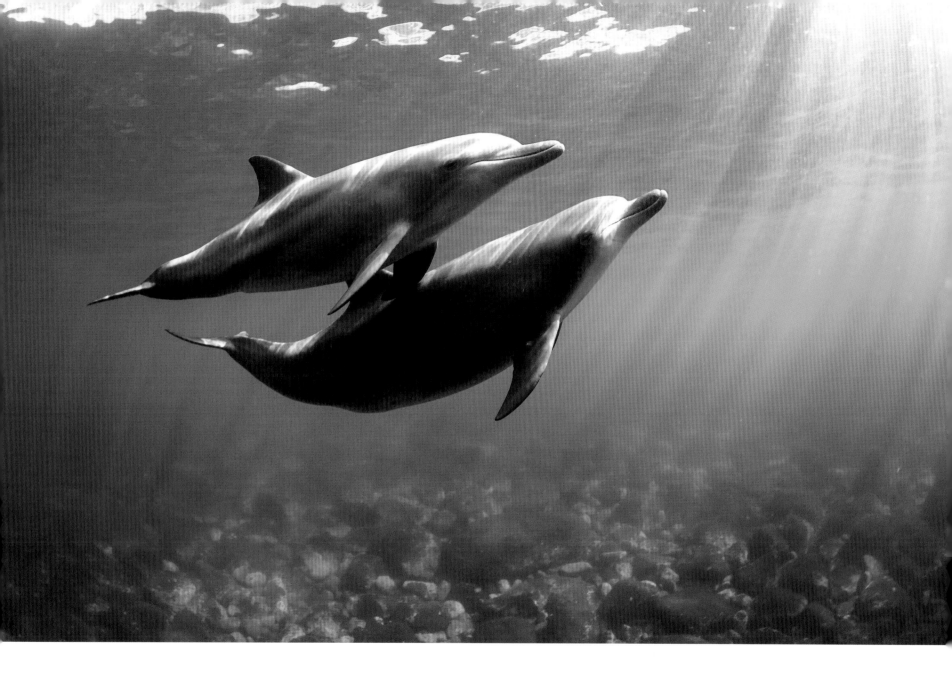

印太洋瓶鼻海豚（Indo-Pacific bottlenose dolphin, *Tursiops aduncus*）

心中盼望已久的那張影像

在台灣拍攝水下鯨豚就如同闖關，一關一關過，全都打勾了，

才有機會順利拜見牠們在水中的樣貌，

能成功拍到真的是鯨魚大神的賞臉啊！！！

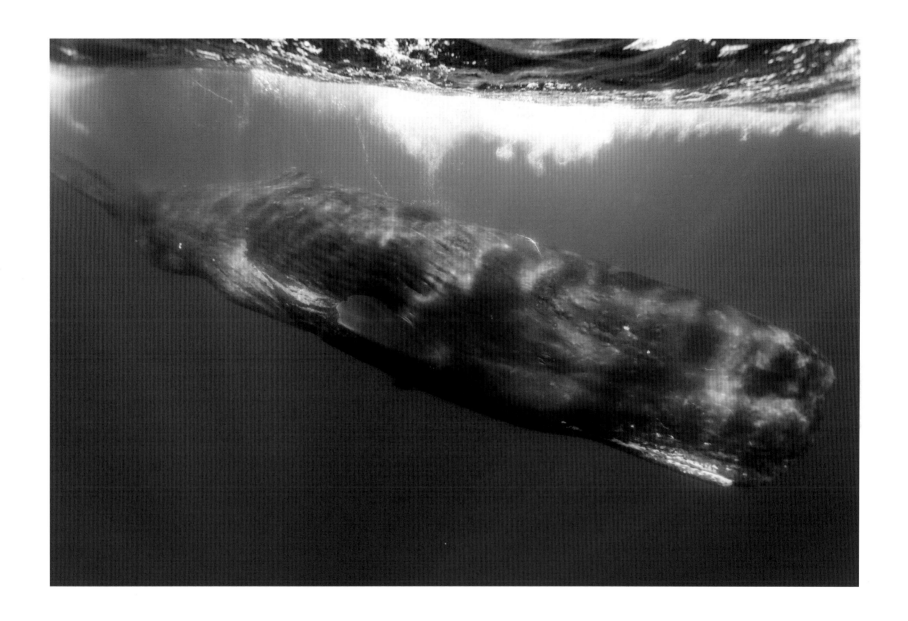

期盼以久的台灣海域抹香鯨（Sperm whale, *Physeter macrocephalus*）水下影像。

拍攝鯨豚一直以來是我喜愛，且享受於其中的事情。從最初對海洋與鯨豚一竅不通，到花蓮參與「黑潮」出海解說、調查、拍攝，到後來因為想要看見牠們在水中的樣貌，開始一連串土法煉鋼的嘗試，以及出國取經的過程。不過回到原點，我還是希望能持續記錄與拍攝台灣海域的鯨豚，原因很簡單，台灣是我們的家，而家是永遠不會放掉的地方！

延續我第一個十年，拍攝《海豚的圈圈》這部紀錄片時，就萌生想拍攝台灣鯨豚水下影像的念頭，到後來在世界各地看到下水拍攝的方式，更是讓自己夏天儘量留在花蓮，用蹲點概念等待適當機會出現，再以機動調查航次來出海記錄，並且嘗試下水拍攝。

台灣的鯨豚與周遭環境有它非常獨特與屬害的地方，例如種類的高多樣性、海上的高發現率等等。不過到目前為止，就我這些年的經驗來說，台灣並不是一個容易下水拍攝鯨豚的地方！

台灣是鯨豚的移動路徑而非終點

為什麼呢？這其實是「生物習性」、「環境條件」、「行為模式」三方之間交錯影響的結果。簡而言之，就是「台灣海域多是路徑而非終點」的生物習性，以及「開闊與深邃大洋」的環境條件，讓鯨豚們常常都是呈現「移動中」的狀態。

就像為什麼大家可能都看過媒體報導，花東海域出現抹香鯨、虎鯨、大翅鯨等等夢幻種類，但出海時都還是只看到當家的海豚們，原因就是牠們多半早上被目擊，中午就已經游過去了。

由於牠們多呈現快速移動，所以不論是動物的警戒心、穩定度、停留時間等，都與牠們會長時間停留的目的地相去甚遠，也因為這些狀態的不同，讓在台灣下水拍攝這件事情變得困難許多。

就像一年目擊抹香鯨的次數大概會落在 10 次到 20 次之間，虎鯨與大翅鯨則是幾年才一次，但是當我們接到海上的消息後，當下機動地出調查船想要去記錄與拍攝，再發現率往往都低於 50%；就算再次找到動物之後，也並不是就馬上要下水，或一定適合下水。

生物與環境的狀態都是會改變的，是許多因素無限的排列組合，當下動物狀態、海面狀況是否合宜，都還是需要評估的。當然這不是完全經過科學驗證的資訊，部分是我摸索那麼多年之後的一些經驗談。

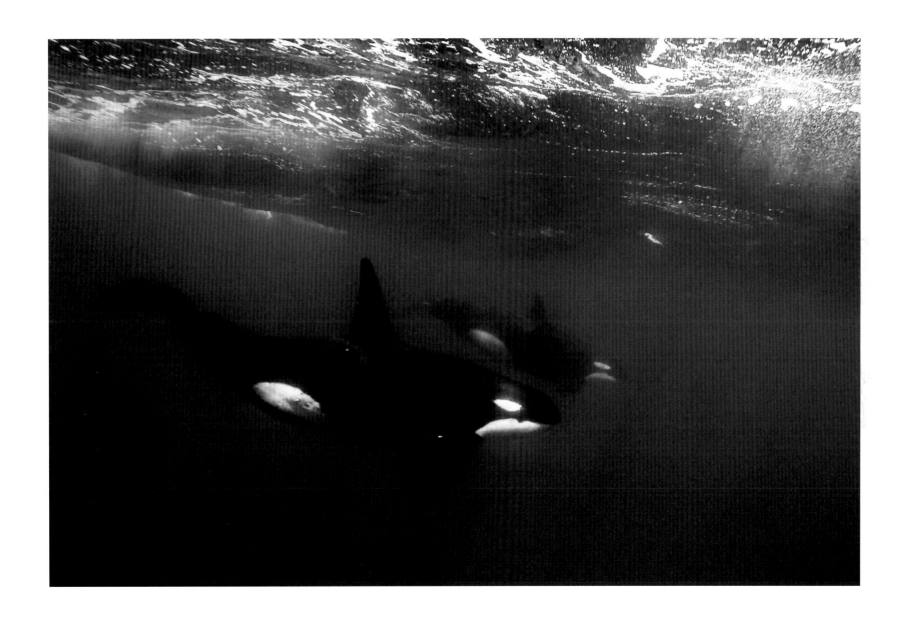

在台灣遇到虎鯨（Orca, *Orcinus orca*）的機率真的太低了，因此從來沒有把牠們放在能夠拍攝到的預想清單之內。

出國磨練基本功，回國拍攝是考試

生態攝影這件事對我來說，最重要就是先瞭解所拍攝的物種與環境！

簡單來說，如果想要成功拍攝到一張鯨豚跳躍出水的畫面，等看到出水的身影才按下快門，基本上就已經太遲了，很大機率會入手一張漂亮水花的畫面；反而是要提早在鯨豚竄出水面前按下快門，就有機會捕捉到牠們跳躍的精采瞬間。

但不論是按下快門的時間點、相機參數的設定、構圖擺放的位置，都會因為當時動物狀況、現場環境條件，以及畫面想要呈現的感受而互相牽引。因此也就像許多生態影片的幕後花序常常所呈現的一樣，拍攝團隊也許有著非常厲害的器材、極度專業的技術，但是當動物或環境的狀態不對，就是束手無策，只能等待那個對的時機到來。

從最初在台灣磨練鯨豚基本功，接著到國外熟悉水下拍攝技巧，之後回來台灣海域嘗試。由於每個海域的洋流、深度、鯨豚種類等等的狀況都不盡相同，很難照本宣科把國外的方式直接搬回來，而是要根據台灣海域的狀況尋找出最適當的方式，之後才能持續穩定地記錄台灣鯨豚的水下影像。

所以在台灣拍攝水下鯨豚這件事就如同闖關活動一樣，一關一關過，全都打勾了，才有機會順利拜見牠們在水中的樣貌，缺一不可！

我常常開玩笑說，能成功拍到真的是鯨魚大神的賞臉啊！！！

但也因為聚集全部條件是相對不容易的，每一次難得的機會對我來說更像是場不能錯失的重要考試，在國外磨練自己的功力，並獲得持續拍攝下去的能量之後，回來考這場最重要的試。

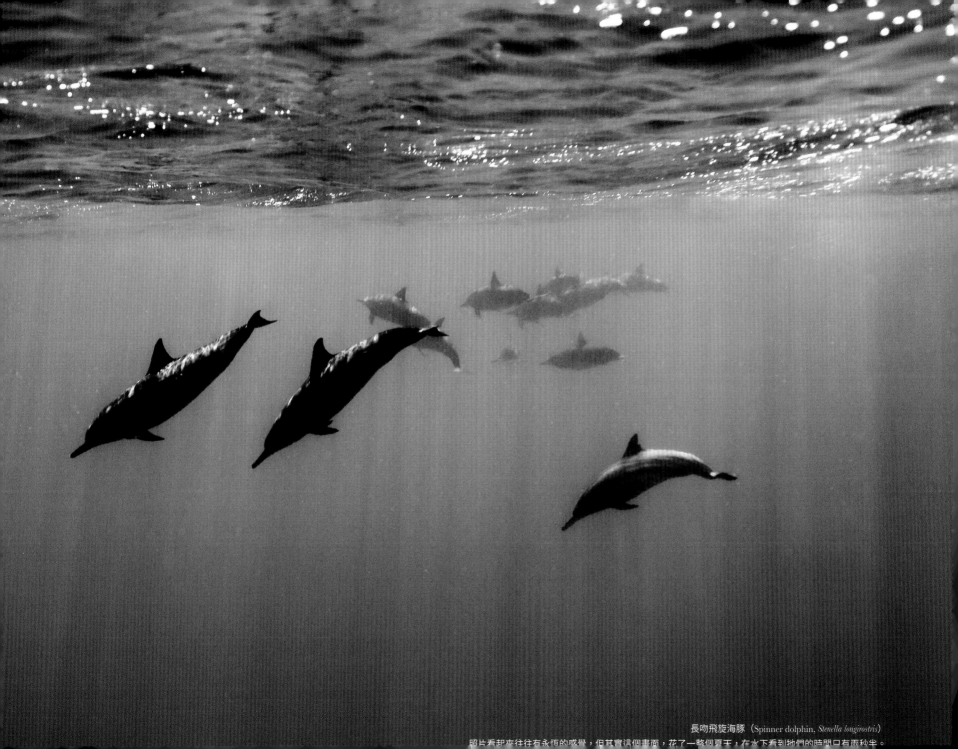

長吻飛旋海豚（Spinner dolphin, *Stenella longirostris*）
照片看起來往往有永恆的感覺，但其實這個畫面，花了一整個夏天，在水下看到牠們的時間只有兩秒半。

成功拍攝台灣海域鯨豚水下影像

而嘗試了那麼多年之後，我們終於成功地在 2014 年拍到夠好，可以發表的台灣抹香鯨水下影像。牠也就是朋友們可能在許多文章或分享中聽過的抹香鯨個體——「花小香」。

當天回航過程中，我反覆看著相機裡的影像，相較於「耶～拍到了！」的興奮，心裡想的更多是「歷經了這麼久，終於開始往前邁進了」的踏實感！那一年除了拍攝到花小香的水下影像之外，多位黑潮夥伴們，湯湯、Olic、冠榮等人，更利用累積多年的影像紀錄，開始進行鯨豚個體的辨識，所謂的「Photo-ID」。

對我們來說，抹香鯨就再也不只是抹香鯨了，隨著「花系列」（指在花蓮目擊的抹香鯨，跟電視劇沒關係）的個體名單越列越長，隨著發覺牠們在隔年，甚至之後每年都會回到這片海域，也就知道牠們和我們是生存在同一片海域的老鄰居——就像 2020 年我們又記錄到的抹香鯨個體「花小清」再次出現在花蓮鹽寮海域——每年都期盼見到老鄰居回歸，應該是人之常情吧！

至於為什麼是用「我們」呢？因為我只是進入到水中按下快門的那個人，但是要完成這一整趟工作流程，從船公司、船長，到黑潮夥伴之間，是需要許多人溝通與協力的！

而在抹香鯨「花小香」之後，接下來幾年我們又分別成功記錄到了虎鯨、飛旋海豚、偽虎鯨（False killer whale, *Pseudorca crassidens*）等等不同鯨豚種類的水下影像。

其實只要願意花時間等待，我們是有機會在台灣海域成功拍攝到鯨豚的水下影像，不過相對於一般我們對於「等待」的時間概念來說，真的就是每年一個種類兩、三張的成果累積。

對我來說，要不要繼續拍下去呢？要，因為這樣才有屬於台灣的紀錄留下來！

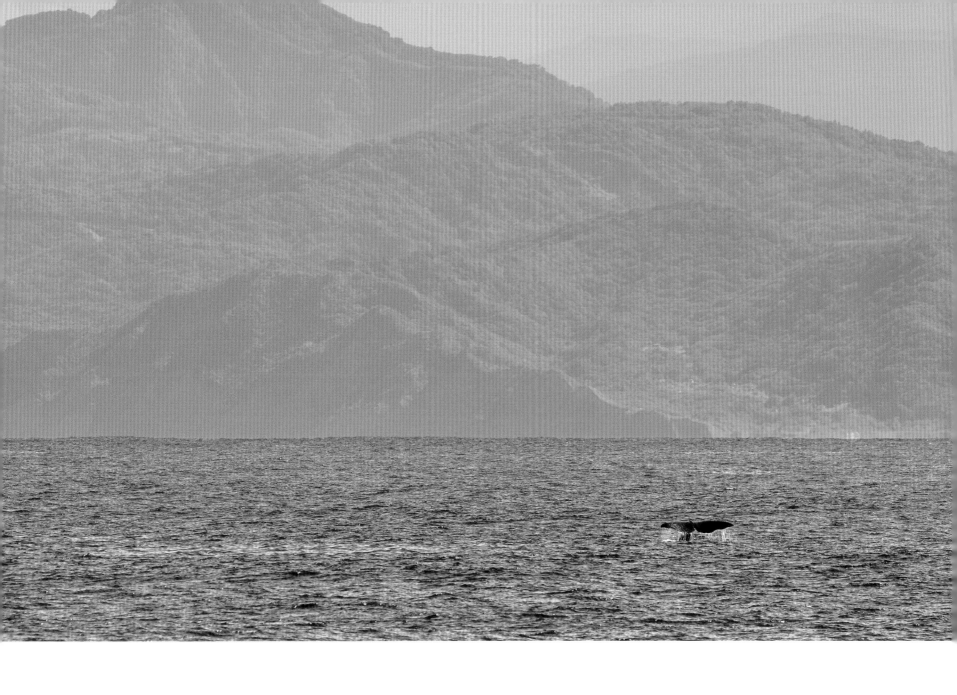

花東海岸山脈旁，遇見許久不見的「花小清」。

蒼白之軀，巨鯨是樹

這一隻很可能是台灣有紀錄以來第一隻擱淺的藍鯨。
一直以來我們都知道牠也許就在東部外海更遠一點點的地方，
也知道牠是現存最大的動物。

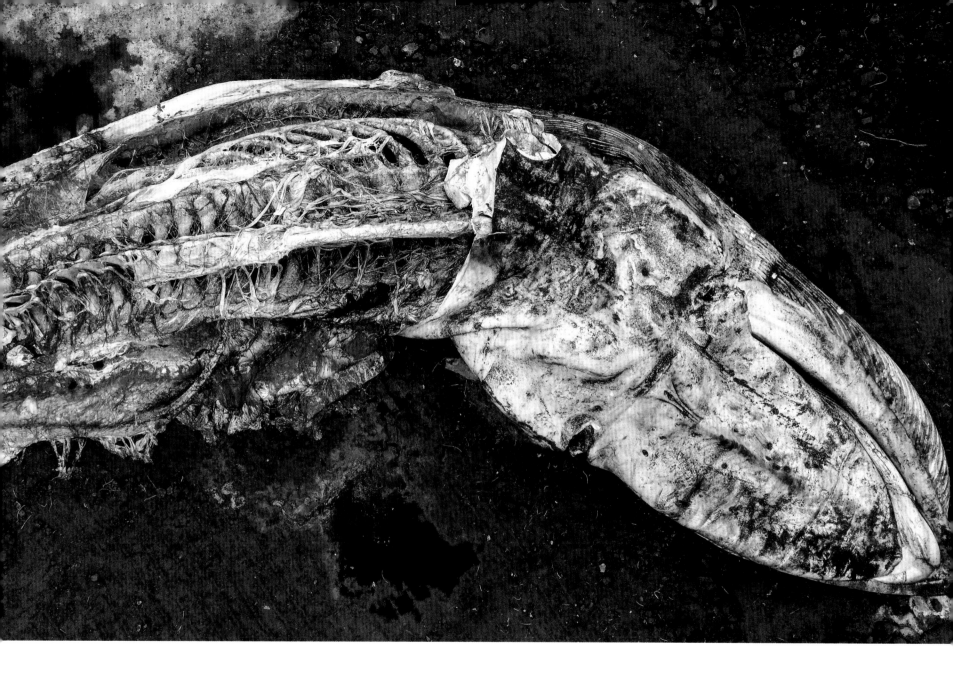

擱淺藍鯨（Blue whale, *Balaenoptera musculus*）軀體逐漸回歸自然後所外露的組織，看起來就像是盤根錯節的樹根。

「看著面前你的龐大身軀，
不再悠游於湛藍的大海，卻被沖刷上硬實的灘地。
由於沒有海水浮力支撐，而整個軀體爛癱在地。
已褪去生命的顏色，留下失去表皮後詭異的蒼白。」

2020 年農曆的正月初一，當這座島嶼的人們才剛吃完年夜飯、守歲，甚至還未入眠，一隻身長 24 米的巨獸被浪濤推上了台東海岸，也即刻讓許多鯨豚領域的專家學者朋友們從溫暖、慵懶的過年氛圍中忙碌了起來，年味瞬時換成擱淺現場與解剖過程的腐臭味。

在過往歷史裡面，台灣曾經有過藍鯨、長鬚鯨（Fin whale, *Balaenoptera physalus*）等大型鬚鯨的紀錄，雖然自己做了多年的賞鯨解說、海上拍攝，以及鯨豚調查工作，但也許是航行所涵蓋的範圍仍屬近岸，或者運氣未到，不曾真的在台灣海域碰過牠們。事實上，台灣鯨豚基礎調查開始興起的這 20 幾年來，尚無人在周邊海域目擊到這兩種鯨魚大神。因此，面前的大鯨屍體就顯得意義非凡。

然而，由於身形腐敗、顏色褪去，想直接以外部型態特徵來辨識牠實屬困難。但在各方面科學資訊的披露之下，牠的真實身分逐漸被驗證與確定——是藍鯨！

這一隻很可能是台灣有紀錄以來第一隻擱淺的藍鯨。一直以來我們都知道牠也許就在東部外海更遠一點點的地方，但我們多半只在舊時文獻或捕鯨照片中看過牠，也知道牠是現存最大的動物。

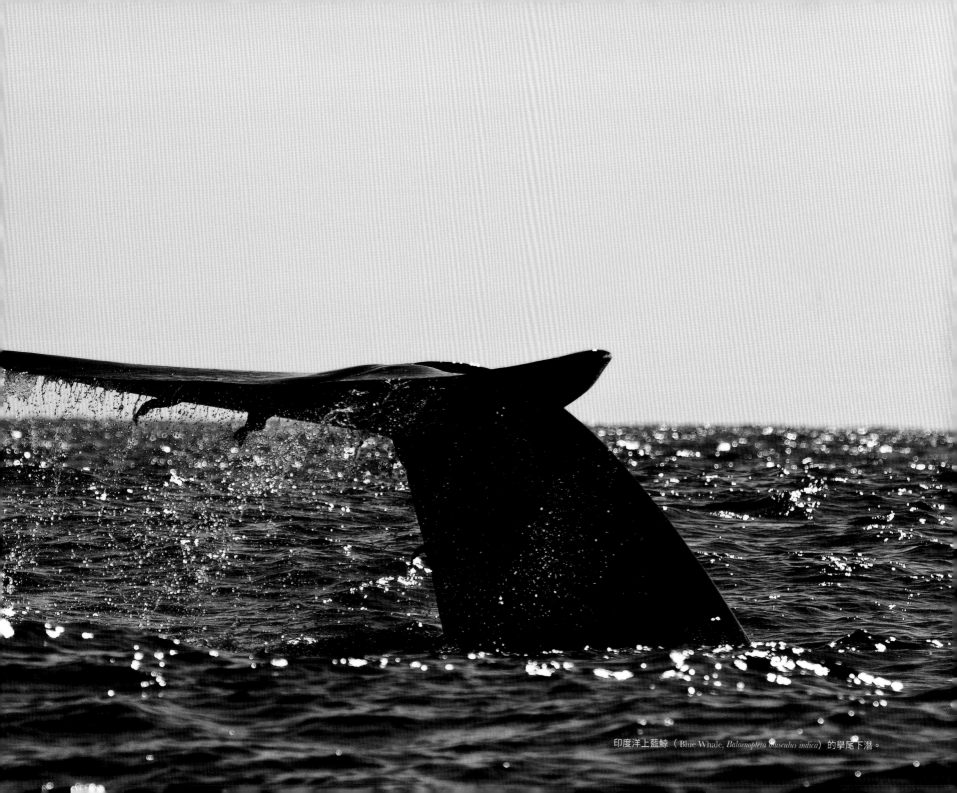

印度洋上藍鯨（Blue Whale, *Balaenoptera musculus indica*）的舉尾下潛。

「願下輩子成爲大鯨魚。」是我們常會看到的祈願，甚至身旁朋友就曾吐露此浪漫話語，但眼前的大鯨卻是因爲人類的罪惡，倒楣又無辜地失去了生命。

皮囊之下，身上的肉已腐去，剩下交錯纏繞於脊椎骨的殘留組織，就像盤根錯節的樹根一樣。在這個瞬間，我似乎領悟了什麼：「巨鯨是樹，一根游動於海中的蒼鬱大樹！從生前到死後，都能承載、孕育不同的生命。」

就像朋友說「過年，年獸來了，只是沒想到是以這樣的方式出現……」希望下次能夠有幸在寬闊深邃的花東外海，聽到牠有力的噴氣聲，看見牠壯碩的身軀。

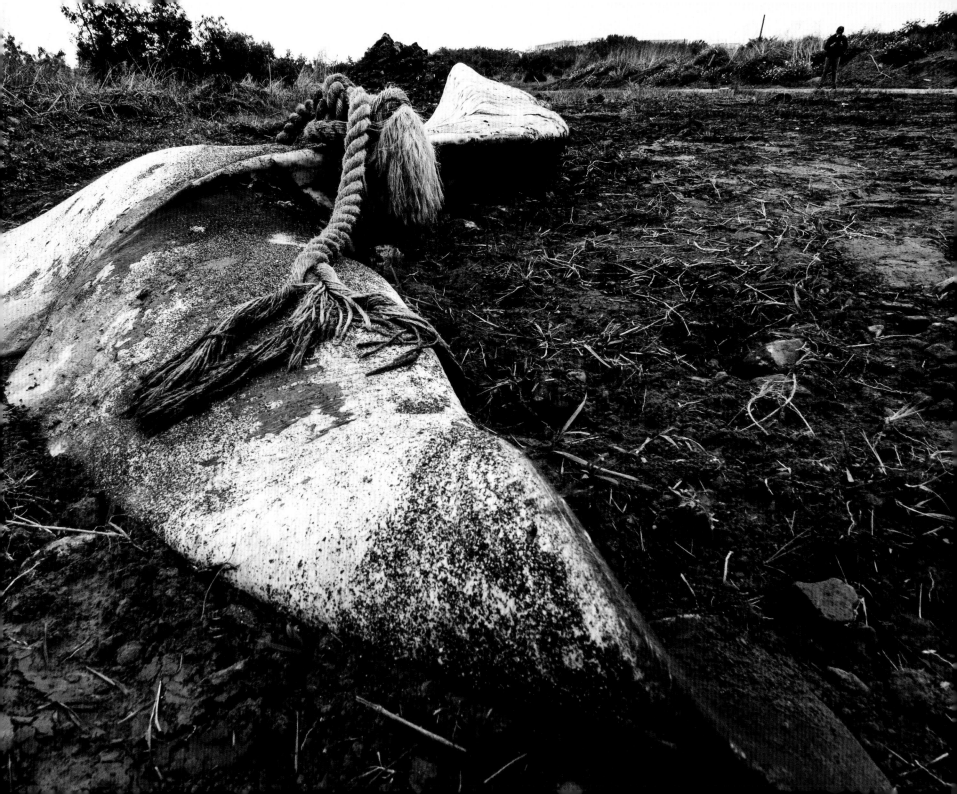

藍 鯨 記 憶

光是藍鯨身體的寬度，
就超過了我們所搭乘船隻長度的兩倍以上，
當實際在水裡看著牠，就像兩節的捷運車廂從面前經過。

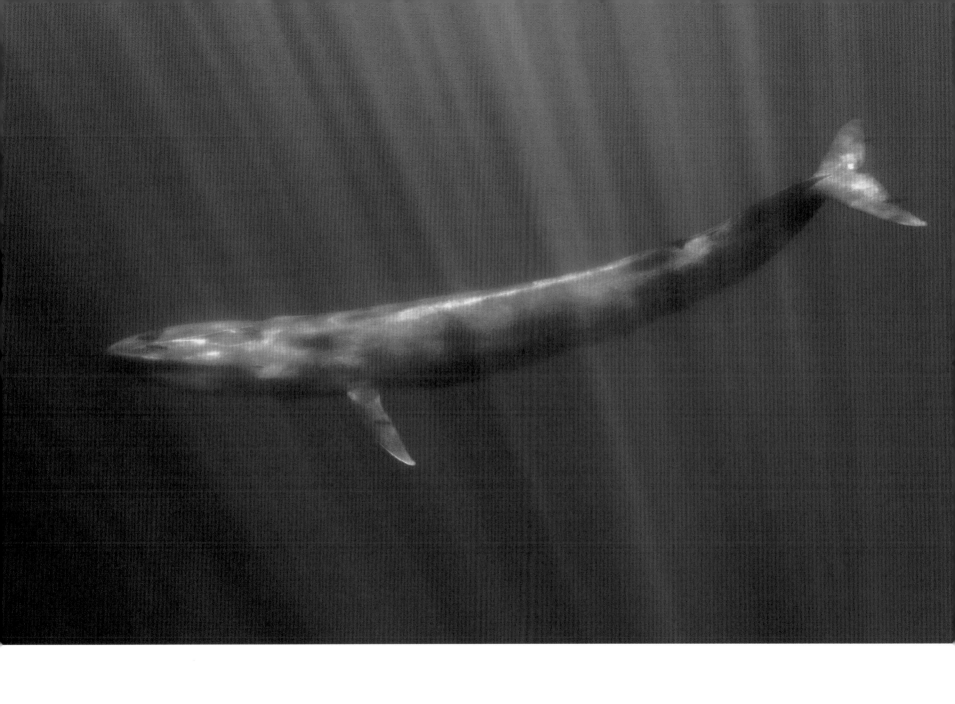

我永遠不會忘記，在那個凝結的時間點，有機會與世界最大的生物——藍鯨（Blue whale, *Balaenoptera musculus indica*）身處於同一個空間。

巨鯨的擱淺，讓鯨豚圈的大家都從過年氣圍中動了起來，而在諸多證據顯示大鯨身分爲地球上現存最大生物之後，從官方單位、研究人員，到民間組織，似乎也順勢燃起了一波「藍鯨熱」。

不過這也難怪，雖然是死亡擱淺的個體，但這畢竟是日治捕鯨時期之後，第一筆的藍鯨紀錄。也間接證明了台灣外圍海域仍舊有牠們活動的蹤跡！

在我開始追尋與磨練水下拍攝技巧的前期，心裡盤算著要先在東加累積一定程度的經驗，接著再去哪裡拍攝其他的鯨豚種類，也把像藍鯨這樣金字塔尖端的種類放在最後，結果誰知道陰錯陽差之下，才出國拍攝的第二年就達成了。

第一次見到活生生的藍鯨，是在斯里蘭卡的印度洋溫暖海域。在完全沒有類似尺寸生物的前置經驗下（廢話，怎麼可能有），只能邊走邊看情況應變，並且以之前遭遇過最大，19 公尺的抹香鯨來稍微類推一下。所以當朋友興奮地傳訊息問到「How big is it?」之時，我心裡很清楚知道，他要問的不是那些彼此心中早已滾瓜爛熟的制式科學數據。

就像你很難從登機門看著飛機，衡量出飛機有多長一樣，這已經完全超出了日常生活經驗中的判斷尺度。屏除了腦海中那些已知的物種資訊，現場目擊的震撼，讓當下只能回答出「I don't know...」這樣的答案。

光是藍鯨身體的寬度，就超過了我們所搭乘船隻長度的兩倍以上，當實際在水裡看著牠，就像兩節的捷運車廂從面前經過，相較於其他同樣有遭遇經驗的大型鯨，會有種「怎麼還沒完……」的感覺。

因為自己很幸運的，曾經遇過悠游在溫暖藍色大洋中的地球之最，此乃這輩子都難以忘懷的記憶。所以當我目擊到那褪去色彩的蒼白身軀時，回憶與感觸就不停歇地湧出。

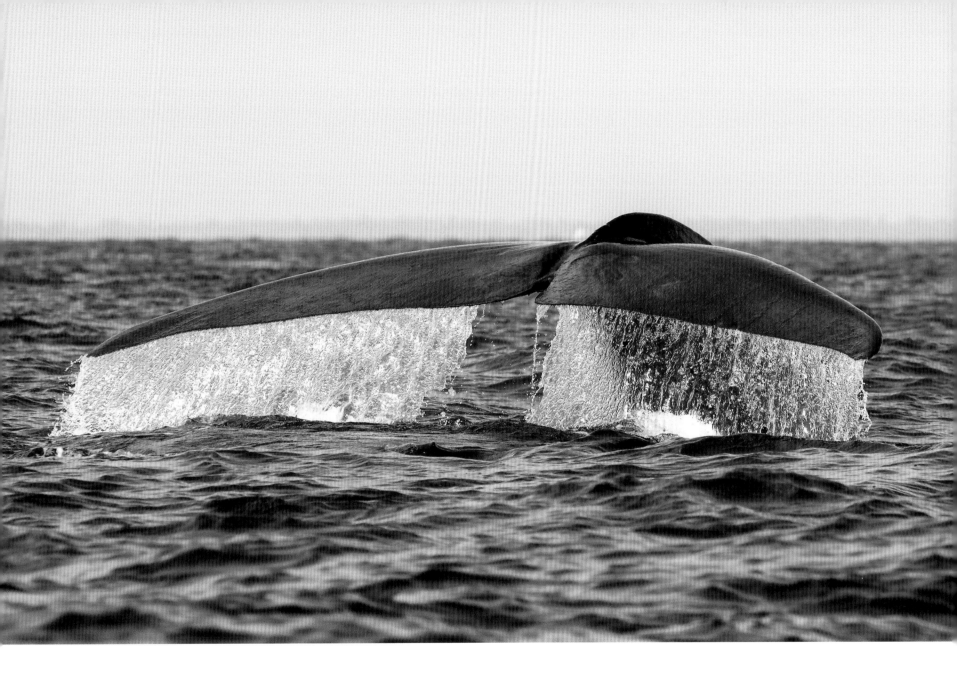

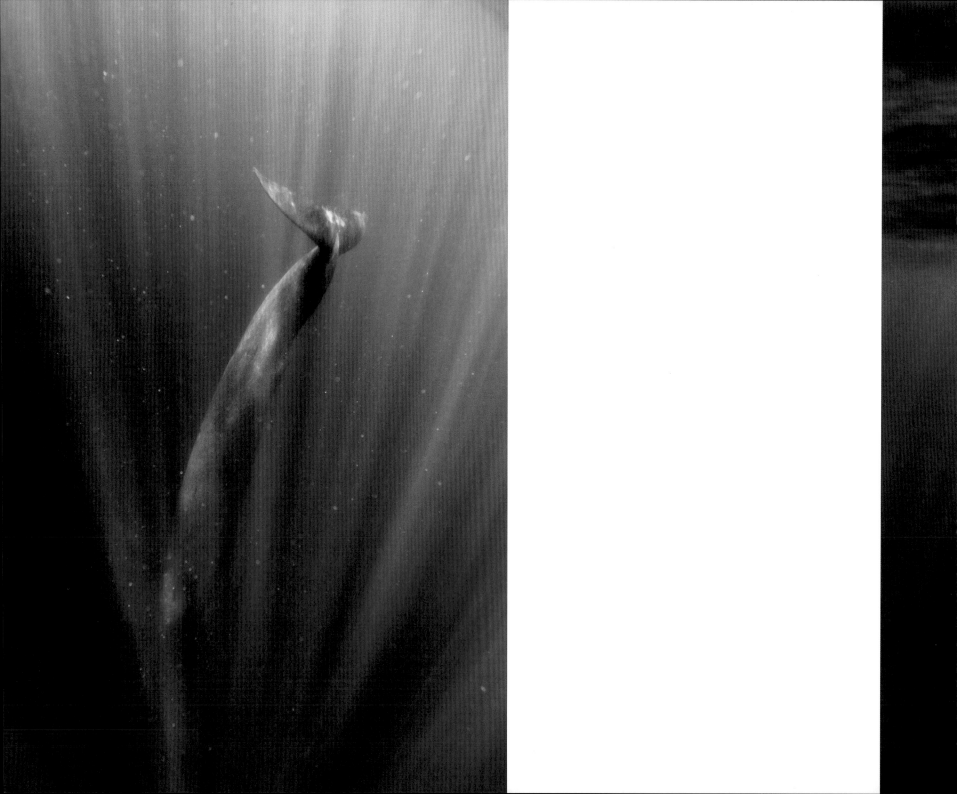

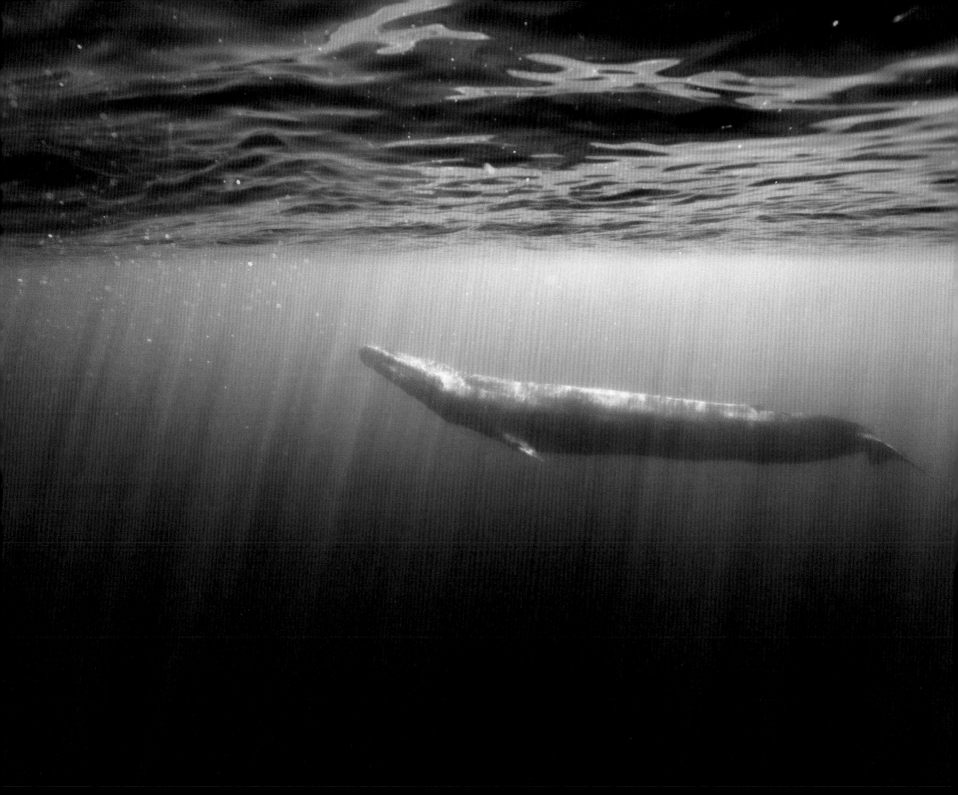

看海不是海，繁星不是星

每次只要碰到有趣的發想，就像又尋找到了一條新路徑，
覺得原來還有這麼多有意思又迷人的方式重新認識眼前的那片大海。

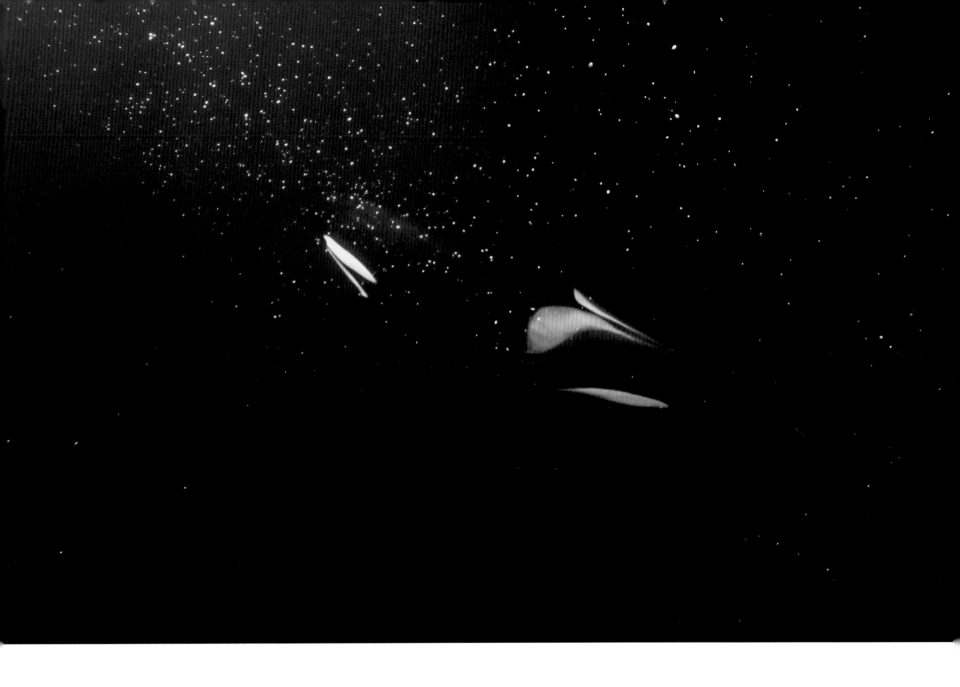

虎鯨（Orca, *Orcinus orca*）

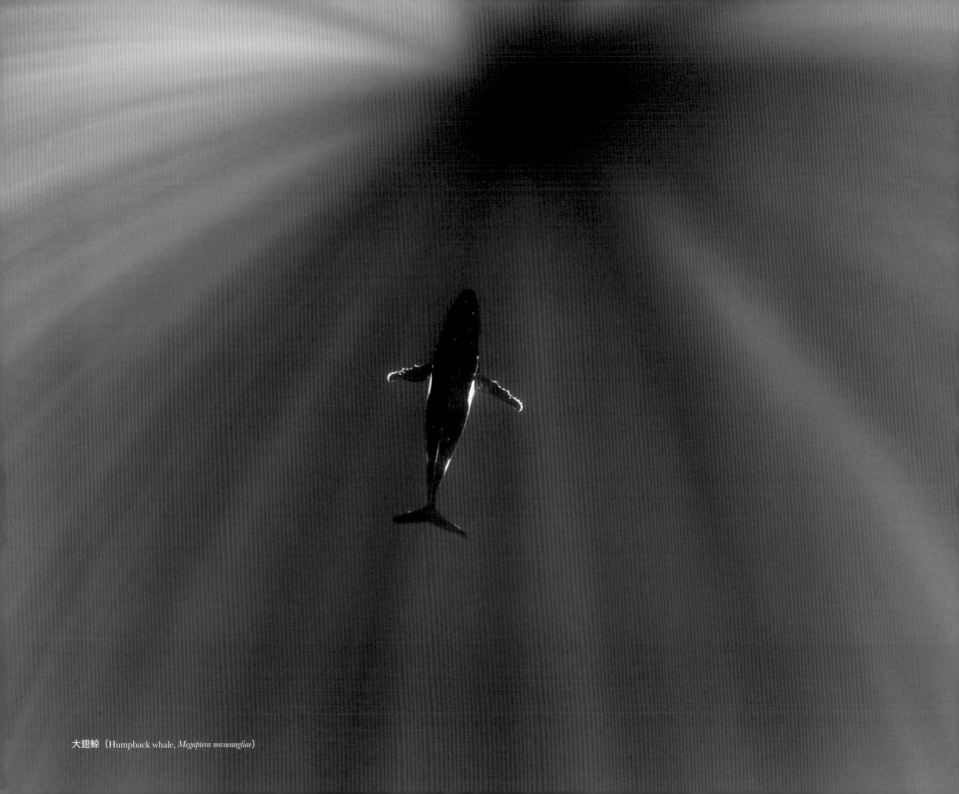

大翅鯨（Humpback whale, *Megaptera novaeangliae*）

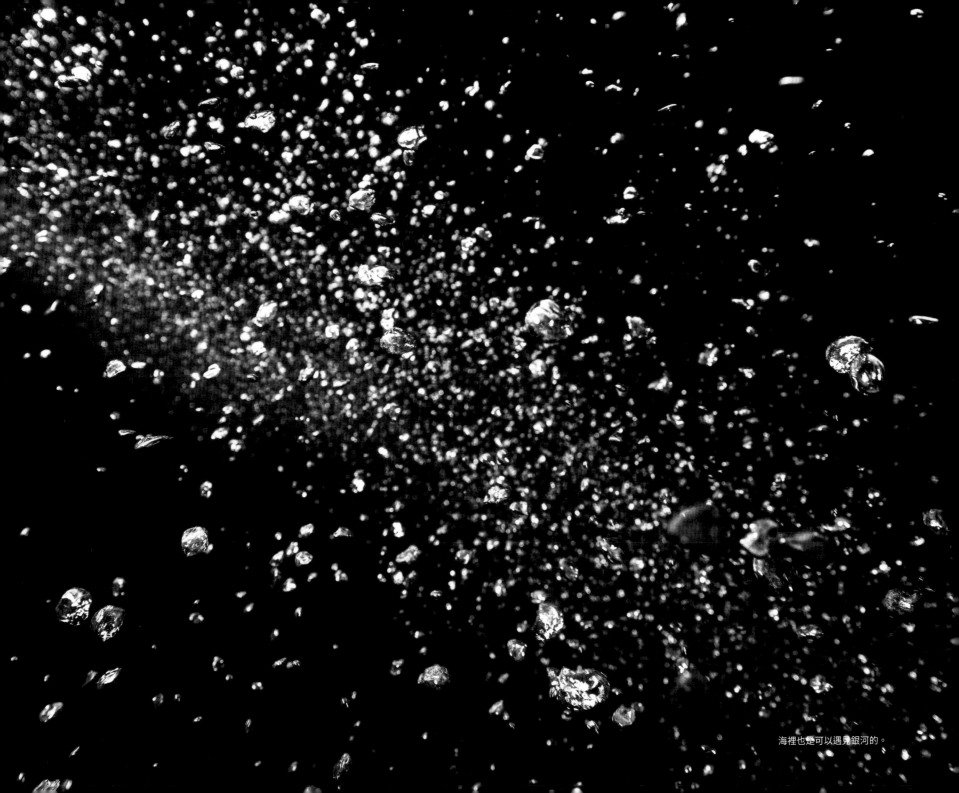

海裡也是可以遇見銀河的。

猶記得開始拍攝鯨豚初期，總希望能拍出像圖鑑一般清晰、銳利的影像，以此作為自己努力的目標。一段時間的經驗累積之後，當然越來越有機會成功地捕捉到鯨魚海豚們的瞬時身影，但也逐漸覺得拍出來的東西怎麼都越來越相似。

啊！我也是到後來才認知到，這是個每隔一段時間就會發生的事，應該算是來到某個創作上的關卡吧！

當我在海上拍攝鯨魚海豚的同時，其實也是一步步瞭解牠們的過程，也因為自己本來就是生物相關科系的背景，理所當然就由科學的角度作為切入點。不過隨著認識了越來越多不同專業背景，卻同樣喜歡海、喜歡鯨豚的朋友；聆聽著文學背景的、學美術的、神話方面的，或者就是痴痴迷戀派的，從各自不同的角度來描述海、描述鯨豚。

到了近幾年甚至有機會跟一些從事表演藝術、音樂、多媒體展演的朋友或同學們合作，不論是把鯨豚影像或聲音，直接搬上舞台，作為表演的元素之一；又或者是把相關的經驗與資源分享出去，由創作者吸收內化之後，融入在他們的展演作品之中。

在這樣一來一往，相互刺激的過程裡，目瞪口呆的常常都是我，屢試不爽！每次只要碰到有趣的發想，就像又尋找到了一條新路徑，覺得原來還有這麼多有意思又迷人的方式重新認識眼前的那片大海，也所以才會有像〈繁星之下的虎鯨〉這樣的作品出現。

至於「繁星」到底是什麼呢？說穿了，其實就是在虎鯨們的大獵殺之後，所留下的鯡魚殘骸與鱗片。如果是以鯡魚的視角來說，應該就是像《進擊的巨人》那樣血肉橫飛的場景，而且牠們甚至還完全沒有抵禦的手段，就是單方面地被巨人殘殺啊……

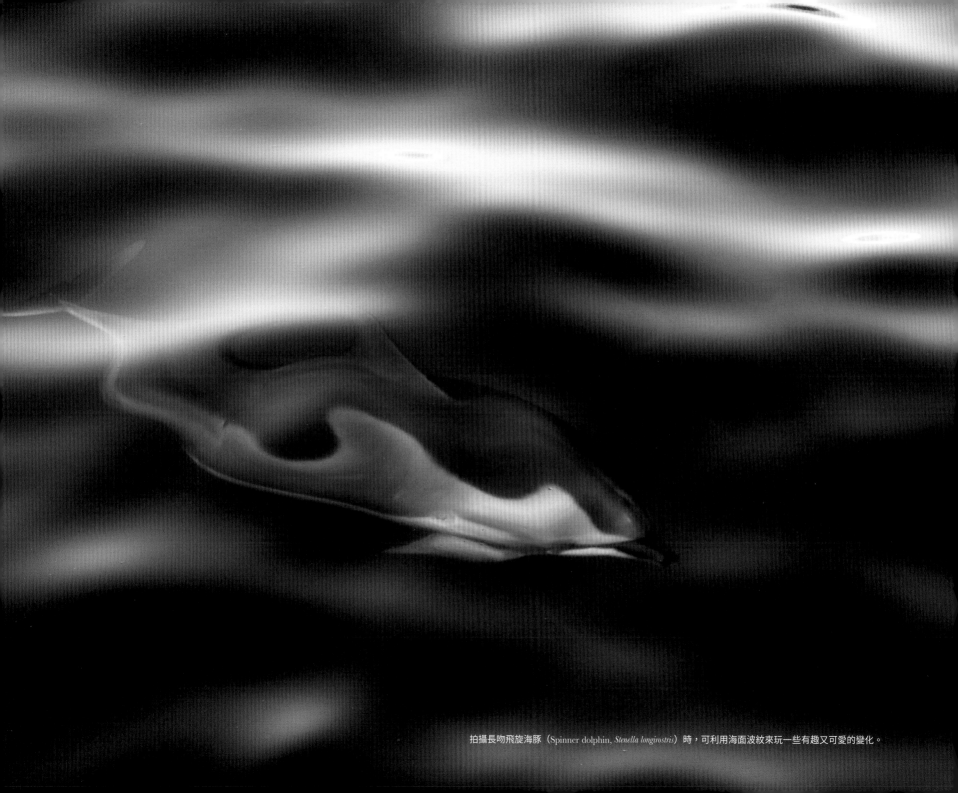

拍攝長吻飛旋海豚（Spinner dolphin, *Stenella longirostris*）時，可利用海面波紋來玩一些有趣又可愛的變化。

水的雜記

自己一直相信，在不同的海水顏色、
光線質地、光線色彩等等環境因子無限的排列組合之下，
我們能夠在大洋之中看盡所有的藍！

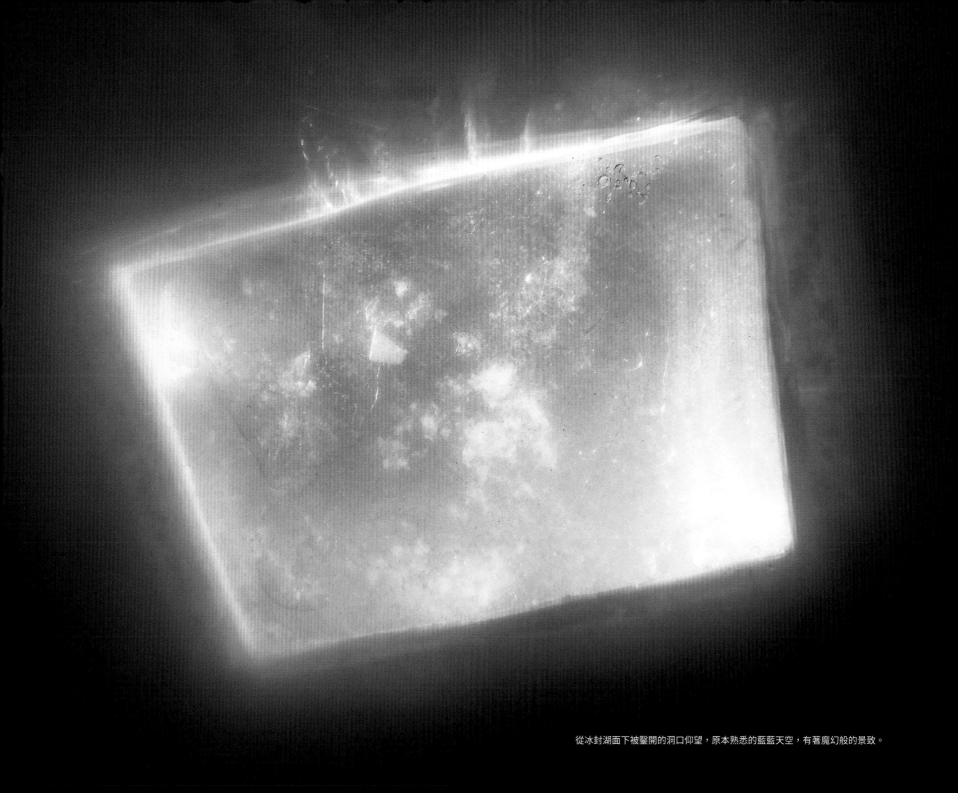

從冰封湖面下被鑿開的洞口仰望，原本熟悉的藍藍天空，有著魔幻般的景致。

自己一年之中有超過 1/2 的時間，不是漂蕩在海面上，就是沉浸在鹹水裡。所以最初雖然是被鯨豚從相對扎實堅硬的陸地，吸引到有著三態變化的藍色世界而深陷其中無法自拔，但不論是在海面上或下水進行拍攝，過程中皆需要耗費大把的時間進行尋找、觀察、等待，自然而然也對所處場域有越來越多的學習與理解！

海的波紋

也許是因為攝影這件事情，常常很注意光影與色彩的變化，說不清從何時開始，就喜歡在船隻的不同處，盯向充滿各式變換樣貌的水體看。

站立在船頭，陽光普照海象大好時，低頭望著布滿海面的波光與星芒，因為船隻前行而不間斷地從雙腳旁往後逝去，運氣好的話甚至還有機會遭遇到海豚，在這閃亮亮的場景中船艇乘浪。鋒面來臨大浪起伏時，隨著浪尖到浪底的透光度不同，讓單一海浪本身就有了漸層，而無數個大小浪頭聚集累積在海面之上，眼前景象就有了更加豐富的層次感！

就像某次颱風過後，清水斷崖前湧浪依舊，也因為大浪連日翻攪、豪雨沖刷泥沙，讓海水混濁不已。不過恰好就是因為這樣的混濁度，光線剛好照得亮浪尖，卻穿不透浪底，讓整個畫面有著沼澤潭水般的詭異感。又或者不同的天候狀況之下，浪的形態也各異：颱風前後的長浪，遠遠看起來一波一波既柔順又規律，身處其中才知道那個上下起伏有多大；東北季風吹起的浪，就像是一座座尖銳山峰，在海面上層層疊疊；夏初大南風的海面，則是會讓船隻切過一個大浪之後，整個突然從浪峰往下墜的勢頭。

倚靠在船舷邊，則是有機會看到高照豔陽的直射光源，在水中漫射成為像是海膽一般，充滿光芒的刺刺光球，越看越入迷，甚至就像許多文字當中描述的，會有整個人被吸入大海之中的感覺。嗯，這應該算是種症頭吧！而自己也一直相信，在不同的海水顏色、光線質地、光線色彩等等環境因子無限的排列組合之下，我們能夠在大洋之中看盡所有的藍！

水中光影

而這樣的症頭，從海面延續至水中。不論是在海面上或者在水中，鯨豚調查和拍攝的過程中，實際看到牠們出現在面前的時間比例其實很低，而且就算在目光所及的範圍內，因為水體通透度的影響，與動物真的要在極近距離之下，才能夠拍攝出足夠清晰震撼的影像。

當場景替換到了水中，海面上原本看起來像海膽般的刺刺光球，在眼前有著像是舞台燈光般的呈現，漫射開來的光束把整片海域打得明暗有致，如果剛好有鯨豚悠游在其中，更會因為光影的錯落而顯得立體了起來。雖然能夠藉由相機光圈的控制來緩和這樣的效果，不過我往往更喜歡把這樣的景象融入在拍攝之中。至於懸浮物質與水體質感的關係，則又是另一個複雜交錯，讓人又愛又恨的故事了！

藻類、砂土、浮游生物、懸浮微粒等懸浮在水中的各式物質，多會對能見度、顏色，乃至於整體的視覺質感有著關鍵性的影響。如果是質地細緻且均勻分布的時候，除了顏色常常偏向粉色系之外，淡的地方會讓視線有了一層柔焦或者霧化感，濃的地方可能已經伸手不見五指，甚至會因為潮汐、

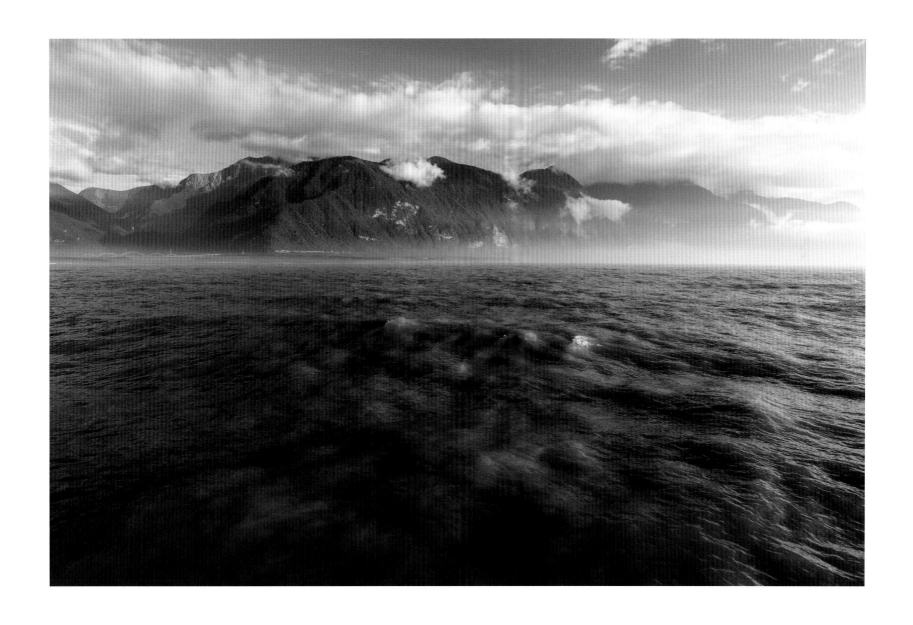

台灣，花蓮清水斷崖

海流或海水的分層效益，形成明顯的濃淡交界處，有時候就可以看到懸浮物質較濃的區塊，順著潮流推動的方向如雲霧擴散般翻騰而去。如果是藻類、浮游生物等較大，卻又形體大小不一的物體，看起來則是像許多漂浮於視線中的小點與棉絮，進而讓想要捕捉乾淨畫面的拍攝者很苦惱。

不過就算能見度再差，也還是要試著按下快門，才會有作品啊！因此隨著經驗累積，也越來越能夠在不同的環境條件之下，拍出一些有趣的東西；利用水體的朦朧，讓畫面看起來有種童話感、把惱人的懸浮小點點拍出雪花般的樣貌等等，都是很有趣的事情！除此之外，就算只是順著浮力漂蕩在水中，看著動物、看著光線、看著海水，而我自己也很享受這種身處於環境中觀察與等待的過程。

極寒之地

近幾年也因為到高緯度進行拍攝工作，開始踏足所謂的「Cold Water」；諸如阿根廷南部地區、俄羅斯貝加爾湖（Lake Baikal）、挪威北部極圈內。相較於有著空氣溫度宜人、水溫適中、有著湛藍透澈海水的舒適場域，要在這些寒冷的環境下水，對每種感官知覺都是不同的挑戰。光是每天穿好裝備準備出海，從充斥著暖氣的小屋走出來，迎面而來的風雪就讓人不停咒罵自己是瘋了才來這種地方下水。

在挪威北部的極圈海域，海水溫度大約是在 2 ℃ ～ 4 ℃ 之間，空氣溫度則是有可能低到- 10 ℃，甚至偶爾有機會低到接近- 20 ℃。當然自己是穿著適合在寒冷地域下水活動的乾式防寒衣，不過為了操作相機方便，我都是不戴手套下水。所以當雙手、面頰這些肌膚裸露的部分到了水裡，感受到的已經不是「冷」，反而是「痛」；就像無數小針扎在上面的痛覺，然後等到十幾二十秒感知麻痺了之後，也就繼續操作相機拍攝。

而且最難受的其實並不是下水，因為相較於- 10 ℃～- 20 ℃的空氣溫度，海水是相對溫暖的，所以最痛苦的其實是下水完後爬回船上，以及還要一路吹著寒風開回陸地的過程。

除了要適應低溫之外，光線則是另一個問題。大家都知道極圈地區會有永晝與永夜的自然現象，而在十一月初的挪威極圈，日照時間只剩下 6 小時不到，並且每天減少 10 分鐘，加上太陽最高也就跟台灣上午七、八點相似，光線卻偏弱許多。下到水裡，一片昏暗！十幾二十米以內的水表層還有機會依序地被稍微照亮，再往下真的就只剩整片黑壓壓地往深水處去。碰到潛游在較深水域的鯨豚或魚群，有時還要特別凝神細看一下，才能夠抓到牠們的身形輪廓。

至於在淡水域的貝加爾湖下潛，湖水深處黝黑依舊，冬季結冰的厚實湖面也強烈加重了在水下活動的壓力。類似於其他封閉水域潛水的狀態，在遠離了被鑿開的出入水口之後，能夠依憑的主要就是導引繩、指向針等工具。過程中只有在遭遇固定距離的安全用洞口，以及返回起始處的時候，才能再次見到直射光源與熟悉的藍藍天空。

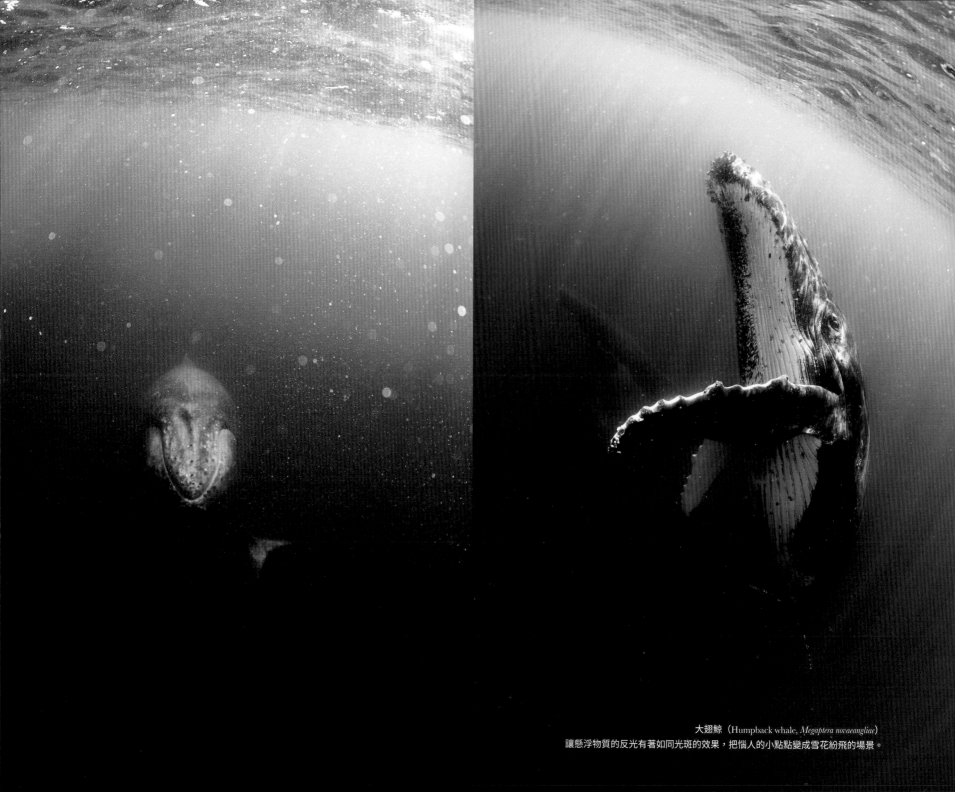

大翅鯨（Humpback whale, *Megaptera novaeangliae*）
讓懸浮物質的反光有著如同光斑的效果，把惱人的小點點變成雪花紛飛的場景。

夏日的午後陽光

隨著日照西斜，金色的反光在海面上照映成一顆顆的小光球，
從陸地往海面延伸出來，
也讓在水面活動的海豚們褪去了原有的色彩，留下最純粹的輪廓。

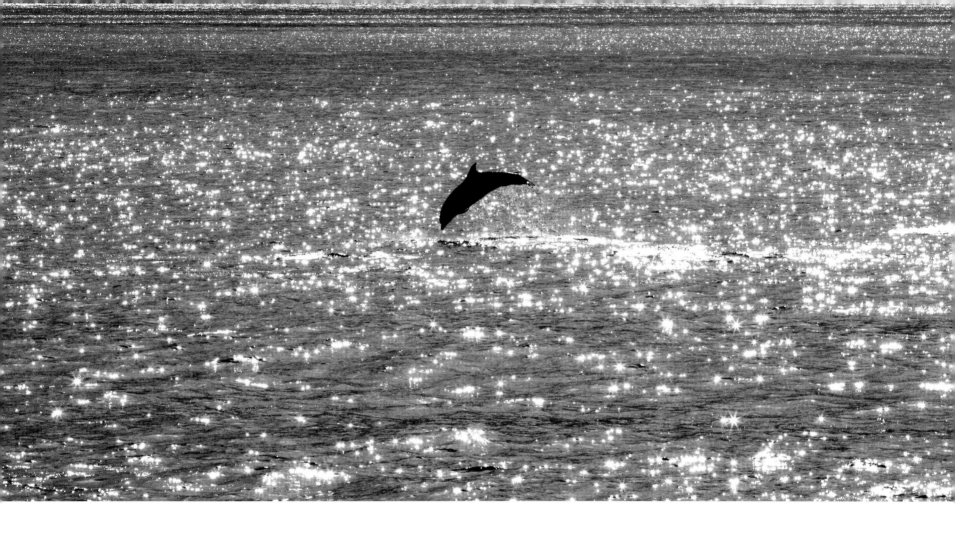

瓶鼻海豚（Bottlenose dolphin, *Tursiops truncates*）

對於每到夏天我要去海邊這件事情，人們總是會有著藍天白雲透澈海水的嚮往，事實上真的是這樣嗎？

如果是在烈日當空的正午時分來到海上，從天頂直射而下的光線會讓所有景物還原成它最原本的顏色沒錯，但這樣的光線又強又硬反差又大（攝影人的碎碎念），而且讓人熱得汗流浹背。約莫在下午三點之後，當夏天毒辣的豔陽開始被中央山脈稜線上的雲層所遮蔽，甚至是躲到山頭之後，便開啟了光線與景致多樣變化的最奇幻時刻！

隨著日照西斜，金色的反光在海面上照映成一顆顆的小光球，從陸地往海面延伸出來，也讓在水面活動的海豚們褪去了原有的色彩，留下最純粹的輪廓。而日常所見的山巒景致也因為一整個背光的關係，配上雲層厚薄亮暗的層次，呈現出像是潑墨山水畫感覺的黑白灰階畫面。

又或者因為成堆棉花糖般的積雲的阻擋，光束只能像天使降臨般地從縫隙之中撒落下來，這時海面則會因為光線的散射有著液態金屬般的質感與色澤，配合上夏天特有的果凍海，整個海面就像是一片隱隱泛著光澤的暗色柔滑玻璃。

夏日午後漸漸隱沒的太陽，讓被烤了一整天的大地、海洋與人們有了救贖。相對於能夠清楚顯現鯨豚身形與顏色的陽光充足時段，利用不同的光線質感、快門速度來繪製不同的畫面，則是另一件讓我持續樂此不疲的事情。

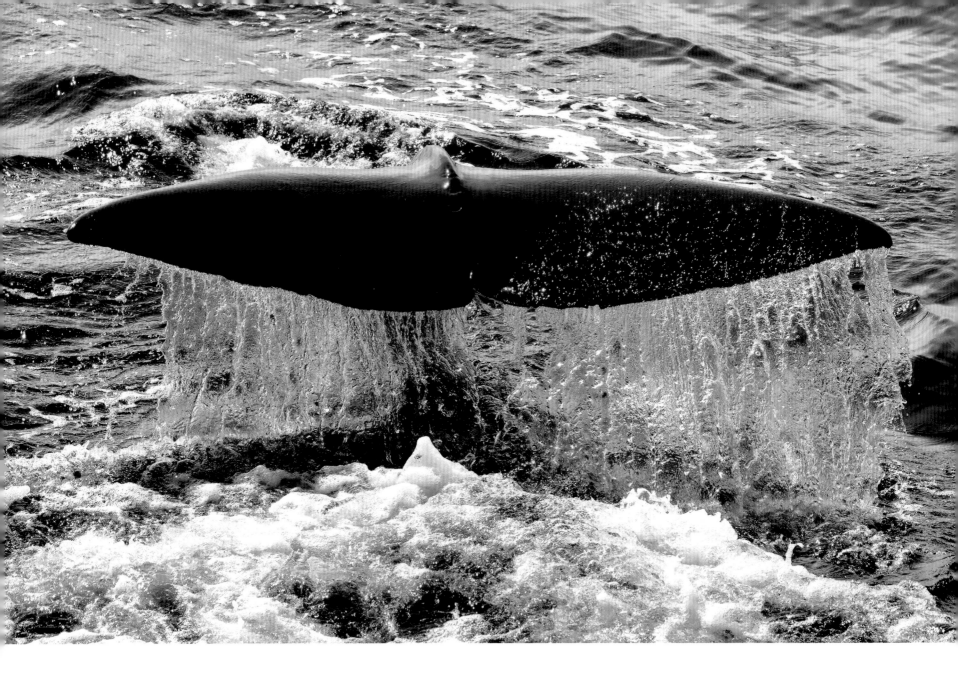

抹香鯨（Sperm whale, *Physeter macrocephalus*）

反射了午後光線的海面，呈現出油畫般的抽象樣貌。

等待那片最美的海

海的樣貌每個瞬間都在改變，

永遠不會有完全一樣的時候，

而誰都說不準什麼時候會等到那片最美的海！

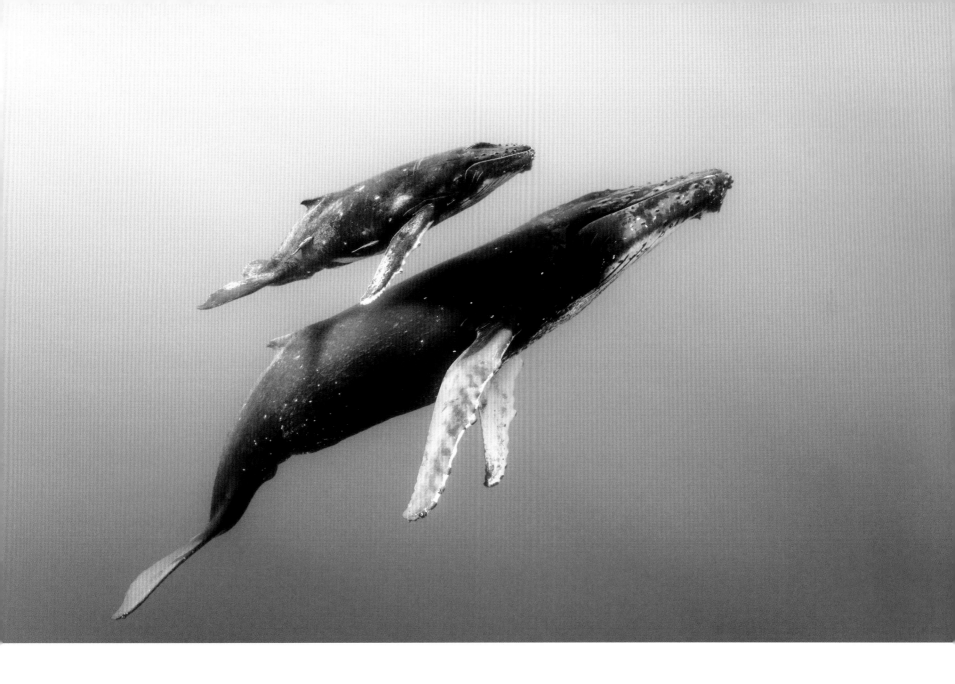

大翅鯨（Humpback whale, *Megaptera novaeangliae*）

2017 年的法國「PX3 Paris 攝影比賽」(The Prix de la Photographie, Paris)，自己以一張在花蓮外海拍攝的〈Glossy Wave〉（光滑柔順的海浪），榮幸獲得了單一項目的首獎，因此這張作品也就順理成章成爲了我介紹台灣海洋的一個引子。

當航行於大海之上的時候，由於海水密度、懸浮物質、潮流方向、溫度、風向等諸多環境因素差異，往往會讓不同區域的海面呈現各異其趣的波浪狀況、海水顏色等等，如同一個一個拼圖片般，組成眼前所見的廣闊大洋。

此外，夏天海面也有機會呈現如鏡面般的光滑寧靜，不過這樣柔美的波動除了要有特殊的海面狀態作爲基底之外，還需要其他條件的配合成型。

而在自然環境之中，較少情況會出現密集又規律的波形分布，那是船隻以特定速度航行的過程中，螺旋槳絞動頻率配合上所處海域的海面狀態，呈現出的最後結果！

由螺旋槳運作所翻攪起的一波波船尾浪，雖然是人工的作用力，但因爲波長距離短、連續，又穩定；相對於距離較長，容易受到其他環境因素所干擾的自然浪，自己一直覺得更容易在船尾浪當中尋找到像是「複製貼上」般，輪廓無瑕疵連續重複的「完美海浪」。

這事情聽起來好像很容易，但眞的要看到如此這般的船尾浪，除了海面要平滑如果凍般之外，更重要的其實是船長與海面像是演奏般地配合；船隻的速度過快或過慢，波形都會太快崩壞或不及延續，只有契合了當下海面狀況那個剛剛好的船速，才會形成像那像絲綢般柔和又完美的狀態。而且就算頻率對了，也不可能有事沒事請船長一直在那邊繞圈圈啊，鐵定會被白眼到死吧……

所以當耳邊聽著持續前行的嘟嘟嘟引擎聲，不經意地轉頭望向船尾，目光一瞥到那個許久未見的船尾浪波形，就卽刻跑到船尾進入拍攝的狀態，透過相機的觀景窗，找尋那個波形規律、綿密，海浪又尚未破碎掉的構圖。

這時，同船的黑潮夥伴也一起拿著相機，邊拍邊問我說：「是要再拍一張去比賽喔？」我則是邊按快門邊笑著回答：「沒有想要炒冷飯啦～不過誰知道什麼時候會拍到更好的！」

其實就像下一次說不定會更好的心態一樣，對我來說海的樣貌每個瞬間都在改變，永遠不會有完全一樣的時候，而誰都說不準什麼時候會等到那片最美的海！

在天候、海水、光線等等因子的無限排列組合下，我深信能夠在海洋中看盡所有的藍！
這幅〈Glossy Wave〉（光滑柔順的海浪）作品榮獲法國「PX3 2017 Competition Award Nature/Water – Professional Gold Award」獎項。

鯨豚記 金磊

catch 272

作者 金磊 | 設計 林育鋒 | 主編 CHIENWEI WANG | 特約編輯 簡淑媛 | 出版者 大塊文化出版股份有限公司 | 10550 台北市南京東路四段 25 號 11 樓 | www.locuspublishing.com | 讀者服務專線 0800-006689 | TEL (02) 87123898　FAX (02) 87123897 | 郵撥帳號 18955675 | 戶名 大塊文化出版股份有限公司 | E-MAIL　locus@locuspublishing.com | 法律顧問 董安丹律師、顧慕堯律師 | 總經銷 大和書報圖書股份有限公司 | 地址 新北市新莊區五工五路 2 號 | TEL (02) 89902588（代表號）FAX (02) 22901658 | 製版 瑞豐實業股份有限公司 | 初版一刷 2021 年 8 月 | 初版二刷 2022 年 6 月

定價新台幣 1000 元 (平裝) ／ 1600 元 (精裝) | ISBN 978-986-0777-15-4

鯨豚記 / 金磊 著 · ──初版 · ──臺北市：大塊文化 , 2021.8
352 面 ; 21×27 公分 · ── (catch ; 272) · ──
ISBN 978-986-0777-15-4
1. 攝影集 2. 動物攝影 3. 鯨目 · ──957.4──110010474